KB036824

인공지능시대의 예술

인공지능시대의 예술

유현주 엮음

도서출판 b

책머리에

 알파고의 충격 이후로 세상은 인공지능이라는 티탄족이 인류를 지배할지도 모를 것이라는 막연한 불안으로 미리 겁을 먹거나 그와 정반대로 미래이 프로메테우스의 불이 될 것이라는 기대로 들떠 있는 모습이다. 아직은 판도라 상자 안에서 그 모습을 다 드러내지 않은 인공지능은 머지않아 우리의 삶뿐만 아니라 예술의 장에도 어떤 형태로든 분명히 영향을 미칠 것이다. 전자시대에 돌입하면서 매체에 대한 시대적 성찰과 더불어 '미디어는 메시지'가 될 것이라는 맥루한의 선언이 20세기 미디어아트를 둘러싼 예술담론의 시발점이 된 것처럼, 디지털 매체와 인공지능기술로 더욱 진화된 21세기 매체예술

을 조망할 수 있는 예술담론이 필요하다고 본다. 그런 취지에서 필자는 올해 대전문화재단의 후원을 받아 인공지능을 주제로 한 예술포럼 "지속가능한 도시를 위한 열린 포럼: 인공지능시대의 예술"을 개최하였고 그 포럼에 참여한 아홉 저자들의 글을 엮은 책이 바로 『인공지능시대의 예술』이다.

철학자, 미학자 그리고 미디어아티스트로 각각 활동 중인 책의 저자들은 다음과 같은 키워드로 "인공지능시대의 예술"을 풀어냈다. 그것은 디지털 예술, 미적 가상, 예술의 정신성(유현주), 인공지능의 예술창작 가능성(김재인), 매터리얼리티로서의 물질, 실재, 예술(김윤철), 백남준, 사이버네틱스, 예술의 놀이적 기능(정문열), 인공적 자율성 기반의 예술(유원준), 미디어 내파에 작동하는 초월적 응시(백용성), 기술 장치를 통한 예술생산과 수용 및 상호작용성(심혜련), 기계미학의 새로운 정의(이영준), 인류의 빅데이터로서의 상상계인 인공지능(최소영)이라고 할 수 있다. 이들의 주제는 인공지능과 예술의 관계를 직접적 혹은 간접적으로 다루면서, 기술–기계–인공성을 본질로 하는 매체예술의 특징을 인간중심주의적 관점에서 볼 것인가 혹은 탈인간중심주의적으로 접근할 것인가의 고민을 공통적으로 가지고 있다. 좁게 보자면, 이들의 에세이는 디지털 기술로 알고리즘화된 매체예술의 창작방식

과 관객참여형의 기술 장치 및 인공적 예술에서 인간의 개입 없이 이루어지는 자율적 영역의 발생 등 과거와는 전혀 다른 형태의 예술들이 수행하는 것에 대한 의미를 묻는 연구이다. 넓게 보자면, 이 글들은 한편으로 주체, 객체, 실재에 관한 철학적 물음을 던지는 것인데, 즉 우리의 생체리듬과 소비패턴을 알고리즘화 하는 사이버네틱화된 사회(백남준) 혹은 자동화사회(베르나르 스티글러)에서 인간 주체마저도 기계화하는 현상을 직시할 때, 예술은 이러한 사회에서 인간과 사물을 어떻게 바라보며 기술로 초연결된 시대에 어떤 역할과 기능을 하고 있느냐의 질문이라고 여겨진다. 예술이 미디어가 주는 대타자의 응시(자본이 야기하는 욕망 혹은 타자의 욕망)를 문제시하는 이유도 바로 그러한 질문과 무관하지 않을 것이다. 이런 문제의식을 가지고 인공지능시대의 예술에 저자들은 어떻게 접근하고 있는가?

먼저 「디지털매체의 시대 예술은 여전히 정신적인 것인가?」(유현주)는 디지털매체의 예술이 주는 단순한 감각적 경험을 넘어서는 예술의 미적 경험의 의미를 묻는다. 저자는 디지털매체 시대에 이르러 예술이 재현체제의 패러다임으로부터 벗어나 재현불가능성의 세계에 봉착하였음을 직시하는 것에서 시작한다. 오늘날 스티글러가 비관주의적으로 지칭한

자동화사회는 아도르노가 말한 물화된 가상의 사회로서 인간을 무력하게 조종당하는 물화된 비주체적 삶으로 전락시키는 것처럼 보인다. 하지만 히토 슈타이얼의 작업처럼 물화된 사물들 — 이미지스팸 — 을 디지털 몽타주하여 현실에서 스팸처럼 버려진 주체들을 스크린 위에 올렸을 때, 우리는 스크린에 빠져드는가 하면 무의식중에 우리 자신도 물화된 삶을 살아가고 있음을 깨닫는다. 결론적으로 이 글은 아도르노의 미적가상이론을 바탕으로 디지털매체 시대의 예술을 조명하면서, 사회의 가상에 미적가상으로, 즉 알고리즘에 알고리즘으로, 물화에 물화로, 가상에 가상으로 맞서는 예술이 바로 이 디지털매체 시대에 살아 있는 예술의 정신성이라고 주장한다. 사족하자면 저자는 슈타이얼의 작업을 통해 물화에 대한 새로운 차원의 인식을 열고자 한다.

「인공지능은 예술작품을 창작할 수 있을까?」(김재인)는 인공지능의 창작가능성을 묻는 에세이로서 인공지능의 출현으로 "인간이 하는 예술마저 위협받지 않을까" 하는 질문을 던진다. "인공지능의 발전이 지금까지 인간만 할 수 있다고 여겨왔던 지능적 활동을 빠른 속도로 대체하고 잠식할 것으로 전망되는 상황에서 예술은 어떤 지위를 갖게 되고, 예술가의 작업은 어떤 전망을 지니게 될까?" 이 물음을 통해 저자는

인공지능과 함께 살아갈 미래에 인간의 지위와 역할을 전망하는 데 도움을 줄 것이라고 말한다. 이 글은 예술 창작에서 인간과 인공지능 간에는 중요한 차이가 있음을 추적한다. 중요한 단서는 인공지능은 미적 가치를 평가하지 못한다는 사실에서 찾는다. "결과물만 놓고 보면 인공지능이 창의적인 활동을 한 것 같지만, 그게 창의적이라고 평가해주는 건 결국 사람"이라는 것이다. "어떤 걸 창작한다는 말은 결국 새로운 가치를 만들어낸다"는 뜻이라고 저자는 강조한다.

「매터리얼리티」(김윤철)는 인공지능시대에 인간 주체와 객체, 물질과 예술의 문제를 저자의 예술창작 개념인 매터리얼리티(Mattereaity)를 주제로 풀어낸다. 저자는 "물질은 완성될 수 없으며 몽상의 거친 스케치(바슐라르), 발화되기 이전의 언어를 찾는 시인의 실험, 묽은 젖은 불꽃(노빌리스), 즉 누 개의 물질적 이미지가 강하게 부딪히는 시적 이미지의 상징이며 활동적인 감각이라고 기록"하고 있다고 말한다. 과학과 예술의 사유를 넘나드는 저자는 기존 서양철학의 인간중심적이고 이분법적인 대립으로부터 벗어나, 물질과 실재에 관한 여러 사유들을 짚어보고, 형이상학적 개념들과 언어로부터 끊임없이 미끄러지고 있는 '물질성'과 '그것의 실재' 그리고 '그것에 잠재한 성향'을 지칭하는 매터리얼리티에 관하여

다양한 예술 사례와 본인의 작업을 통해 말한다. 이처럼 글과 작업을 통해 저자는 "매터리얼리티는 습도와 점성 그리고 온도마저도 하나의 비인간 행위자로 포함시키는 고유한 체계를 통해 물질들의 세계로부터 출렁임과 얽힘 그리고 그것으로의 결들의 층위들을 다시 우리가 살아가는 세계 안으로 전달해야 한다"고 주장한다.

「인공지능의 시대에 백남준을 다시 생각한다」(정문열)는 백남준과 사이버네틱스 그리고 인공지능시대의 예술을 성찰한 글이다. 저자는 백남준이 '반은 자연적이고 반은 기술적인 사회'에 사람들이 적응하고 살 수밖에 없는 사회에서 기술을 배척하지 않으면서 더불어 살 수 있는 방법을 찾으려고 노력한 작가'라는 관찰에서 출발한다. 백남준이 말한 '인간화된 기술', '반기술적인 기술' 그리고 "기술을 비판하기 위해서는 기술을 잘 이해해야 된다"는 주장에 공감하면서, 저자는 궁극적으로 이 글에서 백남준의 비전을 확장하여 요사이 인공지능기술로 대변되는 기술이 삶의 깊은 곳까지 침투할 때, 예술이 어떤 형태를 띠고 어떤 역할을 하게 될지를 논한다.

「예술작품의 인공적 자율성에 관하여」(유원준)는 디지털 매체 시대에 이르러 예술이 자연성을 갖느냐 인공성을 갖느냐

는 매체 자체의 자율성(혹은 자율적 주체)에서 나온다는 연구로 볼 수 있다. 저자에 따르면, 예술에 있어서 있는 그대로의 현실, 즉 자연(성)의 재현은 예술의 존재 이유이자 성립 배경이며 매우 중요한 요소로 인식된다. 과거, 예술에 있어 자연은 우리가 마주하는 현실이며 원천이었으며 이러한 요소는 예술에 있어서 재현의 본체로서 간주되어 왔는데 인공적인 기술 매체에 의해 파생된 이미지는 자연성을 추구해오던 예술에 있어 새로운 사유의 지점을 제공한다. 자연적 주체와 대상을 벗어나 인공적 주체가 자연적 대상을 혹은 자연적 주체가 인공적 대상을 연계시키는 새로운 구도가 가능해진 탓이다. 예술에서의 자연성이라는 특성은 근대 이후의 기술-기계적 시스템에 의해 파생된 인공성 개념의 대두 후에 제기된 문제의식에 가깝다. 기술의 발달은 인간이라는 자연적 주체를 배제한 상태에서도 예술적 이미지의 생산을 가능하게 만들었기 때문이다. 그러나 최근의 인공(지능)적 예술의 경우 환경적 기반은 인공적 매체에 기인하지만 그것의 생성 과정은 자연적 법칙에 근거하기 때문에 그 대상의 자연적 생성과 소멸의 과정을 과거의 기준으로 판단하기에는 그 한계가 명백하다. 이는 예술의 자연성/인공성을 판단하는 기준이 그것의 근간이 되는 재료 및 매체의 특성에서 매체가 지닌 자율성 혹은 자율적 주체성으로 옮겨가고 있음을 시사한다.

「미디어와 초월적 응시에 관한 시론」(백용성)의 글은 소셜미디어, 스마트폰 등의 미디어 내파에 작동하는 초월적 응시라는 경향을 논하는 시론이다. 그 초월적 응시는 오이디푸스화된 나르시시즘으로 '내면화'되어 작동한다. 이는 어떤 계보의 결과로 보이기에, 이 글은 비잔틴 예술 이후 구축되었던 이미지의 초월적 응시의 계보를 간략히 추적한다. 또한 그로부터 벗어나고자 하는 현대예술의 흐름이 어디에서 성립하는지 정립하고자 한다. 그 와중에 핼 포스터의 라캉정신분석학적인 욕망의 응시가 얼마나 유효한지 비판적으로 다루며, 오히려 존 케이지 및 플럭서스 운동이 강조하는 선불교적인 공空, 무위, 우연성이 함축하는 '색즉시공, 공즉시색'에의 통찰이야말로 초월적 응시를 비워내면서 새로운 감응지대를 구축하는 실험임을 밝힌다.

「기술 장치적 지각 시대에서의 예술과 수용에 관하여」(심혜련)에서 저자는 기술 장치적 지각의 생산과 수용 및 미적 경험의 한계를 비판적으로 다룬다. 저자에 따르면, 현대사회는 모든 것들이 기술적 장치에 의해 매개되는 '기술 장치적 지각 시대'라고 할 수 있다. 다양한 기술적 장치들은 일상뿐만 아니라, 인간의 존재방식과 사유방식마저도 변화시켰다. 문

화예술도 예외는 아니다. 특히 예술의 영역에서 기술 장치들이 가져온 변화는 혁명적이다. 예술의 생산과 수용 그리고 전시 등등 변화를 겪지 않는 부분은 없다. 기술 장치를 전제로 한 디지털 매체예술에는 예술가, 작품 그리고 수용자 간의 경계가 없어졌다. 이러한 경계 해체에 결정적인 역할을 한 것은 바로 이들 간의 상호작용성이다. 이 상호작용성이 예술 전반에 미친 영향은 매우 크지만 그럼에도 불구하고 한계 또한 있다고 보는 것이 저자의 생각이다.

「기계미학의 새로운 정의: 센서들의 세계」(이영준)에서 다음과 같은 대목은 이 글의 요지를 충분히 설명해 준다. "영화 <모던 타임즈>의 공장은 제어가 실패한 현장이었던 것이다. 앨프레드 바 주니어와 르 코르뷔지에와 레이먼 로위를 매료시킨 기계들의 심장에는 전부 제어공학이 들어 있었는데 기계의 외양이 가진 미학적 요소를 찬미했던 이들은 제어공학이 얼마나 중요한지 알지 못했던 것이다. 그러나 1930년대의 기계미학의 찬미자들은 눈에 안 보이는 부분까지 포괄하는 복잡한 시스템으로서의 기계를 찬미한 것이 아니라 그 외양의 아름다움을 찬미했던 것이다. 그런 한계에 갇혔기 때문인지, 기계미학은 거기까지였다. 그때보다 지금이 훨씬 기계들이 발달하고 많아지고 보편화 됐는데 왜 기계미학이란 말은 요즘의 기계에

대해서는 쓰이지 않는 걸까?" 저자는 21세기의 기계미학에 대한 정의를 새롭게 요구하고 거기에 답하고자 한다. 논리를 전개하는 과정에서 "기계가 감지해내는 온갖 데이터들이 엮어내는, 인간의 능력과 영역을 초월해 있는 세계"에서 "더이상 주체와 객체의 분리, 나아가 주체가 우월한 존재라서 객체를 대상이나 도구로서 다루는 것은 불가능"하다는 저자의 관점이 선명하다.

「상상계와 인공지능예술의 관계에 관한 소고」(최소영)는 인공지능기술의 발전 속에서 인간성 최후의 보루로 여겨지는 예술의 문제에 대해 다시 생각하고자 하는 에세이이다. "이미 다양한 인공지능의 예술적 시도가 이루어지고 있으며 또한 예술이 낭만주의적 천재의 산물이 아니라 계산적 창의성의 결과일 수 있다는 생각이 가능해졌다"는 저자의 판단에서 시작하는 이 글은 예술에 대한 새로운 관점을 요구한다. 저자는 "인간의 상상력과 상상계가 체계화가 가능한 인식적 영역이라는 '상상력의 철학자들'의 사유와 연계하여 인공지능예술이 예술가들은 물론 모든 인류의 무의식 속 빅데이터인 상상계에 대한 접속의 결과물"이라 주장한다. "인공지능의 예술적 시도는 뒤랑이 말하는 상상계의 '낮의 체제'에서 '밤의 체제'로의 전환을 가속화할 것이며, 우리에게 새로운 예술적

체험을 제공함은 물론 우리의 상상력과 상상계에 대해 더 잘 보여주는 계기가 될 수 있을 것이다. 또한 그것은 인간이 본래 자연, 혹은 사물들, 말 그대로 비인간과의 네트워크 속에서 가능한 존재였음을 우리에게 상기시킬 것"이라고 말함으로써 저자는 미래의 인공지능의 예술에서 몽상의 능력을 극대화할 수 있으리라는 희망을 꿈꾼다.

이 책의 저자들은 필자에겐 평소 존경의 대상인 지적 열정과 탁월한 창조적 감성을 가진 학자요 연구자들이며 예술가들이다. 특별할 것이 없는 조건이었음에도 포럼과 원고청탁에 응해주신 저자들에게 진심으로 감사드린다. 이 책이 앞으로 인공지능시대 예술 담론의 작은 디딤돌 역할을 할 수 있기를 바라고, 격려와 비판 어떤 것이든 이 책의 독자들과 열린 대화로 만날 수 있길 기대해 본다. 또 무엇보다도 포럼의 원고들을 책으로 출판할 수 있도록 허락해주신 도서출판 b의 조기조 사장님과 책의 출판 뒤에 말없는 수고를 해주신 출판사 직원들께 감사드린다.

2019년 12월 1일
유현주

| 차 례 |

책머리에 ··· 5

디지털 매체의 시대, 예술은 여전히 정신적인 것인가?__유현주 ······ 19

인공지능은 예술작품을 창작할 수 있을까?__김재인 ······················· 55

매터리얼리티__김윤철 ·· 89

인공지능의 시대에 백남준을 다시 생각하다_ 정무열 ····················· 119

예술작품의 인공적 자율성에 관하여__유원준 ······························· 141

미디어와 초월적 응시에 관한 시론__백용성 ································· 153

기술 장치적 지각 시대에서의 예술과 수용에 관하여__심혜련 ······· 231

기계미학의 새로운 정의: 센서들의 세계__이영준 ························· 259

상상계와 인공지능예술의 관계에 관한 소고__최소영 ···················· 287

| 필자 약력 | ··· 325

디지털 매체의 시대,
예술은 여전히 정신적인 것인가?

유 현 주

"현실은 어디에 있는가? 그것은 스크린 너머에 있는가?"[1]

1. 점, 디지털, 대상없는 세계의 이미지

컴퓨터의 스크린 상에는 보이지 않는 점點의 추상성에 대해

· ·

1. 히토 슈타이얼, 「미술관은 공장인가?」, 『스크린의 추방자들』, 워크
 룸프레스, 2018, p. 83. "현실은 어디에 있는가? 그것은 화이트큐브와
 그것의 디스플레이 기술 너머에 있는가?"라는 슈타이얼의 말을
 여기서 필자가 부분 인용하였다.

생각해본다. 크기도 질량도 없는 것, 보이지 않지만 공간에 편재하고 좌표를 만들고 있는 것으로서의 점을 말이다. 슈팽글러는 『서구의 몰락』에서 기하학에서의 "점이라고 하는 것이 마지막으로 남아 있던 시각성을 한 번 상실하게 되자, 점은 새로운 물리학에서 시각적인 것의 청산과 더불어 부족시대의 비가시적인 것으로 회귀"[2]하게 될 것이라는 예언을 했다. 이는 분명히 19세기 말 출현한 비유클리드 기하학의 공간, 즉 4차원의 공간으로의 코페르니쿠스적 전환 이후 선분 위의 점의 속성이 변화된 것과 관련이 있다. 즉 "점은 관찰되는 좌표의 절단물이 아니"며, "한 점의 속성은 하나의 수 집합a number-group의 전체적으로 추상적인 것the entirely abstract"[3]이 되었다는 것이다.

맥루한은 슈팽글러가 점의 속성으로서 언급한 '전체적으로 추상적인 것'을 "비가시적인 청각—촉각의 공명적인 상호작용"[4]을 통해 접근할 수 있는 세계로 이해했다. 이는 이성적으

· ·
2. 마샬 맥루한, 『구텐베르크 은하계 — 활자인간의 형성: 새로운 커뮤니케이션 상황들』, 임상원 옮김, 커뮤니케이션북스, 2001, p. 111. "한 점의 속성은 시각적인 체계 내에서 어떤 위치로서 계량적으로 표시되는 것이 아니라 하나의 수 집합(a number-group)의 전체적으로 추상적인 것으로 간주되었다."(재인용 p. 107.)
3. 마샬 맥루한, 같은 책, p. 111.
4. 같은 책, 같은 곳.

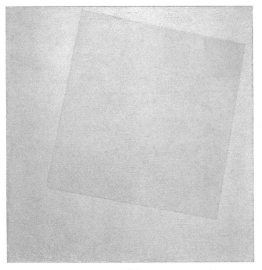

<그림 1>

로보다는 감성적인 방식으로, 즉 공감각적 작용을 통해서야
세계를 지각할 수 있다는 말로서, 맥루하은 "감각의 새로운
조합과 비율에 따라 가능한 형식의 새로운 모자이크"5로 세계
를 재현하는 것이 가능하다고 본 것이다. 인쇄술로 세계를
재현했던 구텐베르크 은하계의 시대를 지나 인류가 전자문명
에 접어들면서 현재의 디지털 매체의 시대에 이르자, 20세기
초 그림의 재현 방식도 변화된다. 말레비치의 쉬프레마티슴적
인 <하얀 사각형>(<그림 1>)과 같은 비대상적 회화가 그것이

5. 마샬 맥루한, 같은 책, p. 112.

다. 노르베르트 볼츠에 따르면, 말레비치의 <하얀 사각형>은 지금까지 예술의 저편에 있었던 어떤 '대상없는 세계'에 대한 경험을 추구한 것인데[6] 한마디로 그 그림은 전통적인 회화의 대상세계를 거부하는 영도Null에서 시작하겠다는 의지로 볼 수 있다.

말레비치의 대상 없는 그림이 무에서 시작하는 영도의 그림이라면, 텔레비전은 오늘날 '빛의 상자'로서의 '영점 미디어 Null Medien'이다.[7] 말하자면 말레비치의 '대상없는 세계'의 이미지란 전자적 파동 세계의 이미지이며 하얀 공간 즉 백색소음의 공간을 상징한다. <하얀 사각형>에 대한 볼츠의 이러한 해석은 오늘날 쉬프레마티슴적인 말레비치의 공간을 현실적 경험을 벗어나 직접적으로 지각되지 않는 사이버스페이스를 표상한 것으로 이해한 것이다. 말레비치의 그림에서 컴퓨터에 의해 시뮬레이션된 풍경을 발견한 볼츠는 거기에서 "아도르노가 보지 못한 미학적 모던의 테크놀로지적 특징"[8]을

• •

6. 노르베르트 볼츠, 『구텐베르크 — 은하계의 끝에서』, 윤종석 옮김, 문학과지성사, 2000, p. 180.

7. 볼츠는 엔첸스베르거의 논문을 인용하여 텔레비전이란 프로그램과 무관하게 방송하는 "대상 없이" 되는 미디어라고 하면서 말레비치의 쉬프레마티슴적 무대상성의 통속적 변형이라고 주장한다.(노르베르트 볼츠, 같은 책, p. 184.)

8. 노르베르트 볼츠, 같은 책, p. 192.

강조한다. 즉 백남준의 비디오가 캔버스가 된 것처럼, 요컨대 말레비치의 그림은 바로 오늘날 디지털 매체예술의 스크린에 해당된다. 이처럼 말레비치의 그림에서 전자적 풍경을 읽으며 현대회화를 디지털아트의 미술사적 계보9로 연결지으려는 시도들에서 종종 지난날의 재현미술 체계의 거부와 동시에 기계화된 예술에서 어떤 정신성을 읽으려는 철학을 비판하는 경향을 보게 된다. 구텐베르크 시대로부터 전자시대로 이행한 이후 예술을 이해하는 어떤 패러다임의 전환 역시 요구된다고 할 수 있다.

그렇다면, 숫자와 그래픽의 조합, 즉 프로그램의 알고리즘 algorithm에 의해 만들어진 오늘날의 디지털예술에서 우리는 무엇을 보는 것인가? 우리 눈에 보이는 형상은 단적으로 말해서 디지털 숫자의 계산과 조합에 의해 탄생한 훌륭한

• •

9. "수학적−체계적 사고 구조들은 그래픽과 애니메이션의 컴퓨터 영상들의 맹아이자 연결고리라고 할 수 있다는 것이다. 이런 관점에 서, 비디오 화소 배치들이 19세기 및 20세기 영상의 체계화의 결과들 이며, 그 결과들이 점묘주의자, 구성주의자 그리고 쉬프레마티스트 들에게서 구성주의로 향하는 첫걸음을 내디뎠다는 것, 그리고 확대 된 화소 구조들과 몬드리안과 말레비치의 그림들을 예상치 못한 방식으로 연결시키는 미술사적 계보를 상상하기는 어렵지 않다." 볼츠는 O. Piene의 *Das Schöne und das Tüchtige*의 글을 인용하여 이런 주장을 펼친다. (노르베르트 볼츠, 같은 책, p.196 각주26 참조)

아웃풋일 뿐인가? 볼츠가 말한 것처럼 "뉴미디어의 세계는 전혀 낭만적인 세계가 아니며 그것은 인간 시각의 수학적 구성들 속에서 스스로를 드러"[10]낼 뿐인가? 오늘날 전시장의 어두운 공간에 놓인 비디오 화면 위의 쉴 새 없이 움직이는 전자의 풍경으로부터 우리들에게 전달되는 미적 가상은 무엇인가? 그것이 단순히 감각의 중추신경을 자극하는 사물과 같은 것이거나 오락이 아니라면, 예술로 명명되기 위해서 어떤 조건이 필요한 것일까? 예술 자체가 가상이면서 정신이어야 한다는 아도르노의 주장은 디지털 매체의 시대에 여전히 유효한 것일까?

저기 화면에서 반짝거리는 빛의 점들은 우리의 정신을 분산시키며 우리의 오감을 무중력의 상태 속에 부유하게 만든다. 디지털 매체의 예술은 그처럼 우리를 스크린 앞으로 불러내어 그들의 상상계로 데려가려고 하지만, 우리의 발은 여전히 현실의 대지로부터 떠나지 못하고 있다. 디지털기술이 현실과 무관한 공상의 유토피아를 꿈꾸더라도, 예술이 이 사회에 몸담고 있는 한, 현실의 가상이 은폐하고 있는 진실을 외면할 수 없기 때문은 아닐까? 세계마저도 가상이 되어가는 사회에서 예술의 가상은 어쩌면 현실을 더 예리하게 반추해야 할

• •

10. 노르베르트 볼츠, 같은 책, p. 197.

의무가 있는지도 모른다. 그런 점에서 이 글은 아도르노의 미적 가상 개념을 디지털 매체 시대의 예술을 새롭게 이해하기 위해 소환하고자 한다. 그러기 위해 먼저 자동기법으로 매체 자체를 설명하는 스탠리 카벨과 로드윅의 논리를 추적하면서 디지털예술의 정체성을 파악해보기로 하겠다.

2. 자동기법으로서의 매체와 세계의 재현불가능성

『디지털아트』라는 책에서 "디지털아트는 예술사적 공백 속에서 발전된 것이 아니"라는 크리스티안 폴의 주장은 공감할 만하다. 폴이 예시하듯이, 다다, 플럭서스, 개념예술 등의 예술운동들에서 발견되는 것, 즉 전통예술의 오브제 중심에서 벗어나 "공식 닝녕formal instruction, 개념, 사건, 그리고 관객의 참여를 강조하는"11 것과 밀접하게 연관되어 있기 때문이다. 특히 뒤샹의 레디메이드와 개념미술의 경향들은 비물질적인 가상의 오브제로서의 디지털아트에 영향을 미친 점을 간과할 수 없으며, "다다, 울리포, 뒤샹과 케이지의 작품들에서 나타

• •

11. 크리스티안 폴, 『디지털아트』, 조충연 옮김, 시공아트, 2007, p. 13.

난 '통제된 임의성'의 요소는 디지털 매체의 가장 일반적인 패러다임과 기본적인 본질"12로 볼 수 있을 것 같다. 백남준의 <랜덤 액서스Random Access> 즉 50여개 이상의 오디오 테이프를 벽에 붙인 다음 릴 테이프 테크에서 떼어 스피커 두 대에 연결한 플레이 헤드를 이용해 관객들이 벽에 붙은 테이프의 몇 조각을 연주하도록 했던 작업을 그러한 예로 들 수 있다. 그런데 이러한 '통제된 임의성'이란 것이 무엇일까? 관객이 참여하고 연주하는 이 즉흥적 이벤트에는 예술가가 설정한 프로그램 장치를 통해 통제된 음들(50여개의 오디오 테이프에서 예측되는 사운드)과 그 장치를 의식하지 못하도록 연출되는 창조적 우연성(관객 참여에 의한 임의적 작곡)이 개입한다. 여기서 디지털예술의 맹아를 발견할 수 있다. 바로 예술가가 설정한 음들을 '알고리즘'화 할 수 있는 차원의 예술이 그것이다.

현재 디지털예술에서 보편화된 작업 도구인 알고리즘은 일종의 '자동기법automatism'적 요소에 해당하는데, 스탠리 카벨에 의하면, "새로운 매체의 창조는 '자동기법'의 창조"13이며 "자동기법은 예술의 형식, 관습, 장르"14로 되어가고 있다.

● ●
12.　크리스티안 폴, 같은 책, p. 15.
13.　데이비드 노먼 로드윅, 『디지털영화미학』, 정헌 옮김, 커뮤니케이션북스, 2012, p. 59.

"자동기법이라는 용어의 사용은 예술이 자신을 조직하는 넓은 의미의 장르들이나 형식들(예컨대 푸가, 춤 형식들, 블루스), 그리고 한 장르가 그 주변에 촉발시키는 국지적 사건들 events 혹은 상투적 표현들topoi; 예를 들면 조바꿈, 전위음렬, 카덴차, 이것들 모두에 대해 적절하다."15 실제로 회화를 비롯한 모든 예술에서 자동기법이 발견되지만, 사진술과 필름에 와서 자동기법의 '요소들'은 확연히 식별된다. 예컨대 사진에서 "렌즈, 셔터, 빛에 대한 감광 수용성 등은 사진에서 자동기법의 도구적 조건들"16이며 "영화뿐만 아니라 사진술의 물질적 기초는 화학적 감광 표면에 반사된 빛의 자동적 기록을 통해 이미지를 기계적으로 기록하는 과정이다."17 또한 영화의 경우 "세계를 복제reproducing하는 것은 필름이 자동주의적으로 하는 유일한 것"18이다. 그러나 바로 그 자동성 때문에 "영화는 힘없이 만들어질 수 있"19는 위기에 처할 수도 있다. 이때 힘은 관념 즉 "생각하는 힘"20을 말한다. 스피노자가 기호Signs라고 부른

* •
14. 데이비드 노먼 로드윅, 같은 책, p. 59.
15. Stanley Cavell, *The world viewd*, Library of Congress Cataloging in Publication Data, USA, 1979, p. 104.
16. 데이비드 노먼 로드윅, 같은 책, p. 68.
17. 같은 책, 같은 곳.
18. Stanley Cavell, *Ibid.*, p. 103.
19. 같은 책, 같은 곳.

매체들에서 생겨나는 것이 이 힘인데, 매체 안에서 생겨난 연속된 관념들의 자율적인 연쇄concatenatio가 정신을 자동기계로 구성하는 힘이라고 할 수 있다. 로드윅이 말한 것처럼, 매체는 수동적이지도 저항적이지도 않지만, "생각하는 힘" 즉 "예술 의지에 의해 좌우되는 실체"[21]이다. 따라서 영화는 기계장치에 의해 자동으로 돌아가는 복제 기계에 불과한 것이 아니라는 이야기이다. 말하자면, 매체는 "생각하는 힘"과 분리될 수 없으며 창조적으로 표현의 힘을 새롭게 재발견함(예술적 실천)으로써 하나의 기법이 자동기법화되는 방식으로 예술의 양식(모더니즘)이 되어왔다.

요컨대 매체는 수동적 물질, 재료와 같은 것이 아니라 엄밀히 말한다면 예술가가 창안한 양식이고 개념이며 아이디어라고 할 수 있으며, 그 매체를 통해 세계를 재현함으로써 '보여지는 세계' 속에서 우리의 존재에 질문을 던지는 것일 게다. 세계와 우리를 매개하는 것으로서의 매체는 결국 세계를 재현하는 문제를 해결해온 역사라고 할 수 있다. 그런데 이는 너무나 상식적인 이야기가 아닌가? 매체의 세계에 대한 매개와 재현을 이해 못할 사람은 없을 것 같다. 문제는 매체가

• •
20. 데이비드 노먼 로드윅, 같은 책, p. 63.
21. 같은 책, 같은 곳.

어떤 기법을 자동기법으로 안착하기까지 반복적이고 연속적인 전통을 만드느냐가 관건일 것이다. 사진이나 영화가 예술인가 아닌가는 자동기법의 어느 요소까지가 기계의 역할이고 어느 요소가 인간 주체의 역할이냐의 따짐에 있다기보다, 필자가 보기엔, 카벨과 로드윅의 생각은 이 기법들이 예술로서 받아들여지는 것은 관습화에 달려 있는 것 같다. 로잘린드 크라우스의 말을 빌리면 "주어진 기술적 지지체의 물질적 조건들로부터 비롯된(그러나 그 조건들과 동일하지는 않은) 일련의 관습들, 투사적이면서projetcive 기억을 돕는mnemonic 수 있는 표현성의 형식을 전개하는 일련의 관습"[22]이 바로 매체이기 때문이다.

자동기법의 관습화를 거쳐 디지털아트의 주요 창작 요소가 된 코드와 알고리즘은 이 뉴미디어 예술을 과거의 아날로그와 현격한 차이를 갖게 해 준다. 물론 그 차이를 만들기 이전에 디지털 미학에는 사진과 필름의 자동기법이 창출했던 것, 즉 정지된 사진 이미지가 스크린 위에서 자동적이고 연속적인 공간운동을 만드는 기법이 예술 창조의 조건으로 내재해 있지만 말이다. 아날로그 매체를 규정해온 자동기법을 알고리즘으

..

22. 로잘린드 크라우스, 「매체의 재창안」, 『북해에서의 항해: 포스트매체 조건 시대의 예술』, 김지훈 옮김, 현실문화연구, 2015, p. 87.

로 프로그래밍화한 것을 보면, "텍스트 프로세싱, 페인팅 프로그램, 이미지와 사운드 캡처, 편집, 믹싱, 2, 3차원의 건축학적 모델링, 2차원 디스플레이를 통해 표현하고 조작할 수 있는 모든 것"[23]이 자동화된 것이다. 그런데 디지털아트가 사진이나 필름과 결정적인 차이를 갖는 이유는 그것이 시각적인 매체가 본질상 아니라는 점이다. "디지털 매체는 본래 시각적이지는 않지만 대부분 숨겨진 코드나 스크립트 언어의 후면과 보는 이 혹은 사용자가 경험하거나 그들에게 보여지는 전면으로 구성"[24]된다는 말은, 디지털 매체가 시각적인 대상을 직접적으로 복제한 것이 아니라 '정보'로서 입력과 출력의 두 개의 다른 구조로 이루어진다는 의미일 것이다.

"텔레비전의 출현은 이미 사진의 모습을 띤 이미지의 소멸을 나타낸다. 영화 매체는 빛이다. 비디오 매체는 전기적이다. 만약 그런 신조어가 존재한다면 '디지털성Digitality'은 상징 기능의 알고리즘 조작이다. 말하자면 이들은 이미지의 가상적 삶에서 세 가지 단계들이다. 처음에 기록된 빛의 공간적 형식은 신호 모듈(출력에 대한 입력의 계속적 변화)로 바뀐다.

• •
23. 데이비드 노먼 로드윅, 같은 책, p. 187.
24. 크리스티안 폴, 같은 책, p. 39.

그다음 디지털 정보로 부호 변환된다. 아날로그 비디오는 빛의 값을 등록하고 그들을 유사한 전압 값으로 바꾸어 기록한다. 반면 디지털 비디오는 빛의 값을 표본화하고 그들을 컬러, 강도, 위치 등의 상징표기법으로 부호화한다. 이 작업은 컴퓨터 스크린에 역동적으로 업데이트된 메모리 위치와 일치하는 개별 픽셀들을 통해서 이루어진다."[25]

디지털 매체가 보여주는 이미지는 결국 컴퓨터의 논리적 알고리즘에 의해 표현될 수 있는 계산의 출력이며, 그래서 이미지나 사운드레코딩 역시 컴퓨터의 시뮬레이션 기능 중 하나일 뿐이라는 주장에 이의를 제기하기는 어렵다. 필립 뒤부아가 "비디오 이미지가 존재하지 않으며 그리고 그것이 공간 속에 존재하는 것이 아니라 시간 속에 존재한다"고 했을 때, 우리는 재현의 대상이 물리적 대상이 아님을 이해해야 한다. 그럼에도 불구하고 우리의 지각은 스크린의 공간 속 이미지의 강력한 존재들을 재현된 무엇으로 바라본다. 그것은 인간-컴퓨터 간의 커뮤니케이션 공간인 인터페이스를 통해

25. 데이비드 노먼 로드윅, 『디지털영화미학』, p. 192. 영화 스크린과 컴퓨터 스크린의 차이가 여기서 드러난다. 전자는 영사되는 수동적 표면이라면, 후자는 정보를 입력하여 능동적으로 이미지를 생산하고 현재시점에서 이미지를 역동적으로 만들어낸다.

마치 재현될 수 있는 사물로 지각하기 때문이다. "이미지를 제시하는 재현 기능과 정보에 대한 효과적 접근을 제공하는 통제조절 기능 사이에서 동요"[26]하는 디지털 스크린은 아날로 그를 완벽히 분리해낼 수 있는 것 같지 않다. 오히려 컴퓨터의 힘으로 디지털 이미지의 힘이 강화되고 캡처한 이미지들의 범위는 확대되면서 현실적 재현에 더 가까워지거나 혹은 현실에 없는 세계를 창조한다. 그렇다면, 로드윅이 지적하듯이, 스크린 위의 세계는 현실에 없는 세계, "더 이상 그 세계는 역사적 과거가 아니고, 다른 가능한 세계를 비추기 위하여 배열된 공간적 형상"인가? 만약 그 스크린이 예술 작업으로 제시된 것이라면, 미적 가상으로서 그 '다른 가능한 세계'란 우리에게 무엇을 말하고 있는가? 그 '다른 가능한 세계'와 대비되는 것으로서, 알고리즘으로 작동되는 현재의 자동화사회를 살펴보기로 하자.

3. 자동화사회의 가상

알고리즘의 기술이 본격화하기 시작한 21세기의 오늘 우리

26. 같은 책, p. 198.

의 삶은 반쯤 자동화되어가고 있다. 프랑스의 미디어 학자 베르나르 스티글러는 현세를 인신세(인류세)[27]로 보고, 인간이 지구를 지금까지와는 전혀 다르게 즉 새롭게 만든다는 인신세를 지배하는 것은 바로 자동화사회의 핵심인 알고리즘 기술에 있다고 본다. 여기서 알고리즘을 다시 정의해보자. 레프 마노비치에 의하면 디지털 컴퓨터의 핵심적 활용 중 하나는 자동화인데, "하나의 과정을 단순한 단계들의 일정한 집합 즉 하나의 알고리즘으로 정의할 수 있다면, 인간의 입력 없이도 컴퓨터가 이런 단계들을 수행하도록 컴퓨터를 프로그래밍할 수 있다."[28]

· ·

27. 스티글러뿐 아니라 많은 기술철학자들이 21세기 현재의 사회를 인신세(Anthropocene, 人新世)로 보고자 한다. 크뤼천이 제안했던 이 용어가 보통은 인류세로 번역되지만, 엄밀하게 보자면 인간이 지구를 새롭게 만들고 있으며 지구 환경변화에 의해 지금까지의 존재와는 완전히 다른 의미에서 신(新)존재가 되는 시대에 접어들었다고 하여 인신세로 번역되기도 한다.

28. 그런데 알고리즘 기술이 가져온 것은 단지 2025년까지 업무의 20%가 자동화된다거나 3백만 명 이상의 월급생활자가 기계에 일자리를 양보한다거나 하는 차원의 문제만은 아니다. 스티글러에 따르면, 1980년대의 컴퓨터와 달리 새로운 모바일컴퓨터는 사용자가 이 기기의 핵심인 베이스밴드 칩에 접근하지 못하는데, 이 칩을 통해 전화통화, 문자메시지, 메일, 데이터 등 모든 커뮤니케이션을 하지만 정작 이 칩에 대해 전혀 사용자는 컨트롤할 수 없는 반면, 제조업자나 통신사업자는 이 칩을 통해 우리의 컴퓨터에 접근하는

"인신세는 산업자본주의라는 역사적 시대, 곧 계산이 다른 모든 결정 기준보다 우위를 차지하는 시대이다. 이 시대에 알고리즘적·기계적인 것 되기는 논리적 자동화와 자동장치로 구체화되고 물질화되며, 그리하여 컴퓨터화된 사회가 자동화되어 원격 제어되면서 니힐리즘의 도래에 이르게 되었다."[29]

이처럼 컴퓨터화한 자동화된 사회를 스티글러는 기계기술에 기반한 과거의 산업양식과 구분해 하이퍼–산업시대라고 규정한다. 그에 따르면 하이퍼–산업시대는 "디지털데이터의 자기–생산에 기반하여 데이터를 이용한 자동화에 의해 지배되는 사회"[30]이다. 근대 산업사회가 "계산"과 "몰아세움Gestell"[31](하이데거)을 특징으로 한다면, 하이퍼–산업시대는 들

· ·

　　것이 잠재적으로 가능한, 즉 이제까지와는 차원이 다른, 알고리즘적 자동화사회의 전면적인 통제를 받게 된 것이다.(레프 마노비치, 『소프트웨어가 명령한다』, 이재현 옮김, 커뮤니케이션북스, 2014, p. 165.)

29.　베르나르 스티글러, 『자동화 사회 Ⅰ』, 김지현 외 옮김, 새물결, 2019, p. 82.

30.　베르나르 스티글러, 같은 책, p. 123.

31.　후기 하이데거에게서 Gestell은 몰아세움과 동시에 배치로도 번역된다. 여기서 배치란 사이버네틱스 기술의 발전과 더불어 사회에

뢰즈가 1990년에 통제사회[32]라고 부른 사회의 윤곽을 그리고 있다. 이러한 사회에서 인간은 스스로 주체가 된다고 생각하지만 실은 그렇지 못하다는 것이 스티글러의 생각이다. 알고리즘적 자동기술이 통치하는 하이퍼–산업시대에서 기술적 대상에 의해 매개된 인간이 자신의 개체를 초월해 집단적 개체화 즉 개체초월적 집단성을 실현할 수 있는가라는 점이었다. 이는 시몽동의 주장에서 나온 것인바, 시몽동은 기술적 대상으로 인한 개체초월적 관계들로 진화함으로써, 인간들이 단순히 노동자에 머무는 것이 아닌 기술을 새롭게 조직화하는 기술자나 발명가의 수준으로 한 차원 높은 존재가 될 수 있는 개체초월적 집단성의 꿈이 가능하다고 보았던 것이다.

여기서 스티글러가 주목하는 시몽동의 개체초월성tran-sindividualité 개념을 살펴보자. 시몽동은 『기술적 대상들의 존재양식에 대하여』에서 "세계 내 존재로서의 인간의 존재 양식 또는 인간과 세계의 관계 자체는 끊임없이 변화가능성을 퍼텐

• •

새로운 배치가 작동되는 것을 말한다.
32. 들뢰즈가 말하는 통제사회란 "개인이나 사회의 관습, 습관, 실천이 학교, 병영, 공장 등의 폐쇄된 환경으로 기능하는 제도적 체계에 의해 생성되던 이전 사회와 달리 통제 메커니즘이 더 이상 감금이나 처벌이 아니라 지속적인 규율과 즉각적 커뮤니케이션에 의해 작동되는 사회"를 의미한다.(베르나르 스티글러, 같은 책, p. 110. 각주5 참고.)

셜 에너지로 지닌 일종의 준안정적 시스템"[33]으로 설명한다. 자기–차이화의 생성을 통해 이루어지는 개체는 생명적 개체화 이후 생명적 수준에서는 해결할 수 없는 문제를 해결하기 위해 2차적 개체화로 이행되는데 정신적–집단적 개체화 즉 개체초월성을 이룬다는 것이다. 그런데 이때 정신적–집단적 개체화로의 도약이 "지각과 정념의 차원이 아닌 상위의 행동과 감정의 차원에서 양자의 공명을 발견할 수 있는 집단적 개체화"[34]를 통해 가능하다는 시몽동의 주장에 대해 스티글러는 회의적이다. 왜냐하면 스티글러가 보기에는 현재 하이퍼–산업사회는 "기능적·경제적 통합을 통해 작동하는 동기화에

• •

33. 김재희, 「질베르 시몽동의 기술미학」, 『미학예술학연구 43집』, p. 103. "시몽동은 개체화를 질료형상도식으로 설명하는 것이 아니라, 과포화용액의 상전이(相轉移) 현상으로, 즉 퍼텐셜로 가득한 준안정적 시스템으로서의 전개체적 실재(réalité préindividuelle)가 개체를 발생시키면서 자기–차이화하는 생성으로 설명된다. 전개체적 실재의 퍼텐셜리티는 한 번의 개체화로 모두 소진되는 것이 아니라 생성된 개체를 통해 운반되면서 새로운 개체화의 발생적 원천으로 존재한다. 이런 개체화의 관점에서, 시몽동은 개인과 사회의 관계에 대해 기존의 방식으로 환원되지 않는 새로운 관계 방식을 제시한다."(김재희, 「기술과 문화: 시몽동의 개체초월성과 스티글레르의 관개체화를 중심으로」, 『한국방송학회 학술대회논문집』, 2018, pp. 59–60.)

34. 김재희, 「기술과 문화: 시몽동의 개체초월성과 스티글레르의 관개체화를 중심으로」, p. 61.

의한 완전 자동화의 전면화가 사회적 개체 본인에 의해 유지되고"[35] 있기 때문에, 그러한 개체들로 이루어진 집단과의 심리적(정신적) 공명이란 것은 허위적이거나 불가능한 것이 된다. 알고리즘으로 작동되는 이 자동화사회가 개체를 지속적으로 온라인 자원에 접속된 절지동물처럼 있도록 함으로써 개인의 일상성을 제거하고 익명화된 일상의 삶으로 관리되며, 그런 한에서 정치적이거나 이데올로기적인 것은 더 이상 집단적 선택이 아닌, '생산물에 대한 개인적인 관계'로 초점이 맞추어 진다는 것이다. 그런 맥락에서 자동화된 온라인 시스템에 의한 알고리즘적 통치성은 시몽동이 기술사회에서 구현하고자 했던 개체화individuation의 파괴[36]를 낳는다고 스티글러는

• •

35. 베르나르 스티글러, 같은 책, p. 210.
36. 스티글러에 따르면 이러한 통치는 무자화 즉 그램(gramm)화된 노는 기억기술(mnemotechnics)에 의해 현실화된다. 인간종의 디폴트(결여)의 보철물로서 이루어지는 기술들은 모두 이 기억기술에 의해 형성된다고 보는데, 스티글러는 후설의 개념에서 1차 파지(의식 속에 즉각 들어온 선율)와 2차 파지(기억을 통해 현재의 선율과의 차이를 인식)로서의 시간에 따른 내적 의식구성을 이루는 논리를 가져와 제3차 파지(앞의 두 파지가 내부화된 기억이라면 3차 파지는 외부화된 기억)에 대해 언급한다. 심상 이미지인 암각화로부터 말, 동작, 소리와 빛의 주파수, 개인적 행동, 망상적 쓰기의 알고리즘 등, 시간적인 것을 공간적인 것으로 이산화하고 재생시키는 방법을 익혀온 인신세의 인류는 그러한 기록들을 "기억보조장치(hypomēm ata)"에 의한 제3 파지(tertiary retention)로 구성한다는 것이다. 즉

주장한다. 이러한 논리대로라면 자동화사회는 "심리적 개체를 표준화되고 그램화된 일과"에 빠진 개체를 양산함으로써 결국 인간을 "디지털적인 인위적 집단과 관습적 집단으로서 기술적 기능"[37]의 기관으로 전락하도록 할 것이다. 아도르노가 분석했던 후기자본주의 상품사회의 총체적 물화현상에 대한 분석은 예컨대 주체의 익명성이라든가 문화산업기술이 낳은 퇴행 현상 등 스티글러의 문맥과 상당히 유사한 목소리를 들려준다. 무엇보다도 아도르노는 이러한 상품사회 즉 물화된 사회가 허위이며 본래 인류가 회복했어야 할 사회가 아니란 점에서 가상으로 본다. 그런 이유에서 아도르노는 아직은 남아 있는 유토피아의 가능 영역으로서 예술에서의 가상의 구제를 통해 물화에 사로잡힌 인간의 정신을 회복할 희망을 놓지 않는다.

• •

자동화사회의 토대는 바로 이러한 보철물 즉 악보, 축음기, 녹음장치나 USB와 같은 것을 3차 파지라고 해도 과언이 아닌 것이, 오늘날 기억은 "인터페이스, 센서, 그리고 그 밖의 다른 장치에 의해 2진수 형태로, 따라서 계산 가능한 데이터로 생성"된 디지털 보철물로서 개체의 삶을 지배하게 되었기 때문이다. 마치 조지 오웰의 소설 『1984』에 나오는 중앙시스템의 검열과 조작에 의해 저장된 정보처럼 형성된 3차 파지에 의해서는 시몽동이 말한 정보소통과 공유를 통한 진정한 연대 즉 초월개체화를 통한 정신적 개체화는 일어나지 않는다고 스티글러는 단언한다.

37. 같은 책, p. 215.

4. 물화, 물신 그리고 가상의 위기

아도르노가 말년에 쓴 책 『미학이론』이 전반적으로 어두운 인상을 주는 것은 예술이 처한 상황이 '관리되는 사회'에 놓여 있다는 점과 관계가 깊다. 아도르노가 말하는 '관리되는 사회'는 총체적으로 교환가치의 지배 아래 놓인 상품세계가 '제2의 자연'[38]이 되어버린 사회를 가리킨다. 무엇보다도 이러한 사회에서 비극적인 것은 인간이 자기보존과 자연 지배를 위해 만든 기술로 인해 인간의 삶이 더욱 기만적으로, 익명의 삶으로 전환되고 있다는 사실이다. 그러나 물화된 삶에서 한줄기 희망은 예술에 남아 있다는 것이 아도르노의 문명사에 대한 비판적 성찰 끝에 얻은 각성이다.

『계몽의 변증법』에서 아도르노가 말한 것처럼, "신화가 계몽으로 넘어가고 자연이 단순히 객체의 지위로 떨어진"[39]

. .

38. 루카치가 『소설의 이론』에서 사용한 단어로서 제1의 자연은 자연과학적 의미에서 소외된 자연으로서 현실적 실체에서 파악될 수 없는 자연이며, 제2의 자연이란 인간이 제공한 사물의 세계, 관습의 세계를 가리킨다.
39. 아도르노·호르크하이머, 『계몽의 변증법』, 김유동 옮김, 문학과지성사, 2001, p. 30.

이래 인간은 자기보존을 위해 기술문명을 개척하고 자연 지배를 수행하는 과정에서 사물(객체)을 개념(주관)에 동일화하는 동일성 사유를 전개시켰다. 그 결과 문명의 역사에서 배제되고 억압된 것, 말하자면 동일성 사유에 포섭되지 않는 '살아 있는 것das Lebendige', 현실의 현혹적 연관관계에서 배제된 비동일적인 것, 물화된 삶과는 "다른 삶의 가능성으로서의 타자das Andere"에 대한 구제의 요청은 아도르노의 사유에서 예술이 중요한 자리를 차지하게 된 철학적 모티브이다. 왜냐하면 물화된 의식에는 들어올 수 없는 구체적이고 생생하고 직접적이며, 개념화되지 못한 것을 구제할 수 있는 것이 예술인데, 그것은 바로 예술의 미메시스적 속성 때문에 가능하다.

아도르노가 말하는 미메시스는 일반적으로 알려져 있는 예술의 모방설처럼 대상을 재현하거나 본뜨는 차원이 아니라,[40] 원시시대 주술적 행위 혹은 보호색으로서 사물에 자신을 동화시키는 행위, "타자에 스스로 동화되는 행위"[41]라는 개념이다. 심지어 물화된 세계에서 예술은 스스로 죽은 것이 되어 버리는 것, 즉 '죽은 것에의 미메시스Mimesis ans Tote'를 행하기

● ●

40. 아도르노는 예술이 모사(Abbild)가 아니라 형상(Bild)임을 강조한다.

41. Th. W. Adorno, *Ästhetische Theorie*, GS Bd. 7, 2 Aufl., Tiedemann u.a.(Hg.,), Suhrkamp Verlag, Frankfurt am Main, 1970, p. 487.

도 한다. 그런 점에서 아방가르드 예술들이 주는 충격은 물화된 현실의 형상 즉 고통의 언어들로부터 나오는 것이다. 아도르노가 존경하는 예술가들, 예컨대 사무엘 베케트의『고도를 기다리며』와 같은 작품처럼 혹은 피카소의 큐비즘 양식의 회화[42]처럼, 유독 부조리나 불협화음 등의 예술언어를 사용하는 작업에서 우리는 공포Schauder나 경악Erschrecken을 경험하는데, 이는 물화된 의식을 각성시키는 전율Schauer의 미적 체험이며 "사태에 저항할 수 있는 인식"[43] 혹은 "물화의 원형을 체험함으로써 물화에 저항"[44]하는 태도이기도 하다. 따라서 거짓된 사회적 현실을 마주한 예술이 예술적 기술로서 구제해야 할 것은 현실에 대한 진정한 인식을 가로막는 이데올로기적 베일을 깨는 것으로서의 가상이다. 이러한 상황에서 예술이 사용하는 기술은 사회의 문화산업적 기술의 해독제로서의 파르마콘이 될 수 있나.

그런데 물화에 관하여 주의해서 봐야 할 것이 있다. 현대예

• •

42. 아도르노는 피카소의 분석적 큐비즘회화와 40년대 나온 부서진 형상들이 그의 작품 중 최고라고 상찬한다.(Th. W. Adorno, "Auf die Frage: Mögen Sie Picasso", *Vermischte Schriften Ⅱ*, GS Bd. 20–2. 1986, p. 524.)

43. Th. Adorno, "Die Natur, eine Quelle der Erhebung, Belehrung und Erholung", *Vermischte Schriften Ⅱ*, GS Bd. 20–2. 1986, p. 524.

44. Th. W. Adorno, *Ästhetische Theorie*, GS Bd. 7, p. 39.

술에서 두드러지는 물화 현상[45]은 앞서 언급한 것처럼 예술이 사물이 되거나 현실 그 자체가 되어버려 예술의 가상을 아예 떼어낼 위험이 있다는 사실이 의미하는 바를 생각해보자. 예컨대 표현주의나 야수파에서 보이는 '자연적 재료Naturmate rial[46]로의 환원' 혹은 다다이즘이나 초현실주의 그리고 플럭서스 운동에서 보듯이 '예술과 삶의 경계 해체'를 추구하는 예술들에서 나타나는 예술 개념 자체의 부정 등은 아도르노가 볼 때 예술의 가상을 포기하는 행위들이다. 이러한 예술행위에서 아이러니하게도 자율적 예술이 그저 문화상품과 같은 것으로 이행할 가능성[47]을 볼 수 있다. 즉 예술로서의 사용가

• •

45. 아도르노 미학에서 물화 개념은 양가적인 측면이 있다. 그 하나는, 주체의 관점에서 물화는 인간관계를 물적인 관계로 환원하며, 객체의 관점에서는 자본주의 문화산업에 흡수된 상품물신주의적 형태의 병리학적 상태를 비판하는 맥락에서 사용된다.

46. Th. W. Adorno, *Ästhetische Theorie*, GS Bd. 7, p. 140.

47. 실로 전위예술들의 물신화 경향은 아도르노가 여러 저술을 통해 구체적으로 언급해온 것이 사실이다. 아도르노가 1954년 강연한 논문 「신음악의 노화」에서 다룬 것은 당시 새롭게 출현했던 쇤베르크의 12음기법이 작곡기법의 물신화로 즉 '총체적 음열주의'로 퇴행한 현상을 지적한 것이었다. 부르주아 생산 과정들에 묶여 있음으로 인해 시장의 수용에 적응해야 하는 진지한 예술의 상황을 거론하면서, 아도르노는 '총체적 음열주의' 현상은 작곡적 장치가 수학으로 대체된 12음기법의 타락 현상을 드러내는 것 이상의 문제를 안고 있다고 보았다. 더 근본적인 것은 신음악의 노화는

치의 폐기와 함께 작품의 상품성이 지니는 물신적 성격만이
남게 되기 때문이다. 아도르노는 이를 "미적 가상의 패러디"[48]
라고 지적한다. 요컨대 아도르노가 말하는 미적 가상이란
예술 스스로 문화산업의 질서에 함몰되지 않을 정신, 즉 현실
과 일정한 거리두기를 통해 물화의 상황을 각성시키는 심미적
비판의 정신을 취하는 예술의 아우라이다. 미적 가상이 사라
지고 물신성만 남은 예술은 현란한 테크닉만 구사하는 오락과
다르지 않을 것이다. 그런데 디지털 시대에 이르러 예술은
너무도 물화가 되었고 물신의 상태에 이르렀다. 포스트프로덕
션과 같이 이미 사용된 디지털 이미지들을 편집하거나 스캐닝

작곡에 사용한 수학적 장치가 '기술이 재료에서 떨어져 나와 물신
화'한 결과이며, 후기 쇤베르크가 자신의 의도와는 다르게 지배세력
과 제휴하기 시작한 것도 이러한 기술의 물신화와 무관하지 않다고
보았나. 즉 아도르노에 따르면 총체적 음열주의는 결국 "12음 절차
의 엄격한 지배 아래에서 리듬을 두려고 시도하고 궁극적으로
작곡을 음정, 가락, 길고 짧은 지속시간, 크기의 정도에 대한 객관적
계산기로 철저히 대체하게"됨으로써 알고리즘적으로 생성된 화려
한 테크닉을 선보이는 데 그치고 말았다.

48. 아도르노, 『미학이론』, p. 33. "예술작품의 자율성에서 …… 상품의
물신적 성격으로 즉 예술의 근원인 태곳적 물신주의로의 퇴행밖에
는 남아 있지 않다. 문화상품에서 소비되는 것은 진정으로 타자들을
위한 것이 아니면서 추상적인 대타적 존재(Füranderessein)이다. 타
자들을 위한다고 하면서 문화상품들은 그들을 기만하고 있다."(*Äth
etische Theorie*, GS Bd. 7, p.33.)

하는 사용자들이 예술가인 양 마음껏 몽타주를 즐기는 사회가 도래한 이상, 물화와 물신을 부정적으로만 바라볼 것이 아니라, "물화의 원형을 체험함으로써 물화에 저항하는" 미적 가상으로 끌어올리는 전략은 없는가? 바로 그 예로 필자는 히토 슈타이얼을 소개하고자 한다.

5. 디지털예술과 사물의 힘

히토 슈타이얼은 철학을 전공한 『스크린의 저주받은 사람들The Wretched of the Screen』의 저자이자 영상작가로서 우리나라에는 2016년 광주 비엔날레에 출품한 <태양의 공장factory of the sun>(<그림 2>)으로 잘 알려져 있다. 슈타이얼은 대중문화산업 전반과 관련하여 디지털 이미지가 유통되고 다루어지는 현실에 놓인 미술의 사회적 상황을 직시하고 자본과 권력 등 정치적 시각[49]이 내재된 게임과 가상의 이미지를 제작해왔다. 슈타이얼의 글 「너무나 많은 세계: 인터넷은 죽었는가?Too Much World: Is the Internet Dead?」라는 논문에서 1989년 루마니아

· ·

49. 정연심의 논문 「히토 슈타이엘과 '이동하는 디지털 이미지'의 운명」(『조형디자인연구』 vol 18, no. 4, 2015)은 슈타이얼의 작품분석을 통해 정치적 관점을 잘 조명하고 있다.

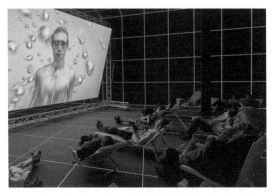

<그림 2>

의 혁명 당시 방송국을 장악한 시위자들이 TV스튜디오를
점거하면서 방송은 기록이나 도큐멘터가 아니라 사건의 생생
한 촉매제가 되었으며 그 후로 이미지들은 이미 존재하는
조건을 객관적 혹은 주관적으로 번역하거나 단순히 위험한
표면들이 아니란 것이 명백해졌다고 주장한다. 즉 그 이미지
들은 사람들, 풍경, 정치 그리고 사회 시스템들을 그려내고
영향을 주는 다른 지지체로 이주해간 에너지와 물질의 접점nodes들이 되어버린 것이며, "텔레비전은 바로 스크린을 가로질
러 현실로 걸어갔다"고 그녀는 말한다. 즉 전자 이미지들은
"데이터 채널의 경계를 넘어 물질적으로 표현되어" "폭동이
나 생산물들을 육화시키고" "도시로 침투해서 공간을 장소site
로 그리고 현실을 또 다른 현실로 변화"시키며, "정크스페이스

와 군사 침공과 망쳐버린 성형수술과 같이 물질화"50한다.

슈타이얼이 말하는 것처럼, 우리는 전자 이미지가 물질로 표현되는 상황, 인터넷 기반 디지털 시각문화가 이미지의 생산과 순환을 온오프라인에서 전면화한 포스트인터넷이라 불리는 시대에 이른 것을 볼 수 있다. 영화산업도 "새로운 텔레비전들, 홈 프로젝터 시스템들 그리고 레티나 디스플레이 아이패드retina display ipad를 사는 충동 패키지"51로 변모한 상황을 슈타이얼은 포스트–시네마라고 칭한다. 슈타이얼은 보스니아 내전 중에 야이체Jajce라는 도시에서 작은 영화관이 파괴되었을 때 시네마는 포탄의 파편에 맞아 파괴된 것, 즉 시네마의 상징적 죽음을 목격한다. 그러나 "90년대 새로워진 멀티플렉스 영화관에서 무한 반복되는 스타워즈 에피소드 1 시리즈만큼이나 생생하게"52 이 시대 영화는 세계 도처의 인터넷을 통해 구입되고 소비되며 불멸의 소장 물품으로 바뀌고 있는 것 또한 사실이다.

그런데 이처럼 인터넷 상에서 유포되고 반복 재생산되는 디지털 이미지들은 저해상도의 파일들로 불법 복제되고 전송되는 과정에서 "스크린의 빈곤한 이미지"가 될 가능성이 커졌

• •
50.　Hito Steyerl, *Ibid.*, pdf. e–flux journal #49, November 2013, p. 1.
51.　Hito Steyerl, "Too Much World: Is the Internet Dead?", p. 4.
52.　같은 책, 같은 곳.

다. 아날로그 필름과 달리 이 저급한 해상도의 이미지들은 "저자의 거세로 귀결되는 양 물신화"[53]와 이미지의 위계 체제를 양산하는 형국이 되었다. 빈곤한 이미지와 더불어 "디지털 세계의 암흑 물질 가운데 하나인" '이미지스팸'은 "포토숍 처리된 복제물로 사람들을 유혹하고 협박하는 디지털 피조물들"[54]로서 "인간의 눈에 띄지 않고 끝없이 순환循環"되어 "기계로 생성되고 봇bot으로 자동 발송되며, 마치 반反이민 장벽, 장애물, 울타리처럼 서서히 강력해져만 가는 스팸 필터에 걸러"져서 디지털 쓰레기처럼 다루어진다고 슈타이얼은 말한다. 그런데 정말 쓰레기인가? "사진 플래시의 점멸이 사람들을 희생자로, 유명인으로, 혹은 양쪽 모두로 변신시키"고 "휴대전화가 우리의 미세한 이동을 노출시키고, 스냅사진마저 위치추적 좌표가 달리듯, 계산대, 현금인출기, 기타 접속 지점에 등록될 때마다 우리는 떡히 죽노톡 슬겁다기보다는 산산조각이 난 채 재현되"[55]지만, "이미지스팸의 주체들은 음화가 된 대체자로서 민중의 대역을 담당하고, 민중을 대신하여 각광의 집중

• •

53. 히토 슈타이얼, 「빈곤한 이미지를 옹호하며」, 『스크린의 추방자들』, p. 45.
54. 히토 슈타이얼, 「지구의 스팸: 재현에서 후퇴하기」, 『스크린의 추방자들』, p. 208.
55. 같은 책, p. 212.

포화를 받음"[56]으로 해서 우리가 전열을 재편성하는 동안 스크린의 보호막 역할을 한다고 슈타이얼은 주장한다.

물질화된 이미지들의 이러한 순환과 유통구조는, 앞서 논의했던 스티글러의 자동화사회의 한 대목을 연상할 수 있다. 즉 이미지스팸을 통해 모방적 욕망의 희생이 되는 사람들에게 있어, "알고리즘으로 작동되는 이 자동화사회가 개체를 지속적으로 온라인 자원에 접속된 절지동물처럼 있도록 함으로써 개인의 일상성을 제거하고 익명화된 일상의 삶으로 관리되며, 그런 한에서 정치적이거나 이데올로기적인 것은 더 이상 집단적 선택이 아닌, '생산물에 대한 개인적인 관계'로 초점"을 두는 상황이 현실이다. 이미지스팸 이야기는, 앤디 워홀이 말한 15분 동안 모든 사람이 유명해질 수 있다는 상황이 실제 현실화되어 오히려 15초라도 보이지 않기를 바라는 상황, 즉 문화산업의 보이지 않는 감시망 안에 우리가 놓여 있음을 알게 해준다. 그러나 바로 그러한 이유에서 부유하는 디지털 이미지들을 서핑하고 탈중심화된 장소로 이동하는 것 자체가 탈권력화된 정치적 작업이 될 수 있다. 즉 물신 자체가 된 이미지들을 가져다 자유롭게 사용하는 디지털 에세이들은 현재 세계의 네티즌들이나 유튜버들이 인터넷에서 전개하는

56.　같은 책, p. 221.

반격 또한 상상할 수 있기 때문이다.

디지털 이미지들을 재사용하고 재매개하는 포스트프로덕션적인 상황은 단순히 전통적인 편집과 보정 등 영화 촬영 후 수행되는 말 그대로의 사후 작업의 의미를 넘어선다. 이는 또한 니콜라 부리오가 그의 책 『포스트프로덕션』에서 말했듯이, 예술가들의 디지털 작업들이 고급문화와 저급문화의 경계를 흐릿하게 하는 전략[57]이자 "다른 스토리 라인과 대안적 내러티브들을 생산하고 해독하기 위해 이러한 형식들을 사용"[58]하는 것 이상으로 일상 속에서 편재되어 있고 슈타이얼이 말한 것처럼 "예술이나 매체의 세계를 훌쩍 넘어서, 디지털 기술의 세계마저 초월하여 오늘날 주된 자본주의적 생산양식이 되었다"[59]고 해도 과언이 아니다.

영화의 포스트프로덕션과 제작의 관계에서 또 하나의 중요한 구성요소가 있다. 바로 포스트프로덕션과 현실의 관계이다. 제작 영화는 완전히 허구적인 이야기의 경우조차도 예를

• •

57. Nicolas Bourriaud, *Postproduction. Culture as Screenplay: How art reprograms the world*, Lukas&Sternberg, New York, 2002, pp. 41–42.

58. Nicolas Bourriaud, *Postproduction*, p. 46.

59. 히토 슈타이얼, 「컷! 재생산과 재조합」, 『스크린의 추방자들』, pp. 234–235.

들면 아날로그 35밀리미터 필름 카메라로 촬영되었다든지 해서 현실과 지표적으로 연결되었다. 반면 디지털 포스트프로덕션은 카메라 앞 장면에 대한 그 지표적 연결을 완전히 재협상한다. 동시대 포스트프로덕션은 이미지를 고치는make over 영역이지, 이미지를 만드는makeing of 영역이 아니다. 배경 합성, 애니메이션으로 표현되는 주인공, 그리고 현실의 일반적인 모델링을 포함하면서 현실에 대한 포스트프로덕션의 지표적 연결은 느슨해진다. 물론 지표적 연결은 늘 허구적이었지만, 최신 기술은 회화적 자유로써 시점들을 창출하면서 전례 없는 수준으로 그 연결의 폐기를 가능케 한다.[60]

슈타이얼의 포스트프로덕션 개념은 아도르노의 기술시대에 다루었던 몽타주 실험영화로부터 디지털 몽타주 편집방식의 현대 자본주의의 합리적 형식으로의 전환 과정에 있음을 말해주며, 실제 현실에서 그러한 제작이 대중화되고 있음을 암시한다. 무엇보다, 현실로부터 일반적인 모델링을 하면서도 "현실에 대한 포스트프로덕션의 지표적 연결이 느슨해진다"는 슈타이얼의 언급은 근본적으로 현실을 허위로 바라보는 두 사람의 연대가 가능하게 한다. 그러나 예술의 물적

• •
60. 같은 책, p. 234, 각주 14.

조건도 조건이지만 예술과 삶의 간극에서 삶의 비인간화된 구조를 예술을 통해 지양하고자 한 아도르노의 입장과는 상이하게, 삶이 자본과 이해관계에 놓인 예술에 의해 점령되고 따라서 예술에 의해 삶이 오히려 침식당하는 상황(미술관, 비엔날레 등 권력화 된 양상)을 비틀어 묘사하는 슈타이엘의 이론적/실천적 작업들은 양가적이고 중립적이다. 실제로 슈타이엘의 많은 작업들은 포스트프로덕션의 실천이며 정치적 주제들을 다루고 있다. 예컨대 그녀의 작품 <태양의 공장>과 <꿈을 꾸었네: 예술대량생산 시대의 정치학의 이미지들>은 이미지스팸이나 대중매체의 광고이미지들을 차용한다. <태양의 공장>에서 도이치 뱅크의 무인 비행기 드론이 무고한 시민을 겨냥했던 문제를 비롯해 현실에서의 사건과는 무관하지만 진짜뉴스를 포맷한 가짜뉴스로 현실과 경계를 해체시키는가 하면, 테크노댄스를 추는 인물들과 게임플레이어들로 민중을 노예로 은유하는 가상의 공장을 유머스러우면서 진지하게 다룬다. 이러한 이미지들은 자동화사회의 알고리즘화된 코드에 맞추어 기계적으로 작동하는 인간-사물로 보이며, 그것들은 주체화되지 못한 채 자본의 산업과 권력이 작동하는 바다(사회)에서 허우적거리는 좀비처럼 언캐니하게 느껴진다. 아도르노의 표현을 빌려 말하자면, 슈타이엘의 작업은 물화와 물신이 된 사물을 통해 역설적으로 물화된 현실에

동일화하지 않고, 다른 세계가 될 가능성을 바라보게 하는 미적 가상을 구제하는 셈이다.

6. 예술의 정신성

n차원의 공간을 만드는 비유클리드의 기하학의 시대에 나의 점의 좌표에서 재현된 세계의 상이 절대적이라고 말하는 것은 코끼리 다리를 만지는 장님과 같은 어리석은 태도일 것이다. 디지털기술은 세상을 어쩌면 다시 점으로 바라보게 하는지도 모른다. 자동기법적인 알고리즘을 이용하여 세상을 캡쳐하고 컷하며 몽타주하는 디지털 화면에서 진실은 어디까지나 해석자의 몫으로 남을 것이다. 아예 인공지능에게 선택권을 줄 수도 있다. AI가 만든 데이터의 입력과 출력일 뿐인 계산적 처리 결과가 현실에 대한 더욱 설득력 있는 재현처럼 보일 수 있다. 하지만 거기에 매체를 통해 생각의 힘을 표현할 수 있는 혹은 사회와 거리를 둔 비판적 미적 가상이란 것이 가능할까? 슈타이얼의 경우처럼 이미 물화된 세계에 물화의 차원에서 디지털예술을 심미적으로 정치적으로 사용하는 예술에서 필자는 지난 시절의 고리타분한 이야기일지도 모를 아도르노의 미적 가상과 예술의 정신성 이야기를 떠올린다.

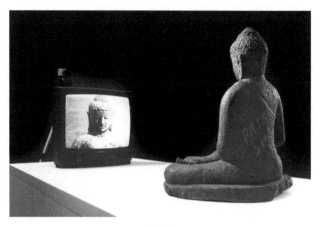

<그림 3>

왜 하필 아도르노냐고? 슈티글러가 쓴『자동화사회』에서 이
사회를 통제하는 보이지 않는 알고리즘이 우리를 지나치게
심미적 빈곤을 겪는 익명의 개인들로 프롤레타리아화하고
있다는 분석에서 먼저 아도르노의 문화산업 비판을 떠올렸다.
관리되는 사회에서 비주체화되는 개인들이 도무지 탈출할
길이 없는 사회 전반의 물화 현상을 바라보며 오직 예술만이
그러한 길을 비껴갈 수 있는 각성을 주지 않겠느냐는 아도르노
의 통렬한 음성이 새로웠기 때문이다. 한편 자본주의사회에서
사물화와 물신 및 특히 신자유주의가 낳은 노동의 문제를
다룬 슈타이얼의 작업에서 이러한 아도르노의 음성이 들리는
것은 우연일까? 그녀는 영리하게도 물화된 사회에 물화의

작업들로 맞서며 자본주의 문화산업의 현상 너머로 숨겨진 상품사회의 본질을 스크린 위에 띄어올렸다. 아도르노가 말했듯이, 사회의 가상에 미적 가상으로 일깨움을 주는 방식, 즉 알고리즘에 알고리즘으로, 물화에 물화로, 가상에 가상으로 맞서는 전략이 디지털 시대의 기술을 통해 더욱 풍요로워진 것은 아닌가! 그럼으로써 여전히 예술은 정신적인 본성을 강화하고 있다고 해도 지나치지는 않을 것 같다. TV화면을 마주 바라보며 웃는 백남준의 <TV부처>(<그림 3>)처럼 물화된 사회에서 정신이 역설적으로 살아 있을 수밖에 없음을 전하며 이 글을 마친다.

인공지능은 예술작품을 창작할 수 있을까?
— 딥드림, 넥스트 렘브란트, 럿거스대학교 AICAN을 중심으로

김 재 인

1. 들어가며: 인공지능과 예술작품 창작

나는 '인공지능은 예술작품을 창작할 수 있을까?'라는 물음을 고찰하자고 제안한다. 이 일은 '인공지능'과 '예술작품 창작'이라는 용어들의 의미를 정의하는 데서 시작해야만 할 것이다. 그 정의들은 낱말들의 정상적인 용법을 가능한 한 많이 반영하도록 짜일 수도 있겠으나, 이런 태도는 위험하다. '인공지능'과 '예술작품 창작'이라는 낱말들의 의미가 통상적으로 사용되는 방식들을 조사함으로써 발견될 수 있다고 한다면, '인공지능은 예술작품을 창작할 수 있을까?'라는 물음의

의미와 그에 대한 답은 갤럽 여론조사 같은 통계적 조사를 통해 추구될 수 있다는 결론에서 벗어나기 어렵다. 하지만 이렇게 하는 건 부조리하다. 사람들이 '인공지능'과 '예술작품 창작'에 대해 품고 있는 통념은 종종 애매하거나 과장되어 있어서, 곧이곧대로 받아들여서는 안 되기 때문이다.[1]

인공지능의 발전은 지금까지 인간만이 할 수 있다고 여겨왔던 지능적 활동을 빠른 속도로 대체하고 잠식할 것으로 전망된다. 그렇다면 예술은 어떤 지위를 갖게 되고, 예술가의 작업은 어떤 전망을 지니게 될까? 이 물음은 인공지능과 함께 살아갈 미래에 인간의 지위와 역할을 전망하는 데 도움을 줄 것이다. 나는 '인공지능은 예술작품을 창작할 수 있을까?'라는 물음이 인공지능의 본질과 능력, 나아가 인간적 의미의 창작과 창조의 본성을 밝히는 데 중요한 시사점을 제공해준다고 믿는다. 나는 다음과 같은 일련의 물음이 앞의 물음과 궤를 같이한다고 본다. 인공지능은 발표문presentation slides을 만들 수 있을까? 논문을 쓸 수 있을까? 영화를 편집할 수 있을까? 거짓말을 할 수 있을까?

• •

* 이 글은 2018년 대한민국 교육부와 한국연구재단의 지원을 받아 수행된 연구임. (NRF-2018S1A5B8068919)

1. 나는 앨런 튜링의 저 유명한 논문 「계산 기계와 지능」의 첫 문단을 패러디해서 이 문단을 구성했다. cf. A. M. Turing(1950), "Computing Machinery and Intelligence," in *Mind. A Quarterly Review of Psychology and Philosophy* Vol. 49, No. 236, pp. 433-460.

농담을 할 수 있을까? 컴퓨터가 생성한 그림은 누구의 창작품일까? 이 그림을 만든 행위(프로그래밍)는 예술 창작 행위일까? 컴퓨터는 붓이나 물감 같은 도구에 불과할까? 오직 인간만이 창의적일까? 등. 내가 보기에 인공지능이 예술작품을 창작할 수 있다면 같은 이치로 위에 열거한 일들도 할 수 있을 것이기 때문이다. 따라서 이상의 물음은 인간과 인공지능을 본성과 능력 차원에서 구별하는 중요한 기준이리라.

나는 이 물음을 검토하기 위해 럿거스대학교 예술과 인공지능 연구실The Art and Artificial Intelligence Laboratory at Rutgers: Advancing AI Technology in the Digital Humanities, 페이스북 인공지능 연구소, 찰스턴대학 미술사학과의 연구원들이 공동으로 발표한 논문을 검토하려 한다(이 글에서는 '럿거스 팀'으로 약칭한다). 럿거스 팀은 2017년 6월 23일에 「CAN: 적대적 창조망Creative Adversarial Networks, 스타일을 학습하고 스타일 규범에서 일탈함으로써 "예술"을 생성하기」,[2]라는 흥미로운 논문을 발표한다. 나아가 이 논문의 주요 저자인 마리언 마조네와 아흐메드 엘가말은 이 논문의 예술사적, 미학적 의미까지 포함한 후속 논문, 「예술, 창조성, 인공지능의 잠재력」[3]을

· ·

2. Ahmed Elgammal et al. (2017), "CAN: Creative Adversarial Networks, Generating "Art" by Learning About Styles and Deviating from Style Norms", https://arxiv.org/abs/1706.07068.

2019년 8월 26일에 발표한다. 두 논문에서 럿거스 팀은 자신들이 만든 알고리즘을 AICAN이라고 명명하고, AICAN이 예술작품을 창작했다고 주장한다.

이 글에서 나는 우선 럿거스 팀의 주장과 논거를 정리하고, 다음으로 이 주장의 논거를 비판적으로 검토한 후, 끝으로 럿거스 팀의 주장은 예술 창작의 가장 중요한 국면인 '작가의 관점'을 놓치고 있기 때문에 옳지 않은 주장임을 입증할 것이다. 럿거스 팀의 작업을 논의하기 전에 나는 구글 '딥드림'과 ING와 마이크로소프트가 만든 '넥스트 렘브란트'를 고찰할 것이다. 럿거스 팀의 작업은 이들에 대한 비판과 극복을 전제하고 있기 때문이다. 나는 주로 시각예술에 초점을 맞추어 논의를 진행하지만, 나의 결론은 다른 모든 예술 장르에도 타당하게 적용될 수 있다고 믿는다.

2. 딥드림과 넥스트 렘브란트

구글의 '딥드림Deep Dream'4 전에도 인공지능을 통해 예술작

• •

3. Marian Mazzone & Ahmed Elgammal(2019), "Art, Creativity, and the Potential of Artificial Intelligence", www.mdpi.com/journal/arts. Arts 2019, 8, 26; doi:10.3390/arts8010026.

품을 창작하려는 시도가 있긴 했지만, 본격적인 의미에서 인공지능이 예술작품을 창작했다고 주장된 것은 딥드림 이후의 일이다. 따라서 먼저 딥드림이 이미지를 생성하는 원리를 간략히 살피면서 논의를 시작해보자.

인공 신경망an artificial neural network 중 어떤 모델은 잘 작동하고 어떤 모델은 잘 작동하지 않는지는 꽤나 수수께끼이다. 인공 신경망은 보통 10~30개의 인공 뉴런 층layer으로 이루어져 있다. 훈련 과정에서 인공 신경망에 수백만 개의 훈련용 사례를 보여주고 인공 신경망의 매개변수parameters를 점진적으로 조정함으로써, 원하는 분류 결과output를 얻어낼 수 있다. 이 과정을 보면, 처음의 층에서는 작은 특징들에 주목하고, 매개 층들에서는 전체적인 모양이나 성분에 주목하고, 마지막 몇 층에서는 이것들을 수집해 해석을 완결해서 복잡한 사물을 끝이낸다.

이렇게 신경망이 서로 다른 종류의 이미지를 구별하도록 훈련될 수 있다면, 이 신경망은 어떤 이미지를 생성하기 위해 필요한 꽤 많은 정보를 갖고 있는 셈이다. 어떤 사물에서

. .
4. 2015년 6월 구글 인공지능 블로그 포스팅. "Inceptionism: Going Deeper into Neural Networks". http://ai.googleblog.com/2015/06/incepti onism-going-deeper-into-neural.html. 이어지는 설명은 블로그 포스팅 내용을 적절하게 정리한 것이다.

더 중요한 측면과 무시해도 되는 측면을 신경망이 학습하도록 훈련할 수 있다는 말이다. 가령 포크에서 핵심은 손잡이와 2~4개의 갈라지는 가지이지, 모양, 크기, 색깔, 방향 따위가 아니다. 이로써 신경망이 포크의 표상을 시각화하는 일을 도와줄 수 있다.

이제 우리가 특징을 지정해주는 대신 인공 신경망이 어떤 특징을 강조할지 결정하게 할 수도 있다. 임의의 이미지나 사진을 신경망에 주고, 신경망이 그림을 분석하도록 해서, 우리가 선택한 특정 층(처음의 층, 매개 층, 마지막 층 등)에서 신경망이 감지한 것을 증폭하도록 요청할 수 있다. 이렇게 하면 피드백 루프가 만들어진다. 만약 구름이 새처럼 보이면, 신경망은 그걸 더욱 더 새처럼 보이게 만들 것이다. 또한 신경망이 새를 인지하면, 점점 더 새다운 새를 만들어낼 것이다. 더 나아가 신경망이 어떤 특징을 얻게 되면 신경망을 특정 해석으로 편향bias되게 할 수 있다. 지평선은 탑으로 가득 차고, 바위와 나무는 건물로 바뀌고, 새와 곤충은 잎사귀 이미지 안에 나타난다(<그림 1> 참조).

'딥드림'의 원리와 예를 보고한 첫 포스팅은 다음 문장으로 끝맺는다. "그것은 신경망이 예술가를 위한 도구, 즉 시각적 개념들을 리믹스하는 새로운 방법이 될 수 있을지, 아니면 혹시라도 창조적 과정 일반의 뿌리에 얼마간 빛을 비춰줄

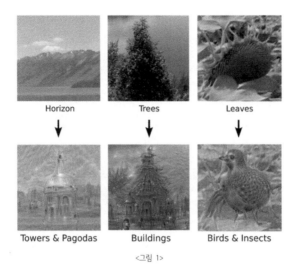

Horizon Trees Leaves

Towers & Pagodas Buildings Birds & Insects

<그림 1>

수 있을지 우리를 의문에 처하게 만든다." 내가 딥드림 알고리즘에 관심을 가진 이유도 여기에 있다. 딥드림은 예술가를 위한 도구일까, 아니면 인공지능 예술가의 출현의 전조일까? 인공지능은 예술작품을 창작할 수 있을까? 컴퓨터가 생성한 그림은 예술작품일까?

이런 의문에 답하기 위해 딥드림의 작업을 조금 더 고찰해 보자. 앞의 포스팅을 발표한 직후에 구글은 이 기술을 실현하는 오픈소스 코드를 배포했으며, 그 후에 해당 변환을 가능케 하는 웹 서비스 '딥드림 생성기Deep Dream Generator'5를 개시한다.

'딥드림 생성기' 홈페이지 하단에는 이런 안내문이 있다. "딥드림 생성기는 서로 다른 인공지능 알고리즘을 탐색할 수 있게 해주는 도구들의 집합이다. 우리는 '이미지 스타일들과 콘텐트를 병합하는 도구'나 '다층 신경망에 대한 통찰을 탐색하는 딥드림' 같은 시각 콘텐트 생성을 위한 창조적 도구에 초점을 맞추었다." 홈페이지에는 3개의 서비스가 있는데, '특정 회화의 스타일을 해석해서 업로드한 이미지에 전달하는' 딥스타일Deep Style, 딥스타일의 '단순화된 버전'인 신스타일Thin Style, 가장 최초의 버전인 딥드림Deep Dream이 그것이다.

딥드림 알고리즘을 이해하기 위해, 먼저 가장 세련된 버전인 딥스타일을 통해 직접 이미지를 변환해보자. 나는 홈페이지의 '딥스타일 도구'로 가서 서해안의 한 바닷가를 찍은 사진을 업로드한 후, 고흐의 <별이 빛나는 밤> 스타일을 지정하고, 약간의 세팅 값을 조정한 후, 이미지를 생성했다. 그 결과물이 <그림 2>이다.

자, 이제 이 변환 작업을 고찰해보자. 생성된 이미지는 회화를 조금이라도 아는 사람이라면 누구라도 알아챌 수 있는 <별이 빛나는 밤>의 특징을 지니고 있다. 원본 사진은 늦은

··
5. 구글 딥드림 홈페이지는 다음과 같다. https://deepdreamgenerator.com/ 가장 최근에는 2019년 11월 4일 접속.

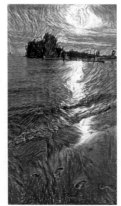

<그림 2>

오후의 정취를 지니고 있지만, 생성된 이미지는 고흐 특유의
스타일과 질감을 획득했다. 말하자면 원본 이미지의 내용은
그대로인 채 새로운 스타일로 변형된 것이다. 딥스타일에는
다빈치, 르누아르, 뭉크 등 유명한 화가들의 스타일뿐 아니라
다른 다양한 스타일도 준비되어 있다. 내가 생성한 그림을
본 많은 이들은 경탄을 금치 않았다. 출력해서 걸어놓고 싶다
는 의견도 많았다.

　사실 이와 유사한 작업은 3D 수준에서도 구현되었는데,
2016년 칸광고제Cannes Lions에서 두 개의 사이버 부문 대상
중 하나(Cyber Grand Prix and Creative Data Lions Innovation Award)를
수상한 '넥스트 렘브란트The Next Rembrandt'6 프로젝트이다.

넥스트 렘브란트는 네덜란드 광고 회사 월터 톰슨J. Walter Thompson이 기획했고 ING와 마이크로소프트가 협업했다. 아래 <그림 3>의 이미지를 보자. 이 초상화는 인공지능이 렘브란트의 구도, 화풍, 습관, 기법, 색채, 질감, 선호 등을 거의 완벽하게 습득해 3D 프린터로 생성한 새로운 창작물이다. 이를 위해 모든 렘브란트의 작품을 3D 스캔해서 디지털화한 후 인공지능을 통해 스타일을 학습했으며, 렘브란트 그림의 모든 것을 그대로 구현할 수 있게 했다.

여기에서 가장 흥미로운 부분은 알고리즘이 그림의 주제까지 선택해서 완전히 새로운 결과물을 만들어냈다는 점이다. 렘브란트의 작품을 분석한 알고리즘은 흰색 깃이 있는 어두운 색 옷을 입고 모자를 썼으며 수염이 난 30~40대 백인 남성의 초상화를 그려야 한다고 결론 내렸다. 인물의 얼굴이 오른쪽을 향해야 한다고 결정한 것도 알고리즘이다. 전기적 사실과의 일치 여부를 제외하고 그림 자체만 놓고 보면, 인공지능이 그린 이 초상화를 렘브란트의 유작이 발굴된 것이라고 주장한다 해도 아무 무리가 없다. 전문가들이 렘브란트의 모든 그림에서 특징과 스타일을 분석하면 할수록 이 초상화를 진품으로 판단할 수밖에 없을 것이기 때문이다.

6.　홈페이지는 다음과 같다. https://www.nextrembrandt.com/.

<그림 3>

사실 딥드림에서 생성한 이미지나 넥스트 렘브란트가 생성한 이미지 모두 감상자의 경탄을 자아내기는 마찬가지이다. 결과물이 빚어낸 미적 성취에 대해서도 우리는 높이 평가할 수밖에 없으리라. 여기서 미적 성취가 작품 자체의 작품성에 대한 평가에서 오는 것이라고 전제한다 해도 말이다. 즉, 고흐나 렘브란트의 현존하는 모든 그림이 사라지고 오직 3D 프린터로 생성된 저 두 작품만 있다 해도, 이 두 작품은 높은 미적 평가를 받으리라. 위대한 화가의 작품을 마치 그 화가가 손수 그린 듯 재현했다고 인정할 수밖에 없기 때문이다.

그렇다면 저 두 인공지능은 예술작품을 창작한 것일까? 아니면 둘 다 예술가가 활용할 수 있는 유용한 도구일 뿐,

그 이상의 창조성을 발휘하지는 못한 것일까? 이런 물음 앞에서 우리는 비교적 쉽게 답할 수 있다. 결론부터 말하면, 결과물이 아무리 높은 미적 성취를 이룩했다 해도, 그건 '예술작품 창작'이라고 보기 어렵다. 나는 오늘날 낭만주의적 예술관, 즉 천재와 창조성을 강조하는 관점이 아무리 퇴조했다 하더라도, 우리가 저 결과물을 예술작품으로 여길 수 없는 데는 중요한 근거가 있다고 본다. 저 결과물들은 작품성 자체는 뛰어날지 몰라도 최소한 고흐나 렘브란트를 흉내 낸 것에 지나지 않는다. 우리는 이런 것들을 아류, 짝퉁, 심지어 표절이라고까지 부른다. 독창성이 없는 작품을 놓고, 비록 그 자체로서 아무리 뛰어나다는 평가를 받을 수 있다 하더라도, '예술작품을 창작했다'고 평가하기 어렵다. 거리의 화가의 작품이나 이른바 달력 그림을 즐기는 것은 충분히 가능하지만, 그것이 '창작된 예술작품'이라서 즐기는 건 아니다.

3. 럿거스 팀의 AICAN

럿거스 팀이 문제 삼은 것은 딥드림이나 넥스트 렘브란트 같은 부류의 작업이다. 하지만 직접 다루는 대상은 이것들보다 더 뛰어난 알고리즘을 사용해 생성한 작품들이다. 럿거스

팀은 2014년 6월에 발표된 이언 굿펠로우와 동료 연구자들의
「적대적 생성망Generative Adversarial Nets」7(또는 '생성적 적대
신경망', 약칭 GAN) 알고리즘을 변형해서 회화를 창작하는
'적대적 창조망Creative Adversarial Networks, 약칭 CAN'이라는 알
고리즘을 만들었다. CAN을 이해하기 위해서는 먼저 GAN을
알아야 한다.8

GAN은 이름에 나타나 있듯이 두 개의 신경망이 경쟁을
통해 학습하고 결과물을 만들어내는 알고리즘이다(<그림 4>
참조). '생성자Generator'와 '감식자Discriminator'로 불리는 두 개
의 신경망은 상반된 목적을 갖고 있다. 생성자는 진짜 데이터
[Input]를 학습하고 이를 바탕으로 그와 비슷한 위조 데이터
[Fake]를 생성한다. 최대한 진짜와 비슷한 위조 데이터를 생성

· ·
7.　Ian J. Goodfellow et al.(2014), "Generative Adversarial Nets", arXiv:140
　　6.2661v1 [stat.ML] 10 Jun 2014. 럿거스대학교 '예술과 인공지능
　　실험실' 홈페이지는 다음과 같다. https://sites.google.com/site/digihu
　　manlab/home.
8.　GAN에 대한 설명은 Goodfellow et al.(2014), Elgammal et al.(2017),
　　Mazzone & Elgammal(2019)을 비롯해 유찬미(2017), 「네이버 웹툰
　　'마주쳤다'에 적용된 GAN(generative adversarial networks) 기술」(네
　　이버랩스, 2017년 12월 21일, https://www.naverlabs.com/storyDetail/4
　　4), 이기범(2018), 「GAN(생성적 적대 신경망) ─ 진짜 같은 가짜를
　　만드는 AI」(2018년 6월 8일, http://www.bloter.net/archives/311614)
　　등을 참조해서 정리했다. <그림 4>는 유찬미(2017)에서.

하는 것이 생성자의 목적이다. 감식자는 자신에게 입력된 데이터가 진짜[Real]인지 위조[Fake]인지 판별하도록 학습한다. 진짜 데이터와 위조 데이터를 잘 구분하는 것이 감식자의 목적이다. 생성자와 감식자는 서로 경쟁하며 진화한다.

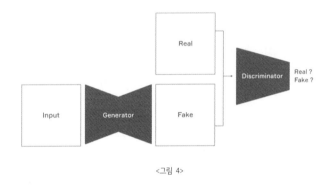

<그림 4>

GAN이 작동하는 원리는 다음과 같다. 굿펠로우는 생성자를 위폐범에 감식자를 경찰에 비유했다. 생성자는 감식자를 속이지 못한 데이터를 입력받고, 감식자는 생성자에게 속은 데이터를 입력받아 각각 학습한다. 이 과정이 반복되면 생성자는 점점 더 진짜에 가까운 데이터를 생성하고, 감식자는 데이터가 진짜인지 위조인지 점점 더 잘 구별하게 된다. 즉 생성자는 위조지폐가 정교해지듯 점점 더 진짜에 가까운 위조 데이터를 만들 수 있게 된다.

GAN은 진짜 같은 위조, 즉 원본에 가까운 이미지를 생성할

수 있다. 이런 점에서 GAN은 모방emulation 능력을 갖고 있다. 럿거스 팀은 이 능력에 착안해서 기존의 회화 이미지들을 입력 데이터로 삼아 생성자가 이미지를 생성하게 할 수 있다고 보았다. 하지만 이 경우 생성된 이미지는 '모방'일 뿐 '창조'는 아니다. 그렇긴 해도 GAN을 이용해서 훈련용 데이터에서 서로 다른 예술 장르나 스타일을 학습시키면, 르네상스건 바로크건 인상주의건 큐비즘이건 간에 그 안에 속한 작품을 생성할 수 있다(<그림 5> 참조). 사실 딥드림과 넥스트 렘브란트가 해 낸 작업도 이와 다르지 않다. 럿거스 팀은 이런 식으로 생성된 작품의 한계를 "창조적 작품을 생성하는 데 있어 GAN을 사용하는 데 근본적인 한계"가 분명하다고 판정한다.[9]

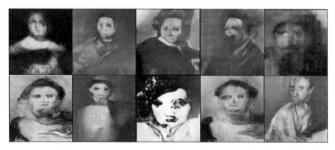

<그림 5>

9. Elgammal et al.(2017), pp. 5-6.

동시에 럿거스 팀은 GAN이 "인공지능예술의 새 흐름"에 불을 붙였다고 평가하면서, "예술가는 최종 작품을 큐레이트 하기 위해 많은 결과 이미지들을 면밀히 조사한다(사후 큐레 이션)"고 덧붙인다. 하지만 이 과정에서 인공지능은 '예술 창작의 도구'에 불과하다.10

이른바 인공지능의 예술 창작은 기계학습machine learning, 특히 지도학습Supervised Learning에 바탕을 두고 있다. 인간에 의해 설정된 알고리즘에 따라 작동하면서, 기존의 데이터에서 어떤 유사성이나 패턴을 발견해서, 그걸 토대로 작품을 만드 는 것이다. 딥드림, 넥스트 렘브란트, GAN의 활용 등은 얼마간 서로 다른 접근법을 택했지만, 본질적으로 기존 작품의 스타

••
10. 럿거스 팀은 이를 다음 도식으로 설명한다. Mazzone & Elgammal(201 9), p. 2.

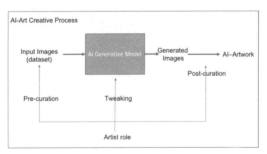

설명: <인공지능예술의 창조 과정> 입력 이미지들 (데이터셋) → 인공지능 생성 모델 → 생성된 이미지들 → 인공지능 예술작품; 사전 큐레이션; 미세 조정 / 예술가의 역할; 사후 큐레이션

일을 연장한다는 공통점을 갖고 있다. 럿거스 팀의 GAN 예술 작품에 대한 평가도 이 점에서 야박하다. "결과 이미지들만이 아니라 창조 과정을 전반적으로 보면, 예술가는 큐레이션과 미세 조정이라는 선택자 역할에서 선택권을 갖고 있기 때문에, 이 활동은 명백히 개념 예술 범주에 속한다."[11] 거기에서 예술가의 적극적 역할이 두드러지기 때문에 이런 평가는 자연스럽다.

내가 보기엔 많은 작가들이 인공지능을 활용한 작품을 내놓고 있지만, 아직까지 크게 획기적인 작품이 나오지는 않고 있다. 지금 상태라면 다양한 예술 장르 중에서 특히 미디어 아트의 변종에 가깝다고 할 수 있다. 보통 미디어 아트가 사운드나 영상의 조합인 데 비해 인공지능을 활용한 작품은 좀 더 복잡하고 구체적인 실물이 나올 수는 있을 것이다. 그래도 아직까지 유의미한 미학적 담론에 포섭될 만한 작품은 나오지 못한 것으로 보인다. 조금 과장하자면, 백남준의 성취를 넘어선 인공지능 예술작품은 아직 없다.

럿거스 팀은 자신이 만든 AICAN을 "자신의 생산물을 자기 평가하는 시스템"이자 "거의 자율적인 예술가"이며, "내재적으로 창조적"이라 자평한다.[12] AICAN은 "예술가가 예술사를

11. *Ibid.* p. 3.

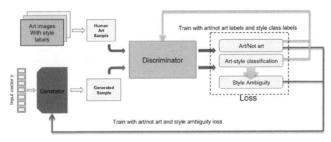

<그림 6>

소화하는 방식의 과정을 모사"했다. AICAN의 원리는 다음과
같다(<그림 6> 참조). AICAN의 훈련에는 두 개의 힘이 관여한
다. 스타일 꼬리표(르네상스, 바로크, 인상주의, 표현주의 등)
가 붙어 있는 15세기에서 20세기에 이르는 예술의 미학을
따르도록 요구하는 힘(예술 분포에서 일탈을 최소화)과 기존
에 설립된 스타일을 모방할 때 벌칙을 가하는 힘(스타일 모호
성)이 그것이다. 전자는 예술이냐 아니냐를 가려내며, 후자는
새롭냐 아니냐를 걸러낸다. 서로 상반된 이 두 힘은 "생성된
예술이 새로우면서도 동시에 용인 가능한 미적 기준에서 너무
많이 벗어나지 않도록" 해준다. 생성자는 여전히 예술의 범위
에 속하면서도 기존의 스타일에서는 최대한 멀리 떨어진 작품

• •

12. 이어지는 설명은 Elgammal et al.(2017), pp. 5–7, 21과 Mazzone &
 Elgammal(2019), pp. 3–5.

<그림 7>

을 창조하도록 짜인 알고리즘에 따른다.

　이 과정을 통해 생성된 예술작품의 예는 그림과 같다(<그림 7> 참조). 더 나아가 럿거스 팀은 이 작품들이 인간 화가가 그린 작품과 얼마나 구별되는지 직접 조사한다. 즉 사람들에게 알려주지 않은 채 인공지능의 그림과 인간 그림을 뒤섞어 놓고, 인간 감상자에게 호감도, 새로움, 놀라움, 모호성, 복잡성, 의도, 구도, 영감, 소통 정도 등을 묻고, 나아가 인간이 그렸는지 컴퓨터가 그렸는지를 알아본 것이다. 그 결과 놀랍게도 인간 작품과 인공지능 작품은 잘 구별되지 않았고, 심지어 인공지능 작품이 때때로 더 높은 미적 평가를 받기도 했다. 이는 인간 감상자가 인공지능이 생성한 이미지를 예술이라고

본다는 뜻이다. 럿거스 팀은 이를 놓고 "시각 튜링 검사a visual Turing test"를 통과했다고 평가했다.

4. AICAN에 대한 검토

모방을 통해 새로운 것이 탄생할 수 있다면, 기존의 패턴을 바탕으로 작품을 만드는 인공지능도 창작을 한다고 볼 수 있지 않을까? 럿거스 팀이 만든 인공지능 미술가 AICAN은 여태까지 없던 스타일의 작품을 창출해내도록 프로그램되었다. AICAN은 GAN과 마찬가지로 지도학습에 바탕을 두고 있으며, 기존 패턴을 다 익히는 데서 출발한다. 이 점을 럿거스 팀은 화가가 미술사를 소화하는 방식에 비유했다. AICAN은 15세기에서 20세기까지 미술사에 등장했던 1,119명의 화가가 그린 81,229점의 그림을 스타일 별로 분류하고, 화가들과 화풍들을 학습시킨 후, 예술의 범위 안에 속하되 기존 스타일들과 최대한 다른 그림을 만들어냈다. 모방과 창작은 사실 한 끗 차이이다. 실제로 많은 예술가들이 남의 작품을 보고 베끼는 연습 과정을 겪는다. 그렇게 모방이 거듭되다 어느 순간 그 작가만의 독창적인 작품이 탄생한다. 그때가 바로 창작의 순간이다. 원본보다 더 나은 원본이 나왔다고 얘기할 수밖에

없는 순간이 있다. 모방과 창작은 분명 서로 엮여 있고 얽혀 있지만, 그럼에도 불구하고 최초로 등장할 수 있는 새로움이 있다. 럿거스 팀은 AICAN이 그런 새로운 작품을 창작했다고 주장한다. 인간 감상자가 그림을 보고 인간 화가가 그렸는지 인공지능 화가가 그렸는지 좀체 식별하지 못하는 이른바 '시각 튜링 검사'를 통과했다는 점이 그 증거이다.

수학자 앨런 튜링은 기계가 생각할 수 있는지 검사하는 방법으로, 인간이 강도 높은 대화를 나눈 뒤 상대가 인간인지 기계인지 30% 이상 혼동하면 그 상대가 생각하고 있다고 간주하자고 제안한 바 있다. 이 방법이 '생각한다'는 단어의 상식적이고 정상적인 용법이 내포할 수 있는 편견을 피할 수 있는 길이라고 보았기 때문이다. 럿거스 팀의 시도는 이 점에서 튜링의 방법을 정확히 재현하고 있다. 그렇다면 AICAN은 예술작품을 창작했다고 인정해도 좋을까?

나는 시각 튜링 검사가 원래의 튜링 검사와 성질이 다르다고 본다. 원래의 튜링 검사는 어떤 상대이건 간에 대화를 통해서만 상대가 생각하는지 여부를 판단할 수밖에 없다는 근본적 한계 때문에 의미를 갖는다. 그 누구도 앞에 있는 사람이 나노 기술을 이용해 정교하게 만든 인공지능 로봇인지 아닌지 판별할 수단이 없기 때문에, 부득이 대화라는 수단을 이용해야 한다는 것이 튜링의 직관이었다. 그렇기에 원래의

튜링 검사는 충분히 타당하다.[13] 반면 럿거스 팀의 시각 튜링 검사는 한 가지 중요한 맹점이 있으며, 이는 미학에서 전통적으로 중요하게 다루어진 주제이기도 하다. 말하자면 시각 튜링 검사를 통과하더라도 '예술작품'이 아닌 대상이 있다. 대표적으로 자연이 그러하다. 나아가 꼭 자연이라고 한정할 순 없지만, 우연들이 겹쳐 만들어진 대상도 있다. 결과의 차원에서 보면, 이런 대상도 예술작품이라고 여겨지는 것은 물론 미적 감동을 불러일으키곤 한다. 감동을 일으킨 대상에 대해, 우리는 그것이 만들어진 방식(자연, 우연 등)을 알고 나면 아마도 신기하게 여길 것이다. 이런 경우라도 감동이 훼손된다고 하긴 어렵다. 요컨대 럿거스 팀의 시각 튜링 검사는 어떤 대상이 예술작품인지 아닌지를 검사하는 데 있어 불충분한 조건이다. 만일 럿거스 팀의 전제가 맞는다면, 세상에는 인공지능 예술작품뿐 아니라 자연 예술작품과 우연 예술작품 등 여러 종류의 '예술작품'이 있을 수 있다. 이런 넓은 의미에서라면 인공지능이 만든 작품은 예술작품이 될 수도 있다. 단순히 예술작품에 해당하는 결과물을 만들어내는 것과 그 작품을 만들어내는 과정은 확실히 다른 문제이다.

· ·
13. 튜링 검사에 대한 설(John Searle)의 반박에 대한 재반박은 김재인(2017), 『인공지능의 시대, 인간을 다시 묻다』(동아시아), pp. 34–48 참조.

십분 양보해서, 인공지능이 만든 작품, 즉 그 결과물에 대해서는 백 프로 인정하고 받아들일 수 있다. 미적 가치를 담고 있다는 점이 예술작품의 중요한 의미인데, 인공지능이 만든 작품을 보고 감동이 느껴지기도 한다. 그런 면에서는 인공지능이 만든 작품도 예술일 수 있다. 결과물만 놓고 보면 인공지능이 창의적인 활동을 한다고 볼 수도 있다. 문제는 인공지능 스스로가 그게 새로운지 모른다는 점이다. 그게 창의적이라고 평가해주는 건 결국 인간일 수밖에 없다. 오직 인간만이 인공지능이 만든 작품을 보고 '와 이거 새롭다!'라고 이야기한다.

인공지능은 작품을 일관되게 내놓지도 못한다. 아이들도 파울 클레의 작품과 비슷한 그림을 그릴 수는 있다. 그런데 매번 일정하게 만들어내지는 못한다. 때마다 결과의 질이 달라진다. 인공지능도 마찬가지이다. 진짜 작가는 같은 수준의 그림을 계속해서 만들어낼 수 있지만, 인공지능은 무작위로 작품을 내놓는다. 스타일이 비슷하게 나올 수도 있겠지만 그렇지 않을 수도 있다. 한 마디로, 성과물의 품질이 갈팡질팡한다. 사실 럿거스 팀이 인간 감상자에게 평가를 의뢰한 작품들은 일차로는 팀원들이 골라낸 것들이다. 이처럼 시각 튜링 검사는 숨은 전제를 깔고 있다. 인간인 럿거스 팀에 의해 AICAN이 무작위로 생산한 작품들 중에서 인간의 작품과 견줄 만한 것들을 골라내는 사전 작업이 있었다. 이 점에서

시각 튜링 검사는 적합하게 설계되지 않았다.

　인공지능은 미적 가치를 평가하지 못한다. 자신이 탄생시킨 작품이나 화풍에 대해 어떤 생각을 갖지도 못하고 자기 작품을 감상하지도 못한다. 럿거스 팀은 AICAN이 그런 평가를 할 수 있다고 주장했지만, 그 전제가 되는 시각 튜링 검사가 잘못 설계되어 있기에, 사실상 평가를 내린 건 인간인 럿거스 팀원이다. 작품들은 인공지능에 의해서가 아니라 작품을 감상하는 인간에 의해서 선택되었다. 인공지능에게 작품을 무작위가 아닌 스스로 내린 평가 순서대로 내놓으라고 할 수 있을까? 자기 작품 중에 제일 좋은 것 10개를 순서대로 꼽아보라고 할 수 있을까? 적어도 AICAN의 작업에서는 그것이 불가능하다. AICAN은 그 알고리즘 상 예술에는 속하되 기존 스타일에서 최대한 벗어난 작품을 무작위로 생산하는 일 이상은 하지 못하기 때문이다. 인간 예술가는 다르다. 자신이 그린 작품 중에 전시회에 걸고 싶은 작품 10개를 고르라고 하면, 잘 골라낸다. 이건 좋다, 이건 별로다, 이건 왜 그렸다, 등 이유를 대면서 스스로 평가한다.

　나아가 인공지능은 자기 작품은 물론 다른 작품도 평가하지 못한다. 인공지능에게 미술사에 등장했던 수많은 작품 중에, 어떤 것들을 좋아하며, 왜 좋은지 10개를 꼽아 설명하라고 하면 어떨까? 미술사 속 작품들뿐 아니라 동시대에 창작되고

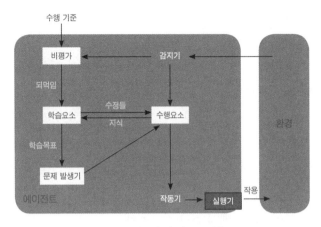

수행 기준

비평가 ← 감지기

되먹임

수정들
학습요소 ⇄ 수행요소
지식

학습목표

문제 발생기

에이전트

환경

작동기 → 실행기 → 작용

<그림 8> 일반적 에이전트의 구조. (변형)

있는 작품들에 대해서도 이런 평가 작업은 불가능하다. 원리
상 인공지능은 평가 기준을 자기 바깥에 둘 수밖에 없기 때문
이다. 그 기준은 인간이 준 것이다. 나는 이 점을 논증한 바
있다(<그림 8> 참조).14

역설적으로 들릴지 몰라도, 작품은 예술일 수도 있지만
인공지능은 예술가가 될 수 없다. 이 점을 이해하기 위해
우리는 "하나의 작품은 작가가 그 안에서 자기 의도에 도달할
때 만족된다"15는 렘브란트의 말을 참조할 수 있다. 이 말은

• •

14. *Ibid.*, pp. 326-356.
15. "een stuk voldaan is als de meester zyn voornemen daar in bereikt
heeft". Karel van Mander(1718), *De groote schouburgh der Nederlantsche*

그 어떤 작가라도 충분히 동의할 수 있는 말이리라. 미술사가 곰브리치는 이 구절과 관련해서 "하나의 그림이 완성되었다고 판단할 권리는 화가에게 있다"고 적절하게 해석한다.[16] 작품에 서명하기 전에 작가는 충분히 숙고한다. 서명의 순간은 작품이 완성되는 순간, 즉 작품이 완성되었다고 작가가 승인하는 순간이다. 이 순간에 주목하면, 그 어떤 예술작품이건 작가의 평가를 통해 완성된다는 것을 알 수 있다. 이런 점에서 작품을 완성하는 건 작가의 권리이다.

작품이 감상자에게 어떤 평가를 받느냐는 또 다른 문제이다. 작품에 대한 호응이 전혀 없을 수도 있고, 오랜 시간이 지난 후에야 제대로 된 평가가 생겨나기도 한다. 감상자의 평가는 평가의 또 다른 국면, 즉 이차적 평가이다. 이 평가는 자연 풍경을 보았을 때나 사진에 찍힌 장면을 보았을 때 내리는 평가와 본질적으로 다르지 않다. 작가의 노력의 결과이건, 자연의 일부이건, 우연히 만들어진 장면이건 간에 감상자는 일단 있게 된 대상을 평가한다. 대상을 있게 만드는 일은 작가의 창작 의도와만 관련되어 있지는 않다. 자연이 그런 일을 하거나 우연히 그런 일이 이루어지는 경우도 많기 때문이

• •

konstschilders en schilderessen, vol. 1, p. 259.

16. 에른스트 H. 곰브리치(2013), 백승길, 이종숭 옮김, 『서양미술사』, 예경, p. 322.

다. 중요한 점은 감상자의 평가 행위가 작가의 평가 행위와 다르지 않다는 점이다. 작가 또한 감상자로서 평가한다. 다만 감상자보다 먼저 평가한다. 창작자의 평가는 일차적이다.

이런 사실은 클레와 베이컨의 말을 통해 뒷받침될 수 있다. 클레는 말한다. "예술은 보이는 것을 다시 제시하는 것이 아니라 [보이지 않는 것을] 보이게 만든다."17 여기서 '보이게 만드는 대상'은 감상자로서 클레가 먼저 보았던 것이다. 한편 베이컨은 말한다. "오늘날 모든 예술가들이 그러하듯 전통에서 벗어나 있을 때에는 특정 상황에 대한 느낌을 자신의 신경계에 최대한 접근하여 기록하는 것만을 바랄 수 있을 뿐이다."18 베이컨은 신경계에 접근해서 자신이 본 것을 꺼내려고

• •

17. "Kunst gibt nicht das Sichtbare wieder, sondern macht sichtbar." in Paul Klee, *Schöpferische Konfession. In: Tribüne der Kunst und der Zeit. Eine Schriftensammlung*, Band XIII, hgg. v. Kasimir Edschmid. Reiß, Berlin 1920. p. 28. 아래 사이트에서 재인용. https://de.wikiquote.org/wiki/Paul_Klee. 들뢰즈는 이 구절을 "non pas rendre le visible, mais rendre visible"이라는 표현으로 인용하곤 한다. cf. Gilles Deleuze (2002, 초판 1981), *Francis Bacon. Logique de la sensation*, Seuil, p. 57.

18. David Silvester(1987, 3판), *The Brutality of Fact: Interviews with Francis Bacon*, Thames and Hudson, p. 43. 또 다음 구절도 참조. "나는 단지 할 수 있는 한 정확하게 내 신경계에서 이미지들을 꺼내려고 시도할 뿐이다."(p. 82)

시도한다. 창작자이기 전에 감상자로서의 활동이 먼저다. 그렇기에 베이컨은 자신을 '수용자'라고 여긴다.[19] 사실 이런 진술은 수많은 작가들이 똑같이 되풀이하는 말이기도 하다. 작가는 먼저 보고 나서 그 다음에 그것을 자신이 활용할 수 있는 매체로 표현한다.

작가가 보통의 감상자와 구별되는 점은 안목이 뛰어나다는 데 있다. 즉 작가는 보통 사람이 못 보는 것을 먼저 본다. 이 안목을 베이컨은 '비판적 감각critical sense' 또는 '비평criticism'이라는 말로 부른다. 그냥 보는 게 아니라 날카롭게 평가하면서 본다는 말이다. "그것이야말로 우연이나 운이나 아무튼 뭐라 부르든 그것이 나를 위해 가져다 줄 수 있기를 바라는 바이다. 그래서 그것은 우연이나 운이라 불릴 수 있는 것과 직관과 비판적 감각 사이에서 일어나는 연속적인 일이다. 이 주어진 형태나 우연적 형태가 당신이 원하는 것 속으로 얼마나 결정結晶화하는지에 대해서는 비판적 감각, 즉 당신 자신의 본능에 대한 비평만이 붙잡을 수 있기 때문이다."[20]

●●

19. "난 항상 내가 화가라기보다 우연과 운의 매개자라고 생각한다. (……) 나는 재능을 부여받았다고 생각하지 않는다. 난 단지 잘 수용할 뿐이라고 생각한다. (……) 난 내가 수용한다고 생각할 뿐이다."(*Ibid.*, pp. 121–122.)

20. *Ibid.*, p. 102.

베이컨의 말에서 확인할 수 있는 중요한 점은, 창작의 진정한 의미는 결과의 관점이 아니라 창작 과정에 개입되는 '평가'에 있다는 점이다. 작가는 작품을 아무렇게나 내놓지 않으며 평가를 거친 후에 내놓는다. 니체가 잘 말했듯이, 평가야말로 가치 창조이다.21 창작의 가장 중요한 의미는 가치 평가이고 가치 창조이다.

럿거스 팀이 AICAN에게 자율적인 예술가의 지위를 부여한 것은 예술작품을 감상자의 관점에서만 보았기 때문이다. 창작에서는 결과만 놓고 보면 안 된다. 나는 렘브란트가 말하고자 했던 '의도'가 '미적 의도'라고 해석한다. 이 의도는 작품 창작 작업 전에 보았던 것에 결과물이 얼마나 부합하는지와 관련된다. 미술사를 통해 화가가 반복해서 말하고 있는 바가 그것이다. 이 의도는 '이성적 의도'나 '지적 의도'와는 전혀 상관없다.

• •

21. "인간은 자신을 유지하기 위해 우선 사물에 가치를 수여했다. 인간은 우선 사물에 의미를, 인간적 의미를 창조했다! 그 때문에 인간은 자신을 '인간', 즉 평가하는 자라고 부른다. / 평가는 창조이다. 이 말을 들어라, 그대 창조하는 자들이여! 평가 자체는 평가된 모든 사물들에게 보물이자 보석이다. / 평가를 통해 비로소 가치가 있다. 그리고 평가가 없었다면 실존이라는 호두는 속이 텅 비어 있었으리라. 이 말을 들어라, 그대 창조하는 자들이여! / 가치 변경, 그것은 창조하는 자의 변경이다. 창조자이어야 하는 자는 언제나 파괴한다."(니체, 『차라투스트라는 이렇게 말했다』, 1부. '천 개의 목표와 한 개의 목표')

그런 거라면 예술은 필요 없고 오직 철학만 필요하리라. 오늘날 플라톤처럼 말하지 않으려면, 예술 창작의 고유한 의미를 주장해야 하며, 그 의미는 가치 평가와 가치 창조에서 찾아야 한다.

5. 나가며: 인공지능예술의 미래

인공지능은 예술작품을 창작할 수 있을까? 나는 최근에 생산된 일련의 인공지능 주도 예술작품을 예로 들어 이 물음을 검토했다. 논의 과정에서 인공지능이 무엇인지 함께 살펴보았다. 사람들이 기본적으로 인공지능에 대해 정확히 잘 모르기 때문에 공포심을 가질 수도 있다. 영화나 드라마에서 본 인공지능의 이미지가 미친 영향도 클 것이다. 목표를 세우고, 자유의지를 발휘해서, 스스로 의사 결정하는 이미지는 허구일 뿐 실제 인공지능과는 거리가 멀다. 인공지능은 굉장히 유용하면서도 여태까지 우리가 만나지 못했던 강력한 도구이다.

우리는 특히 럿거스 팀의 작업을 검토하면서 '예술작품 창작'이라는 말의 의미를 묻고 따졌다. 창작이라는 말을 제한된 의미로 쓴다면, 즉 넓은 의미에서 자연의 창작도 창작이겠지만 이제껏 인간이 행했던 창작에 국한해서 고찰한다면,

인공지능은 '창작'의 주체이기 어렵다. 예술 '창작'이라는 말이 성립하려면 자신이 내놓는 작품에 대한 평가가 필수적이기 때문이다. 이 점에서 나는 평가자로서의 작가의 역할에 주목했다.

인공지능 때문에 인간이 하는 예술이 위협받을 수도 있을까? 그렇지 않을 것 같다. 예술 창작 과정에서 인간과 인공지능 간에는 굉장히 중요한 차이가 있다. 인공지능은 미적 가치를 평가하지 못한다. 자신이 탄생시킨 작품에 대해 생각을 품거나 감상하지 못한다. 반면 인간은 자신이 그린 작품을 평가하고 이유를 댄다. 어떤 걸 창작한다는 말은 결국 새로운 가치를 만들어낸다는 뜻이다.

'인공지능이 예술작품을 창작한다'는 말이 어떤 의미인지 계속해서 물어야 한다. 인공지능이 만든 작품이 작품으로서의 가치가 없는 건 아니지만, 예술가가 하는 작업 과정을 거쳐서 나온 결과물과는 전혀 다르기 때문이다. 동시에 인공지능의 등장으로 '평가자' 역할을 하는 인간의 안목이 굉장히 중요해지는 시대가 왔다. 인공지능은 사람이 설정해놓은 대로 작동한다. 자신의 작품에 대해 아무런 생각을 갖지 못할진대 그것을 창의적이라고 할 수 없다. 인공지능은 자기 작품에 대해 가치 평가를 할 수도 없고 소유권 주장도 할 수 없다. 인간 엔지니어에 의해 프로그램된 채로 작동할 뿐이니까.

인공지능의 창작은 지도학습에 기반해 있다. 인간이 설정한 프로그램에 따라 기존의 작품 데이터에서 패턴을 찾아, 그걸 토대로 새로운 작품을 만드는 것이다. 결과물만 놓고 보면 인공지능이 창의적인 활동을 한 것 같다. 하지만 창의적이라고 평가해준 건 결국 사람이다. 창작이란 새로운 가치를 만들어낸다는 뜻이다.

인공지능이 만든 작품은 인간 작가가 활용하기에 따라 예술이 될 수도 있다. 모방과 창작은 사실 한 끗 차이이다. 실제로 많은 예술가들이 남의 것을 베끼며 연습하는 과정을 겪는다. 그렇게 모방이 거듭되다가 어느 순간 그 작가만의 독창적인 가치가 탄생한다. 그 때가 바로 창작의 순간이다. 그러니까 원본보다 더 나은 원본이 나왔다고 얘기할 수밖에 없는 순간이 있다. 바로 이 순간에 대한 평가는 인간의 몫이다.

언젠가는 인공지능이 가치 평가를 하는 게 가능할까? 자칫 인간 우월주의, 인간 중심주의로 보일 수도 있겠지만, 최소한 '인간'이 내리는 평가나 판단은 못 할 것으로 보인다. 사실 인간뿐 아니라 살아 있는 모든 것들은 가치 평가를 한다. 특히 인간은 진화해 오고 문명을 구축하면서 인간 세계 나름의 평가 기준을 만들어왔다. 인공지능의 논리적 특성상 평가 기준을 항상 인간이 제시해주기 때문에 스스로 평가하는 일은 없을 것이다. 오히려 인공지능의 등장으로 '평가자' 역할을

하는 인간의 안목이 더 중요해지는 시대가 왔다고 기뻐해야 하는 것인지도 모른다.

인공지능 예술가의 등장은 인간 작가의 역할이 더욱 부각되는 계기가 될 것이다. 인공지능은 작가가 사용하는 도구들 중 하나에 지나지 않으므로, 단순한 작업 도구 이상으로 어떻게 나아갈 것인지는 작가의 몫으로 남을 것이다. 작가가 인공지능을 사용할 건지 아니면 다른 도구를 사용할 건지, 작가가 인공지능을 이용해 어떤 작업을 할 수 있을지는, 결국 작가가 무엇을 하려고 하느냐에 따라서 달라질 문제이다. 인간과 인공지능의 대립이 아니라 인공지능을 잘 다루는 인간과 그렇지 못한 자들의 차이가 더 중요하다. 아이디어가 풍부한 작가가 뛰어난 작품을 만들 때 인공지능은 아주 좋은 도구로 작용할 수 있을 것이다. 마지막 화룡점정은 그 예술가의 몫일 테지만.

매터리얼리티 Mattereality

김윤철

I. 머리글

물질 · 비물질 · 질료 · 형상 · 실재 · 사물 · 객체 · 마음 · 인간 · 비인간 · 기계 · 문화 · 자연 · 동물 · 사변 · 기술 · 과정 · 과학 · 예술 등의 많은 개념이 오늘날 다시 생각되고re-thinking 있다. 이러한 사유의 재설정re-configuration은 기존 철학의 인간 중심적이고 이분법적인 대립으로부터 벗어나고자 하는 것이며, 오랜 인식론의 헤게모니에 의해 제한된 세계로부터 과감히 탈주하고자 하는 시도이자, 개념들로부터 소외되고 물자체 物自體, thing-in-itself에 가려진 것들을 얽혀 있는 세계 본연의

모습으로 되돌리고자 하는 것이다. 이는 세계 밖에 머물고 있는 우리의 사유를 다시 그 안으로 밀어 넣는 세계로의 재도입re-entry이라 말할 수 있다.

우리가 여전히 앎과 실체 사이의 이격을 유보하고 있음에도 과학과 기술의 진보는 새로운 물질성의 엔지니어링을 가능하게 하였고, 그를 통한 조작과 이행이 가능한 신재료, 나노물질nanomaterials, 스마트 매터리얼smart material, 그리고 소프트 로보틱스soft robotics 등은 이미 일상의 곁에 쉼 없이 놓이고 있다. 이언 해킹Ian Hacking은 우리는 전자electron의 발견 이후 우리가 관찰자로 있던 미시세계에서 이제는 전자를 도구화re-tooling하여 사용하고 있으며, 세계 안으로 보다 깊이 개입하고 있다고 말한다.

소수의 동시대 예술가들은 이미 이러한 변화를 그들의 현장에서 직접 실천하고 있고, 일련의 예술적 연구artistic research와 결과물들이 전시되고 동시에 담론화되고 있으며, 미술 이론의 현장에서는 신유물론적이며 객체지향적이고 사변적 실재론적인 사유를 하는 텍스트들이 쏟아져 나오고 있다.

이 글에서는 이러한 담론과 실천으로 인해 드러나는 세계의 징후들을 더듬으려 한다. 이를 위해 실재론적인 '매터리얼리티Mattereality'와 인식론적인 '매터소피Mattersophy'라는 새로운 용어를 사용하였다. 이것은 앎에 대한 실천으로써 그 실천을

세계로 재도입함에 있어서 언어 안에 갇혀버린 사물들에 틈을 내어 세계에 용해시키는 것을 도모하는 것이다. 다시 말해 캐런 바라드Karen Barad가 이야기하는 인간과 비인간의 내적-작용intra-action을 통하여 앞서 나열한 바 있는 많은 개념의 이분법적인 대질을 해체함으로써 대립을 차이로 변환하는 매터링Mattering1 을 생성하고자 한다.

II. 출렁임

비중比重과 극성極性이 다른 두 개의 유체 — 알코올과 파라핀유paraffin oil와 같은 — 는 서로 섞이지 않은 채 자신들의 평형을 향하여 하나의 경계면을 이루며 유리병 안에 담긴다. 그곳엔 중력 이외의 힘들 또한 작용하는데, 유체의 열팽창과 열전도성의 차이로 인하여 실내의 작은 온도 변화에도 민감하게 경계면들이 부풀어 오르기도 하고 때로는 대류가 일어나면서 위아래로 위치한 유체가 서로 자리를 바꾸기도 한다. 이렇

1. '매터링'이라는 용어는 '물질되기' 혹은 '물질화되기'로 번역될 수도 있으나, 이 글에서는 물질로서의 물질화되는 과정뿐 아니라 비물질적인 개념까지도 포함한 그 자체로서의 의미도 중요하게 다루어지기에 '매터링'이라는 고유의 단어를 사용하였다.

듯 인위적인 외부로부터의 물리적 개입 없이도 유체는 유리병 밖의 세계와의 힘들과 에너지의 교환을 통해 우리에게는 보이지 않는 미세한 출렁임을 멈추지 않는다(<그림 1>).

이러한 현상은 인위적으로 열을 가해 유리병 외부의 온도를 조정하거나 혹은 유체를 다른 재질의 용기에 담음으로써 열전도성에 차이를 주는 간단한 실험을 통해 반복하여 재연할 수도 있다. 그러나 어느 날 작업실의 창가에 놓인 유리병 속의 두 유체의 출렁임이 계절의 변화 속에서 스스로 발현manifest될 때, 이 현상과의 우연한 조우는 마치 창가의 메마른 선인장에서 꽃이 피는 것을 보는 것과 같은 감각을 일깨우며, 이것은 때로 우주적으로 느껴지기까지 한다.

우리는 유리가 외부로부터 충격을 받으면 그 안에 잠재하고 있던 '깨어짐'이라는 고유의 성질이 비로소 발현되고 현실화actualization된다는 것을 잘 알고 있다. 하지만 유체 상태의 헬륨–4가 극저온 저압의 상태에서 그 점성이 '0'이 되는 초유체Superfluid의 상태로 전이됨에 따라, 그것이 담긴 용기를 기울이거나 뒤집지 않아도 스스로 용기의 표면을 따라서 넘쳐흐르게 되는 크리프creep 현상이 일어나는 것은 일상의 인식과 지각을 넘어서는 물질성materiality의 발현이다. 이처럼 물질이 외부 환경의 변화 혹은 자극에 의해 자신의 물질성을 발현하게 되는 것을 물질의 성향disposition이라고 하는데, 이 성향은

<그림 1> 김윤철, <플레어(FLARE) 실험 장면>, 플레어 용액, 이중유리 반응조, 2014. 작가 소장.

암흑 물질Dark matter처럼 실체가 드러나지 않은 채로도 중력 렌즈 효과gravitational lensing를 통해 간접적으로나마 관측될 수도 있다.

이렇게 물질에는 우리가 감각하고 인식하는 세계의 피상 너머로 물질 고유의 성향이 내재적으로 잠재하고 있다. 다시 말해 우리는 사고만으로는 물질에 잠재하는 고유의 성향이 어떻게 우리가 경험해 보지 못한 물성으로 발현될 것인지 알 수 없다. 과학적인 방법을 통해서건 아니면 상징주의자들의 방법론 중의 하나인 사물의 낯선 전치displacement를 통해서건 간에, 헬륨—4의 초유체적인 성향이 극저온 저압의 상태에서

발현되어 우리에게 지각되기 전까지는, 우리는 헬륨-4에 내재한 물질의 성향을 알 수 없는 것이다. 만일 물이 영하의 조건에서 얼음이 된다는 것을 모르는 사람에게는 얼음은 물과 다른 또 하나의 별개의 물자체이며 얼음과 물은 전혀 다른 본질sub- stance로서 그의 인식으로 닿을 수 없는 세계의 바닥으로 잠겨 버릴 것이다. 이것은 우리가 금성金星을 초저녁에는 샛별로 새벽에는 개밥바라기별이라는 이름으로 별을 마치 두 개의 다른 별인 것처럼 다르게 부르듯이, 그것이 문화적 맥락에서의 편의에 의한 것이건 혹은 오류이건 간에 언어와 인식이 그 대상 및 존재와 일치하지 않다는 사실은 피할 수 없다.

칸트 이후의 서양철학에서 세계는 오직 나의 인식과 관계하고 있고, 극단적으로 조지 버클리George Berkeley, 1685~1753의 경우는 모든 사물은 정신에 의해 지각된 관념idea일 뿐이라고 말하며 마음으로부터 독립된 물질의 실체material substance를 부정하는 비물질론immaterialism을 구축하기까지 하였다. 이러한 사유는 주체로서의 인간과 객체로서의 자연이라는 인간 중심적이고 이분법적인 관계 안에서 세계를 개념화한다. 그러나 형이상학적 세계 안에서의 물은 더 이상 출렁이지도, 얼지도 그리고 증발하지도 않는다. 논리학에는 시간이 없듯이 그곳에는 기후가 없다.

더 나아가 물리학자 하이젠베르크Werner Karl Heisenberg의 불

확정성원리에서는 측정이라는 행위 자체가 인과적causality으로는 파악할 수 없는 미립자의 세계로까지 개입하게 된다. 이러한 세계를 바라보는 인식의 한계를 가장 먼저 철학적으로 사유한 이는 아마도 플라톤Plato일 것이다. 그는 『티마이오스 Timaeus』에서 우리가 불과 물과 같이 끝없이 변화하는 무언가를 경험할 때 항상 '이것This'이라고 칭하지 않고, '그것은 이러저러한 성질이다'라고 말해야 한다고 하며, 그것은 '이것' 혹은 '저것'으로 불리거나 어떤 영속적 존재Being라는 문장으로 묘사되기를 기다리지 않고 언어로부터 미끄러져 나간다고 말한다.

이렇듯 형이상학적 개념들과 언어로부터 끊임없이 미끄러지고 있는 '물질성'과 '그것의 실재' 그리고 '그것에 잠재한 성향'을 나는 여기서 매터리얼리티라 칭하고자 한다. 즉 매터리얼리티는 자신을 둘러싼 세계의 부분이 아니며 질료matter와 그것의 실재reality로 분리되지 않은 채 시공간의 세계에서 끊임없이 출렁이고, 얽히며entangled, 서로에게 연루되며implicated 그리고 되어가는becoming 우주인 것이다.

III. 얽힘

그렇다면 우리는 이러한 세계로의 미끄러짐에서 어떠한

돌파구를 찾을 수 있을까? 이것은 궁극적으로는 실재reality에 대한 문제이기도 하다. 이 실재를 다시 세계로 돌려줄 수 있을까? 이 문제에 관해서는 비단 인식론과 존재론에 국한된 철학에서 뿐만 아니라 과학, 테크놀로지, 문화, 예술 외 여타의 분야에서도 서로 다른 개념적 마찰들이 있고 이러한 문제들을 떠안은 채 출발한 새로운 담론들이 창발하고 있다.

그중에서 대표적인 것으로는 위에서 언급한 바 있는 칸트 이후의 상관주의correlationism적 철학을 극복하고자 하는 퀑탱 메이야수Quentin Meillassoux의 사변적 실재론speculative realism, SR, 급진적으로 모든 것을 일원론monism적인 객체로 설명하며 존재의 자리를 객체로 바꾸고 그 존재 아래로는 아무것도 없다고 말하는 그레이엄 하만Graham Harman의 객체지향 철학object-oriented philosophy, OOP, 세계는 개념화될 수 없고 오직 사변만이 남는다는 레이 브래시어Ray Brassier의 초월적 허무주의transcendental nihilism, 그리고 세계는 현상phenomena으로 만들어졌다는 캐런 바라드Karen Barad의 수행적 실재론agential realism, AR 등이 있다. 그리고 이러한 담론들은 칸트 이후의 철학에서의 인식론적 제한에 대한 반동으로부터 출발하여 수많은 가지를 엮어가고 있으며, 서로 다른 방법론을 가지고 고유의 철학적 지향을 하고 있지만 많은 부분에서 사변적 실재론과 신유물론new materialism이라는 공통의 주제들을 공

유하고 있다.

이와 같은 새로운 사상과 이론들은 대륙철학continental philos-ophy을 향해 전 방위의 균열을 시도하고 있는 것이다. 이러한 사태들 앞에서 폴 에니스Paul J. Ennis는 만일 우리가 사물들 그 자체로 돌아간다면 유럽의 사상은 형이상학metaphysics과 사변speculation 그리고 실재론 사이의 동맹을 반드시 우선적으로 구축해야 한다고 주장한다. 이 지평들 위에서의 실재라는 개념 또한 '마음–의존적 실재mind–dependent reality'와 '마음–독립적 실재mind–independent reality'라는 이론적 대립은 여전하지만 위와 같은 다시–생각하기re–thinking는 모든 분야에서 창발하고 있고 이러한 담론들은 다시금 '새롭다new–'는 접두사를 성취하며 하나의 새로운 동력으로 예술을 포함한 여러 분야를 자유롭게 횡단하고 있다.

그러나 막상 서양의 인간과 자연, 주체와 객체를 구별하는 인간 중심적anthrophocentric 사유의 한계와 그것을 넘어서려는 노력들을 이해하는 데 있어서, 애초에 '사물 안의 세계world in things'와 '세계 안의 사물things in world'로 만물과 세계의 운동을 거대한 연결망으로 펼쳐놓은 동양의 생태 중심적eco-centric 세계관에 익숙한 우리에게는 요 근래 서양철학의 새로운 가지들이 가히 낯설지만은 않을 것이다. 여기에 캐런 바라드의 글 「포스트 휴머니스트 수행성Posthumanist Performativity」

의 첫 부분에 나오는 스티브 샤비로Steve Shaviro의 문장을 인용하고자 한다.

> 도대체 우리는 문화와는 반대로 자연이 반역사적이고 영원하다는 이상한 생각을 어떻게 가지게 되었을까? 우리는 우리의 영리함과 자의식에 너무도 감명 받고 있다. …… 우리는 우리 자신에게 늘 하는 뻔하고 인간 중심적인 이야기들을 멈추어야 할 필요가 있다.(Barad, 2003: 801–831.)

캐런 바라드는 폴 에니스가 대륙철학으로부터 요구하는 형이상학과 사변, 그리고 실재론 사이의 동맹의 구축을 수행적 실재론을 통해 실현하려 한다. 그러한 시도를 위하여 바라드는 얽힘과 내적–작용 그리고 매터링 등의 주요 개념들을 통해 세계로부터 분리되어가는 개념들을 다시 생동하는 세계 안으로 투영한다. 그녀는 우선 현상phenomena의 조건으로 이미 주어지거나 가정되어야 하는 주체·객체와 같은 형이상학적 개체들metaphysical individuals의 구분을 해체한다. 일반적으로 우리가 알고 있는 상호작용inter–action은 독립적인 객체object의 존재가 우선하며 그 이후에 그것들 사이에서 작용이 일어난다는 개념이지만, 캐런 바라드의 수행적 실재론에 있어서의 내적–작용은 오직 진행되고 있는 과정의 현상 속에서만 개체

들entity 혹은 agent이 존재하며 그 개체들은 '물질화된다materialized'고 설명된다. 즉 그녀는 현상 안에 얽혀 있지 않은 개체들의 존재를 거부하며, 그녀에게 있어 현상이란 내적-작용을 하는 행위능력들agencies의 얽힘인 것이다. 바라드는 다음과 같이 주장했다. "세계는 다른 행위적 가능성들의 인식 안에서 매터링 그 자체로 의미와 형식을 얻는 진행 중이고 열려 있는 과정들이다. 이 과정들의 역사성 속에서 한시성과 공간성이 드러난다."(Barad, 2007: 141.) 그녀의 이러한 사변을 포함하는 고유의 새로운 형이상학과 실재론을 통한 세계에 대한 통찰은 이 글의 도입부에 나오는 창틀에 놓인 유리병 안 두 액체의 끊임없는 출렁임의 매터리얼리티, 더 나아가 비선형 화학 반응의 대표적인 예 가운데 하나로 화학시계chemical clock라고도 일컬어지는 벨루소프-자보틴스키 반응Belousov-Zhabotinsky reaction의 매터리얼리티를 어떠한 경직된 제한 없이 내적-작용이라는 개념을 통해 설명할 수 있게 한다. 여기서 이 모든 것을 서술하고 바라보는 인간 또한 그 세계의 외부로 분리된, 전지적 관점을 가지는 주체로서 소외되지 않은 채 그 세계 안에서의 내적-작용을 하며 의미를 매터링하는 세계 안에 존재하는 또 다른 하나의 개체individual인 것이다. 이러한 점들은 실제로 브루노 라투어Bruno Latour의 행위자-연결망 이론actor-network theory, ANT과 퀑탱 메이야수와 그레이엄 하만

그리고 레이 브래시어가 피력하는 사변적 실재론에서의 방법론을 공유한다. 그럼에도 불구하고 바라드는 연결을 얽힘으로써 그리고 모든 것을 기계와 행위자로 환원하지 않음으로써 객체가 내적–작용이 일어나는 현상 이전에 이미 세계에 주어져야만 가능한 객체지향적 사유의 한계를 과감히 극복하려 한다. "내적–작용의 개념은 인과관계·행위자·공간·시간·질료·의미·지식·존재·책임과 의무·정의와 같은 많은 근본적인 철학의 개념 안에 중요한 전환의 표식을 남긴다."(Barad, 2012: 76–81.)

IV. 층위 그리고 결

이러한 물질과 실재 그리고 물질성으로의 매터리얼리티에 관한 여러 고찰 속에서 우리는 인간 중심적으로 배치된 물질 세계material world로부터 한걸음 물러서서 '사물에 내재하는 현상phenomena–in–things'과 '현상에 내재하는 사물things–in–phenomena'이 얽혀 있는 물질들의 세계world of materials로의 진입을 가능할 수 있다. 인류학자 팀 인골드Tim Ingold는 객체와 사물thing을 대질하며, 객체는 대상화됨과 동시에 이미 사유 안에서 죽게 되고, 사물은 고정된 개념이 없으므로 사유 안에

서도 생동하는 생명이 있다고 말한다. 그는 하이데거의 '사물이 사물화되기things thinging'라는 개념을 세계로 확장하여 '세계되기의 세계 안의 사물화되기thinging in a worlding world'라고 이야기한다(Ingold, 2010). 팀 인골드는 이처럼 객체 없는 환경environment without object, EWO이라는 개념을 언어유희적으로 설명하면서 '공중-의-새bird-in-air'와 '물-속의-물고기fish-in-water'를 예로 들고 있다.

우리가 새와 공기, 물고기와 물을 개별적인 객체로 분리했을 때 이미 사유 안에서 새는 날지 못하고 물고기는 헤엄치지 못할 것이기 때문이다. 보르헤스의 단편 「틀뢴, 우크바르, 오르비스 테르티우스Tlön, Uqbar, Orbis Tertius」에 나오는, 명사 없이 오직 진행형으로만 사건의 흐름을 파악하는 사람들의 언어처럼, 하이데거의 시유하는 세계는 시간을 일련의 사건의 흐름들로만 기술하는, 즉 공간이 부재하는 관념적 존재론으로서의 세계일 수 있다. 이러한 사유의 시공時空으로의 확장에서는 객체와 사물의 구별이 우선되어야 한다. <표 1>을 통해 브루노 라투어의 사물과 객체의 보다 명확한 차이점을 볼 수 있다.

라투어는 개념적 대질을 통해 하이데거의 사물Ding과 객체Gegenstand의 개념을 다시-생각하기 한 것이다. 그러나 이러한 이분법적 형이상학을 다시 라투어의 행위자-연결망 이론의

<그림 2> 김윤철, <산염기성 폴리머 실험 과정>, 산염기성 용액, 플라스틱 컵, 2014.

개념으로 가져왔을 때 사물이 가지고 있는 반응성responsive과 연결성connective 등의 성격은 객체지향적인 행위자-연결망 이론과 역설로서 부딪히는 듯 보인다. 그러나 이 두 개념은 사회적 행위능력social agency, 정치적 행위능력political agency 또는 문화적 행위능력cultural agency 등 다른 위상에서의 연결에 있어서는 반대의 개념이 아니라 일종의 차이들differences인 것이다. 리처드 에드워즈Richard Edwards는 '객체들은 재현되지 만represented 사물들은 다시-현재화되는 것re-presented이다'라 고 하며 표상에 의하여 봉인된 것과 그렇지 않은 것의 차이를 말한다. 이것은 정보이론에서 비물질인 정보information와, 에

Object	Thing
Matter of fact	Matter of concern
Unrelational	Relational
Factual	Processual
Vitruvian	Connective
Stable	Unstable
Pre—delineated	Responsive

<표 1> "Objects vs. Things"(Magnusson, 2013)

너지를 가져야 하는, 그렇기에 세계의 소음noise을 품을 수밖에 없는 신호signal의 관계와도 같은 것이다. 사물이 관념화되어 봉인된 채 사물화되려thinging 하는 하이데거적 사유에서의 사물에는 매터리얼리티를 둘러싼 공간성이 부재한다. 그러나 수행적 실재론을 통해 우리는 실제 미학적인 혹은 과학적인 대상과 현상들 그리고 인간의 마음마저도 사물화되고 매터링 되는 세계의 현상 안으로 보다 적극적으로 개입할 수 있으며, 우리는 이러한 얽혀진 실재들이 층화된 결들로 드러나는 사건 으로의 세계 앞에서 더 이상 머뭇거리지 않을 것이다. 하이데 거가 사유하는 빈센트 반 고흐Vincent Van Gogh의 <한 켤레의 구두A Pair of Shoes>(1886) 또한 그림의 표상 혹은 현상학적인 서술이 아닌 물질로서의 그림 그 자체, 그리고 그림이 놓여

있는 세계를 포함하는 매터리얼리티적인 사유가 가능하다. 그러나 그러기 위해서는 분석적 사유만이 아니라, 만들어지는 과정becoming process의 내적—작용과 만들어진 사물의 그것의 물질성을 통한 세계와의 멈추지 않는 매터링, 그리고 그로 인하여 생성되는 물질적 인덱스index를 간과해서는 안 될 것이다. 질베르 시몽동Gilbert Simondon은 이러한 사유를 일찍이 시작하였는데 그는 「기술미학의 성찰Réflexions sur la techno-esthétique」이라는 글에서 건축의 특성은 정태적인 것이 아니라, 새로운 형태의 창조 과정과 역동적이고 발생적인 형태화(개체화)의 과정에서 일어나는 상호작용의 운동성의 포착이라고 말한다. 그리고 미적 체험의 의미를 감상자가 아닌 창작자의 입장에서 적극적으로 찾으려 한다(김재희, 2014: 99-101). "기술미학은 단지 기술적 대상들의 미학이 아니다. 그것은 더 근본적으로 목적 지향적인 동작들과 행위들의 미학이다."(Gilbert Simondon, *Sur la Technique*, 김재희, 2014, 102에서 재인용.) 시몽동은 질료형상론적인 고정된 틀에 부어진 질료의 주조적이며 정태적인 물질 개념을 비판한다. 예컨대 벽돌을 만드는 과정에서 틀이라는 형상에 부어지는 진흙과 같이 질료를 수동적인 것으로 보는 것이 아니라, 질료 자체에 능동성을 부여함으로써 질료의 잠재적 에너지potential energy, 즉 진흙의 습도 등을 고려한 매터리얼리티의 변조를 가능하게

하여 형상화시키는 기술성을 이야기한다. 이는 바라드가 말하는, 개체들이 내적-작용하고 있는 매터링의 사유와 매우 밀접하게 맞닿아 있다. 바슐라르Gaston Bachelard 또한 이러한 정태적인 물질의 존재와 본질을 능동화dynamisation하고자 하는데, 그는 이러한 문제들을 물질 그 자체에 국한하지 않고 그 물질이 만들어지고 실험되는 실험실 안으로까지 사유를 확장하여, 과학철학의 형이상학적이고 근본적인 앎과 인식의 문제를 '형이화학Meta-chemistry'이라는 그만의 독특한 통찰로 해결하고자 하였다.

그러므로 실현화를 다양화해야만 한다. 우리는 특정한 설탕에 대해 분석함으로써보다는 직접 설탕을 제조함으로써 설탕에 대해 더 많이 알게 된다. 이리한 실현적 측면에서는 그 일반성을 찾지 말고 다만 그것에 대한 계획과 체계만을 찾아야 한다. 그러므로 과학적 사고는 전 과학적 사고를 완벽하게 밀어낸다고 보겠다(바슐라르, 2005: 57).

이와 같이 바슐라르는 실재를 그것의 드러난 존재만으로 한정하지 않고, 그것이 만들어지는 기술을 포함한 과정 자체와 물질의 작용에 의해 남겨진 물질적 궤적마저 추적한다. 그리고 실험으로 드러나는 서로 다른 층위들에서의 물질의

본질을 층화된 실재laminated reality라 상정하며 그 과정을 실재의 실현realization of real이라고 말한다(Nordmann, 2006: 347). 이것은 화이트헤드Alfred North Whitehead가 실재란 단순히 물질의 객체들로 구성되는 것이 아닌 과정들로 구성되며 하나의 과정은 또 다른 과정들과의 관계 안에서 규정되기에 실재가 독립적인 개별 질료들의 조각들로 구성된다는 이론은 거부되어야 한다고 피력하는 것(Mesle, 2009: 9)과 동일한 사유인 것이다.

V. 매터리얼리티의 실천

이러한 물질과 실재에 관한 여러 사유 속에서 우리는 매터리얼리티의 예술적 연구와 예술작품을 통한 그 실천을 사물화되고thinging 물질화되는mattering 다양한 사건의 과정들 안으로 포함시킬 수 있다. 사물이 하나의 행위자actant로서 활동성activity과 현실성actuality을 부여받음으로써, 질료로부터 이분법적으로 분리되고 고정되었던 기존의 물질의 형상과 운동성의 경계가 허물어진다. 다시 말해 물질의 형상은 물질이 세계와 관계하는 여러 잠재하는 사건들의 발현이며 그것은 물과 얼음 혹은 물과 파도의 관계처럼 '사물에 내재하는 현상phenom-

ena-in-things'과 '현상에 내재하는 사물things-in-phenomena'로 하나의 물질을 다른 세계와의 관계 속에서 파악하는 것이다. 더 나아가서는 무르거나 끈적거리거나 녹거나 부스러지거나 하는 물질 본연의 성질은 전도성이 좋거나 온도에 민감하거나 산성에 굳어지거나 혹은 빛에 쉽게 반응하거나 하는 등의 다른 차원의 범주 위에서 다른 사물들과의 관계를 재설정할 수 있기에 엔지니어링에 의한 물질의 외적인 제어를 통해 물질의 성향을 현실화하고 활동하게끔 하는 새로운 물질성을 탐구하는 오늘날의 재료학materialogy적인 연구와 실험으로까 지 매터리얼리티의 실천을 확장할 수 있다. 그렇기에 나무, 쇠, 그리고 흙 등 우리가 여전히 유용하게 사용하고 있는 재료적 범주는 매터리얼리티의 세계에 있어서는 전혀 다른 위상의 차원들의 관계망 속에서 고찰될 수 있다. 『동의보 감』에서 물을 정월에 처음으로 내린 빗물[春雨水], 가을철의 이슬[秋露水], 거칠게 휘저어 거품이 많이 생긴 물[甘爛水], 멀리 서 흘러내려온 물[千里水], 차가운 샘물[寒泉水] 등 서른세 가지의 다른 물성의 것으로 분류하는 것은 매터리얼리티에서는 전혀 낯선 분류가 아니며, 이것은 단지 상징에 그치는 것이 아니라 마치 실험실의 시약이나 배양액이 주변의 온도와 반응 조건에 의해 수많은 데이터로 분류되는 것과 다르지 않다. 이러한 사물들의 세계에서 『동의보감』의 물은 시간성과 공간성, 그

리고 자신 고유의 물질적인 역사의 궤적historical route마저도 고스란히 간직하고 있다고 할 수 있다. 여기서 매터리얼리티는 제어와 조작이 주가 되는 물질로의 실천만을 연구의 대상으로 삼는 것이 아니라 동시에 사물들이 우리에게 감각되고 의미를 지니는 '이론적이며 철학적인 사유와 앎Mattersophy'의 실천을 병행할 때 하나의 예술적 연구로서의 중요한 가치를 획득할 수 있는 것이다. 이러한 매터리얼리티의 실천에 있어서 우선적으로 우리는 인간과 사물을 둘러싸고 있는 모든 가치와 용도, 개념과 의미 그리고 표상과 상징의 망에 얽혀 있는 '물질세계'로부터 '물질들의 세계'로의 진입을 도모하여야 한다. 그것은 마치 시인이 발화發話되기 이전의 언어를 찾으려는 것과 같은 역설적인 시도일 수도 있고, 혹은 과학 실험실 안의 교반기 위에서 아직 무엇이 되지 않은 채 어떠한 현상으로 발현되기 이전의 과정에 놓인 이름 없는 물질의 출렁임일 수도 있다. 가스통 바슐라르가 형식은 완성될 수 있으나 물질은 완성될 수 없으며 그것은 멈추지 않는 몽상의 거친 스케치라고 말하듯이(Bachelard, 1999: 113) 이러한 실천은 어떠한 귀결된 완성이 아닌 물질과 그것을 둘러싼 세계와의 관계를 탐구하는 것이 되어야 하며, 아직 발현하지 않은 물질의 현실성을 그리고 잠재성을 다루는 작업이 선행되어야 하는 것이다. 또한 물질과 사물은 일상의 사회적·문화적 맥락으로

가능성possibility —	잠재성potentiality
실재reality —	현실actuality
재현representation —	실재화realization
독립성independency —	의존성dependency
질료matter —	물질되기mattering

<표 2>

부터 해체되어야 하며 위에서 언급한 시몽동이 말하는 잠재적
에너지의 차원으로 혹은 바슐라르가 이야기하는 형이화학적
인 실현의 과정으로 진입하기 위해서는 실제로 물리적이며
화학적인 차원에서의 물질 본연의 성질과 그것의 성향이 발현
되기 위한 비독립적 개체들의 내적—작용을 가능하게 하는
잠재성에 초점을 맞추어야 한다.

앞서 <표 1>에서 본 객체와 사물의 구분처럼 <표 2>와
같은 물질의 새로운 개념적 전환을 통한 '다시 물질화하기
re-materialize'의 매터링이 동시에 수행되어야 하며 이러한 과
정 속에서 감각과 의미는 내적—작용을 통한 새로운 실재성을
획득하게 된다. 시인 노발리스는 "물은 젖은 불꽃이다Water
is wet flame"라는 표현을 했는데, 그것은 두 개의 물질적 이미지
가 강하게 부딪히는 시적 이미지의 상징이라는 인습적인 해석
이전에 노발리스 자신이 다이아본드와 밀랍석mellite이 화학반

응을 통해 연소되는 것을 직접 체험한 데에서 기인한 것으로, 그는 이러한 활동적인 물질active matter을 활동적인 감각active senses이라고 기록하고 있다(Kim, 2012: 108–109; Novalis, 19 93: 460–461). 이러한 물질로의 실천을 통한 개념과 감각의 사물화와 물질화를 통해 우리는 물질의 분자적 차원과 시간, 공간, 힘 그리고 에너지 등의 비물질적 실체들마저 포함하는 사건의 궤적으로 흔적을 남기는 층화된 실재로의 접근이 가능해진다.

다시 말하자면 매터리얼리티란 형이상학적 개념이 아닌, 실재와 현상을 분리 불가능한 개체들과 관계 맺게 하는 사물화되기와 물질화되기의 과정이며, 그 세계를 관찰하며 실험과 실천을 주관하는 주체 또한 현상 안의 개체들과 분리되지 않은 채 사건들의 층위들로 얽히는 것이다. 이렇듯 실재를 완결된 세계의 모습이 아닌 끊임없는 변화의 과정으로 보는 물질로의 실천에 있어서 기존의 분석적이며 객체지향적인 방법만으로는 현상에 접근하는 데 제한이 있을 수밖에 없다. 여기서 과학사가 한스 외르크 라인베르거Hans Jörg Rheinberger 의 '실험 체계experimental systems'는 기존의 여러 방법으로는 접근이 제한되었던 예술적 연구 혹은 매터리얼리티로의 예술 실천에 있어서 과학적 체계와 방법론을 적극적으로 수용할 수 있는 융복합적 실천의 단초가 되지 않을까 생각한다. 그는

과학 연구에 있어서 인습적인 과학철학의 이론은 개별적 실험을 제외한 모든 것을 취급하고 있고 아주 작은 실험조차도 이론의 증명을 통해 확신할 수 있기에 이론가가 아닌 실험 전문가에 의해 실행되는 실험 체계가 필요하다고 말하며, 과학 연구란 실험들의 연속적인 과정에 기초한다고 말하는 생물학자 루드비크 플 레크Ludwik Fleck의 말을 자주 인용한다. 그러면서 그는 과학적 실험 체계를 과학적 대상scientifc objects. 인식적인 것epistemic things. 기술적 대상technical objects 등으로 구분하면서 그것을 불가분한 과정들의 연결로 체계화시킨다. 여기서 그의 실험 체계를 간단히 설명하자면 인식적인 것, 즉 아직 지식이 되지 않은 것이 실험의 과정을 통해 점차적으로 실험실 안의 기술적 사물들technical things로 전환되고 그것은 다시 실험 체계의 기술적 조건들로 변환되며 이리한 질차를을 통해 실험의 기술적 체계는 어느 순간 인식적 위상epistemic status을 획득하게 된다. 그리고 그것이 결국 연구의 대상research object으로 전환되는 것이다.

인식적인 것 → 기술적 사물 → 기술적 조건 체계the technical conditions of system → 연구의 대상

—라인베르거의 '실험 체계'

<그림 3> 김윤철, 작가의 실험실, 2014.

이것은 라투어가 그의 저서『과학의 실천*Science in Action*』
(1987)에서 과학 연구 과정에 있어서 비인간 행위자인 실험
장치와 그것을 다루는 기술 — 스킬skill과 그보다 더 숙련된
기술인 테크닉technic — 을 중요한 요소로 포함시키며 과학은
개념의 체계가 아니라고 강하게 부정하는 것과 일맥상통한다.
과학에서만큼이나 실험이라는 개념이 자연스러운 예술적 연
구와 예술 작업의 과정에서 라인베르거의 실험 체계 이론은
고찰해 볼 만하다. 이것은 사진가가 암실에서 아날로그 사진
을 작업하는 과정, 즉 인식 이전의 것들이 암실 안에서 여러
물질과 사물들의 기술적 과정을 통해 하나의 사진이 되어
암실 밖으로 나오는 과정으로 설명할 수 있으며, 과학적 대상

을 예술적 대상으로 대치한다면 사진가의 작품 제작 과정 또한 이러한 실험 체계 이론으로 설명할 수 있다. 광학 장치와 여러 계측기, 여러 물질과 사물들, 그것을 다루는 기술과 예술가의 미적 경험들 그리고 감각의 내적−작용을 통한 하나의 비독립적인 과정들이 서로 연결되어 그 안에서 실재의 실현re-alization of real이 그리고 매터리얼리티적인 이미지의 실재들이 암실 즉 실험실laboratory 안에서 여러 사건의 레이어로 자신 고유의 물질적 궤적을 간직한 채 사물로 '되고 있는becoming' 것이다. 이것은 여러 과정과 사건들을 하나의 대상으로 개념화하는 것이 아닌 사물화하는 매터링의 과정, 즉 예술적 실천과 미적 의미의 관계를 체계화하는 것이다. 조선의 화가 윤두서가 세밀한 수염을 그리기 위하여 선박에서만 사는 쥐들의 수염을 모아 붓을 만들기까지 수많은 물질과 사물들의 관계망들로의 기술적 실천이 있었기에, 그의 그림은 그의 실험 체계적인 방법론적 수행들을 떼어놓은 채 단지 하나의 그림이라는 감상의 대상으로서만 이야기할 수 없는 것이다. 그리하여 예술적 실천으로의 매터리얼리티는 습도와 점성 그리고 온도마저도 하나의 비인간 행위자로 포함시키는 고유한 체계를 통해 물질들의 세계로부터의 출렁임과 얽힘 그리고 그것으로의 결들의 층위들을 다시 우리가 살아가는 세계 안으로 전달해야 한다.

<그림 4> 김윤철, <이펄지(EFFULGE)>, 2012-2015, 아크릴, 유리, 알루미늄, 포토닉 크리스탈(Photonic Crystal), 자석(Neodymium), 모터, 컴퓨터, 일렉트로닉 마이크로 컨트롤러(Electronic Micro Controller), 일렉트로-마그네틱필드 발생기(Electromagneticfield Generator), 뮤온 입자 검출기, 에어펌프, 160x411cm, 작가 소장.

VI. 결론

이 글을 통해 대륙 철학의 인식론적 한계에 부딪힌 여러 사유를 살펴봄으로써 바라드의 내적-작용과 매터링 그리고 매터리얼리티라는 개념을 통해 '과정process'과 '되기becoming' 를 이야기하였다. 또한 물질을 단지 조작을 통한 변화의 대상

으로만 보지 않고 앎으로의 매터소픽mattersophic한 사유들을
통하여 세계의 여러 층위의 결들을 더듬어보고자 하였다.
오늘날 테크놀로지와 과학의 성취들, 그리고 어지러울 정도로
다원화되는 사회와 문화 속에서 자의적이건 타의적이건 우리
의 삶을 포함한 수많은 사유는 재설정된다. 그러나 이 복잡한
사태들 앞에서 다시–생각하기는 그만큼 세계를 다시–알기
re–knowing를 그리고 다시–보기re–viewing를 가능하게 하며 그
것은 우리 자신에게 다시 되먹임 되어 새로운 앎으로의 사유가
되기를 그리고 나아가 예술과 과학과 기술을 통한 재–물질화
re–materializing의 재사물화re–thinging가 되기를 반복할 것이다.
바실리 칸딘스키Wassily Kandinsky가 그의 회고록에 쓴 글은
오늘 우리의 고민들과 소란스러움이 새롭지는 않다는 것을
알게 한다.

　　하나의 과학적 사건은 나의 길 위의 중요한 장애물 중 하나
를 제거해주었다. 그것은 원자들의 더 많은 분열에 관한 것
이었다. 나의 영혼에 있어서 원자의 붕괴는 마치 전 우주의
붕괴와도 같았다. 문득 가장 두꺼운 벽이 부서졌다. 모든 것
은 불확실하고, 불안정하고, 대수롭지 않은 것이 되었다. 나는
나의 눈앞에서 가벼운 공기로 용해되고 보이지 않게 되는
하나의 돌을 가졌다 하더라도 그것에 놀라지 않을 것이다

(Kandinsky, 1982: 364).

금속학자이자 과학사가인 시릴 스탠리 스미스Cyril Stanley Smith는 「예술, 발명 그리고 테크놀로지에 관하여」라는 글에서 역사적으로 보았을 때 기술은 과학의 응용이 아니라 오히려 기술자들의 물질과 메커니즘에 관한 친밀한 경험으로부터 제시된 문제들에서 과학이 생겨났다고 말한다(Smith, 1977: 144-147). 또한 기술자들은 과학자들보다는 예술가들과 유사하다 말하며 그 이유는 그들이 분석할 수 없는 복잡성들과 함께 일을 해야만 하기 때문이라고 말한다. 전통적이거나 혹은 새로운 미디어, 테크놀로지, 과학적 방법들과 이론들이 수용된 예술작품이거나 혹은 그렇지 않다 하더라도 언제이고 예술작품이 만들어지는 과정에는 물질로의 실천material practice으로의 매터링이 그것이 의미로써 또는 매터리얼리티로써 현장에서 실현되고 있다. 마치 청동의 용접술이 어떠한 과학이나 기술로의 요구 이전에 예술작품인 청동 조각을 만들기 위한 필요에 의하여 기술로 진화되었듯이, 예술에서 물질로의 아이스테시스aísthēsis, act of perception와 테크네technē, act of making 그리고 포이에시스poïesis, act of creation로의 실천과 앎 그리고 지식의 역사는 기술과 과학의 역사만큼이나 오래되었고 근래에 빈번하게 회자되고 있는 융복합이라는 개념

보다 더욱 복잡하게 얽힌 채로 예술가들에 의해 실천되고
있다.

인공지능의 시대에 백남준을 다시 생각한다

정문열

들어가기

이 글은 2016년 초에 있었던 인공지능 바둑기사 알파고와 이세돌 기사 간의 세기의 대결의 의미를 생각해보고 이렇게 변화된 세계 속에서 작가를 포함하여 일반인이 어떻게 적응하여 생존하고 번성할 수 있을 것인가를 고민하고자 한다. 언론 매체들이 미래에는 거의 모든 직업이 인공지능에 의해 대체될 것이라는 비관적인 예측을 쏟아내고 있는 이때에, 다가오는 시대를 미리 내다보고 새로운 시대 속에서 작가로서 어떤 방식으로 생존해야 되는지를 미리 고민한 선각자인 백남준을

다시 생각해보면서 길을 모색해보고자 한다. 이 글에서 작가란 작품을 전시하고 작품을 팔 수 있는 사람뿐 아니라, 새로운 세계에 스스로를 적응시킬 수 있는 창조적인 인간상을 대표하는 말로 쓴다.

알파고 충격

한국 사회의 인공지능에 대한 대중적인 관심은 2016년 초에 있었던 알파고와 이세돌의 세기적 경기에서 비롯된 충격의 영향을 크게 받았다. 따라서 이 글은 알파고 사건의 의미에 대한 논의로부터 시작하고자 한다. 알파고 충격에 대해서는 필자가 다른 곳에서 쓴 바 있는데[1], 이 글에서는 그 글의 핵심부분만 요약하고자 한다.

알파고와 이세돌의 바둑 대결은 필자도 비상한 관심을 가지고 전 대국을 바둑판을 놓고 따라 두면서 시청했다. 컴퓨터공학을 전공하고 박사과정에서 자연어 처리와 로봇 모션 플래닝 분야로 박사학위 논문을 쓴 바 있는 필자는 인공지능 알고리즘의 기본 원리를 알고 있었으며, 이에 근거하여 이세돌이 절대

1. 정문열, 「인간과 기계의 창의력」, 월간미술, 2017년 2월, 제385호.

로 질 리가 없다고 지인과 저녁내기까지 한 바 있다. 알파고가 이세돌을 계속 이기자 『네이처』지에 실린 알파고 인공지능 알고리즘을 기술한 논문을 다운받아 읽으면서 경기를 보았고, 그 후에 이 논문을 상세히 분석하여 이해한 바 있다. 그 결과로 필자는 알파고가 필자가 살면서 경험한 놀라움들 중에서 가장 강렬한 충격들 중의 하나라고 평가한다.

그런데, 지식인층에서도 이 경기의 함의를 제대로 파악하지 못하는 분들이 상당수 있다고 본다. 예를 들어, 이 경기에 대해 사회적으로 잘 알려진 철학자 김용옥은 JTBC 방송에 나와 손석희 앵커와 대담을 했다.2 그는 바둑이 아무리 복잡하다고 해도 착점의 수가 유한하므로 빠른 연산능력을 가진 컴퓨터가 인간을 이길 수밖에 없다고 했다. 인간이 사칙연산에서 계산기를 이길 수 없는 것과 같다고 했다. 따라서 이것은 근본적으로 불공정한 게임이라는 것이다. 그러면서 알파고는 프로그램일 뿐 지능이 아니라고 했다. IT를 전공했다는 어떤 변호사는 알파고가 엄청난 컴퓨터 연산능력을 이용하여 미리 수를 다 두어보고 착수하기 때문에 바둑의 원리를 마스터한 것도 아니고 실제로 바둑을 둔다고 보기 어렵다며 이번 해프닝을 구글이 벌인 사기극이라 했다3.

• •

2. https://www.youtube.com/watch?v=MWtCeekxneA&feature=youtu.be.

이 모든 평가는 알파고가 가진 추정 능력을 잘못 이해해서 생긴 것이므로 알파고가 가진 추정 능력을 살펴보고자 한다4.

바둑의 승패가 결정되려면 보통 200수 넘게 진행되어야 한다. 이번 대국에서 알파고는 한 수에 평균 1분이 조금 넘는 시간을 썼다. 착수를 할 때 이 1분 안에 두고자 하는 수가 승패에 어떤 영향을 미치는지 최대한 멀리 내다보고 착수를 해야 한다. 이 짧은 시간동안 최대한 멀리 내다보려면 각 착수가 경기의 승패에 어떤 영향을 주는지를 추정해야 한다. 모든 수를 일일이 미리 시도해보는 것은 절대적으로 시간이 부족하다. 아무리 계산능력을 보강하더라도 그러하다. 모든 수를 미리 다 시뮬레이션을 해보기에는 경우의 수가 절대적으로 많기 때문이다. 알파고의 작동원리에 대한 이해가 피상적인 사람들이 알파고를 사칙연산하는 계산기에 비유하는 것은, 경우의 수에 대한 정량적인 논증을 이해하지 못했기 때문이라고 본다. 바둑기사는 오랜 경험과 이에 근거한 직관을 이용하여 착수의 효과를 추정한다. 이와 비슷하게 알파고는 1분 안에 착수를 하기 위해 착수의 효과를 추정한다. 따라서 알파고가 바둑기사와는 다른 방식으로 착수의 효과를

● ●

3. http://www.huffingtonpost.kr/2016/03/10/story_n_9434686.html.
4. http://news.joins.com/article/19735311.

추정하는 능력을 가지고 있으며 이는 알파고가 인간의 그것과는 다르지만 고유한 직관력과 창의력을 가지고 있다고 말할 수 있다.

김용옥은 지금까지 수많은 기계문명이 발전해왔는데, 그 어떤 것도 인간의 인간됨을 훼손하는 방향으로 발전되어 오지 않았다고 한다. 알파고도 예외가 아니다. 알파고를 기계문명의 결정판이라고 설정하고 기계문명이 아무리 발전해도 인간의 인간성을 압도하거나 능가하지 못한다는 입장을 취하고 있다.

즉, 김용옥은 기계문명과 인간문화를 대립적으로 생각하는 듯하다. 마치 기계문명이 지구를 정복하려는 외계인의 문명이라도 되는 듯. 이런 입장은 상당수의 인문학자들과 작가들이 가지고 있는 암묵적인 태도이기도 하다. 인산이 만든 문명이니 인간이 이와 대립해서 얻을 것이 없을 것이다. 그뿐만 아니라, 이런 새로운 문명이 인간의 잠재성의 발현이며 인간의 인간됨 중에서 숨어 있던 것을 발견하는 것일 수도 있다. 살면서 이렇게 놀라워하고 신기해하는 경험이 흔하지 않지 않은데 이를 즐길 여유가 없는 근시안이 우리의 문제라면 문제이며 해결해야 될 문제이다. 또한 이런 문명이 좋다거나 싫다거나 할 수는 있지만, 아무도 이 거대하고 도도한 흐름을 막을 수가 없다. 그렇다면 이 변화하는 환경 속에서 어떻게

잘 적응하고 인간답게 행복하게 살 수 있을지를 고민하는 것이, 그리고 이 기술문명을 인간을 위해 어떻게 잘 활용할 수 있을지를 고민하는 것이 생산적이다.

이에, 과학기술에 대해서 매우 심도 있게 고민한 작가 백남준을 다시 생각해보고자 한다. 필자는 백남준의 예술 세계에 대한 글을 쓴 바 있는데,5 여기서는 이 글과 관련된 부분을 요약하여 인용한다.

사이버네틱화된 삶을 위한 사이버네틱화된 예술

백남준은 그 당시 지적 유행의 한 지류였던 "사이버네틱스"를 그의 작업 철학의 출발점으로 삼았다.6 요즘은 "사이버네틱스"라는 용어를 잘 안 �지만, 그 학문 운동에 참여했던 사람들(맥클로크, 피츠, 폰 노이만 등)에 의해 인공지능과 신경망 이론 등이 개발되었으므로 오늘날 지적 유행인 인공지능의 모태라고 볼 수 있다. 이 학문 운동은 1948년 노버트 위너에

• •

5. Jung, Moon-Ryul. "Paik's Robots: Cybernated Art for the Cybernated Life," NJP Reader#3 *CYBERNETICUS*, 110-146, 2012.

6. Paik, Nam June, "Norbert Wiener and Marshall McLuhan: Communication Revolution," *Institute of Contemporary Arts Bulletin*, 1967.

의해 "생물 시스템과 기계 시스템의 자기제어 메커니즘"에 대한 학문으로 시작되었다. "사이버네틱스"는 제어자라는 뜻을 가진 그리스에서 온 말이다. 전통적인 기계, 증기기관이나 시계와 다르게 제어, 통신, 피드백이 핵심적으로 사용되는 자동제어 기계(시스템)를 지칭한다.

> 19세기가 증기기관의 시대였고 18세기가 시계clock의 시대였던 것처럼 오늘날은 제어 메커니즘의 시대이다.
> 요약하면, 오늘날의 많은 **자동기계**는 자극도 받고 행동도 하면서 세계와 연결되어 있다. 그들은 감각기관, 작동기, 그리고 이 두 기관 간의 정보전달을 총괄하는 **신경체계**에 대응되는 것을 가지고 있다.[7]

백남준은 1960년대 많은 작가들처럼 작가 선언문을 발표했다. 한 페이지짜리 선언문의 제목은 "사이버네틱화된 삶을 위한 사이버네틱화된 예술cybernated art for the cybernated life"이다.[8] 이 선언문은 다음 두 문단으로 시작한다.

• •

7. Nobert Wiener, *Cybernetics: or Control and Communication in the Animal and the Machine*, Cambridge: The MIT Press, 1948, p. 43.
8. Nam Juje Paik, "Cybernated Art," in *Manifestos, Great Bear Pamphlets*, New York: Something Else Press, 1966, p. 24.

사이버네틱화된 예술은 중요하다. 사이버네틱화된 삶을 위한 예술은 더 중요하며, 이 예술은 사이버네틱화될 필요는 없다.

그러나, 독은 어떤 내재된 독으로 저항할 수 있다는 파스퇴르와 로베스피에르의 주장이 옳다면, 사이버네틱화된 삶에 의해서 야기된 어떤 좌절감은 **사이버네틱화된 충격과 카타르시스**를 필요로 한다.

백남준이 사용하는 "사이버네틱화된 삶" 이란 자동제어되고 긴밀하게 얽혀서 하나의 거대한 자동화된 공장처럼 돌아가는 삶을 지칭한다. 그리고 "사이버네틱화된 예술" "제어 시스템화된 예술"이란 의미를 가지며, 사이버네틱화된 삶의 사이버네틱스적인 성격에 반응하는 예술을 지칭한다.

선언문에서 백남준은 시대가 사이버네틱화되고 있으므로 "사이버네틱화된 삶을 위한 예술"의 필요성을 이야기한다. 이것은 시대적 삶과 연관이 없는 예술은 의미가 없다는 아방가르드 예술운동인 플럭서스의 철학에 근거한 것으로 보인다. 사이버네틱화된 삶이 필연적으로 사람들에게 어떤 좌절감을 야기하므로, 이 좌절감을 해소할 카타르시스가 필요하다고 본 것이다. 카타르시스9는 아리스토텔레스의 시학에 나오는

정통적인 예술의 목적이며 비극적인 이야기를 통해 "두려움과 연민"을 방출(정화)하는 것을 가리킨다.

백남준은 사이버네틱화된 삶을 위한 예술이 꼭 사이버네틱화된 예술이 될 필요는 없다고 말한다. 그럼에도 그는 이런 삶에 보다 적극적으로 대응하기 위해 "사이버네틱화된 충격과 카타르시스"가 필요하다고 한다. 이 충격은 아리스토텔레스의 비극의 충격에 대응되고, 카타르시스는 두려움과 연민의 정화에 대응된다고 볼 수 있다. 선언문의 문맥에서 "사이버네틱화된 충격"은 사이버네틱화된 예술을 가리키고, 사이버네틱화된 카타르시스는 그런 예술의 효과를 가리킨다고 볼 수 있다.

백남준의 사이버네틱화된 예술

백남준이 그의 선언문에 따라 어떤 작업을 했는지 살펴볼

··

9. 아리스토텔레스의 시학에서 카타르시스는 관객이 비극의 주인공이 겪는 고난을 보면서 주인공과 자기를 연결하여 주인공의 두려움(fear)을 느끼며, 주인공에게 연민(pity)을 느끼는 과정을 통해 두려움과 연민(관객 본인에게 잠재적으로 향하는)을 방출하는 것을 말한다.

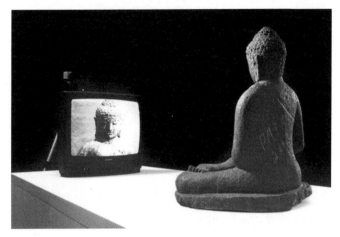

<그림 1> TV 부다: 컴퓨터 모니터도 없던 시절, CCTV도 없던 시절, 캠코더로 촬영한 부다 사진 이미지를 그 당시 TV의 회로를 수정하여 TV 화면에서 디스플레이 되게 하였다. 자기 모습을 끊임없이 바라보고 있는 부다는 일상인들이 사이버네틱화된 삶속에서 자기를 끊임없이 제어하는 삶을 상징한다고 해석될 수 있다. 이 작품은 제작 방식도 피드백 제어 시스템적이며, 작품의 내용도 피드백 제어되고 있는 삶을 가리킨다. 즉 형식과 내용이 서로 대응된다. 이는 "사이버네틱화된 삶을 위한 사이버네틱화된 예술"의 예를 잘 보여준다.

필요가 있다. 이것은 그의 선언문을 구체적으로 이해하는 데 큰 도움이 된다. 그뿐만 아니라 광풍처럼 불어 닥치고 있는 인공지능의 시대에 작가가 어떤 작업을 해야 할지, 작가가 대표하는 일반인이 이 새로운 세계에서 어떻게 생존하고 번성해야 할지에 대한 하나의 길을 찾는 데 도움이 될 것이다.

백남준의 선언문의 맥락과 그가 참조로 한 위너의 사이버네틱스 관점에서 보면, "사이버네틱화된" 작품은 그 안에 "제어, 통신, 및 피드백" 요소가 들어 있는 작품을 의미한다고 보는 것이 타당하다. 이런 규정을 만족시키는 작품을 몇 가지 살펴

보고자 한다.

1) TV 부다: 자기 모습을 끊임없이 바라보고 있는 부다는 일상인들이 사이버네틱화된 삶속에서 자기를 끊임없이 제어하는 삶을 상징한다고 해석될 수 있다. 이 작품은 제작 방식도 피드백 제어 시스템적이며, 작품의 내용도 피드백 제어되고 있는 삶을 가리킨다.

2) K-456 Robot: 백남준은 1963년 K-456이라는 원격제어 이족보행 로봇을 슈야 아베와 더불어 제작하고[10] 1964년 미국 뉴욕에서 전시를 하였다. 로봇이 길을 가면서 케네디 대통령의 취임사를 낭독하기도 하고, 완두콩을 배설하기도 하였다. K-456는 신화나 소설에 나타나는 인간을 닮은 자동 로봇으로는 거의 처음이라고 볼 수 있고, 예술작품으로 사용된 것은 최초이다. 이 로봇은 피이한 보습을 하고 있었으며(<그림 2> 참조), 사람들에게 충격을 주기에 충분했다. 특히 1982년 휘트니 미술관에서 백남준 회고전이 열렸을 때, K-456이 길을 가다가 자동차와 충돌하여 사고를 당하는 것을 연출하여 언론의 주목을 받기도 했다.

K-456은 아래에 소개할 <마그네틱 TV>와 함께, 1968년

..

10. http://cyberneticzoo.com/robots-in-art/1964-robot-k-456-nam-june-paik-korean-shuya-abe-japanese/.

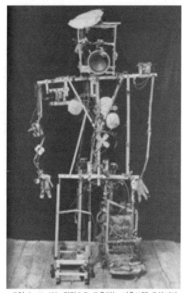
<그림 2> K-456. 원격으로 조종되는 이족보행 로봇이다.

영국에서 열린 <사이버네틱스에 의한 우연적 발견Cybernetic Serendipity>라는 전시에 초대되었다. 이 전시는 1960년대의 사이버네틱스 아트를 한눈에 볼 수 있는 전시였는데, (1) 컴퓨터에 의해 생성된 그래픽스, 컴퓨터에 의해 작곡되고 연주되는 음악, (2) 사이버네틱 장치, 원격조종 로봇, 그림 그리는 기계, (3) 컴퓨터를 내장한 기계 등으로 구성되었다. 이 전시는 7주간 4만 명이 관람했고, 그 당시 영국 공주도 관람을 했다. 이 전시는 미국으로도 건너갔다.

백남준이 사이버네틱 기술에 호기심과 관심을 가지고 이를 적극적으로 이용한 작업을 했다는 것은 그의 인터뷰11를 보면

11. Extract of Douglas Davis Interview with Nam June Paik. http://cyberneticzoo.com/robots-in-art/1964-robot-k-456-nam-june-paik-korean-shuya-abe-japanese/.

잘 알 수 있다. 인터뷰 내용을 요약하면 다음과 같다:

(1) 일본에 간 이유: 나는 1963년 독일에서 일본으로 다시 돌아갔는데, 그것은 전자적으로 제어되는 로봇을 만들기 위해, 그리고 컬러TV 세트를 가지고 작업하기 위해서였다.

(2) 로봇을 제작한 이유: 나는 전자 잡지에서 로봇, 모형 비행기 원격제어 장치에 대해서 읽었으며, 다양한 전자장치, 즉, 오디오, 비디오, 접촉 센서, 원격제어, 원격제어 로봇을 사용하고 싶어 죽을 지경이었다.

(3) 로봇의 예술적 가치: 나는 로봇을 주로 해프닝의 도구로 생각한다. 로봇은 길거리에서 사람들을 만나서 짧은 순간이지만 충격을 주어야 한다고 생각한다. 나는 로봇이 짧은 소나기처럼 사람을 치고 달아나기를 바란다. 뉴욕, 워싱턴 광장에 로봇을 데리고 나갔을 때, 이떤 만쯤 미친 흑인이 계속하여 "하느님이 이 로봇을 만들었다"라고 소리를 질렀다. 이 로봇은 많은 사람에게 큰 센세이션을 일으켰다.

3) 마그네틱 TV(<그림 3>): TV 화면의 이미지는 각 픽셀에 주사선이라고 부르는 전자빔이 충돌하여 빛을 내어 생성된다. 이 주사선의 스캔(상하로 움직이면서 좌우로 주사선을 쏘는 것)은 TV 안쪽에 전기장을 생성하는 장치에 의해 생성된 자기장에 의해 제어된다. 그런데 외부의 자석에 의해 추가적으로 자기장에 주어지면, 주사선을 제어하는 자기장이 변경되

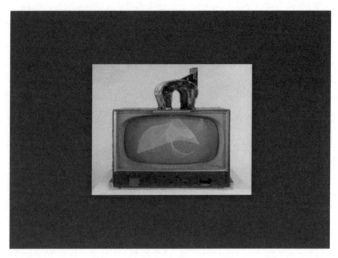

<그림 3> 마그네틱 TV. 실제 TV 수상기 위에 자석이 배치되어 있는데, 사람들이 이 자석을 집어 이리저리 움직이면 TV 이미지 디스플레이를 제어하는 전자 회로가 교란되어 원래 의도한 이미지가 아닌 왜곡된 이미지가 디스플레이된다.

어 주사가 의도대로 되지 않아 예측하기 힘든 이미지가 생성된다. 이 작품은 일방적인 방송에 시청자가 개입하는 것을 보여준다. 거대한 기술에 인간이 나름대로 대항한다는 것을 암시한다.

4) 징기스칸: 제어, 피드백의 요소가 위의 작품들보다 덜하지만, 징기스칸도 사이버네틱화된 작품의 예라고 볼 수 있다. 자연의 아들이었던 징기스칸을 사이버네틱화된 사회 버전으로 만든 것이라고 볼 수 있다.

세계의 확장으로서의 예술

필자는 과학기술 기반 창작과 제작을 위한 제작 기술을 연구개발하는 연구자이다. 연구개발의 결과로서 그 기술의 적용 예시로 창작을 해왔다. 이 과정에서 작품이라는 것이 뭔가를 표현하고, 가리키며, 상징하는 것이라는 생각이 안암리에 적용하곤 하는 것을 경험했다. 아마

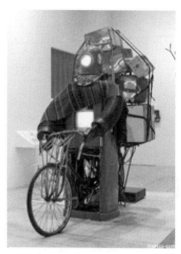

<그림 4> 말 대신 자전거를 타고 있는 로봇과 비슷한 모양의 "징기스칸". TV 세트를 통해 비디오 영상이 디스플레이 되는데, 이는 광야를 날뛰던 징기스칸이 사이버네틱화된 것을 암시한다

도 어떤 선입견 때문일 텐데, 이런 선입견은 과학 친화적인 조각가 가보Gabo가 과학기술과 예술의 관계에 대해서 다음과 같이 말할 때 드러나 있는 것과 유사한 듯하다.12

· ·

12. Naum Gabo, "Art and Science," *Gabo: Construction, Sculpture, Paintings, Drawings, Engravings*(Cambridge: Harvard University Press, 1957), p. 180.

세계에 대한 새로운 과학적 비전은 한 인간으로서의 예술가의 비전에 영향을 주고 이를 고양시킬 수 있다. 그러나 그 다음부터 예술가는 자기 자신의 길을 가며, 그의 예술은 과학과 독립적으로 유지된다. 거기로부터 그는 자기 자신의 비전을 통해 인간의 공통심리에 작용하여 **그의 느낌을 과학자를** 포함하는 일반인의 느낌에 전달하는 **시각적 이미지를 생성한**다. (번역과 강조는 필자)

일반인의 공통적인 심리에 작용하여 느낌을 전달하는 시각적 이미지[13]는 뭔가 대상을 가리키는 기호의 역할을 하는 것으로 이해될 수 있다. 문자기호는 아니지만.

그런데 필자는 뭔가를 표현하고, 가리키며, 상징하려고 하는 것이 창제작을 방해하는 경우가 많다는 것도 경험했다. 그래서 뭔가를 의미하고 표현하고 상징해야 작품이라는 규정에서 해방될 필요가 있다고 생각하게 되었다. 다르게 말하면, 뭔가를 만들었다는 것 자체가 작가가 의도하든 안 하든 관객에 의해 다양한 방식으로 느껴지고 해석되고 수용되고 소비될 수밖에 없기 때문에 "표현한다"라는 것을 아주 광범위하게

• •
13. 가보는 여기서 시각예술만을 염두에 두고 있어, 시각적 이미지라는 표현을 사용한다.

아주 자유롭게 해석하는 것이 필요하다고 생각한다. 그렇게 되면 작가는 작품이 무엇을 가리킬지에 대해서 고민하지 않고 만들고 싶은 것을 만들면 된다. 이 세계에 존재하지 않던 무엇을 만들어 세계를 확장시킨다고 생각해도 충분히 가치가 있는 일일 것이다.

아리스토텔레스는 그의 저서 『시학』에서 인간의 활동을 크게 3개의 영역으로 구분하였다. 생각theoria, 행동praxis, 창제작poiesis. 창제작은 기술과 스킬을 필요로 하며, 창제작 과정이 창제작자를 즐겁게 하고, 이의 결과물을 보는 사람들을 즐겁게 한다. 이렇게 아주 넓은 관점에서 예술작품 제작을 바라보는 것이 제일 억지스럽지 않은 관점이 아닌가 한다. 무엇인가를 "전달하기 위한 시각적 이미지"뿐 아니라, 전달 기능이 모호하더라도 그 ''''도 이 세상에 존재할 가치가 있는 것을 창제작하면 될 것이라고 본다.

백남준이 그 당시 시대정신인 사이버네틱스와의 관련 속에서 삶에 기여를 하려는 의도를 가지고 창작을 했다는 것도 뭔가를 표현해야 된다는 선입견에서 해방되는 데 도움을 주었다. 그는 그의 선언문에서 예술의 목적이 "충격과 카타르시스"라고 말한 것도 매우 광범위하여 자유로운 활동을 허용한다고 본다. 다른 곳에서 그는 예술가를 일반 기술자처럼 발명가로 간주하며 다음과 같이 말한다.14

우리 예술가들은 사회가 닌텐도보다 더 좋고 심오한 것을 발명하도록 도와주어야 한다. …… 베니스에서 과거 역사를 즐기는 것과 같은.

필자와 비슷한 생각을 하는 학자들이 없지는 않다. 예를 들어, 기술에 대한 인문학적 연구를 많이 한 자크 엘루엘은 기술 기반 예술에 대해서 다음과 같이 말한다.[15]

예술은 더 이상 주술적/종교적이거나 상징적이거나 정치적이지 않다. 사회의 지배적인 분위기가 된 테크놀로지 환경은 본질적으로 어떤 기능function을 하는 예술 형태를 만들어냈다. 예술은 인공적인 것(환경)과의 관계 속에서 기능하는 인공적인 것(작품)이며, 둘 다 뭔가를 상징할 수 없다. 따라서 예술은 놀이적 기능ludic function을 띤다. 놀이주의ludism는 테크놀로지에 의해 가능해진 자유의 반영이면서 테크놀로지 발전이 야기

• •

14. Nam June Paik, "A Short Trip on the Electronic Superhighway with Nam June Paik," Interview with Florian Meztner, Eine Data Base/Nam June Paik, 베니스 비엔날레의 백남준 전시 카탈로그, 1993, p. 131.

15. Jacques Elluel, "Remarks on Technology and Art," Social Research, 46:(4), 1979, p. 833.

하는 재앙적 측면fatality에 대한 보상이기도 하다.

백남준이 사이버네틱화된 삶이 야기하는 좌절감에 대해 예술이 충격과 카타르시스로서 역할을 할 필요가 있다고 이야기했다면, 엘루엘은 기술의 발전이 야기하는 재앙적 측면에 대해 놀이주의가 일종의 보상 역할을 한다고 말한다. 두 사람이 사용하는 표현, 즉 "충격과 카타르시스"와 "기술의 자유, 재앙, 놀이주의"를 보면, 백남준이 예술에 대해서 보다 더 고전적인 생각을 가지고 있는 것처럼 보인다. 그러나 백남준이 논리로 먹고사는 학자가 아닌 것을 고려하고 발명가로서의 예술가를 강조한 그의 말과 그의 작품 활동을 고려하면 백남준의 생각도 엘루엘의 그것에 근접했다고 할 수 있다. 엘루엘은 놀이주의가 기술이 가져다준 사유를 반영하고 기술이 가져온 좌절감(재앙적 측면)을 보상한다고 하여, 기술의 긍정적인 측면을 강조하는 것처럼 보인다. 그러나 백남준의 작품들 중에 기술이 가져다준 기회를 적극적으로 즐기는 것들이 적지 않다. 1984년 1월 1일에 실시한 그의 인공위성 프로젝트인 '굿모닝 미스터 오웰'을 예로 들 수 있다. 1984년은 조지 오웰이 세계가 매체에 의하여 정복당할 것이라고 예언하던 해였다. 그는 오웰주의자들의 주장을 뒤집고 오히려 텔레비전을 통하여 세상이 지구촌으로 바뀐 생생한 모습을 보여주었다.

기술에 대한 축제를 한 셈이다.

알레고리로서의 예술

무엇인가를 상징하려고, 표현하려고 하지 않아도 된다는 예술관은 작가에게 해방감을 준다. 예술가가 이 사회에 다양한 방법으로 공헌할 수 있고 자기의 작업을 즐기는 길을 제공하는 셈이다. 그러나 예술이 무엇인가를 표현하려고 하지 않고 그 자체로 세계의 일부로 존재하는 것이라도 하더라도 그 자체 외에 다른 것을 가리키는 기능이 완전히 없어지는 것은 아니다. 좋은 예가 알레고리(우화)이다. 예를 들어 이솝 우화는 그 자체로 완전하고 코믹한 이야기이다. 이를 도덕적 교훈을 하는 이야기로 해석을 하는 것은 독자의 몫이다. 그렇게 해석하지 않아도 되지만, 그렇게 해석할 수도 있다. 원래부터 자연의 일부였던 자연물과는 달리 작가가 만든 인공물은 세계의 확장이면서 이 세계를 가리키는 역할을 할 수 있다. 사람들의 연상 능력이 대단하기 때문이다. 그래서 필자는 그 자체로서 존재 이유가 있으면서 뭔가를 지칭할 수도 있는 과학기술 기반 알레고리적 예술작품이 과학기술이 지배하는 현대 사회에서 예술의 형식으로 자리매김할 수 있을 것으로

본다. 전통적으로 알레고리는 문학의 장르였지만, 기술 기반 시각예술에도 충분히 확장되어 적용될 수 있다고 본다.

결론

이 글에서는 인공지능의 시대에 작가와 일반인이 어떻게 적응하고, 생존하며 번성할 수 있는지를 생각해 보았다. 이 과정에서 인공지능 기술의 모태가 된 사이버네틱화된 삶을 위한 예술작업을 한 백남준을 재조명해 보았다. 이 과정에서 다음과 같은 몇 가지 결론을 얻었다. 첫째, 이 사회를 살아가는 지성인들과 지도자들은 특별히 인공지능 기술에 대한 심도 깊은 이해를 할 필요가 있다. 기술의 잠재력을 과소평가하여 인간의 위대성을 주장할 이유가 없다. 오히려 이 인공지능 기술을 인간의 승리로 받아들이고 인간의 인간됨이 더 확장되고 더 성취되는 계기로 삼는 것이 타당하다. 둘째, 백남준이 사이버네틱화된 삶을 위한 사이버네틱화된 예술을 했듯이, 오늘날 작가는 인공지능화된 삶에 대해 인공지능화된 예술의 충격을 가하여 인공지능화된 삶이 야기한 좌절감에 카타르시스를 제공할 필요가 있다. 셋째, 작가는 무엇인가를 상징하는 작품 이외에 발명가로서 인공지능 기술을 이용하여 스스로

존재 이유가 있는 인공물을 만들 자유과 책무가 있다. 넷째, 스스로 존재 이유가 있는 지능적인 인공물들을 창제작하는 경우, 필요에 따라 문맥에 따라 이들이 우화로 작용하여 우리의 삶에 대해서 뭔가 통찰력을 제공하거나 비판하는 전통적인 의미의 예술의 역할을 할 수 있는 가능성이 있다. 이 우화적 표현이 기술 기반 예술이 개척할 수 있는 미지의 영역이 아닌가 한다.

예술작품의 인공적 자율성에 관하여[1]
— 사이버네틱스 및 발생예술을 중심으로

유원준

1. 들어가며

예술에 있어서 있는 그대로의 현실, 즉 자연(성)의 재현은 예술의 존재 이유이자 성립 배경이며 매우 중요한 요소로 인식되었다. 과거, 예술에 있어 자연은 우리가 마주하는 현실이며 원천이었으며 이러한 요소는 예술에 있어서 재현의 본체

* *

1. 이 글은 2018년 4월 『문화와 융합』, 제40권 2호(통권 52집)에 개제된 논문, "인공성에 기반한 예술작품 연구 — 사이버네틱스와 발생예술을 중심으로"를 출판 분량 및 형식을 고려하여 발췌 및 수정한 것임을 밝힌다.

로서 간주되어 왔는데 18세기 이후 자연성 추구에 관한 예술의 개념은 큰 변화의 지점을 마주하게 된다. 인공적인 기술 매체에 의해 파생된 이미지는 자연성을 추구해오던 예술에 있어서 새로운 사유의 지점을 제공하였다. 자연적 주체와 대상을 벗어나 인공적 주체가 자연적 대상을 혹은 자연적 주체가 인공적 대상을 연계시키는 새로운 구도가 가능해진 탓이다. 물론 자연성의 개념이 처음부터 주어져 있던 것은 아니었다. 있는 그대로의 현실의 대상을 다른 매개체를 통해 재현하는 행위는 현실적 대상의 자연스러움을 얼마만큼 이질적이지 않게 전달할 수 있는지에 달려 있었고 이는 전적으로 현실성으로 대변되는 자연성에 대한 추구로 귀결되었다. 예술에서의 자연성이라는 특성은 근대 이후의 기술-기계적 시스템에 의해 파생된 인공성 개념의 대두 후에 제기된 문제의식에 가깝다. 기술의 발달은 인간이라는 자연적 주체를 배제한 상태에서도 예술적 이미지의 생산을 가능하게 만들었기 때문이다.

그러나 인공성의 개념을 자연적으로 주어진 것이 아닌 모든 것으로 확대할 경우, 인간의 생산물 및 모든 피조물에 의한 결과들까지 제한시켜버릴 수 있다. 따라서 자연성의 개념은 인간 및 자연에 의해 파생된 주체를 수렴하게 되었고 이들에 의해 발생한 것들을 자연성의 산물로 이해하였다. 이러한

맥락에서 보자면 우리에게 있어서 인공적이지 않은 것은 없기에 오히려 그로부터 자연성의 본성을 되찾아야 한다는 프랑크 하르트만Frank Hartmann의 언급처럼, 보다 광의적 의미에서의 자연성에 관한 이해가 선행되어야 한다.2 에른스트 카시러 Ernst Cassirer는 인간의 상징적 행위가 발전할수록 물리적 현실은 소멸한다고 언급하며 인간은 인공적 미디어의 개입을 통하지 않고서는 아무것도 볼 수 없으며 알 수 없다고 주장한다.3 이와 같은 견해는 자연성/인공성의 기준이 시대를 달리하며 변화하고 있음을 짐작하게 만든다. 특히 기술 매체를 활용한 예술의 경우 그에 관한 자연성/인공성에 관한 판단은 매우 모호할 수 있는데 가령, 사진의 경우 기계가 만들어낸 이미지, 즉 그것의 인공적 제작 과정의 측면에서 비판을 받아왔음에도 불구하고 해당 매체가 도구적으로 사용되어 인간 주체의 시선을 반영할 경우 예술의 범주에서 이해되었다.

물론 이 경우, 사진이 예술의 범주에서 이해된다 하더라도 그것이 자연적 예술의 범주에 속할 수 있는가는 또 다른 차원의 문제일 수 있다. 그러나 최근의 인공(지능)적 예술의 경우

• •
2. 프랑크 하르트만(Frank Hartmann), 이상엽, 강웅경 역, 『미디어철학』, 북코리아, 2008, pp. 19–21 참조.
3. Ernst Cassirer, *An Essay on Man*, New Haven: Yale University Press, 1944, p. 26.

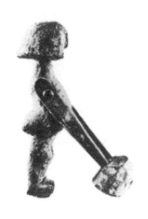

환경적 기반은 인공적 매체에 기인하지만 그것의 생성 과정은 자연적 법칙에 근거하기 때문에 그 대상의 자연적 생성과 소멸의 과정을 과거의 기준으로 판단하기에는 그 한계가 명백하다.4 이는 예술의 자연성/인공성을 판단하는 기준이 그것의 근간이 되는 재료 및 매체의

<그림 1> 고대 이집트의 인형.

특성에서 매체가 지닌 자율성 혹은 자율적 주체성으로 옮겨가고 있음을 시사한다. 더 이상 예술작품의 주요한 형식적 특성과 과정 및 환경에서의 특성을 통해 그것을 인공적 예술로 판단하기는 어려우며 오히려 그것을 만든 주체의 인식 및

• •

4. 가령 자크 데리다(Jacques Derrida)의 경우, 현재의 정보통신 등의 원격기술(teletechnologie)에 의해 시간 자체가 하나의 인공물(artef act)이며 그것의 결과로 구조와 내용이 끊임없이 변화하고 있는 공간에 주목해야 한다고 주장하는데, 이러한 맥락에서 보자면 우리의 현실을 규정하는 시간과 공간 역시 인공적으로 구축되고 있음을 파악해 볼 수 있다. 자크 데리다(Jacques Derrida), 베르나르 스티글레르(Bernard Stiegler), 김재희, 진태원 역, 『에코그라피』, 민음사, 2002, pp. 19-20.

사유 과정에서 얼마만큼의 인공성이 개입했는지가 중요한 문제가 된다.

과거로부터 인간은 (예술에 있어서의) 주체로서의 입장을 무의식적으로 고수해왔다. 그러나 이러한 입장은 자연에 관한 인간의 자의적 해석에 근거한다. 자연은 원천적으로 존재하는 1차적인 것이며 그러한 자연의 범주에 인간도 속해 있다는 믿음이 그것이다. 이러한 전제는 인간 스스로의 창조물을 자연보다 아래 등급인 2차적 등급으로 격하시켜버리는 수직적 인식 체계에 우리를 수렴시킨다. '인공'의 개념이 아직까지도 우리 인식의 범주에서 하위 등급에 머무르는 까닭은 이러한 전제에 대한 무의식적 믿음에 기인한다. 인식론적 입장에서 보자면 주어져 있는 자연이 그 자체로 예술일 수는 없다. 자연은 그것을 감상하는 존재의 제에 걸러 인식된다. 따라서 예술은 (인간의) 원초적인 그리하여 본능적인 행위로 귀결될 수 있으며 그러한 단계는 이미 선택의 문제를 전제한다. 즉 애초부터 예술은 주어져 있는 자연의 모든 풍경을 담는 것이 아닌 '보기에 좋은' 이미지를 선별하는 (인간의) 선택의 문제인 것이다. 여기서 자연스럽게 인공성과 자연성이 등장한다. '보기에 좋은'이라는 수식은 창세기의 언구를 떠올리게 만드는 동시에 인간의 시선이라는 매개체를 통해 개념화되는 예술의 본모습을 직시하게 만든다. 그러나 역설적으로 명증한

<그림 2> 크테시바우스가 고안한 물시계.

인식의 문제를 자연성으로 치환하는 속 편한 셈법 또한 대두된다. 우리는 스스로의 본질로 여겨지는 자연과 유사한 모습으로부터 편안함과 미의 근원을 찾게 된다. 그러나 이 역시 자연의 범주를 인간의 기준으로 재단한다는 한계를 드러낸다. 자연의 범례는 우리가 상징적으로 지시하는 자연(성)을 뛰어넘기 때문이다. 가령, 고대 이집트의 인형들(<그림 1>)은 자연적 대상인 인간을 형상화한 조각 작품으로 인식될 수 있다. 그러나 이것은 동시에 매우 간단한 동작을 기초로 기능적인 특성을 지닌 도구적 인공물이다. 또한, 그리스의 발명가 크테시바우스Ctesibius, B.C 285-222가 고안한 물시계(<그림 2>)의 경우 자연적 힘을 원천으로 인간의 기능적 욕구를 충족시킨 기술이자 예술작품이었다.5

• •

5. Guang-Dah Chen, Chih-Wei Lin, and Hsi-Wen Fan, "The History

2. 사이버네틱스와 알고리즘 아트

예술은 과거로부터 과학기술에 직-간접적인 영향을 받아
왔지만, 1900년경 이후 본격적으로 과학기술의 특성으로부터
예술로서의 의미를 생산하기 시작했다. 1950년대 개념화된
'사이버네틱스Cybernetics'6나 60년대의 '알고리즘 예술Algorit
hm Art', '로보틱 아트Robotic Art'와 같은 시도들은 고도로 발달
하는 과학기술의 측면을 더욱 부각시킴으로서 예술을 자연적

··

and Evolution of Kinetic Art", *International Journal of Social Science
and Humanity*, Vol. 5, No. 11, November 2015, p. 922.

6. 사이버네틱스(Cybernetics) 또는 인공두뇌학(人工頭腦學)은 일반적
으로 생명체, 기계, 조직과 또 이들의 조합을 통해 통신과 제어를
연구하는 학문이다. 예를 들어, 사회-기술 체계에서 사이버네틱스
는 오토마타와 로봇과 같은 컴퓨터로 제어된 기계에 대한 연구를
포함한다. 사이버네틱스라는 용어는 고대 그리스어 퀴베르네테스
Κυβερνήτης(kybernetes, 키잡이, 조절기(governor), 또는 방향타)
에서 기원한다. 예로부터 현재까지 이 용어는 적응계, 인공지능,
복잡계, 복잡성 이론, 제어계, 결정 지지 체계, 동역학계, 정보 이론,
학습 조직, 수학 체계 이론, 동작 연구(operations research), 시뮬레이
션, 시스템 공학으로 점점 세분화되는 분야들을 통칭하는 용어로
쓰이고 있다. Norbert Wiener, *The Human Use of Human Beings:
Cybernetics and Society*, Houghton-Mifflin, 1950, p. 15.

특성과는 점점 더 멀어지게 만들었다. 사진의 등장으로부터 예술이 벗어던진 재현의 그림자는 예술을 자연성으로부터 해방시키는 듯했지만, 그럼에도 불구하고 예술의 본질이 자연적이어야 한다는 무의식적 억압은 여전히 존재했다. 따라서 사이버네틱스가 종래의 '기계적 주판'의 관념을 탈피하고 물질 에너지를 분자운동과 같은 수준으로 자연계의 상을 형성하는 정보시스템을 지향하긴 했지만, 그것이 매우 인공적이라는 인식은 쉽게 없어지지 않았다. 원격현전Telepresence 예술작품으로 유명한 에두아르도 칵Eduardo Kac은 '로보틱 아트의 기원과 발전Foundation and Development of Robotic Art'이라는 글을 통해 로보틱 아트의 개념 안에서 당시의 이러한 시도들을 세 가지의 방향으로 정의하였다. 그는 백남준과 아베 슈야Abe Shuya의 <K-456>(1964)과 탐 쉐넌Tom Shannon의 <Squat>(1966), 에드워드 이나토비치Edward Ihnatowicz의 <Senster>(1969-70)와 같은 1960-70년대에 발표된 키네틱 아트 작품들을 분석하며 이 작품들이 각각 '원격제어remote Control', '사이버네틱 개체성cybernetic entities'과 '자율행동autonomous behavior'의 특성들을 드러내고 있다고 주장한다. 물론 칵의 이러한 분석은 로보틱 아트의 개념과 흐름을 서술하기 위한 것이지만,7 세

· ·
7. Eduardo Kac, "Foundation and Development of Robotic Art", Art Journal,

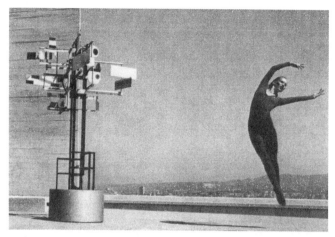

<그림 3> Nicolas Schöffer, <CYSP I> from the French science magazine ATOMES, October 1957.

가지 특성을 통해 사이버네틱스 및 알고리즘 아트에서 발생예
술Generative Art로 나아가는 속성들이 서술된다는 점에서 주목
해볼 만하다. 특히 사이버네틱 개체성과 자율행동의 특성은
이 글에서 살펴볼 인공성 및 인공적 주체성과도 밀접한 연관
관계를 지닌다. 첫 번째 사이버네틱 조각 작품으로 알려진
니콜라스 쉐퍼Nicolas Schöffer의 1956년작 <CYSP I>을 살펴보
면 마치 유기체처럼 작동되지만 결국 그것의 근본적 본질이
기계임이 강조되고 있었기 때문에 이러한 사이버네틱스의

• •

Vol. 56, No. 3, *Digital Reflections: The Dialogue of Art and Technology*,
College Art Association, 1997, p. 67.

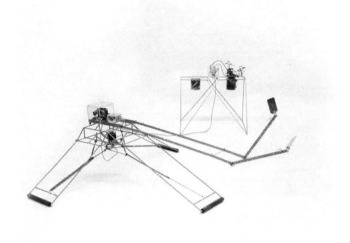

<그림 4> Tom Shannon, <Squat>, 1966.

인공성의 측면은 더욱 두드러질 수밖에 없었다. 쉐퍼는 작품을 선보이며 인간 무용수와 자신의 작품의 움직임을 함께 보여주길 원했는데, 이러한 작가의 의도로부터 인간과 기계의 극명한 대립 구조는 더욱 강화되었다.

쉐퍼의 이와 같은 시도는 사이버네틱스의 개념을 알리고 그것이 지닌 독립적 개체성을 확인하게 만들었는데, 그의 작품에서 나타나는 사이버네틱 개체성은 캐서린 헤일즈N. Kathe

rine Hales의 연구를 통해 살펴볼 수 있는 포스트 휴먼으로서의 조건을 떠올리게 만든다. 헤일즈는 자신의 저서인 "우리는 어떻게 포스트 휴먼이 되었는가How we became Posthuman"를 통해 인간이 어떻게 인공적인 기술과의 연합 관계를 형성할 수 있는지를 분석하였다. 그는 아래의 조건을 통해 이러한 특성에 관하여 설명하였는데, 첫 번째는 생물학적으로 체화된 특정 물질성보다 정보의 패턴과 그 처리 과정에 특권을 부여하는 것이며 두 번째로 우리의 근원적인 보철prosthesis로서의 신체가 끊임없이 다른 보철적 존재를 통해 확장되거나 대체될 수 있음을 인정하는 것, 그리고 마지막으로 인간의 존재가 이음매 없는 인공적 지능 기계가 될 수 있음을 이해하는 것이 그것이다.[8][9] 이와 같은 헤일즈의 주장은 인공적인 기계장치가 어떠한 측면에서 자연적 특성에 기반한 대상으로 인식될 수 있는지를 설명해준다. 다만, 쉐퍼의 작품은 의도치

• •

8. N. Katherine Hales, *How we became Posthuman*, The University of Chicago Press, 1999, pp. 2–3 참조.

9. 여기서 헤일즈가 언급하고 있는 보철(prosthesis로서의 신체는 프로이트의 비유(인공적 신, 보철적 존재로서의 신, prosthetic god를 변용한 베르나르 스티글러의 인간 존재의 '기본적 상태, 즉 de(double e) fault'로서의 보철성과 연결되는 의미로 사용된다. Bernard Stiegler, Stephen Barker(ed, *Techniques and Time,* Vol.1, Stanford University Press, 1994/1998, pp. 152–153 참조.

않게 사이버네틱이 지닌 인공성을 부각시키며 인간과의 대립적 구도로 읽히기도 하였는데, 이러한 한계는 탐 쉐넌의 작품에서 극복된다. 탐 쉐넌은 기계와 생명체의 상호 개체성이 갖는 공존 가능성을 제시하였다. 1966년작 <Squat>는 로보틱 조각 작품에 살아 있는 식물을 휘감은 일종의 사이버네틱 시스템이었다. 이 작품을 통해 쉐넌은 인간 신체의 전자적 가능성으로 하여금 유기적 스위치를 작동할 수 있게 해주었다. 관람객이 식물을 건드리면 전기가 증폭되어 모터를 켜 조각을 움직이게 한 것이다. 칵은 이 작품이 유기물과 무기물의 잡종으로 이루어진 최초의 상호작용적 예술작품이라 명명하였다.[10]

그러나 사이버네틱스의 개념이 기계론적 차원에서만 이해되는 것은 아니었다. 생물학자인 드로즈네이J. de Rosnay는 "살아 있는 것들과 사람이 만든 기계들 속 소통/통신과 조절들을 연구하는 분과"라며 사이버네틱스를 설명하는데, 이러한 그의 설명은 위너의 정의[11]와 큰 틀에서는 유사하지만, 기계에

• •

10. Eduardo Kac, *Ibid.*, pp. 61–62.
11. 위너는 사이버네틱스를 '동물과 기계의 소통과 제어를 위한 연구(the scientific study of control and communication in the animal and the machine'로서 정의한다. Norbert Wiener, *Cybernetics, or Control and*

대한 '제어Control'라는 단어를 '조절regulation'로서 대체하여
사용하고 있다. 이 부분에 관하여 그는 인간의 의도가 개입하
지 않는다는 점을 강조하기 위해서라고 설명한다.[12] 또한 1966
년, 러시아 사이버네틱스 숙련가 글루시코프V. M. Glushkov는
"하위–시스템들을 갖추고 자기–조절(정해진 한계 안에서 스
스로 제어하는, 있을 수 있는, 동적 시스템들이 서로 연결되는
것들에 대한 이론(KLAUS, 1965)"으로 사이버네틱스를 설명
하며 단순히 기계적 환원론으로 간주될 수 없다는 사실을
지적한다. 또한 이러한 맥락에서 주목해봐야 하는 대목은
예술의 주체로서의 생명/비생명, 인간/기계의 대립적 구분이
아닌, 생명과 기계(로봇의 진화적 메커니즘을 정보 단위)로서
이해하고 있다는 부분이다.

『정보예술Information Arts』의 저자 스테픈 윌슨Stephen Wilson
은 우리의 문화 속 예술과 과학, 기술의 교차점에 서 있는
시도들을 모두 '정보'라는 매개 속에서 전제하며 자신의 책을
기술했다.[13] 다양한 기술과 결합한 예술적 시도 모두를 주요한

• •

 Communication in the Animal and the Machine, Cambridge: MIT Press.
 1948.

12. J. de Rosnay, "Discipline which studies regulations and communication
 in the living beings and the man–built machines", *History of Cybernetics
 and Systems Science*, 1975, p. 93.

13. 스테픈 윌슨은 우리의 사회가 정보사회로 진입하게 될 때, 그 정보의

정보 단위로서 이해한 까닭이다. 가령 1960년대부터 시작된 알고리즘 아트와 같은 시도들은 정보를 예술작품의 근본 요소로서 차용한 사례들이다. '알고리즘 아트Algorithmic Art'는 1960년대 경부터 시작되었는데, 주로 어떠한 문제를 해결하기 위한 절차나 방법을 의미하는 알고리즘을 예술에 활용한 것이다.[14] 주로 컴퓨터에서 사용되던 명백한 규칙들의 집합인 알고리즘을 몇몇 수학자/예술가들이 예술에 적용하면서 새로운 컴퓨터 예술로서 자리 잡게 되었다. 알고리즘 아트는 컴퓨터 프로그래밍의 과정에서 나타난 오류와 같은 의외의 사건으로 시작되었다. 디지털 컴퓨터를 처음부터 예술의 창조에 사용할 가능성을 탐구한 작가 마이클 놀Michael Noll의 경우에도 그러했다. 1961년부터 벨 실험실에서 연구생으로 근무한 그는 동료의 프로그래밍 오류로 발생한 괴상한 기호(일종의 '버그 Berg')로부터 새로운 예술을 제작하였다. 그는 예술가와 프로

• •

구성은 과학적–기술적일 수밖에 없음을 지적하며 그러한 환경에서 발생하는 예술을 '정보예술(information arts)'이라는 제목으로 엮었음을 시사한다. Stephen Wilson, *Information Arts*, MIT Press, 2002, p. 3.

14. 정보예술(information art)은 컴퓨터 사이언스와 정보기술 그리고 행위예술, 시각예술, 뉴미디어 아트 및 개념예술 등의 예술의 고전적 형태가 종합된 전자 예술이다. 더 자세한 사항은 다음을 참조하라. Stephen Wilson, *Ibid.*, p. 313 및 Information art from Wikipedia, the free encyclopedia, https://en.wikipedia.org/wiki/Information_art.

<그림 5> Charles Csuri, <Sleeping Gypsi>, 헨리 루소의 <잠자는 집시>의 알고리즘 버전, 1997.

그래머가 한 인격 안에 결합되이야 한다고 주장하며 컴퓨터
알고리즘을 통해 일종의 패턴 이미지를 창조하는 것으로부터
예술과의 접점을 만들어갔다. 이러한 흐름은 스스로를 '알고
리스트Algorist'라 명명하며 과거의 예술작품을 알고리즘을
활용하여 새로운 예술로 탄생시킨 찰스 수리Charles Csuri의
작업에서 더욱 구체적으로 드러난다.15 그는 컴퓨터 프로그래

· ·
15. 이 그룹에 속한 작가는 다음과 같다. 찰스 수리(Charles Csuri), 헬레먼
 페르구손(Helaman Ferguson), 장 피에르 히버트(Jean–Pierre Hebert),
 만프레드 모어(Manfred Mohr), 켄 머스그레이브(Ken Musgrave),

밍을 활용하여 당시 회화적으로는 불가능했던 해체적 이미지를 만들어냈다.

그러나 알고리즘 아트가 기존 예술적 주제와 관련된 변주만을 일삼는 예술은 아니다. 위에서 열거한 작품들이 일정 측면에서 컴퓨터 프로그래밍이란 방법을 통해 기존 예술의 모습을 답습해가는 듯한 모습을 보였다면, 알고리즘의 원리 자체, 즉 정보의 단위를 가지고 예술과의 접점을 만들어냈던 시도들 또한 존재하기 때문이다.

3. 발생예술에서 나타나는 인공적 자율성

앞서 살펴본 것처럼 알고리즘을 통한 예술의 정보화가 가능해졌음에도 불구하고 그것이 지닌 인공성의 문제는 정보 구조로서의 예술이 주체성을 지닌 창작행위로 이해될 수 있는가 문제로 이행한다. 정보이론을 미학에 적용한 막스 벤제Max Bense는 자신의 생성미학generative aesthetics을 통해 수학적 논리와 언어가 아닌 점차 진화하는 수학적 미학으로의 가능성을

• •

그리고 로만 베로스코(Roman Verostko) 등이 그들이다. Stephen Wilson, *Ibid.*, p. 314.

시사한다. 생성미학은 기호로 기능할 수 있는 어떤 물질적 요소들의 집합에 적용되어 의식적, 방법적으로 미적 상태를 생성해낼 수 있는 조작, 규칙, 정리의 총체로 이해할 수 있는데, 그는 인공적인 생산물이 통상적인 정리와 프로그램에서 다른 가능성을 지닐 때 생성미학의 목적이 달성된다고 보았다. 그는 세 가지의 덕목을 통해 이러한 다른 가능성에 주목하고 있는데, 첫 번째는 무질서속disorder에서 질서order를 생산하는 것이며, 두 번째는 질서에서 질서를 생산하는 것, 마지막으로 질서와 무질서의 혼합물mixture에서의 생산이 그것이다.16 이 러한 특성은 컴퓨테이셔널 아트Computational Art 및 발생예술 Generative Art의 기본 요건이 된다. 발생예술이란 작품의 일부 혹은 전체가 자동기술법에 의해 창작되는 작품을 의미하는데, 현대에 와서는 알고리즘을 통해 제작된 자동화된 컴퓨터 예술 을 지칭한다. 발생예술은 음악과 시각예술, 건축과 시, 라이브 코딩 등의 다양한 영역에서 나타나고 있는데, 각 예술 영역에 서의 발생예술의 시작은 무작위성 정보, 즉 랜덤Randomness의 요소에 기인하였다. 실제로 발생예술 영역에서는 '모자르트 Wolfgang Amadeus Mozart'의 <Musikalisches WürfelspielMusical

• •
16. Max Bense, "The projects of generative aesthetics", Reichardt, J. *Cyberneti cs, art and ideas*. London: Studio Vista, 1971, pp. 4–5.

<그림 6> Chris G. Earnshaw, Mozart's dice game Software for the Atari Computer, 1991.

Dice Game>(1757)와 같은 작품을 발생예술의 초기 형태로 언급한다. 이 작품은 미리 작곡된 프레이즈가 주사위를 통해 선택되어 연주되었는데, 앞 사람의 선택에 의해 연주된 곡은 다른이의 주사위 숫자에 따라 변주되었다(후에 이 곡은 여러 가지 컴퓨터 프로그램으로 재 매개되었다).

에두아르도 칵이 언급했던 자율적 행동성의 특성은 이러한 맥락에서 중요한 의미를 시사한다. 그는 에드워드 이나토비치의 <센스터Senster>가 이러한 특성을 보여준 첫 번째 작품이라 평가하는데, 1969년에서 70년 사이에 제작된 이 작품은 데이터 처리에 의해 행동(선택, 반응, 운동)이 결정되는 최초의 물리적 작품이다. 그것의 머리에 해당하는 부분에 민감한

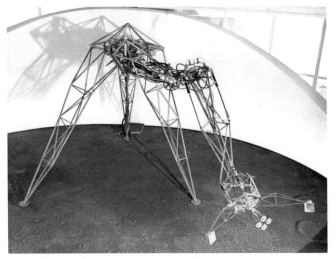

<그림 7> Edward Ihnatowicz, <The Senster>, 1969–1970.

마이크로폰과 모션 디텍터가 탑재되어 있어 감각적 데이터의
입력이 가능하였고 필립스의 디지털 미니컴퓨터를 이용하여
이를 실시간으로 처리해냈다. 센스터의 상체는 여섯 개의
독립된 전자유압 서보 메커니즘으로 이루어져 있었는데, 이를
통해 여섯 단계의 자율적 정도를 구현할 수 있었으며 관람객의
반응에 상호작용하여 스스로의 판단을 기초로 행동 방식을
결정하였다.17

· ·
17. Eduardo Kac, *Ibid.*, p. 62.

그러나 발생예술이 스스로의 자율적 판단에 의해 증식하는 현재의 정보 예술로 거듭난 것은 1990년대 이후, 크리스타 좀머러Christa Sommerer와 로랑 미뇨뇨Laurent Mignonneau의 <A-Volve>와 같은 작품을 통해 보다 직접적으로 정보를 예술적 형태로 가공하여 제시한 이후일 것이다. 앞서 언급한 것처럼 발생예술은 알고리즘의 규칙과 피드백 시스템에 더하여 무작위성이 더해지는 것인데, 이러한 무작위성은 컴퓨터를 통한 정보 처리를 통해 기존 뉴미디어 아트에서 제시된 상호작용적 특성에 새로운 의미를 부여할 수 있었다. 좀머러와 미뇨뇨의 작품은 관람자의 손길에 의해 새로운 생명이 발생하고 이러한 생명체들 간의 상호작용에 의해 개체가 증식하는 내용의 작품이다. 이 작품에서 관람자는 작품의 초기 상태에서 정보를 입력하는 행위를 통해 생명을 탄생시키는 창조주와 같은 역할을 수행할 뿐, 이후 증식 과정에 있어서는 개입하지 않는다. 작품 자체가 서로 상호작용하고 발생을 유도하여 새로운 세계를 구성하게 되는 것이다. 스스로 회화작품을 생산하는 자율적 인공 프로그램인 '아론AARON'을 개발한 헤럴드 코헨Herald Cohen은 이러한 컴퓨터의 자율성에 관하여 인간이 발명해낸 수많은 도구 중 오직 컴퓨터만이 정신 그 자체와 대등한 기능을 수행하는 힘을 갖고 있고, 그것의 자율성은 전적으로 허구적인 것이 아니라고 설명한다. 그는 인간의 예술 제작 행위는

예술가가 작품의 진행 상황을 의식하는 것으로 특징지어지기에, 그 행위를 모형화하는 프로그램 역시 그와 유사한 의식을 보여줘야 한다고 주장하며, 컴퓨터 프로그램의 '행동적 기능 behavioral functions'은 그들의 행동의 결과로부터 들어오는 피드백을 이어지는 동작의 결정인자로서 요구하는 기능으로 정의된다고 설명한다.18 코헨의 피드백에 관한 이와 같은 설명은 인공적 기계 및 프로그램들이 최종적으로 도달해야 하는 영역이 어디인지를 제시해준다. 즉, 자기 자신에게 원재료를 스스로 제공할 수 있는 기계라 한다면, 자기 고유의 실행과 형식적 재료를 창시하는 기계일 수 있기 때문이다.19 이는 결국 인공적 주체의 가능성이 프로그램의 자율성에 의존하고 있음을 설명한다.

그렇다면, 인공적 주체 및 자율성이 예술에 가져온 가장 큰 변화는 무엇인가? 예술은 인간 주체가 빚어낸 감성적 그릇이자 환경이었고 다분히 주관적인 언어였다. 사실 인공지능과 예술의 융합 지점에서 가장 중요한 부분은 예술의 주체가 인공적 기계 혹은 로봇이 되었다는 사실이 아니라 인간 주체가

••

18. Harold Cohen, "Parallel to Perception: Some Notes on the Problem of Machine−Generated Art", Reprint from *Computer Studies IV−3/4*, 1973, p. 1.

19. Harold Cohen, *Ibid.*, p. 5.

만들어낸 환경이었던 예술이 독자적인 주체성을 획득하게 된 부분에 있다. 상호작용성에 기반을 둔 예술작품 또한 주체적 환경으로 이해할 수 있지만, 주체적 인간이 배제된 상태에서의 인공적 프로그램이 스스로 예술 환경을 제공할 수 있다는 지점에서 그 차이점을 설명할 수 있다. 이제 예술의 개념은 단순히 의미 구조가 완결된 완성태의 작품 및 관객의 개입으로의 변화를 작가의 의도 속에 포함시켰던 과거의 것과는 달리 작가의 의도를 넘어 작품 스스로가 의미의 환경을 생산하는 창의적 인공 생태계로의 확장을 꾀하고 있다. 예술가 및 작가는 이러한 배경에서 보다 창조주의 역할에 가까운 임무를 수행한다. 이 경우, 예술의 매체가 인공적이기 때문에 예술이 추구해오던 자연적 특성 및 자율성을 내포하지 않는다는 비판은 그 효력을 상실한다. 예술에서의 인공의 문제는 결국 자연성과 인공성이라는 두 가지의 환원적 특질로 구분될 수 있지만 과거와는 달리 자연성과 인공성이 더 이상 대립되는 개념으로 존재하지는 않는다.

미디어와 초월적 응시에 관한 시론

백용성

파괴하라. 오이디푸스를, 자아라는 가상을,
초자아라는 꼭두각시를, 죄책감을, 법을, 거세를!
—『안티오이디푸스』

어디를 가건 거기에서 주인이 되어라.
그러면 그곳이 진리가 되리라!
—『임제록』

1

나의 우편발송(포스팅)은 제대로 제 때에, 제 장소에, 적절한
수신인에게 도착할 수 있을까? 씌어진 것과 씌어지지 않은 것까

지도? 내가 글쓰기를 하고 송부하는(웹에 올리는) 순간 그 편지는 우편엽서(포스트 카드)의 운명에 처해지는 것처럼 보인다. 그것은 데리다의 말처럼 지연된다. 노출될 가능성, 도난당할 가능성, 그래서 나타나는 전반적인 도달 불가능성, 하지만 오히려 그렇기 때문에 도달할 가능성. 그런데 보냄과 받음, 쓰기와 읽기 사이에 놓인 시간의 간격, 혹은 그 간격으로 인해 충만히 채워질 수도 있는 의미를 지워버리는 것은 무엇인가? 실시간이라는 것은 역설적으로 출발과 목적지 사이의 경유의 이탈 가능성을 길들이고 지워버리는 게 아닐까? 그리하여 조각난 현재들(좋아요, 팔로우, 트윗들의 횟수)이 중요해지고, 누군가는 흡족하지만 또 누군가는 우울하다. 상념들과 기분들은 커뮤니케이션–미디어에서 봉합되기 때문에만, 파편화되고 고립화되어 그 망망대해를 표류한다. 무엇이 내밀하게 우리의 좋아하고, 싫어하고, 혐오하거나 사랑하고 행복하고자 하는 이미지들을 몰고 가며 그 나머지를 봉합하는 것일까? 너무나 많은 힐링들이 하나의 봉합처럼 삶을 지배한다. 힐링은 힐링을 반성할 줄 모른다. 이는 곧바로 빅 데이터의 알고리즘에 통합되는 어떤 봉합이다. 데이터화 가능한 것만이 살아남고 그 아래로 무언가 빠져나간다. 불안 그 너머로 어둠이 깃든다. 나아가 실시간은 우리의 시간을 포획하는 장치가 아닐까? 너무나 많은 선택, 너무나 궁핍한 조건. 피로하다. 완전한 소진은 불가능할까? 그리하여 신선한

망각이 찾아오고 세계가 새롭게 시작하는 아침은? 혹은 우리의 실존 자체가 어떤 누군가에게 영원히 읽히지지 않은 채로 죽음을 맞이하게 될, 그런 운명에 처한 것은 아닐까? 각자 태어난 우리가 단 한 번도 제대로 수신되지 못할 메시지를 갖고 죽어간다면? 각자의 메시지를 기꺼이 수신하고 읽어줄 타인은 누구인가? 각자의 시선에 맞춰 다시 시선을 되돌려주는 타인은? 차라리 어쩌면 영원히 읽히지도 않을 가능성, 도달 불가능성에도 불구하고 어떤 포스팅을 위한 실존적인 내가 필요한 것은 아닐까? 그럼으로써 각자가 단 한 번 되어보지 못한 어떤 자신이 되어갈 그런 순간은? 아니면 꽃을, 노란 꽃을?

꽃을 주세요 우리의 고뇌를 위해서
꽃을 주세요 뜻밖의 일을 위해서
꽃을 주세요 아까와는 다른 시간을 위해서

그렇다면 "우리의 고뇌", "뜻밖의 일", "아까와는 다른 시간"은 어디에 있는가? 그것들을 위한 꽃은?

하루는 내가 스승에게 물었다.
"어떻게 활쏘기는 '내'가 그것을 하지 않았을 때도 가능한지요?"

"'그것'이 쏘느니라", 라고 스승이 대답했다.

"'내'가 거기 더 이상 없을 때, 어떻게 내가 자아를 잊어버리고 발사를 기다릴 수 있나요?"

"'그것'이 가장 강한 긴장에서 기다린다네."

"'그것'은 누구 혹은 무엇인지요?"

......[1]

그렇다면 '금이 가다', '하얘지다', '넓어져가다'는 누구 혹은 무엇인가?

노란 꽃을 주세요 금이 간 꽃을

노란 꽃을 주세요 하얘져가는 꽃을

노란 꽃을 주세요 넓어져가는 소란을

2

소셜 미디어의 폭발적+내파는 블랙 미러Black Mirror 효과라

• •

1. 오이겐 헤르겔(Eugen Herrigel), 『궁술 속의 선(*Zen in the Art of Archery*)』, trans. R. F. C. HULL, Vintage Books, 1971, p. 76.

고 부를 조용한 충격을 사회에 가져오고 있다.2 이는 새로운 미디어 나르시시즘이라 할 만한데, 이제 새로운 나르시스는 숲속의 샘, 검은 물의 표면에 비친 매혹적 이미지를 보는 게 아니라, 디지털 디바이스의 검은 거울에 자신을 비춰본다. 거기에 접속된 사람들은 이제 알고리즘적 제어를 통해 분할 불가능한 개인individuel이 아니라 데이터로 분할 가능한 가분 체dividuel가 된다. 이는 들뢰즈가 언급한 제어사회control society 의 현상인데, 인격적 개인의 신체에 가해지던 규율사회가 막을 내리면서 더 미시적으로 파고드는 제어를 강조하기 위해 소설가 윌리엄 버로우에게서 차용한 용어이다.3 제어사회라 는 표현은 테크놀로지의 변화보다 사회체의 변화가 우선한다 는 발상을 내포한다. 조너선 크래리도 『24/7 잠의 종말』에서 강조하듯이 기술 자체의 변화에 따른 사회의 변화라는 관점은 오히려 중대한 권력-통제의 핵심을 은폐하는 효과를 보일 뿐이다.4 따라서 중요한 것은 기술 변화가 가져다줄 장밋빛

• •

2. <블랙미러>는 찰리 브루커가 주도하는 영국 드라마 제목에서 차용 했다. <블랙미러>는 소셜 네트워크 서비스의 과장된 계급화에 대한 풍자, 기억의 스캐닝 기술, 드론 기술 등 멀지 않은 미래에 발생할 수 있는 가상적 사태들에 대한 풍자나 경고 등 흥미롭거나(혹은 없는) SF적인 풍자 드라마 시리즈이다. 여기서 블랙미러는 꺼져 있는 컴퓨터 모니터, 스마트폰, 텔레비전 등 미디어 전반을 칭한다.

3. Gilles Deleuze, *Pourparlers(1972–1990), Minut*, 2003, p. 244.

미래의 예측이나 그에 대한 적응의 문제가 아니라 권력효과의 분석과 그로부터의 해방 가능성을 탐색하는 것이다.

제어 사회에서는 유저들의 쇼핑, 검색, 관심 사이트와 콘텐츠, 포스팅 키워드 등 많은 정보들과 데이터들이 수집되고 기입되며 이는 다시 일련의 행위들에 광고나 정보 제안 등 마케팅으로 피드백된다. 여기에 전자 추적 장치 그리고 다른 트래킹 기술이 첨가되면서 빅데이터를 제어 관리하는 알고리즘 통치성이 확립되어 가고 있다.5 크레리는 이를 자본주의의 진보 형식으로서, "시간과 경험의 가차 없는 포획과 통제"라고 특기한다.6 그렇다면 무엇이 이 찬란해 보이는 인공지능과

● ●

4. 조너선 크레리, 『24/7 잠의 종말』, 김성호 옮김, 문학동네, 2014. p. 67.

5. 베르나르 스티글러, 『자동화 사회 1』, 김지현, 박성우, 조형준 옮김, 새물결, 2019. p. 109.

6. 조너선 크레리, 『24/7 잠의 종말』, 김성호 옮김, 문학동네, 2014. p. 73. 크레리는 24시간 7일 내내 우리의 잠과 꿈까지 압박해오는 현대 자본주의를 '24/7'의 사회라 표현하면서 이를 재난에 준하는 상태로, 다음과 같이 정의한다. "24/7은 낮–밤, 빛–어둠, 행동–휴식의 경계를 꾸준히 잠식한다. 그것은 무감각의 지대, 기억상실증의 지대, 경험의 가능성을 좌절시키는 어떤 것의 지대. 모리스 블랑쇼의 말을 변용하면 그것은— 텅 빈 하늘로 특징지어지며, 어떤 별이나 표지도 보이지 않고, 방향감각은 상실되고 정향은 불가능한 — 재난 에 속한 것이자 재난 이후의 것이다. ……그리하여 삶의 소진과 자원의 고갈이 재촉되는 상태다." 그는 따라서 잠과 꿈의

초연결사회에서 우리를 주체의 궁핍으로 몰아가고 있는 것일까? 우리사회는 라캉이 지적하듯이 알고리즘화의 정언명령이 전면화되는 지대로 나아가고 있는 것은 아닐까? "칸트적 명령의 갱신은 전자공학과 자동화 언어의 도움을 받아서 다음과 같은 방식으로 표현될 수 있을 것이다. '너의 행위가 프로그램 되는 그런 방식으로가 아니라면 결코 행위하지 말라.'"[7] 이 가차 없이 진행되는 프로램화, 알고리즘화 속에서 주체들이 겪는 일련의 부정적인 면을 블랙미러 효과라 할 수 있지 않을까?

먼저 나르시시즘은 묘한 회색지대(과시, 우울, 공격, 혐오표현, 시기, 질투, 냉소 등)를 동반하지만 무엇보다 나르시시즘이 하나의 이상화를 전제하기 때문에, 가시적이든 아니든 하나의 대타자를 가정한다. 특히 '아버지의 죽음' 이후에 도래하는 이 나르시시즘은 오이디푸스화된 나르시시즘, '아버지의 자리'를 스스로가 채워야 하는 나르시시즘으로 나타난다.[8] 이로부터 푸코가 언급한 '호모 에코노미쿠스' 혹은 '나 주식회사Me

• •

　　새로운 가능성을 추구함으로써만 자본주의를 넘어설 '꿈'을 가질 수 있다고 주장한다. (같은 책, pp. 35-36.)

7.　Jaque Lacan, *The Seminar, Book VII.* p. 77. 로렌초 키에자, 『주체성과 타자성』, 이성민 옮김, 난장, 2012, p. 371에서 재인용(강조는 필자).

8.　물론 이는 나라와 지역마다 상이하게 나타날 수 있다. 하나의 보편적인 나르시시즘은 없기에 여러 스펙트럼을 가질 수밖에 없다. 여기서는 그 굵은 줄기만을 다루고자 한다.

Inc.'라는 명령이 나온다. 저 외부의 고정된 신의 자리, 아버지의 자리, 권위의 자리가 무너졌지만, 그 자리 자체는 망령처럼 남아 있어서 사회는 사람들에게 그 자리를 직접 채우길 요구하거나 새로운 어떤 대타자(민족, IS, 신나치즘 등)로 채우길 요구한다. 대타자에 붙들린 나르시스의 응시가 출현하는 순간이다. 여기서 사람들은 대타자의 어떤 응시를 찾아 헤매기 시작한다(사회적 성공, 건강, 경쟁에서의 승리 혹은 그로 인한 좌절과 위로, 사랑의 요구). 이를 '초월적 응시'라 하자.[9] 우리는 들뢰즈를 따라 이를 간단한 위상적 위치들로 정리해 볼 수 있다. 상층에는 아버지의 이름—법이 존재하고, 심층에는 심연과 혐오, 질서들이 존재하며 이를 넘어서고자 하는 중간의 표면들, 제3의 지대들은 억압된다.

이 새로운 나르시시즘에 대한 정치적, 사회적, 정신분석적인 분석은 들뢰즈와 가타리의 『안티 오이디푸스』에서 광범위하고 철저하게 이뤄졌다. 그들은 특히 이미지들이 군림하는 후기자본주의에 퍼져가는 '사제의 심리학'을 다음과 같이 비판하고 개탄한다. "이미지들의 군림과 최면상태, 이것들이

• •
9. "초월적" 응시는 이후 볼 것처럼 역사 속에서 다양한 스펙트럼을 통해 나타난다. 여기서 "초월적"이라는 것은 이 세상 '밖의' 어떤 것이라기보다는 초월적인 효과를 준다는 의미에서 사용하고 있다. 즉 정신화되고 내면화된 어떤 초월성을 일컫는다.

퍼뜨리는 무감각 상태–삶에 대한 증오, 자유로운 것과 지나가며 흘러가는 모든 것에 대한 증오, 죽음 본능의 보편적 유출–우울증, 전염의 수단으로 이용되는 죄책감, 흡혈귀의 입맞춤 …… 오, 우울증 환자들의 역겨운 전염, 유일한 병으로서의 신경증. …… 아버지가 죽었어, 그건 내 잘못이야, 누가 아버지를 죽였지? 그건 네 잘못이야. 그건 유대인이야, 아랍인이야, 중국인이야. 인종주의와 분리차별의 모든 원천. — 사랑받고자 하는 비천한 욕망, 충분히 사랑받고 있지 못해. '이해받고' 있지 못해하는 넋두리. 동시에 성욕은 '더러운 작은 비밀'로 환원된다."10 여기서 사용하는 '나르시시즘'이란 용어는 오이디푸스화된 나르시시즘의 상태를 칭한다. 즉 상상적 오이디푸스화에 해당한다. 들뢰즈와 가타리는 프로이트–라캉의 나르시시즘에 기반한 상상계로서의 거울단계와 법적 초아자(아버지의 이름)로서의 상징계의 거세효과를 묶어 상상적 오이디푸스화라 칭한다. 왜냐하면 그것은 자본주의 하에서 이미지 형태로, 내면화된 형태로 계속해서 작동하고 있기 때문이다.11

• •

10. 들뢰즈, 가타리, 『안티 오이디푸스』, 김재인 옮김, 민음사, 2014, pp. 450–451.

11. "오이디푸스는 1차 수준의 사회적 이미지들을 2차 수준의 사적 가족 이미지들에 적용하는 자본주의 체계에서 탄생한다. 내밀한 식민지 구체성 오이디푸스. 우리는 모두 작은 식미지이며, 바로 오이디푸스가 우리를 식민화한다." 같은 책. p. 446. 여기서 1차

이미지들의 기입, 집결, 순환, 유통, 소비의 중심인 미디어는
과연 맥루한의 통찰력 있는 지적처럼 인간의 감각을 확장시키
면서도 역설적으로 나르시스적인 마비상태를 일으킨다. 나아
가 그것은 우리를 직접적으로 '마사지'하고, 마치 음악처럼
우리의 감수성을 알게 모르게 변환시키는 모듈레이터 기능을
수행한다.12 이제 사람들은 원하든 원하지 않든 모두 작은
디바이스, 블랙미러를 하나씩 갖고 있는 시대를 살고 있다.
핸드—폰은 하이데거의 '손 안에 있음'이라는 세계—내—존재
를 무색하게 만들 정도로 모든 현상학적 감각 비율을 바꿔버렸
다.13 그런데 이제 이 거울들이 전통 매체들에서 생산되는

. .

> 수준의 사회적 이미지들은 인물화된 자본으로서의 자본가—이미지,
> 인물화된 노동력으로서의 노동자—이미지 등이며, 사적 가족 이미
> 지들은 이를 다시 재현하는 이미지 즉 이미지의 이미지, 시뮬라크르
> 이다.

12. 데릭 드 커코브(Derrrick de Kerckhovehe), *Skin of Culture: Investigating
the New Electronic Reality*, Gardners Books(1998), p. 16.

13. 물론 미디어가 항상 부정적인 기능을 한다는 것은 아니다. 맥루한이
지적했듯이 나르시시즘적인 마비상태는 다음과 같은 창조적인
잡종의 원리를 통해 새롭게 깨어날 수 있다. "두 개의 미디어가
혼합되거나 서로 만나는 순간은 새로운 형식이 탄생하는 진리와
계시의 순간이다. 왜냐하면 두 미디어가 나란히 마주칠 때, 우리는
두 가지 형식들이 마주치는 접점에 서게 되고 그 접점은 우리로
하여금 나르시스의 감각 마비상태에서 깨어날 수 있게 하기 때문이
다. 미디어들이 만나는 순간은 미디어가 우리의 감각들에 가했던

이미지들의 심리적 내면화에 그치는 게 아니라 이제는 소셜 미디어 등을 통해 누구나 자신을 표현할 수 있는, 거의 무한 증식하는 그 '기술적 구체화'(즉 외재화) 속에서 실제적인 파일들로 지구 표면을 순환되는 상황에 이르렀다. 이는 어찌 보면 외양상 사람들이 가장 자발적으로 참여하고 공유하는 전래 없는 '지구촌'의 재부족화처럼 보일 수도 있지만, 여전히 나르시스적인 마비상태가 진행되고 있는 것으로 보인다. 맥루한은 미디어의 '이해'를 이러한 마비상태의 중단, 새로운 각성이라고 강조한다. 그렇다면 우리는 이 마비상태를 적어도 '초월적 응시'에의 붙들림 현상이라고 볼 수 있으며, 새로운 돈오頓悟의 어떤 찰나를 꿈꿔야 할지도 모른다. 따라서 우리는 이 초월적 응시의 계보를 추적하면서 그 효과와 파장을 '이해'할 필요가 있으며, 응시론에서 주로 참조되는 라캉의 정신분석학적 접근에 대해 비판적으로 검토할 필요가 있을 것이다. 그렇다면 그 후 우리는 아마도 이를 넘어서거나 뚫고나갈 수 있는 어떤 단서들을 구할 수 있을 것이다.

실신 상태와 감각 마비상태에서 풀려나는 자유의 순간이다."(마샬 맥루한, 『미디어의 이해』, 김상호 옮김, 커뮤니케이션북스, 2011, p. 111.)

3

장 파리Jean Paris가 『공간과 응시L'espace et le regard』에서 회화와 연관된 응시의 문제, 그것도 우리의 주제와 직접 연관되는 초월적 응시의 어떤 계보학을 보여준다.

먼저 그는 책의 시작부터 세 가지 응시의 유형을 제시한다. 그것은 (a) 한 명의 정면 응시, (b) 두 명 사이에 벌어지는 측면 응시, (c) 제3자의 종합적 응시라고 요약할 수 있겠다. <전능자 그리스도>는 가장 전형적이고 광범위한 유형의 응시를 보여준다. 실제로 이 눈부신 동일한 회화는 시칠리아 세파우에만 있는 게 아니라, 몬레알레, 오시오스 루카스, 팔레르모, 도키아리우 등 수도원이나 교회에도 있다. 이 그림에서 관객을 "즉각 사로잡는 것은 바로 후광 아래의 얼굴, 얼굴에서의 응시이다."14 이 비잔틴 풍의 정면화야말로 전능하고 모든

· ·

14. Paris, Jeans, *L'espace et le regard*, Paris: Seuil, 1965, p. 9. 이러한 신성한 이미지의 출현은 성상파괴에 맞선 기독교문화의 승리에서 기원한다. 레지 드브레는 이를 다음과 같이 묘사한다. "기독교에서 이미지의 합법성은 787년 제2차 니케아 공회의 이미지에 대한 피비린내 나는 투쟁의 와중에서 그 토대를 뚜렷이 드러내었다. …… '신의 상상력'인 현현(顯現)이 길을 깔아주었다. 그것은 신성의 세계적 분배를 주도했고, 섭리의 경제를 주관했다. '이미지를 거부하는 자는, 경제를 거부하는 것'이라고 니세포르는 말했다."(레지

174

<그림 2> 두초, <베드로와 안드레아를 부르심>

<그림 1> <전능자 그리스도> 정면 응시(12세기 시칠리아 세파우).

것을 응시하는 "아버지의 이름nom du père"에 걸맞은 신의 응시이다. 그 응시는 황금빛 채색 속에서 플로티누스의 일자一者— 태양처럼 빛나고 온 세상에 퍼져나간다.

두 번째로 두초의 <베드로와 안드레아를 부르심>에서는 예수와 베드로와의 측면적 응시를 강조한다. 제일 오른쪽에 서 있는 안드레아의 경우는 시선은 살짝 예수 쪽으로 돌려졌지

드브레,『이미지의 삶과 죽음 ― 서구적 시선의 역사』, 정진국 옮김, 글항아리, 2011, pp. 93-94.)

<그림 3> <알레고리>

만, 그의 초점은 허공에 매달려 있다. 부르는 예수와 그를 바라보는 베드로는 이후 반복될 주요 모티프가 되는 응시를 형상화했다고 볼 수 있다. 즉 그것은 일반적으로 나타나는 열정적인 지도자와 대중의 관계, 정념에 빠진 연인, 완화되거나 내면화된 형태로는 어떤 응시를 쫓는 시선 등으로 변주될 것이다.

마지막으로 티치아노 제자의 그림인 <알레고리>는 여인을 응시하는 남성(알폰스)과 거울을 바라보는 젊은 누드 여인(로라)의 응시를 표현한다. 서로의 시선은 대각선으로 교차하지만 서로 만나지 않고 비껴나간다. 그렇다고 여인이나 남성이 정면을 응시하지도 않는다. 거울에는 여인의 상이 맺혀져 있겠지만 그림에선 보이지 않는다. 이는 좀 더 근대적인 응시의 창조, 즉 전체 그림을 종합하는 제3의 시선, 관객의 시선을 전제하거나 요청한다고 볼 수 있다.15 장 파리는 비잔틴, 시엔

• •
15. *Ibid.*, p. 13.

나학파, 베네치아학파에 각각 속하는 이 그림들의 이미지 전체를 파악하는 데 중요한 것이 응시라고 강조한다. 이 응시를 중심으로 배경과 전경, 배치와 구도, 색채, 공간 등이 직조되기 때문이다.

그렇다면 우리의 주제와 관련해서 타자의 응시는 여기서 어떻게 작동하는가? 장 파리는 "응시는 권력의 주요한 양태이고, 세계를 정복하고 지배하고 이해하는 수단이라고 주장한다."[16] 따라서 우리는 단일 시점인 신의 응시가 초월적 응시의 보편적 파급력을 나타내는 원형적 상황을 형성하고 있으며, 이중 시점인 측면 응시는 이 능동적인 초월적 응시에 수동적으로 그러나 정념적으로 반응하는 상황을 표현하고 있다고 볼 수 있다. 그리고 종합하는 자로서 관객을 요청하는 삼중의 시점은 외양상 초월적 초점이 사라지거나 완화된 타인 일반의 자리를 회화 영역에 구축했다고 볼 수 있다. (수동적 여인을 바라보는 능동적 남성을 바라보는 관객 혹은 회화 자체.)

들뢰즈와 가타리는 단일 시점을 전제군주적 의미생성(혹은 기표작용) 체제에, 이중 시점을 권위주의적인 정념적 체제(혹은 후기–기표작용)에 각각 연관시키고 이 둘의 혼합 체제를

- -

16. 로널드 보그, 『들뢰즈와 음악, 회화, 그리고 일반 예술』, 사공일 옮김, 동문선, 2006, p. 155.

강조하며 새로운 권력배치론와 기호체제론을 전개한다. 먼저 그들은 세계적으로 확장된 보편적인 기독교화 혹은 초월적 응시의 전파를 고발한다. 그것은 얼굴을 통해서 얼굴 안에서 작동한다. 전제군주체제 이전의 원시사회에서는 얼굴이 없었으므로, 기독교화는 곧 얼굴의 발명과 그것의 열렬한 확산을 뜻한다. "얼굴은 보편적이지 않다. 그것은 모든 보편적인 것의 얼굴이다. 슈퍼스타 예수. 그는 모든 물체의 얼굴화la visagéifica-tion de tout le corps를 발명하고 그것을 도처에 전달한다(클로즈업 된 『잔다르크의 수난』)."[17] 그들은 이러한 얼굴화는 "백색인"을 중심으로 하는 '정상성'을 규정 가능하게 하며 이것으로부터 그 일탈과 격차의 배열들인 인종주의적 위계화로까지 발전한다고 주장한다.

백인의 자만인 유럽의 인종주의는 배제한다든가 누군가를 '타자'로 지적함으로써 진행된 것이 결코 아니었다. 낯선 자를 "타자"로 파악하는 것은 오히려 원시사회에서이다. 인종주

· ·
17. 질 들뢰즈, 펠릭스 가타리, 『천 개의 고원』, 김재인 옮김, 새물결, 2001, p. 338. 번역본에서 la visagéification de tout le corps는 '온몸의 얼굴화'로 되어 있는데, 단어의 맥락상 corps는 몸뿐만 아니라 물체까지 아우르기 때문에 '모든 물체들의 얼굴화'라고 고쳐 번역했다.

는 점점 더 특이해지고 지체되는 파동 속에서 적합하지 않은 특징들을 특정 장소나 조건, 특정 게토 안에서 용인하기 위해, 또는 결코 이타성을 지지하지 않는 벽에서 삭제하기 위해 그것들을 통합하는 척하는 '백색인'의 얼굴에 의해 일탈의 격차들을 결정함으로써 진행되었다. (이 사람은 유대인이다. 아랍인이다. 흑인이다. 광인이다 등.) 인종주의 관점에서 외부는 없다. 바깥의 사람은 없다. 오로지 우리처럼 되어야 할 사람들만 있을 뿐이고, 그들의 죄는 우리와 같지 않다는 것이다. 단절은 더 이상 안과 밖 사이에서 일어나지 않고, 동시적인 기표작용적 사슬들과 연이은 주체화의 선택들 내부에서 일어난다. …… 인종주의는 결코 타자의 입자들을 정탐하지 않는다. 그것은 동일화되지 않는 놈(또는 특정한 격차에 의해서만 농일화되는 놈)이 소멸될 때까지 동일자의 파동들을 퍼뜨린다.18

결국 이러한 얼굴화는 제국주의의 확장, 식민화 과정과 떨어질 수 없는 정치적, 문화적 예속화 혹은 주체화 과정이라 할 수 있다. 특히 여기서 중요한 것은 그 확장이 결코 "타자"의 완전한 배제의 형태로 가지 않고, 바둑판의 격자처럼 위계화

18. 같은 책, pp. 340–41.

과정이라는 것이다. 하지만 얼굴과 얼굴이 품고 있는 응시 하나로 모든 권력효과가 작동한다고 볼 수 있을까? 물론 한 번의 시선으로 사람을 죽게 한다는 말이 없지 않지만, 응시 하나만으로는 온전한 권력효과를 설명하는 데 한계가 있다. 그것은 푸코의 권력 분석처럼 미시적이면서도 실제로 작동되어야 한다. 즉 권력의 단일 중심이 있고 그게 퍼져나가는 방식이라기보다, 편재적으로 각자의 신체를 통과하면서 어떤 효과로 나타나야 한다. 그렇다면 "모든 물체들의 얼굴화"는 무엇을 의미하는가?

이를 위해서는 장 파리가 분석한 조토의 <가난한 기사에게 자신의 외투를 주는 프란치스코>를 음미해볼 필요가 있다. 이 그림의 중심엔 확실히 프란치스코의 후광과 얼굴이 자리 잡고 있다. 아래 왼쪽은 순응적인 말이 굽은 자세를 취하고 있으며, 오른쪽으로는 망토를 받는 자가 등을 살짝 구부린 존중과 겸손의 포즈를 취하고 있다. 말 안장과 가난한 자의 옷 색깔은 짙은 갈색 톤으로 배경이 되는 좌, 우의 언덕의 흙인 옅은 갈색 톤과 조화를 이룬다. 프란치스코는 푸른 톤의 옷을 입고 있으며 이는 좌우 언덕 사이로 보이는 중앙 위쪽의 푸른 하늘색과 연결되어 조화를 이룬다. 푸른 톤이 수직성을 이룬다면 짙은 갈색 톤은 좌우로 수평적 안정감을 형성한다. 이러한 배치는 프란치스코와 기사 간의 응시를 중심으로 전개

<그림 4> 조토, <가난한 기사에게 자신의 외투를 주는 프란치스코>

된다. 왼쪽 위쪽의 건물들과 오른쪽 위쪽의 건물들도 프란치스코와 기사와의 높이 차이처럼 왼쪽이 조금 더 높다. 그런데 여기서 흥미로운 것은 풍경이다. 장 파리는 여기서 풍경들 즉 건물들의 문, 창문들도 응시하고 있다고 주장한다. 그림 위쪽의 좌우로 갈라진 풍경들(건물, 교회) 간의 관계가 프란치스코와 기사의 응시 관계에 상응하면서 그 응시를 확장한다는 것이다. (아닌 게 아니라 창문들을 통해 사람들은 밖을 주시하곤 하기에 그것들은 풍경이면서도 잠재적인 어떤 응시가능성을 품고 있다고 볼 수 있다.) 즉 "여기서 장면은 두 면들 위에서

일어나는데, 각 면은 다른 면을 반사하고 밝힌다. 아래에서 성자와 범인을 통일시키는 침묵의 대화는 하늘에서 교회와 도시를 통일시키는 침묵의 대화이다."[19]

그래서 그는 풍경의 응시력에 대해 다음과 같이 일반화한다. "조토에게 공간의 구조가 응시의 구조와 일치한다면, 그것은 공간이 그 자신 또한 우리의 것과 동등한, 비밀스런 눈을 포함하기 때문이다. 지칠 줄 모르고 공간을 사방으로 뻗어나가게 하는 천사들, 지방에 번식하는 동물들은 우리가 구름과 대지를 보는 것처럼 그것들이 우리를 보는 능력을 이미 증언한다."[20] 장 파리는 이를 더 밀고나가 인물이 없는 회화인 정물화에서조차도 응시가 "사물들에게 특정한 모습과 의의를 제공하는 활발한 형성적인 힘"이라는 것을 증언한다.[21]

이것이 "모든 물체들의 얼굴화"의 효과들이라고 할 수 있겠다.[22] 이것의 함의는 매우 중요한데, 왜냐하면 이는 회화론에

• •

19. Paris, Jeans, *L'espace et le regard*, Paris: Seuil, 1965, p. 190.
20. *Ibid.,* p. 190.
21. 로널드 보그, 『들뢰즈와 음악, 회화, 그리고 일반 예술』, 사공일 옮김, 동문선, 2006, p. 158.
22. 들뢰즈 가타리에 따르면, 모든 사물들이 응시력을 갖는다면, 이는 얼굴화가 전제되어야 하기 때문이며, 이 얼굴화를 통해 사물들이 응시력을 갖는다고 말할 수 있을 것이다. 얼굴—풍경의 체제에 대해서는『천 개의 고원』, 「0년 얼굴성」을 참조할 것. 그들은 여기에서 패티시즘, 색정광과 얼굴화 과정의 긴밀한 관계를 논한다. 즉 "손,

서만 성립되는 것이 아니라 오늘날 이미지 문명에서 우리의 지각작용 전체에 영향을 끼치고 있다는 것이고, 자신의 표정, 신체만이 아니라 타인의 표정과 신체 심지어 사물들까지도 어떤 표정을 갖고 있고 응시를 갖는다는 것은 그것들이 계속해서 우리의 지각의 조건들로 작용하고 있다는 것을 뜻하기 때문이다. 자동차, 건축, 스마트폰 디자인, 광고 모델, 패션 등 소위 '라이프 스타일' 모두를 좌지우지하는 어떤 이미지 흐름들이 있다. 들뢰즈, 가타리의 말대로 우리가 얼굴들 위를 흐르고 있는 것이고,[23] 유식불교식으로 말하자면 갇혀 있는 식識이 폭포수처럼 흐른다는 걸 말한다. 그렇기 때문에 이 얼굴화와 응시로부터 어떻게 벗어날 수 있는가라는 문제는 몇몇 담론적이거나 이데올로기적인 문제이기 이전에 바로 감각, 느낌, 지각의 문제가 된다. 들뢰즈, 가타리가 "얼굴은 하나의 정치이다!"[24]라고 한 말은 '감각의 정치' 혹은 '미학의 정치화'와 공명한다. 왜냐하면 우리가 매일매일 보고 느끼고 만지는 모든 것들의 원천들이 일종의 렌즈효과의 자장에서 자유롭지 못하기 때문이다.

가슴, 배, 음경과 질, 엉덩이, 다리와 발은 얼굴화될 것이다."(p. 326.) 또한 사물들도 얼굴화되는 한에서 이와 유사한 효과를 갖는다.

23. 같은 책, p. 339.

24. 같은 책, p. 346.

이렇듯 장 파리가 분석한 응시의 풍경으로의 확장은 현상학적 접근에서 "근원적이고 보편적인 것"으로 다뤄졌음에도 불구하고 응시의 메커니즘에 대한 구체적인 사례를 제시할 수 있었다.[25] 그리고 이를 이어받아 들뢰즈와 가타리는 회화에서 얼굴성과 응시의 확장을 다음과 같이 기술한다.

"회화는 좀 더 즐거운 방식으로 얼굴—크리스트의 모든 자원을 이용했다. 검은 구멍—흰 벽으로 된 얼굴성이라는 추상적인 기계는 크리스트의 얼굴로써 모든 얼굴 단위들뿐만 아니라 모든 일탈의 격차들을 생산하기 위해 모든 면에서 그것을 이용한 것이다. 이 점에서 중세부터 르네상스까지 억제되지 않은 자유로서의 회화의 환희가 있다. 크리스트는 온 몸의 얼굴화(자기 자신의 몸), 모든 환경들(자기 자신의 환경들)의 풍경화를 주재할 뿐만 아니라 모든 기본 얼굴들을 구성하고, 모든 격차들을 배열한다. 장터의 운동선수—크리스트, 호모 마니에리스트—크리스트, 흑인 크리스트, 또는 적어도 벽 가장자리의 흑인 성처녀, 가장 거대한 광기들은 가톨릭의 코드를

· ·
25. 보그는 장 파리의 응시에 대한 접근이 보편적인 데 반해, 들뢰즈와 가타리의 접근은 응시를 특정한 기호체제의 산물로 다루고 있다고 정당히 지적한다.(로널드 보그, 『들뢰즈와 음악, 회화, 그리고 일반 예술』, 사공일 옮김, 동문선, 2006, p. 159.)

가로질러 화폭 위에 나타난다. 많은 다른 예들 중에서 하나만
보자. 풍경의 하얀 배경, 하늘의 검푸른 구멍 위에 연鳶 기계가
된 십자가에 못 박힌 예수가 빛살에 의해 성흔들을 성 프란체
스코에게 보낸다(조토, <성흔을 받는 성 프란치스코>, 1300).
성흔들은 예수의 몸체의 이미지에 따라 성인의 몸체의 얼굴화
를 작동시킨다. 그런데 또한 성인에게 성흔들을 보내는 빛살
들은 그가 신성한 연을 움직일 수 있는 실들이다. 모든 방향으
로 얼굴과 얼굴화의 과정들을 처리할 수 있었던 것은 바로
십자가의 기호 아래서이다."[26]

• •
26. 같은 책, p. 341, 그런데 로널드 보그는 이 대목을 '얼굴의 탈영토화'라
 는 측면에서 다루고 있는데, 이는 상당한 오해가 아닌가 싶다(로널드
 보그, 『들뢰즈와 음악, 회화, 그리고 일반 예술』, 사공일 옮김, 동문
 선, 2006, p. 167.). 비록 들뢰즈, 가타리가 "즐거운 방식으로" 얼굴을
 "이용"함과, "억제되지 않은 자유로서의 회화의 환희"를 일종의
 창조적 저항이 있는 것임을 함축한다고 하더라도, 이 인용의 맥락은
 얼굴성의 추상기계가 작동하는 방식(일대일 대응화, 이원화, 인종
 성, 회화, 정보이론 순)에 대한 서술 부분이기 때문에 어떻게 얼굴화
 가 전면화 되는지를 파악하는 맥락에서 읽어야 할 것이다. 결국
 얼굴로부터 벗어나기, 탈–얼굴화는 원시적인 머리, 크리스트의
 얼굴을 넘어서는 "탐사하는 머리(자동유도장치)"를 어떻게 창조할
 것인가의 문제로 수렴된다. 이러한 시도들은 이미 르네상스, 바로크
 시기부터 다양해졌고, 현대예술에 와서는 그 자체가 하나의 화두로
 등장하는 것으로 보인다.

이렇듯 기독교 이후 이미지들은 초월적 응시들, 지배적인 응시들을 품은 이미지들인 종교 제의적 가치들을 확산시키는 것으로 시작하고 또한 정념적인 추종과 복종의 측면 응시들을 통해 이를 다각화시켰음을 알 수 있다.[27] 이제 이러한 초월적 응시들은 극히 내면화된 나르시시즘의 형태로 사진, 라디오, 영화, 텔레비전, 인터넷, 소셜 미디어 등 다양한 미디어 이미지들을 통해 지금도 지속되고 있다. 대표적인 사례는 성형수술이다. 이는 역설적으로 현재에 작동되고 시술되는 어떤 표준적인 얼굴화의 과정들을 극명하게 대변한다(어떤 이상적인 서구이미지 → 표준화되는 한국형이미지 → 미인이미지 구축, 거기에 개입되는 모델들). 맥루한이 말하는 미디어의 외과수술 효과는 이렇게 직접적으로 얼굴에 작용하는 웃지 못할 상황으로 연결되고 있다. 물론 이러한 과정은 단순하고 일방적인 전개가 아니라 변형과 변조, 부분적인 혁신과 퇴행 등을 동반하는 매우 복잡한 과정이다. 미술사에서의 변형 및 혁신은 리오타르가 『담론, 형상』에서 말하는 형상적인 것이 출현하는 순간들이라 할 수 있다.[28]

• •

27. 우상–이미지로서의 히틀러, 스탈린, 레닌 등의 단일 시점 초상화들 혹은 이와 유사한 스타들의 이미지들 그리고 롤랑바르트가 『신화론』에서 분석한 바 있는 경례하는 흑인 병사 이미지와 그와 유사한 이미지들이 그렇다.

그런데 여기서 우리는 삼중의 응시 혹은 제3자의 종합이 있어야 가능한 응시에 대한 검토를 일부러 누락했다. 과연 티치아노 제자의 <알레고리>는 타자의 응시와 어떤 관련이 있는가? 이는 물론 그 자체 관객이라는 제3의 눈을 요청한다는 면에서 타자의 응시를 가정한다고 볼 수도 있지만 오히려 르네상스가 발명한 기하학주의적인 원근법적 재현과 관련된다. 그것은 종합하는 주체의 재현이다. 그렇기 때문에 이 응시는 주체의 재현이지 직접적인 타자의 응시라 할 수 없다. 하지만 이때조차도 우리는 어떤 타자의 응시가 주체에 맞물려

28. 리오타르에 따르면 르네상스 초기 기하학적인 원근법에서 벗어나는 어떤 해방적 공간이 출현한다. 그는 마사초의 벽화 <세금 내는 예수(The Tribute Money)>를 형상적인 것의 출현, 그 사건으로 파악히는데, 이는 진정한 '본다는 것'이 가능한 공간의 현현이다. 그것은 의미작용의 시니피앙(기표)에 종속되는 것도 아니고 기하학적인 담론에 종속되는 것도 아닌 시각 그 자체의 순수공간이다. "마사초의 조형성에서, 시니피앙은 더 이상 텍스트처럼 씌어지지 않았고, 또한 광학적 기하의 규칙에 따라 완전하게 재구성된 것도 아니다." 심지어 이는 공간조차도 아닌데 차라리 기존의 구축된 공간을 내부에서 파괴하는 비−공간으로서의 공간이거나 어떤 흐름 자체이다. "그것은 세계의 부재, 공간의 부재의 발견이다."(리오타르, 『담론, 형상』, p. 201.) 물론 이런 형상적인 것은 바로크, 낭만주의에서와 마찬가지로 현대예술에서 더더욱 빈번히 추구되고 성취되고 있다. 더 자세한 논의는 백용성, 「활과 바구니 — 사이 세계의 리토르넬로」, 『지속가능한 도시를 위한 열린 대화』, 가가북스, 2018을 참조할 것.

있다고 볼 수는 없을까? 주체의 재현이 이미 어떤 가상이라면 이미 외부적인 '신'의 죽음 이후에라도 내밀한 타자의 자리가 나르시시즘적으로 만들어지는 게 아닐까?

4

헬 포스터는 실재의 귀환에서 뷔르거의 역사적 아방가르드 옹호와 네오–아방가르드의 실패에 대한 주장을 비판하면서 네오–아방가르드의 긍정적이고 비판적인 측면을 강조하려고 시도한다. 또한 이 과정에서 뷔르거의 역사적 아방가르드의 신화화 혹은 초월화의 시도와는 다른, 그린버그와 프리드 등의 예술 자체의 초월화 시도를 정력적으로 비판한다. 이러한 담론 비판과 더불어 예술 작업들에 대해서도 그는 미니멀리즘에서부터 시작해 팝아트, 신디 셔면, 슈퍼리얼리즘, 차용미술 등을 상당히 재치 있게 다루면서 초월적인 응시들의 내면화에 대한 어떤 예술적 긴장, 달램, 허무, 폭발, 터트림 등을 전 방위적으로 들춰낸다. 그가 주파하는 이론의 폭은 발터 벤야민을 위시로 후기구조주의 전반의 이론들이지만 특히 제목이 암시하듯이 라캉의 정신분석이 주요한 축을 형성하고 있다. 하지만 이 혼합적이고 우중충한 "실재의 귀환"은 정신분

석적 접근의 한계를 스스로 노출하고 있으며, 새로운 시각에서 이들 작업들을 다룰 필요를 역설하는 것으로 보인다.

먼저 한 장의 사진을 검토해보자.

<그림 5> 신디 셔먼, 「무제 #2」, 1977.

이 사진에는 작가가 비판적으로 감지하는 어떤 징후들이 들어 있다. 그것은 타자의 응시, 타자의 바라봄을 욕망하는 (즉 보여지기를 원하는) 미디어가 만들어내는 어떤 타자의 시선이다. 즉 사진 속의 인물은 상상적이고 이상적인 자신의 이미지를 원하면서도 동시에 그것이 타자(본인이든 타인이

든)에게 보여지기를 원하는 것으로 보인다. 현재 실시간으로 업데이트되는 소셜 미디어의 이미지들 대다수가 이 응시를 원하고 있는 것으로 보이며, 셔먼은 아마도 이것을 미리 비판적으로 통찰한 것으로 보인다. 하지만 여기에 현실과 상상 간의 간극이 들어선다.29 이는 상식적이라 더 이상 덧붙일 말이 없다. 하지만 문제는 그리 단순하지가 않다. 왜냐하면 타자는 현존하지 않으며, 그렇지만 그 효과를 가져 오기 때문이다. 현실적으로 현존하지 않으면서도 현실에 효과로서 작동하게 하는 것, 라캉은 그것을 상징계라 부른다. 그에 따르면 상징계의 초월적 질서(법, 아버지의 이름)는 우리의 운명이다. 오이디푸스화 되면서부터 우리는 거기에서 거의 **빠져나갈** 수 없다. 하지만 우리는 신디 셔먼의 계열적 작업들(패션 사진, 동화 삽화, 미술사 초상화, 재난 사진 등 연속 시리즈들)이 미디어의 내파와 더불어 확장되는 서구 나르시시즘에 대한 지속적인 비판과 초월적인 얼굴 이미지와 응시에 대한 해체적

29. 핼 포스터는 이에 대해 다음과 같이 지적한다. "셔먼은 화장한 젊은 여성과 거울에 비친 그녀의 얼굴 사이의 거리를 통해, 우리들 각자에 내재해 있는, 상상된 신체 이미지와 현실적 신체 이미지 사이의 간극을 포착해내고 있는데, 패션과 연예 산업들이 매일같이 밤낮으로 작동하고 있는 곳이 바로 이런 인지(오인)의 간극이다." 핼 포스터, 『실재의 귀환』, 이영욱, 조우연, 최연희 옮김, 경성대문화 총서, 1996, p. 237.

인 작업을 실행했다는 것을 알고 있다. 그녀는 하나의 초월화
된 얼굴–이미지, 초월화된 응시들의 현존에 민감했으며 이를
'문제화'할 줄 알았다.

이에 대해 핼 포스터의 결론적 언급은 다음과 같다.

> "주체를 부식시키고 스크린을 찢어버리려는 충동은 셔먼
> 을 주체가 응시에 사로잡혀 있는 초기 작업으로부터, 주체가
> 응시에 의해 침해되는 중기 작업을 거쳐, 주체가 응시에 의해
> 말소되어 오로지 분리된 인형의 부분들로서만 복귀할 따름인
> 최근 작업에로 몰아갔다고 할 수 있다. 그러나 **주체와 스크린**
> **에 대한 이러한 이중의 공격**은 셔먼만의 것이 아니라, 동시대
> 미술의 여러 전선들에서도 일어나는 것으로서, 거기에서 이
> 런 공격은 실재에 복무하려는 목적으로 거의 공공연하게 감행
> 되고 있다."[30]

라캉의 응시론을 활용하면서 전개하는 그의 진단은 여러
물음을 제기한다. 그럼 동시대 미술의 여러 전선에서 벌어지
는 "주체를 부식"시킨다는 것은 무엇이고, "스크린을 찢어"버
린다는 것은 어떤 뜻인가? 여기서 주체와 스크린은 문화의

30. 같은 책, p. 241. 강조 필자.

초월화, 신화화, 관례화, 제도화를 대변하기에 그는 이를 "부식"시키고 "찢어"버린다고 표현하고 있다. 확실히 그는 예술에서의 초월적 관점을 상당히 폭넓게 비판하면서 새로운 실험의 관점을 내세웠다. 그가 보기에, 60년대 미니멀리즘, 팝아트를 거치면서, 차용미술, 슈퍼리얼리즘 등 당대 미술이 이 스크린의 문제와 주체의 문제를 문제화했다는 것이다. 포스터의 이러한 반-초월성에 대한 태도는 다음의 표현에서 극명히 드러난다. "미술을 통한 개입의 취지가 미술에 대한 초월적 확신을 안전하게 지키는 일이 아니라 미술을 둘러싼 담론의 규칙들과 제도의 규제들을 내재적으로 시험하는 일에 착수하는 것이 된다는 것"[31]이라고 강조할 때 특히 그렇다.

• •

31. 같은 책, p. 113. 그는 마이클 프리드가 미술에서 강조하는 초월적 "현재성(presentness)", 그린버그의 본질주의적인 '질'의 미학을 예술지상주의적인 초월화의 노력이라고 보면서 이를 비판한다. 그리하여 그는 다음과 같이 말할 수 있었다. "질이라는 규범적 규준이 관심이라는 실험적 가치로 대체되었다는 것, 그리고 미술의 발전은 기존의 미술 형식을 정제함에 의해서라기보다는 그러한 미학적 범주들을 재정의함에 의해서 이루어지는 듯하다는 것. 이렇게 해서 비평적 고찰의 대상은 어떤 매체의 본질보다 "어떤 작품의 사회적 효과(기능)"가 된다. …… 전자(형식주의 모더니즘)가 "확신을 강요"한다면 후자는 "의문을 던지고" 또 전자가 "본질을 추구"한다면 후자는 "전제조건을 들추어내는" 것이다."(같은 책, p. 113) 또한 그는 "미니멀리즘은 대부분의 모더니즘 미술에서 나타났던 초월적 공간과 단절"했다고 강조한다.(같은 책, p. 85) 하지만 아쉽게도

하지만 곧바로 우리는 포스터가 사용하는 '스크린' 개념(혹은 '이미지–스크린')을 수정해야 한다. 왜냐하면 여기서 부식되는 주체는 재현 주체이지 욕망의 주체가 아닌 것이 맞지만, 찢어지거나 찢어져야할 스크린은 라캉이 제시하는 "스크린"의 의미 자체는 아니기 때문이다. 놀랍게도 그가 정의하는 "미술의 관례, 재현의 도식 체계, 시각 문화의 코드들"32로서의 스크린은 라캉의 그것과 한참 거리가 멀다. 오히려 라캉의 응시론은 초월적 응시론(상징계)이 아니라 오히려 그에 대립되는 욕망의 응시론(대상 a)이다. 그럼에도 불구하고 이러한 오해와 오인이 상당히 확산되어 있어서, 초월적 응시에 대한 비판적 입장을 구축하기 위해서는 이를 정확히 파악하고 넘어갈 필요가 있다.

라캉의 응시론을 간략히 파악하기 위해 먼저 보아야할 도식은 다음과 같다.

• •

그는 네오–아방가르드의 "원천"이 될 존 케이지와 <플럭서스>를 다루지 않는다. 이후 살펴볼 것처럼, 존 케이지와 <플럭서스>는 진정한 의미에서의 네오–다다 혹은 네오–아방가르드의 예술 판을 구축한 최초의 운동이었다.

32. 같은 책, p. 223. 그는 여기저기에서 스크린을 대상 a와의 직접적인 접촉을 억제하는 '재현'의 틀로 해석하면서, 이를 대타자의 억압적 질서, 상징적 질서와 연관짓고 있는 것으로 보인다.

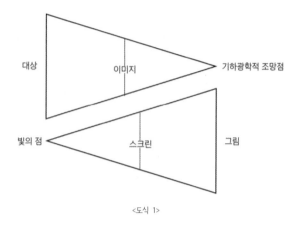

<도식 1>

(1) 우리는 흔히 재현주체로서 기하광학적 조망점에 자리 잡아 대상을 조망한다고 믿고 있다. 그리하여 이미지를 우리는 지각한다고 생각한다. 이는 르네상스 원근법이 발명한 자리, 즉 관람자의 자리에 자리 잡음을 뜻한다. 하지만 라캉은 이러한 주체철학적인 전통에서 굳어진 재현 개념을 가상으로 서 거부한다. 그에 따르면 재현주체는 앞서 얘기했듯이 상징계인 대타자와의 상징적 동일시의 효과이며, 오이디푸스 콤플렉스의 해소의 결과로서 상징계 진입에 성공하는 재현주체, 말하는 주체이다.33 하지만 이 거세효과의 결과 주체는 어머니

33. 가상으로서의 재현이미지에 대해서는 다름의 그림이 잘 보여준다. 표상이미지인 우측의 테이블 위의 꽃병은 사실 좌측의 테이블 아래 가려진 꽃병이 xy라는 오목거울(이는 실로 타자의 상징계이다)

–타자와의 원초적인 관계를 잃어버리고 빗금 쳐진 주체가 된다. 그리고 그 잃어버린 대상은 상징계–내–실재로서, 그리고 결여로서 대상 a이다. 이제 주체는 이 대상 a, 잃어버린 대상을 중심으로 어떤 욕망과 충동의 과정에 진입한다. 대상 a는 욕망의 원인이자 욕망의 대상이라 일컬어진다.34 따라서

⋯

을 통해서만 거울에 역상으로 반사되면서 재현주체가 지각하는 이미지 형태로 나타난다.

<그림 6> 「다니엘 라가슈의 보고서에 대한 논평」에서 제시된 광학 모델.

34. 라캉은 근본 충동을 구강충동, 항문충동, 시관충동(시각영역), 호원충동(청각영역) 4가지로 구분해 제시한다. 가장 대표적인 구강충동의 사례는 어머니의 젖가슴으로서 대상 a이다. 여기서 '대상'은 현실적인 이러저러한 대상들과 무관하지 않지만, 그것들로 환원되지 않는 잠재적인 어떤 것으로 끊임없이 충동을 부추기는 욕망의 원천이다. 대상 a는 그래서 일종의 구멍, 공백이다. "인간은 이미지로서, 그 이미지가 텅 빈 상태로 남겨놓는 공동 때문에 흥미로운 것이다."(*The Seminar, Book VII.* p. 292.) 이에 대한 포괄적인 논의는

"나는 내가 나를 보고 있다는 것을 본다"[35]는 지각의 재현주체
는 일종의 광학효과로서 기각된다. (여기서 '가상으로서의
재현' 비판은 굉장히 중요한데, 그것은 라캉을 포함해 위에서
언급한 푸코, 들뢰즈 등이 제기하는 철학적인 문제일 뿐만
아니라, 현대예술의 가장 본질적인 문제로서 등장하기 때문이
다. "어떻게 재현을 벗어날 것인가? 어떻게 재현 너머를 예술
적으로 포착할 것인가? 비–재현의 세계는 무엇인가?" — 이
는 세잔, 클레로부터 시작해 플럭서스, 미니멀리즘, 팝아트
등 현대예술의 근본 화두이자 각종 예술적, 반–미학적 모험
의 원천으로 등장한다.)

(2) 주체의 빗금 쳐짐과 눈과 응시의 분열이 등장하는 것은
동시적이다. 따라서 회화에서의 그림들은 재현이미지와는
다른 차원의 이미지들을 다룬다는 사실을 보여준다. 즉 이는
도식의 '빛의 점'을 차지하는 응시와 관련된 어떤 유희임을
말한다. 라캉은 메를로–퐁티를 참조하면서 오히려 우리는
응시로 둘러싸여 있다고 말한다. 우리가 무엇인가를 바라보고
식별하기 이전에 그 무엇들이 우리를 보고 있다는 것이다.
따라서 사랑의 경우이든 어떤 매혹의 경우이든, "너는 절대로

<hr>

이 시론의 영역을 벗어나기 때문에 이후에 논의될 필요가 있다.
35. 자크 라캉, 『자크 라캉 세미나 11』, 맹정현, 이수련 옮김, 새물결,
 2008, p. 128.

내가 너를 보고 있는 곳에서 나를 응시하지" 않는다고 말할 수 있다.[36]

라캉이 파악하는 욕망의 응시란 무엇인가? 그는 빛의 점(광점)이 있어서 그것이 우리를 본다고 주장한다. 즉 그것이 응시점이 된다. 이것은 난폭하기 때문에 스크린이 필요하고, 그것이 우리를 보호해준다. 직접적인 응시에의 노출은 눈멀게 할 수도 있다. 그러므로 스크린은 이 광점을 완화해주는 응시 길들이기의 기능 혹은 아폴론적 진정효과를 가져온다고 말한다.[37] 그것은 동시에 눈속임의 효과이기도 한데, 새들의 눈까지 속인 포도송이를 그린 제욱시스와 벽에 베일을 그린 파라시오스 중에 파라시오스가 승리한 일화에서도 잘 드러난다. 즉 "자, 이제 자네가 그 뒤에 무엇을 그렸는지 보여주게"라고 말한 제욱시스가 당한 것이다.[38] 이는 베일로서의 스크린이 그 너머의 어떤 바라볼 것을 있지 않은지를 가정하기에 가능한 것이다. "실제로 인간은 그 너머에 응시가 존재한다는 듯이 가면놀이를 할 줄 압니다. 여기서 스크린은 매개의 장소입니다."[39] 따라서 빛의 점과 관련한 스크린은 응시와 그림의 매개

. .

36. 같은 책, p. 159.
37. 같은 책, p. 157.
38. 같은 책, p. 160.
39. 같은 책, p. 166.

이고, 여기서 중요한 것은 그 너머에 욕망으로서의 응시가 있다는 점이다.

(3) <도식 2>는 위의 두 삼각형을 겹쳐놓은 종합적 도식인데, 응시(타자의 응시)와 주체 사이의 이미지–스크린이 설치된다.

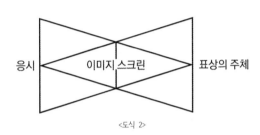

<도식 2>

여기서 스크린–이미지는 복합체로 보아야 한다. 어쨌든 나는 보면서도 하나의 응시되는 그림이 되기 때문이다.[40] 즉 재현주체처럼 내가 '보는' 것이면서도 욕망주체로서 나로 하여금 '보게 하는' 어떤 충동을 응시가 함유하기 때문에 복합체로서 이미지–스크린이 나타난다. 라캉은 이 겹침을 자세히 설명하지 않는다.[41] 이는 이미지–재현주체의 입장에

· ·

40. "여기서 두 삼각형은 실제로는 시관적 영역의 작용에 있으므로 서로 겹쳐지게 됩니다."(같은 책, p. 164.)

41. 그는 "세미나 13"에서 이를 더 밀고나가며, 사영기하학과 관련한

서 보면 미리 주어진 확립된 가치처럼 다뤄질 것이며, 스크린–
대상 a의 입장에서 보면 욕망의 베일처럼 다뤄질 것이다.
다만 추론해보면 회화의 구상적, 재현적 요소와 비–재현적
요소의 혼합성을 강조하기 위한 임시적인 도식으로 사용된
것이라 할 수 있다. 다만 강조해야 할 것은 스크린은 오로지
상징계의 진입으로 인해 (비)–존재적인 실재이자 결여로 있
는 욕망의 원인이자 대상인 대상 a와의 관계 속에서 파악되어
야 하지, 결코 상징계 자체의 대타자 효과로 보아서는 안
된다는 것이다.

 오해는 어디서 오는가? 그것은 라캉 자신의 양가적인 표현
들 때문이기도 하겠지만, 또한 라캉의 스크린을 '대타자'의
응시로 치환해서 읽고자 하는 오해에서 비롯되는 것으로 보인
다. 그리고 이는 앞서 지적했듯이 상당히 확산된 독해인 것으
로 보인다.42 따라서 포스터가 파악하는 한에서 '스크린'은

··
 두 초점 즉 재현의 초점과 응시의 초점의 공존이라는 테제를 강조한
 다. 이는 추후의 과제로 남겨둔다.
42. 김소연은 한 논문에서 조운 콥젝의 미국의 미술사가인 카자 실버만
 비판을 소개한다. 즉 카자 실버만이 라캉의 스크린 개념을 "문화적
 스크린" 혹은 "상상적인 뷰파인더"로 잘못 이해하고 있다는 것이다.
 (「라캉의 이미지론에서 지젝의 영화론으로」, 『현대정신분석(15)』,
 한국현대정신분석학회, 2013, p. 12.) 이는 현재 논의와도 매우 밀접
 한데, 헬 포스터 또한 카자 실버만을 언급하고 있기 때문이다.
 김소연에 따르면 이러한 라캉에 대한 결정적인 오독은 '대타자의

그 자신이 말하듯 "이미지—스크린 그리고/또는 상징적 질서"[43]이다. 즉 이는 라캉에서라면 주인기표의 형성 차원에서 다뤄야 할 문제이고 푸코에게서라면 권력 관계 혹은 판옵티콘적 응시 등 초월적 응시에서 찾아야 할 것이다. 그것은 법과 상징질서 혹은 권력 관계 혹은 이와 직접 연관된 얼굴화와 관계한다.

그렇지만 포스터가 이러한 라캉의 응시론에서 대상 a를 실재적인 것 자체로 요약하며, "상징계의 부정, 어긋난 만남, 잃어버린 대상으로 정의"된다고 할 때 그는 정확하다.[44] 맞는

• •

의한 호명'이라는 알튀세르적 전유에 대한 카이에 뒤 시네마 그룹의 경도에서 비롯되었고, 이 태도가 실버만까지 이어진다.

43. 핼 포스터(Hal Foster), 『실재의 귀환』, 이영욱, 조우연, 최연희 옮김, 경성대문화총서, 1996, p. 262.

44. 같은 책, p. 227. 강조 필자. 그렇지만 라캉을 '넘어선다고' 생각하면서 이런 주장을 했기에 이 또한 문제가 없다고 볼 수는 없다. 특히 라캉 자체도 표현주의와 관련해서는 스크린 자체를 없애려는 경향이 있다고 주장한다. 조금은 복잡한 문제를 이렇게 다룬 이유는 라캉과 포스터 모두를 각자의 제대로 된 위치에 자리 잡게 하기 위해서이다. 따라서 라캉의 응시론은 초월적 영역이 아니라 욕망의 영역에 열린 상태로 남겨져야 하고, 특히 포스터의 라캉에 대한 오해에도 불구하고 그의 비판적인 입장 또한 그 자체로 남겨져야 할 것이다. 특히 라캉의 후기의 대상 a와 관련된 주체화의 영역은 상징계를 '넘어서는' 새로운 주인되기의 가능성을 보여준다. 이 또한 별도의 논의가 필요하다.

말이다. 그리고 현대예술의 경향이 응시를 진정시킨다기보다는 "응시가 빛나기를, 대상이 곧추서 있기를, 실재가 현존하기를 원하는 것처럼 보이거나, 혹은 최소한 그것들이 이 같은 숭고한 상황을 환기시키기를 원하는 것처럼 보인다"는 주장도 이 역시 라캉의 응시론과 관련해서 틀린 주장이 아니다.45

하지만 포스터가 현대예술의 "주체와 스크린에 대한 이러한 이중의 공격"을 강조하면서도, 왜 그의 분석들은 모두 부정적인 면들을 띠는가(외상적 환영주의, 외상적 리얼리즘, 혐오 미술, 부식된 주체로서 파편화된 인형들 등)? 주체 및 스크린에 대한 공격 이후에 열리는 예술의 세계는 모두 이런 것일까? 왜 예술은 트라우마적이어야만 하는가? 곳곳의 분석들을 살펴보면 통찰력 있는 접근들이 엿보이지만 정신분석의 개념틀에 의해 예술작품 자체의 생생함들이 부식되는 것처럼 보인다. 아마도 이는 차라리 대상 a가 갖는 결여의 성격, 잃어버린 성격에서 오는 것일지도 모른다. 또한 이는 동시에 라캉에게 긍정적 실재가 부재하다는 사실 그런 가운데 윤리학이

● ●

45. 같은 책, p. 226. 그는 다음처럼 단정한다. "라캉이 보기에, 이러한 회화적 응시들은 각각 대상 a로서의 응시의 포기를 회유한다. 내가 앞으로 주장하려는 것은, 어떤 포스트모더니즘 미술은 이러한 응시와의 협상, 응시의 승화를 파괴하고자 한다는 것인데, 라캉의 입장에서 이는 예술 그 자체와 단절하는 것이다."(같은 책, p. 227.)

더더욱 강조된다는 사실로부터 유래하는 것처럼 보인다. 확실히 라캉 정신분석은 다른 정신분석과 마찬가지로 지나치게 가족적이거나 인격적인 수준으로 환원되는 경향이 강하다. 그렇지만 무엇보다 문제는 대상 a의 심급 자체이다. 그것은 지나치게 결여태이며 부재의 형식으로 나타나기 때문에 긍정적인 존재론, 그 원초적 질료 자체가 '부재'하다. 우리는 실재를 상징계 내에 결여와 구멍으로 있는 관점을 넘어 그 자체 충만하고 긍정적인 힘으로 이해할 필요가 있다. 그리고 거기로부터 오는 비극, 풍자만이 아니라 명랑하고 유쾌하고 유머스러운 표면의 구축은 불가능한 것인지 물어봐야 한다. 우리는 충만한 실재의 지대를 찾아야 하며 그렇게 된다면 포스터가 연구했던 작가 작품들이 전혀 새로운 뉘앙스로 나타날 수도 있을 것이다.

아닌 게 아니라 신디 셔먼의 작품들은 이미 '미디어를 통한' 얼굴화 과정, 초월적 응시를 문제시하면서 새로운 유희, 비판, 풍자와 유머를 보여주고 있는 것으로 보인다.(<광대Clowns> 시리즈, <사교계 초상화Society Portraits> 시리즈) 이는 프란시스 베이컨의 얼굴의 뒤틀림 작업과는 다른 방향임에도 불구하고 그(녀)의 작업들은 현대사회의 은근히 강요되는 초월적, 표준적 이미지의 존재론이라는 벽에 어떤 강한 구멍을 뚫는 작업이라 볼 수 있을 것이다.

5

초월적 응시로부터, 얼굴화 과정으로부터 벗어나기 위해서
는 그것이 지배적으로 함께 작용했던 기호체제의 시니피앙,
이미지들, 미디어 작용 전체를 문제시해야함을 의미한다. 우
리가 이미 처해 있는 네트워크 하의 이미지들의 사슬, 언어기
호들의 사슬들 속에서만 그것을 벗어나는 어떤 방법들이 나오
기 때문이다. 그러나 이는 동시에 초월적 응시와의 매듭 자체
를 결연히 '끊어내는' 방법이기도 하다. 우리는 현대예술이
열었던 몇몇의 원초적이고, 획기적인 탈–얼굴화의 순간들을
음미해봄으로써 결론을 대신하고자 한다. 그러기 위해서 우리
는 단번에 얼굴화 과정의 바깥, '공空'에 자리 잡아야 한다.

색즉시공色即是空 공즉시색空即是色

공空은 우리가 도달해야 할 어떤 실재이자 거기에 이르는
하나의 방법이다. 여기서 실재는 존재적ontic인 것이 아니라
존재론ontology적 실재이다. 즉 이것저것의 사물들의 상태, 형
태들인 색色이 아니라 그것을 낳는 잠재적인 영역이다. 당연히

그것은 무無가 아니다.46 그것은 그래서 무엇보다도 먼저 자기와의 차이를 낳는 것 자체이며 하나의 이념, 화두의 자리이기도 하다. 공은 주관도 객관도 아니다. 그것은 주/객의 판을 넘어서 오히려 그 판이 전제해야 하는 과정적 발생의 영점zero point이다. 시몽동 식으로 말하자면 전–개체적인 어떤 포텐셜, 준–안정성의 영역이다. 빛 시각에서 백색광, 소리 청각에서 백색소음이라 할 수 있다.

예를 들어 백색광이 과정적 발생의 영점이라는 말은 무엇을 의미하는가? 백색광은 뉴턴이 발견한 것으로 백색광 속에 우리가 아는 여러 색들이 혼합된 것으로 알려져 있다. 그런데 백색광은 단지 이미 알려진 색들이 혼합되어 있는 것일 뿐일

· ·

46. 중관사상의 창시자인 나가르주나(용수보살)에게 있어서 '공(空)'이란 무엇보다 '비유비무(非有非無)'이다. 즉 공은 실체적으로(자성으로서) 존재함도 아니요 존재하지 아니함도 아니다. 완전실체로서 존재이거나 그 대립자인 '무'도 아닌 것이다. 그렇다고 '허무'한 심리적 표현이나, 어떤 그릇의 비어 있는 상태도 아니다. 왜냐하면 공의 다른 얼굴이 바로 연기이기 때문에 완전히 아무것도 없는 경우는 해당될 수가 없기 때문이다. 그것에 해당하는 서구철학의 범주로는 잠재적인 것이 가장 가깝다고 보여진다. 그래서 당시의 실체화 경향에 대해 나가르주나는 분투하면서 공을 재정립하면서 동시에 있음도 없음도 아닌 가운데, '중(中)'을 보라고 한 것이다. 물론 이에 대한 접근도 다양하고 오해도 다양하다. 이에 대해서는 남수영, 「용수의 연기설 재검토 및 중도적 이해」, 『불교학 연구』, 32호, 2012를 참조할 것.

까? 그런 경우라면 백색광은 잡탕에 불과하고 색들과 발생적이고 과정적인 관계를 갖지 못할 것이다. 베르크손에 따르면, 색의 세계 즉 사물의 상태들에서 이미 추상적으로 구분된 개념들인 적색, 녹색, 청색 등은 구체적인 대상들의 색깔들과 분리되며 기껏해야 서로에게 외적인 논리적인 포섭 관계만을 끌어올 수 있을 뿐이다.('이것은 빨간 게 아니라 푸른 색이야'라는 부정을 통한 규정)[47] 하지만 베르크손은 대상과 개념의 분리되지 않는 전혀 다른 방식으로 백색광을 규정한다. 들뢰즈는 이를 다음과 같이 요약한다.

색조들로 하여금 그 색조들을 하나의 동일한 점에 모으는 볼록렌즈를 통과하도록 한다. 이 경우 사람들은 "색조들 간의 차이를 드러나게 했던 순수한 백색광"을 얻게 된다. 여기에서 서로 다른 색조들은 더 이상 하나의 개념 아래에 있는 대상들이 아니다. 그것들은 곧 개념(백색광) 그 자체의 뉘앙스들 또는 정도들이다. 말하자면 색조들은 이제 차이 자체의 정도들이지, 정도의 차이들이 아닌 것이다. 아울러 이때의 관계 또한 더 이상 논리적인 포섭으로부터가 아닌 분유로부터 온

47. 앙리 베르크손, 「라베송의 생애와 저작」, 『사유와 운동』, 이광래 옮김, 문예출판사, 1996, pp. 271-272.

다. 물론 백색광은 여기에서도 여전히 보편적인 무엇이다. 하지만 여기에서 우리가 개별 색조를 이행할 수 있는 것은 백색광 그 자체가 각 개별 색조의 끝부분에 위치하기 때문이다. 여기에서 백색광은 구체적으로 보편적인 무엇이다. 말하자면 사물들(색조들)이 개념(백색광)의 뉘앙스들 또는 정도들이 된 것과 꼭 마찬가지로 이제 개념(백색광) 그 자체가 또한 사물(색조)이 된 것이다. 이처럼 여기에서는 대상들(색조들)이 자기 스스로를 (백색광의) 수많은 정도로서 그려내기 때문에, 개념(백색광)은 이렇게 표현해도 좋다면 보편적인 어떤 것이되, 결코 하나의 유類나 일반성은 아닌 구체적인 어떤 것이다.[48]

이렇듯 백색광은 "색조들 간의 차이를 드러나게" 하는 발생적인 영점으로 작용한다. 현실의 이러저러한 대상들의 구체적인 색깔들은 "이 대상은 파랗다, 노랗다, 빨갛다"는 식의 주어의 추상적, 논리적 술어가 아니다. 그렇다고 (존재론적인 오해를 줄이기 위해 강조하자면) 백색광이 플로티누스적인 의미에서의 '유출인'인 일자―子도 아니다. 즉 태양처럼 빛을 발해

• •
48. 질 들뢰즈, 「베르크손에 있어서의 차이의 개념」, 『들뢰즈가 만든 철학사』, 박정태 엮고 옮김, 이학사, 2007, p. 337.

놓고(유출하고) 그 자신은 이 세계에 없는 어떤 알 수 없는 초월자도 아니라는 것. 그것은 그 자체 대상들에 내재하는 백색광의 어떤 뉘앙스로 표현되는 것. "구체적인 어떤 것"이다.

우리는 여기서 철학의 중요한 혁신만이 아니라 예술에서의 그것을 목도하고 있다. 재현의 논리를 벗어난다는 것, 그것은 단지 어떤 무시무시한 심연으로 떨어지거나 언어기표들의 한없는 미끄러짐으로 떨어지는 것이 아니라, 정확히 실재 자체와의 직접적인 접촉, 개체적인 것과 보편적인 것(혹은 더 좋게 말하자면 내재면)의 빛나는 연결점들, 접속점들, 특이점들, 그리고 이 정도들 또는 뉘앙스들의 가능한 공존[49]을 발견, 표현하는 것에서 성립한다.[50] 이 부분은 아무리 강조해도 지나치지 않다. 왜냐하면 현실 역사에서 철학과 예술(심지어 과학도)이 각각의 위기 속에서 창조하는 사유들 각각이

••

49. 같은 책, p. 339.
50. "개체적인 존재에 그 고유의 뉘앙스를 부여하면서 그 존재를 보편적 조명에로 연결시키는 그런 특정 빛을 그 개체적 존재 내에서 재 파악하고, 또 그 빛이 반사되어 나온 근원을 추적하는 것이 바로 형이상학의 목표이다."(베르크손, p. 272.) "일의적 존재의 본질은 개체화하는 차이들에 관계하는 데 있다. 그러나 그 차이들은 서로 같은 본질을 지니지 않으며, 또한 존재의 본질을 변하게 만들지도 않는다. 이는 흰색이 상이한 강도들에 관계하지만, 본질적으로는 똑같은 흰색으로 남는 것과 마찬가지다."(pp. 102–103.)

공명하는 드물고 귀한 순간들이 있기 때문이다. 우리는 케이지의 침묵(<4분 33초>), 라우센버그의 백색회화(<White painting>), 백남준의 백색필름-스크린(<필름을 위한 선>)들이 바로 이 백색광의 뉘앙스들 자체에 접촉하고 있다고 믿지 않을 이유가 없다고 본다. 그것들은 각각 소리와 관련한 백색소음, 빛과 관련한 전자기적인 표면인 백색광, 혹은 시각과 관련한 백색회화의 창조들이다. 예술은 이제 공空 자체를 포착하는 것을 실험하고, '감응지대'라 부를 하나의 표면 혹은 장場을 구축한다.[51]

이렇듯 현대예술에서 구축되는 표면들은 그 어느 때보다 전면적이고, 혁명적인 것이라 할 수 있다. 그 회화의 평면, 스크린, 모니터의 면들은 이미지의 재현(담론적인 것, 구상적인 것, 초월화되는 요소들)에의 종속을 고발하고, 비판하며, 파괴한다. 상층의 우상-이미지들이 파괴되며, 심층의 시뮬라르크-이미지들이 변형되어 표면으로 올라온다. 그리하여 기이한 표면들이 생성된다. 거기엔 매우 충격적인 어떤 요소들이 존재한다. 존 케이지의 <4분 33초>가 가져다줬던 충격이 그 한 사건이자 사례라 할 수 있다. 그 충격은 무엇이고 어디에

· ·

51. 들뢰즈는 이러한(철학적 사유 및 과학과의 공명을 포함한) 현대예술의 공통의 선(線)을 '네오-바로크'라 부른 바 있다.

서 성립하는가? 그것은 놀랍게도 '아무 연주도 없는 연주' 혹은 '음악적으로 들을 만한 어떤 것도 없다'는 사실에서 성립한다. "침묵"이 음악을 대체한 것이다. 정적만이 무대에 4분 33초를 '지속'한다. 이는 음고, 음색, 조성 등의 서구 음악의 초월적인 심급에 어떤 '중지'를 가져오는 무위無爲이다. 하지만 정말로 침묵만이, 정적만이 있었는가? 잘 알려져 있듯이 그것은 어떤 전통에 대한 소위 초현실주의적인 위반이나 조롱적 장난이 아니라 음악사에서 보기 힘든 가장 진지한 실험 중 하나였다. 케이지의 소회를 들어보자.

침묵이란 없다. 사람들은 들을 줄 몰랐기 때문에 그들이 침묵이라고 생각했던 내 작품 <4분 33초>는 우발적인 소리들로 꽉 차 있었다. 첫 악장에서는 밖에서 휘몰아치는 바람소리를 들을 수 있다. 두 번째 악장에서는 지붕을 두드리기 시작하는 빗방울 소리를, 그리고 세 번째 악장에서는 사람들이 얘기하거나 걸으면서 내는 모든 종류의 흥미 있는 소리들을 사람들 자신이 만들었다.[52]

• •

52. 리처드 코스텔라네츠, 『케이지와의 대화』, 안미자 옮김, 이화여자대학교 출판부, 1996, p. 112.(이하 이 책을 『대화』로 표시함) 그는 하버드대학의 한 무음향실(소리가 없는 방)에서조차도 두 가지 소리(높은 소리는 신경계가 돌아가는 소리이고, 낮은 것은 혈액순환

일상의 소리들, 소음들, 침묵들 모두가 예술이 될 수 있다. 그것은 삶과 예술의 차이가 사라지고(다다), 전혀 다른 의미에서의 자율지대를 구축하고자 하는 실험이다. "당신은 내가 아무런 소리도 만들어 넣지 않은 <4분 33초>라는 작품을 쓴 것, 또 라우센버그가 아무런 이미지도 없는 그림 — 그건 그저 캔버스, 그 위에 아무런 이미지도 담고 있는 않은 흰 캔버스에 그림을 그린 것 — 또 한국의 작곡가인 백남준이 아무런 영상을 담고 있지 않은 한 시간짜리 필름을 만들어낸 것을 알고 있다. 자 이제, 즉석에서 당신은 이 세 가지 행위가 똑같은 것이라고 말할 수 있다. 그렇지만 그들은 상당히 다르다. 내 의견으로는 라우센버그의 그림은 내가 표현했듯이 주변에 있는 먼지의 입자와 명암을 위한 공항airport이 되었다. 내 작품 <4분 33초>는 주변 소리들의 연주가 되었다."53

• •

소리임)를 들을 수 있었던 충격적인 사건을 경험하면서 완전한 무음은 존재하지 않는다는 각성을 하게 된 적이 있다. (Cage, John. *A Year from Monday: New Lectures and Writing by John Cage*. Middletown: Wesleyan University Press, 1969, p. 134.)

53. 『대화』 p. 303. 이에 조응해 백남준은 <두 대의 TV에 입력된 소리의 파도(음파)―수평/수직(Sound Wave Input on Two TV set Horizontal/Vertical)>(1963)을 통해 청각장에서의 침묵을 시각장으로 자리 옮기는 일종의 변형적인 공명 작업을 진행했다.

소음들, 먼지들, 입자들의 그 자체의 해방은 존 듀이가 말하는 "자아와 대상들의 세계와 사건들의 완전한 상호침투"[54]의 과정을 구현하는 것으로 보인다. 더 나아가 케이지의 작품들에서 심층의 침묵을 포함한 소음들(자동차 소리, 하수관에 물 흐르는 소리, 숲속에서 새들의 소리, 냇물 흐르는 소리, 라디오 주파음 …… 등)이 예술적 표면으로 새롭게 올라오고, 동시에 상층에 자리 잡고 있었던 초월화된 예술 가치들이 파괴된다. 여기서의 자율성은 즉 다른 분야와 외적 관계에서 독립되어 있고, 확립된 가치가 있어야 한다는 '예술만'의 자율성도 아니고, 또 예술 내적으로 확립된 가치, 본질주의적인 중심이 있고 그에 따라 위계화되는 자율성(이것은 연극적이다. 이것은 회화가 아니다 등등)도 아닌, 삶 자체가 되는 어떤 과정으로서의 예술 혹은 (비)예술의 자율성을 말한다.

공空은 그래서 그것을 내려놓는 방법으로서도 요청된다. 침묵은 그래서 이미 우연성을 요청한다. 왜냐하면 따라야 할 미리 주어진 어떤 법칙도 존재하지 않게 되기 때문이며, 오히려 법칙들이 거기에 의존하기 때문이다. 그래서 케이지는

..
54. John Dewey, *Art as Experience,* New York: Capricorn, 1934, p. 25. 이러한 소음들, 먼지들, 입자들의 출현은 들뢰즈와 가타리가 말하는 "예술의 분자되기, 지각불가능하게 되기"의 진정한 서곡이라 할 수 있다.

다음과 같이 말한다. "소리는 음고pitch · 음량 · 음색 · 지속 시간duration에 의해 특징지어진다. 그런데 소리의 정반대되는 필수 동반자인 침묵은 오직 지속 시간에 의해서만 특징지어진다. 그렇다면 음악 재료의 네 가지 특징 중 지속 시간, 즉 시간 길이time length가 가장 근본적이라는 결론이 나온다. 침묵은 음고나 화성의 견지에서 들을 수 없고, 시간 길이의 견지에서 들린다."[55] 이 지속이라는 부분은 바로 '변화'(주역)의 중심 요인이다. 변화는 일종의 우연성이다. 그가 소음을 포함한 소리들이 화성 중심주의에 빠져 있다고 판단해서 화성의 벽을 깨고자 할 때 강력히 요청되었던 것이 우연성이다. (여기에 그가 타악기를 선호하는 이유가 있을 법하다.) 하지만 그것은 동시에 실재가 공으로서의 무음(침묵)이라는 것을 파악하면서만 가능한 것이다. 즉 음악의 지속은 측정 가능한 박을 벗어나는 어떤 차이이자 '변화'이며, 빠름과 느림 등의 강도를

· ·

55. Richard Kostelanetz, *John Cage. An Anthology*(New York: Da Capo Press, 1991), p. 81. 정우진, 「존 케이지 언케이지드: 아방가르드 음악을 살리는 법」, 『서양음악학 제15-2호』, 서양음악학회, pp. 51-52에서 재인용. 그리고 그는 이 변화의 개념이 동양에서 왔다고 지적한다. "지속적인 변화의 개념. 동양적인 개념인 지속적인 변화이다. (……) 쇤베르크 12음 음악의 종합적 개념은 지속적인 변화의 개념과 같다. 멜로디와 규칙적인 리듬 이외에 나를 귀찮게 하는 것은 화성이다."(『대화』, p. 71.)

다루고, 이것은 그동안 비–음악적이라고 여겨왔던 음악적인 음音이 아닌 '소리들' 그리고 그 소리들과 밀접히 연관된 침묵과 밀접히 연관을 갖는다. 우연은 침묵 속의 작은 변화들, 변곡점에로의 열림이다. 이렇게 케이지는 공空을 침묵의 사유로 확장하면서 작업을 실험했던 최초의 인물임에 틀림없다.

구조와 발생에 맞서 과정을 긍정하고, 박동하는 시간 또는 템포에 맞서 유동하는 시간을 긍정하고, 모든 해석에 맞서 실험을 긍정하는 이 고정판— 그리고 여기서는 음의 정지로서의 침묵이 운동의 절대 상태를 나타낸다— 을 가장 완전하게 펼쳐 보여준 최초의 인물은 분명 존 케이지이다.[56]

나아가 이러한 화성적인 중심화를 벗어나 침묵으로서의

• •

56. 질 들뢰즈, 펠릭스 가타리, 『천 개의 고원』, 김재인 옮김, 새물결, 2001, p. 506. 이들은 여러 예술판들을 크게 초월적인 판과 내재적인 판으로 다음과 같이 구별한다. "1) 추론될 수 있을 뿐인 판과 관련해서 형식들은 전개되고 주체들은 형성된다.(조직과 발전의 판) 2)자신에 제공하는 것과 동시에 필연적으로 주어지는 판과 관련해서, 형식을 부여받지 않은 요소들 사이에는 빠름과 느림만이, 주체화되지 않은 역량들 사이에는 어팩트들만이 존재한다.(고른 판 혹은 조성의 판)"(같은 책, pp. 507–508) 케이지는 당연히 고른 판에 해당하며 그 자신은 '과정으로서의 음악', '사용으로서의 음악'이란 용어를 선호한다.(『대화』, p. 262.)

공에 이르는 것은, 당연하게도 자아에의 집착–초월적 응시에의 집착을 '비우는' 방법, 실험에 의해서만 가능하다. 케이지는 스즈키의 선불교 강의를 열심히 들었는데, 그는 자아의 문제에 대한 가르침을 다음과 같이 기억한다. "그(스즈키)는 계란 모양의 형태 그리고 왼쪽에 두 개의 평행선을 중간에서 위로 그렸다. 그는 두 개의 평행선을 지적하면서 이것이 자아ego라고 말했다. 계란 모양을 가리키면서, 이것은 마음의 구조라고 했다. 그리고 자아는 그 경험으로부터 그 자신을 차단해 버리는 능력을 지녔다고 말했다." 그리하여 자아에의 집착을 비우는 것은 세계와 나의 열린 지대로의 진입을 시작하며, 이는 의도의 버림을 동반한다. "나에게 침묵의 본질적인 의미는 의도하는 바를 포기하는 것이다."[57] 이는 '부처를 만나면 부처를 죽여라'와 상응한다. 초월화된 모든 얼굴들과 응시들을 버리는 것이다. 이는 초현실주의에서 강조하는 '위반'과는 성격이 아주 다른 것이다. 위반은 그것이 위반이기 위해서 '법'을 필요로 하는 것처럼 보이기 때문이다. 오히려 '공'으로의 접근에 방해가 되기 때문에 '부처를 죽이는 것'과 부처가 있기 때문에 단지 그의 법을 위반하는 것은 본성적으로 다른 것이다. (위반의 대가들은 사제로 퇴행한다.) 초월화된 나르시

57. 『대화』, p. 303.

시즘적인 자아를 비우기(혹은 파괴하기), 우연을 긍정하기, 그리고 의도를 내려놓기라는 과정은 이렇듯 자기만의 선禪적 수행과 실행 방법들로 이어진다.

그리고 이것은 당시의 다른 예술가들에게도 공유될 수 있고, 공유되는 하나의 운동으로 분출되고 있었다고 볼 수 있다. 플럭서스가 그 강력한 사례이다. 하지만 그러기 위해선 '색즉시공'의 돈오와 '공'의 표면을 선언하는 것이 필수적이었다. 그리고 곧바로 혹은 동시에 '공즉시색' 즉 각각의 영역에서의 특이한 '색'의 방출들이 이뤄지고 그것들끼리의 공명이 가속화되었다.

물론 여기서 구분하는 '색즉시공'과 '공즉시색'은 잠정적인 구분일 뿐이지만, 그렇다고 a=b, b=a의 단순 교환법칙의 동일률을 반복하는 것은 아닌 것으로 보인다. 우리가 보기에 잠재성의 발견 혹은 각성(색즉시공)과 그것의 표현(공즉시색) 사이의 거리를 인정할 필요가 있다. 왜냐하면 재현주체로서의 가상 속에서, '공'을 알기 전에 산은 그저 산이요 물은 그저 물이었지만 '공'을 깨달은 후, 산은 산이 아니고 물은 물이 아니었으나 결국 "산은 산이요 물은 물이다"라고 외칠 수 있는 순간이 오기 때문이다.[58] 예를 들어 세잔의 회화 작품들

• •
58. 성철 스님의 유명한 법어다. 그런데 원래는 청원 유신(靑原 惟信)

은 형태들로부터 벗어나는 색 자체의 해방을 통해 이러한 지각의 전투와 모험이 마침내 성취된 경지를 충분히 보여주고 있다.

그렇다면 공즉시색이 되는 경지는 무엇인가? 그것은 무위 혹은 의도의 내려놓기에 밀접히 관련된다. 그렇다면 의도의 내려놓기란 무엇인가? 예를 들어 케이지는 재현주체의 '의도 없이' <변화의 음악Music of Change>59을 진행하기 위해 주역의

• •

선사의 말이다(속전등록(續傳燈錄)). 그는 다음과 같은 말을 전한다. "이 노승이 30년 전 참선을 하기 이전에는 '산은 산이고 물은 물인 것(山是山 水是水)'으로 보였다. 그러던 것이 그 뒤 어진 스님을 만나 깨침의 문턱에 들어서고 보니, 이제 '산은 산이 아니고 물은 물이 아니더라(山不是山 水不是水).' 그러나 마침내 진실로 깨치고 보니, '산은 역시 산이고, 물은 역시 물이더라(山祇是山 水祇是水).' 그대들이여, 이 세 가지 견해가 서로 같은 것이냐 다른 것이냐? 만일 이것을 터득한 사람이 있다면, 그는 이 노승과 같은 경지에 있음을 내 허용하리라."

59. 케이지가 참조했던 『주역』의 영어 제목은 *The Book of Changes*(변화의 책)이다. 따라서 그가 주역을 보고 즉각 그것을 사용하기로 결심하면서 나온 개념이 '변화의 음악'인 만큼 이는 주역을 염두에 두고 읽어야 한다. 일부 학자는 <주역음악>이라 번역하기도 하는데, 이는 너무 의미가 좁혀질 수 있어 <변화의 음악>이란 용어를 고수했다. 여기서 케이지가 사용하는 주역의 괘 선택(점치기) 방식은 상당히 복잡한데, 특히 6개의 효(爻)로 구성되는 한 개의 괘가 선택될 때 거기에는 '변화하는 효(변효)'들이 0에서 6개로 나올 수 있다.(변효는 태음과 태양 즉 극에 달해 다른 상태로 변화하는 효들을 말한다.) 이때 변효가 없을 시는 그 괘 자체를 괘사로 쓰며, 1개가

점치기 방법을 이용한 작곡(매번 뽑히는 괘를 토대로 음의
지속, 소리, 강약 등이 결정된다) 혹은 자기테이프들을 미세하
게 잘라서 다시 붙이며 우연적인 변화의 틈을 만들어내는
작업을 할 때,[60] 그는 의도를 내려놓으며 우연의 세계로 진입
한다. 그 속에서 새로운, 공 이후의 색들— 특이성, 우발점
등— 이 작품 표면으로 되돌아온다. 백남준의 경우에 텔레-
비전의 표면 자체 즉 공의 구축과 더불어 그는 거기에 어떤
색들을 회귀하게 실험한다. 딕 히긴스가 퍼포먼스를 진행한
조지 브레히트의 <드립 뮤직Drip Music>의 경우 사다리 위에서
떨어지는 물들은 하나의 우연적 사운드를 선사한다. 우리는
이러한 발명들과 기법들을 플럭서스를 따라 '사건event'이라
부를 수 있다. 즉 사건들은 의두 없음과 우연을 통해 새로운
지각, 감각의 장을 제공한다. 한나 히긴스Hannah Higgins는 『플
럭서스 경험Fluxus Experience』에서 존 카바노프John Cavanaugh의

• •

있을 때, 2개…… 있을 때마다 괘사의 사용법이 다르다. 보통 변효가
많을수록 주어진 괘(본괘)로부터 다른 괘(지괘)로의 이행에 있어
그 임박함이라든가 세의 강도가 강해진다. 이를 음악에 적용한
방법에 대해선 김경순, 「존 케이지 음악에 있어서 주역」, 『서양음악
학』 12호, 2009를 참조할 것.

60. 그는 「윌리엄스 믹스」라는 작품을 1년에 걸쳐 만들었는데, 그것은
어마어마한 편집증적인 작업이었으며, 손으로 허는 음악 작입의
결과였다. 그는 1/4인치 즉, "1초의 1/60에 해당하는 곳에 ……
1,097의 조각들을 집어넣었다." 『대화』, p. 267.

<플릭커Flicker>와 요코 오노Yoko Ono의 <아이블링크Eyeblink>
라는 두 필름을 분석하면서 시각 장에서의 재현주체적 응시의
해체 현상과 체현을 다음과 같이 진단한다.

체현embodiment은 <플릭커Flicker>에서는 보는 자의 시각 신
경과 눈 근육에 가해지는 피로 효과를 통해 일어나며, <아이블
링크Eyeblink>에서는 시각의 '틈새'의 길게 늘어지는 재현을
통해 일어난다. 이 비대상적인(그러나 보이는) 요소들의 체현
을 통해 플릭커와 아이블링크는 상업영화와 연합된 연속적이
고 객관적인 시각장 혹은 시관적 단일성에 대한 대안을 제공
한다. 그들은 재현의 단일화된 장의 가상을 원초적인 경험으
로 대체함으로써 그렇게 한다. …… 이러한 필름들은 탈체현
화된 응시disembodied gaze의 권위를 허물고 있다.[61]

• •

61. Hannah Higgins, *Fluxus Experience*, University of California Press,
 2002, p. 22. <플릭커>는 말 그대로 화면이 빠른 속도로 하얀 면과
 검은 면을 껌뻑거리기를 반복하기 때문에, '보아야 할 대상'도 '보는
 주체'도 애매해지고, 그 간격도 모호해진다. 계속해서 보는 행위가
 진행될수록 눈의 피로가 생기며 보는 눈과 대상의 전통적인 간격,
 이원론이 감각적으로 해체된다. <아이블링크>는 오노의 한 눈을
 근접 화면으로 잡아 '느린' 화면 재생으로 반쯤까지 뜨는 눈의
 운동을 보여준다. 거기서 미세하게 떨리는 눈 근육과 눈썹, 눈까풀의
 느릿느릿한 슬로우 비디오적 접근은 이미지를 '보는 눈'이라기보다
 는 어떤 몽환적인(에로스적 분위기를 포함해) '느끼는 눈'(혹은

여기서 체현은 구체적인 지각과 감각이며 직접적인 경험의 영역을 지칭한다. 즉 "탈체현화된 응시" 혹은 재현주체의 가상적인 응시(주/객 이분법)라는 프레임을 털어냄으로써 "원초적인 경험"에 이른다는 것이다. 이러한 원초적인 경험은 에르빈 스트라우스가 탁월하게 묘사하는 생성의 경험과 조응한다.

감각 경험의 현존(따라서 일반적인 감각 경험)은 주체와 대상으로 펼쳐지는 공–존재Mit–Sein의 경험하기이다. 감각하는 주체sensing subject는 감각작용sensation을 가지지 않고, 오히려 그는 감각하기에서 처음으로 그 자신을 소유한다. 감각 경험 속에서 주체의 생성과 세계의 사건들happenings이 펼쳐진다. 오직 무엇인가 발생한다는 점에서 나는 생성하고, 오직 내가 생성한다는 점에서 무엇인가가 [나에게] 발생한다. 감각하기의 지금The Now은 객관성에만 속하지도 않고, 또한 주관성에만 홀로 속하지도 않는다. 하지만 반드시 양쪽 모두에 속한다. 감각하기에서 자아와 세계는 감각하는 주체를 위해 동시적으로 펼쳐진다. 감각하는 존재는 그 자신과 세계, 세계

· ·
만지는 눈)의 이미지를 '체현'하는 것으로 보인다.

내의 그 자신, 그리고 세계와 함께하는 그 자신을 경험한다.[62]

여기서 에르빈 슈트라우스Erwin Straus가 강조하는 원초적인 감각 경험은 후설적 의미에서의 주체의 '지향성'도 가정하지 않으며, 결여로서의 대상 a와도 상관하지 않는다. 주체가 세계와 더불어 동시적으로 발생하는 것은 바로 이 감각 경험의 과정 속에서이다. 이 감각하기는 단지 언어에 의해 발화되는 추상적으로 구별된 감정들이나 감각작용들이 아니라, 그것을 낳는 감응affect이자 사건 자체이다.

따라서 히긴스가 분석하는 예술 작업들은 재현주체의 가상으로부터의 벗어남과 동시에 무의도적인 무위를 통해 그동안 가상에 눌려 있었던 '실재'와의 직접적인 감각, 지각, 경험을 되돌려 놓는다. 그것은 분명 창조의 작업임에도 불구하고 '되돌아옴'의 계기를 본질적으로 내포하지 않을 수 없는데, 왜냐하면 초월적인 응시로부터 억눌렸던 것들은 계속해서 우리의 지각과 감각의 문을 두드리고 있었기 때문이다. 그것을 다시 포착하고, 잡아채서 하나의 사건으로 만드는 것(사건

• •

62. Erwin Straus, *The Primary World of Senses: A vindication of sensory experience*, Free Press of Glencoe,1 963, p. 351. (Ronald Bogue, *Deleuze on Music, Painting, and the Arts,* Routledge, 2003. pp. 116–117에서 재인용.)

화의 논리)이야 말로 되돌아옴이면서 하나의 창조가 아닐까?

그런데 우리는 여기서 '무위의 삶'과 '창조' 사이의 긴장을 염두에 두지 않을 수 없다. 왜냐하면 '무위'의 삶을 사는 것이 반드시 예술 행위로 이어져야 한다는 필연은 없기 때문이다. 케이지는 이러한 가상으로부터의 벗어남(공)과 새로운 자기만의 색色을 구축하는 묘한 이중의 과정을 그가 자주 인용하는 심우도尋牛圖를 통해 표현한다. 다음은 캘빈 톰긴스와의 대화의 한 대목이다.

이것과 관련해서 내가 대단히 즐기는 생각은 『심우도』에 표현된 마지막 이미지이다. ……당신도 알다시피 『심우도』에는 두 가지 해석이 담겨 있다. 하나는 속이 빈 원형 무 — 뒤샹의 예가 그것이다. 또 다른 하나는 크고 뚱뚱한 사나이가 만면에 웃음을 띠고 선물을 들고 마을로 돌아오는 마지막 그림이다. 그는 어떤 숨은 동기 없이 돌아온다. 무無를 경험한 후 사람은 다시 돌아온다는 그런 생각이다.[63]

· ·

63. 『대화』, p. 97. 여기서 언급되는 <심우도> 자체는 총 10개의 그림으로 구성되어 있는데, 선 수행의 10단계를 표현한다. 순서대로 말하자면, '소를 찾아 나서다', '자취를 보다', '소를 보다', '소를 얻다', '소를 기르다', '소를 타고 집으로 돌아가다', '소는 잊지만 사람은 존재한다', '사람과 소를 모두 잊다', '근원으로 돌아가다', '저자에 들어가서 손을 드리우다'이다. 여기서 케이지가 언급하는 장면은 8번째(사

"무를 경험한 후 사람은 다시 돌아온다는 그런 생각"은 케이지의 예술관의 핵을 잘 보여준다. 그는 "이 세상에 있는 모든 물체에는 영혼이 있으며 그것은 소리를 통해서 자유로울 수 있다"는 생각을 즐겨 강조하는 것도 이런 생각과 잘 맞아떨어진다.[64] 하지만 동시에 이 무위의 삶과 예술 사이의 긴장은 여전히 중요한데 소위 '아방가르드의 딜레마'와 겹치기

• •

람과 소를 모두 잊다)와 마지막 10번째의 장면이다. 8번째 장면에는 붓으로 원이 그려져 있다. 여기서 케이지는 뒤샹이 '공' 혹은 '무'에만 머무르고 있는 게 아니냐는 의문을 제기하는 것으로 보인다(당시 뒤샹은 정말로 체스두기와 어슬렁거리기 외에는 거의 아무것도 하지 않고 있었다). 여기에 순수 무위의 삶 자체와 예술 행위 사이의 어떤 긴장이 엿보인다. 케이지는 여기서 색즉시공에만 머무를 게 아니라 공즉시색으로 나아가야 한다는 암시를 하고 있다. 그런데 일종의 '색'의 공격을 받았던 적이 있었다. 1960년 백남준은 <피아노 포르테를 위한 연습곡> 공연 시 혹은 공연의 한 필수 요소로서, 존 케이지의 넥타이를 가위로 잘라버렸다. 이때 백남준은 존 케이지에게 황포(황벽선사)로 보였을지도 모른다.(케이지는 황포 교리를 좋아해서 황포 선사를 자주 언급하곤 했다. 근데 그는 선문답할 때마다 지팡이로 자주 때리기로 유명한 선사이다.) 이는 최초의 의식적인 현대판 <살불살조(殺佛殺祖) — 부처를 죽이고 조사를 죽여라>와 유사한 '공안-이벤트'로 보인다.

64. 『대화』, p. 26. 이 말은 친구인 피싱거(Oascar von Fischinger)로부터 들었는데, 거기에 크게 감명을 받았다고 한다. 아마 이것이 그 자신 예술 행위의 목적이 아닌가 싶다.

때문이다. 즉 삶과의 일치를 강조하면서도 예술가들은 '예술'을 절대화하는 경향이 많고, 그리하여 『아방가르드의 이론』의 저자인 페터 뷔르거의 지적처럼 (삶과의 일치에) 실패하면서 (예술제도 진입에) 성공하는 딜레마에 빠지게 되는 경향이 적지 않기 때문이다. 오히려 오늘날에는 이것 자체가 일종의 '비지니스'가 되는 것처럼 보인다.[65] 여기에 아마도 뒤샹의

· ·

65. 포스터는 이러한 상황을 다음과 같이 날카롭게 지적한다. "종종 브르통과 그 동료들은 마치 아버지의 법이 여전히 존재한다는 것을 확실하게 하기 위해서인 양 그 법을 도발하는— 최상의 경우에는, 처벌에 대한 신경증적인 청원의 방식으로, 최악의 경우에는 질서에 대한 편집증적인 요구의 방식으로— 치기 어린 희생자들처럼 행동했다. 그리고 이러한 이카루스적 포즈는 미술관에서 욕지거리를 하는 데 거의 전적으로 골몰하는 동시대의 미술가와 저술가들이 취하는 자세로서, 이들은 힐턴 크레이머에게 꼬집히거나 제시 헬름즈에게 볼기를 맞을 태세가 거의 전적으로 되어 있다. 다른 한편, 바타이유의 이상, 즉 도착에 고정되거나 혐오에 빠져 있기 위해서, 아름다운 그림보다는 냄새나는 신발을 선택한다는 이상도 동시대의 미술가들과 저술가들에 의해 채택되는데, 이들은 정제된 승화에 대해서 뿐만 아니라 욕망의 전체에 대해서도 불만을 품고 있다."(헬 포스터(Hal Foster), 『실재의 귀환』, 이영욱, 조주연, 최연희 옮김, 경성대문화총서, 1996, p. 253.) 미술관이나 지원 재단들만이 아니라 각종 비엔날레 등 미술 제도들이 점점 더 넓어지고, 확고해져가는 한, 미술계의 문화 권력은 그것이 외양상 아무리 민주적이라 할지라도 원하든 원치 않든 위와 같은 비즈니스 게임을 확장할 것임에 틀림없다. 하지만 이는 초월적 판과 관련된 비즈니스이다. 그러니 그것의 '성공' 여부가 예술작품 자체의 평가의 일차적인 기준이

고뇌가 담겨 있을지도 모른다.

하지만 <심우도>가 보여주는 "공의 경험과 되돌아옴"의 움직임은 우리에게 새로운 윤리적이며 미학적인 방향을 제시하고 있다고 보여진다. 예를 들어 안무가 안은미의 작품 <조상님께 바치는 댄스> 또한 "공을 경험하고 돌아오는" 이행과 넘어섬의 과정을 잘 보여준다. 그녀가 무용계 내의 서구화된 모던적이거나 포스트 모던적인 언어에 지쳤을 때, 그녀는 무작정 나서 전국 여행을 하며 '공 혹은 무'의 경험을 한 것으로 보인다. 거기에서 일상의 삶을 살아가는 촌락의 할머니들과 할아버지들을 만나고 그들의 몸짓 자체를 마음을 비우고 기록한다. 나중에 이것이 작품이 되었을 때 사람들은 이에 대해 매우 의심스러워했을 수도 있었을 것이다. 왜냐하면 무대 위에는 '무용예술적'인 무용수들의 멋진 움직임이 있는 것이 아니라, 저 시골스런 할매들의 엉거주춤이거나 막춤만이 있었기 때문이다. 하지만 공연은 성공했으며 강도 높은 반향을 불러일으켰다. 특히 트롯 풍의 음악에 맞춰 추는 할매들의 일상에서의 춤들을 배경음악과 음향을 모두 빼고 오로지 영상으로만 보여주는 부분은 상당히 압권이었는데, 이는 춤 혹은 몸짓 자체를 순수 상태로 추출하고 다시 포착하는 고도의

• •

될 수는 없을 것이다.

'쿨한' 미학적 장치라 할 수 있다. 무대의 스크린에서는 정적 속에서 몸짓들만이 펼쳐지는데, 관객들은 웃음을 터트리고 때로 울먹이며 그 쿨한 미디어에 참여하는 것이었다. 이는 서구의 얼굴화된 무용기호를 버리고 철저히 자기 자신의 기호(일상에 완전히 깃든 할매들의 몸짓, 얼굴, 표정들)로 사유하고자 하는 지난한 노력의 결과라 할 수 있다.

우리는 이러한 공의 경험, 그리고 되돌아옴이 앞으로 무엇이 될지, 누구에게 어떻게 출현할지 모른다. 미지수다. 그럼에도 불구하고 우리는 "공–존재Mit-Sein"의 경험들 속에서, 그 감응지대들의 확장들 속에서 도래할 '함께–생성하는 민중'을 생각할 수 있다. 그리하여 백남준은 다음과 같이 선언할 수 있었던 게 아닐까?

이동극장 NO. 2.

시가지와 부유한 동네와 가난한 동네와 작은 마을들,

전 세계를 운전하며 다녀라

그러니까 한마디로 파블로 피카소를 모르는 사람들을 만나라.

모토!

움직이는 극장!

살아 있는 음악!!!

플럭서스와 평화를!!!

깨어나라, 해가 벌써 중천에 떴다!!

6

미디어의 다각적인 내파 상황이 불러일으키는 초월적 응시
의 문제에 있어서 결국 우리에게 필요한 것은 육조 혜능의
유명한 '명경깨기'의 과정이 아닐까 한다.[66] 리오타르는 서구

• •

66. 중국 선종 5조의 제자였던 신수 대사의 게송에 대한 답송 형식으로
 쓴 혜능의 게송에서 '명경'이 최초로 문제시 되었다. 아래는 그
 원문과 번역이다.

 신수(神秀) 대사
 身是菩提樹(신시보리수) 心如明鏡臺(심여명경대)
 時時勤拂拭(시시근불식) 勿使惹塵埃(물사야진애)
 몸은 깨달음의 나무요 마음은 밝은 거울 바탕일세.
 때때로 털고 부지런히 닦아서 때가 끼지 않게 하세.

 육조 혜능 대사
 菩提本無樹(보리본무수) 明鏡亦非坮(명경역비대)
 本來無一物(본래무일물) 何處惹塵埃(하처야진애)
 보리(菩提)에 본래 나무가 없고 밝은 거울 또한 틀이 아닐세.
 본래 한 물건도 없는데 어느 곳에 끼일 티끌이 있겠는가.
 −육조 혜능, 『법보단경』, 법지, 종보 옮김, 운주사, 2007, p. 64.

226

인임에도 불구하고 이를 매우 깊게 통찰하고 있었다. 그는 「로고스 그리고 테크네, 혹은 텔레그라피」라는 글에서 새로운 기술이 난입하는 현재의 상황에서 도겐 선사를 경유하면서 명경깨기의 지혜가 필요함을 역설한다. 먼저 그는 프로이트의 반복, 기억하기, 철저히 작업하기라는 개념을 길트기, 스캐닝, 이행하기라는 새로운 개념으로 갱신하면서 어떻게 기술이 우리의 습관(길트기)과 기억하기(스캐닝)를 지배하는지 보여준다. 그는 스티글러의 테제를 따라 사이버, 인공 기술이 가져오는 전통적인 습관 혹은 관례들의 탈−지역화와 탈시간화를 언급하며, 기억하기 즉 스캐닝의 층위에서의 '탈인간화' 경향을 지적한다.(탈인간화는 텔레−그래픽을 통한 탈−신체화를 암시한다.) 그리하여 결국 이것의 출구는 "이행하기"에 있는 것이 아닌가하는 암시를 제공한다. 이 지점에서 그는 다음과 같이 '명경깨기'를 언급한다.

어떤 것을(그것을 어떤 것이라 부르자), 기입되지 않았을 어떤 것을 상기하려고 하는 것은 쉽게 이해가 된다. 만약 이 '어떤 것'의 기입이 쓰기나 기억의 매체를 깨트린다면 말이다. 나는 거울이라는 이 은유를 도겐의 『정법안장』의 한 장인 「전기Zenki」에서 차용하고 있다. 즉 거울이 반사할 수 없는 현존, 하지만 거울을 산산조각 내는 존재presens가 있을 수

있다. 이방인이나 중국인이 거울 앞으로 가면 모습이 거울에 나타난다. 하지만 도겐이 '명경'이라는 부르는 것이 거울을 마주하면 '모든 것이 산산조각 날 것이다'. 그리고 도겐은 이어 이 점을 보다 분명히 한다. '처음에는 아직 깨지는 일이 일어나지 않았다가 그런 다음 모든 것이 깨지는 때가 온다고 상상하지 마라. 단지 깨어짐이 있을 뿐이다.' 따라서 결코 기입되지 않으며 또 기억될 수 없는, 깨트리는 존재가 있다. 그것은 출현하지 않는다. 그것은 망각된 기입이 아니다. 그것은 기입의 매체 위에서, 비추는 거울 속에 자신의 장소와 시간을 갖고 있지 않다. 그것은 길트기와 스캐닝에게는 미지의 것으로 남아 있다.

서구(철학적 서구)가 자신의 기술적 소명vocation이라는 사실 자체에 의해 이런 식으로 사유하는 데 성공해왔는지에 대해서는 확신이 들지 않는다. 아가톤을 본질을 넘어선 것으로 사유하려고 할 때 아마 플라톤은 그랬을지도 모른다. 원초적 억압을 사유하려고 할 때 프로이트도. 하지만 둘 다 모두 항상 테크노로고스technologos로 다시 떨어질 위협을 받고 있다. 도겐이 쓰고 있듯이 두 사람은 '살해하는 말'을 발견하려고 하기 때문이다.[67]

· ·

67. Jean–François Lyotard, *The Inhuman: Reflections on Time*, trans. Geoffrey

리오타르의 "깨는 거울"은 라캉과는 다른 뉘앙스의 어떤 적극적인 실재를 암시한다. 이는 상당히 중요한데, 그는 비록 그것이 부재의 형식임에도 불구하고 "결코 기입되지 않으며 기억될 수 없는"(즉 기록의 테크놀로지에 데이터로 들어가지 않는), 그러나 기입의 '명경'을 한 방에 산산조각 내는 존재를 제시하고 있다. 그 존재는 테크놀로지의 기입의 매체에 있지 않으며 그러니 "망각된 기입"조차 아니다.

그는 어떤 의미에서 이를 사용하고 있는가? 이는 앞서 언급한 『형상, 담론』에서 강조하는 '형상적인 것'의 존재와 상응하

•

Bennington, Stanford University Press, 1991. p. 53. 허욱(욱 후이)은 리오타르의 이러한 사유를 기술사유로 보면서 제법 길게 다루고 있다. 그는 리오타르의 마지막 물음을 열린 문제로 놓았다. 그런데 그가 "로고스 내에서의 로고스의 부정을 통한 무—로고스가 가능한가?"(허욱, 『중국에서의 기술에 관한 물음』, 조형준, 이철규 옮김, 새물결, 2019, p. 356)라고 물을 때 슬그머니 부정의 논리가 중첩되며 들어오는 것으로 보인다. 리오타르는 무—로고스를 염두에 둔 것임이 사실이지만, 그것이 로고스의 부정이라기보다는 로고스 '밖의' 실재를 즉 기입에서 빠져나가는 상기(anamnesis)의 실재를 염두에 두고 있다. 그는 로고스의 부정보다 그 실재 자체를 어떻게 열 수 있을 것인가라는 물음을 우리에게 남기고 있는 것이다. (물론 여기서 '상기'는 플라톤의 용어로 인간이 테어나면서 망각의 강인 레테의 강을 건너오지만, 어떤 순간 '알레테이아' 즉 레테를 거슬러 이데아를 상기한다는 내용과 관련된다.)

는 것으로 보인다. 단 그 책에서는 담론에 종속되지 않는 것으로서의 예술로서의 형상이 중심 사유였다면, 여기서는 담론에 기술이 겹쳐진 테크노로고스technologos가 문제가 된다. 이때 테크노로고스는 기술과 알고리즘 및 미디어 디바이스로 무장된 거대한 재현 체제와 연관되는 것으로 보인다. 그것은 지구 표면 아래와 위를 이미 덮었다. (케이블, 전파망 등) 이제 명경깨기는 결국 "꽃을 주세요 아까와는 다른 시간을 위해서"의 공의 세계를 지나, "노란 꽃을 주세요 금이 간 꽃을, (……) 하얘져가는 꽃을, (……) 넓어져가는 소란을"의 색色—경지에 도달함을 표현한다. 여기서 꽃은 색깔이 노란 어떤 '재현된' 꽃, 구상적인 꽃이 아니다. 노란 꽃은 "금이 가고, 하얘져가며, 넓어져가다"라는 사건, "그것'이 쏘느니라" 라는 순수 사건이다. 그리하여 꽃의 소란은 블랙미러 시대에 이렇게 외친다.

각자에게 각자의 노란 꽃을! 서로 생성하며 퍼져가는 노란 꽃을!

기술 장치적 지각 시대에서의
예술과 수용에 관하여

심혜련

1. 들어가며

도처에서 융합과 통합을 이야기한다. 과학기술과 인문학의 융합, 과학기술과 예술의 융합, 인문학과 예술의 융합 등등 말이다. 21세기는 한마디로 말해서 융합의 시대라고 해도 과언이 아니다. 과학기술과 인문학의 융합은 첨단 과학기술 시대에 날로 발전하는 기술에 대한 철학적 성찰을 한다는 의미에서 중요하다. 또 과학기술과 예술의 융합은 새로운 과학기술이 예술에 대한 새로운 사유와 새로운 예술 형식을 가능하게 한다는 점에서 중요하며, 인문학과 예술의 융합은

인문학이 예술에 사유의 지평을 넓힘과 동시에 새로운 콘텐츠를 제공할 수 있다는 의미에서 이들의 융합이 주목을 받고 있다. 그렇다면 과연 이러한 융합 또는 통합이 첨단 과학기술 시대에 와서 비로소 발생한 새로운 현상인가? 아니다. 아니기 때문에 융합을 강하게 주장하는 많은 사람들은 이들 영역은 본래 하나였는데, 사회가 분화되고 과학기술이 발전하면서 이들이 각각의 분과 영역을 확실하게 규정하게 되었다고 주장한다. 더 나아가 융합만이 살 길이라고 외치는 사람들은 그렇기 때문에 지금의 상태, 즉 인식, 기술 그리고 예술이 분리된 상태를 극복하기 위해서는 이들이 통합되어 있던 상황의 주된 개념, 즉 고대 그리스의 테크네Techné의 개념으로 귀환할 것을 주장한다. 이는 단지 주장에 그치는 것이 아니라, 실제 테크네의 귀환은 이미 진행되고 있다. 첨단 과학기술 시대에서의 '하이 테크네High-Techné'의 귀환은 융합 시대에 새로운 현상이 된 것이다. 잘 알려진 것처럼, 본래 진리를 깨닫는 것을 의미하는 인식epistheme과 무언가를 만들어내는 기술technik과 능력skill 그리고 이를 예술적으로 표현하는 아트art는 하나의 동일한 개념적 어원을 갖는다. 그것이 바로 테크네이다.

테크네라는 포괄적인 개념이 사용되던 시절에는 앞에서 이야기한 세 가지의 능력이 특화될 수 있는 영역, 즉 철학,

기술 그리고 예술이 명확히 분리되지 않았다. 철학자는 과학 기술자였고 또 동시에 예술가이기도 했다. 지금은 이전과 상황이 다르다. 과거에서처럼 한 사람이 모든 것을 다 잘할 수 없다. 그러기에는 너무나 많은 것들이 세밀하게 전문화되었기 때문이다. 본래부터 하나가 될 수 없다면, 하나가 될 수 있도록 융합의 만남을 만들어야 하는 것이다. 이 만남의 장에서 대표적으로 논의되는 것 중 하나가 바로 디지털 매체 예술digitale Medienkunst이다. 디지털 매체예술에서 인문학과 과학기술 그리고 예술은 서로 긴밀하게 상호작용한다. 디지털 매체예술은 창작 과정에서부터 전시와 수용의 과정에 이르기까지 다양한 분야 간의 긴밀한 융합, 즉 거의 합체와 같은 융합을 토대로 하다 디지털 매체예술은 기계를 잘 나둘 줄 아는 엔지니어, 또 다양한 소프트웨어를 만들어내고 실행할 줄 아는 프로그래머와 창의적인 생각을 제공해줄 수 있는 예술가들 그리고 그래픽 디자이너들 간의 협업이 없으면 불가능한 장르다. 이들 간의 협업 과정에서 다양한 경계들이 해체되기도 한다. 엔지니어가 예술가가 되기도 하고, 디자이너가 예술가가 되기도 한다. 그 반대의 경우도 발생한다. 각각의 고유한 역할 간의 경계가 해체된 것이다. 경계 허물기는 작품의 수용 과정에서도 발생한다. 작가와 수용자 간의 경계 허물기가 바로 그 예다. 이는 작가, 작품 그리고 수용자

간의 상호작용성Interactivity으로 인해 발생한다. 기술적 장치를 매개로 한 상호작용은 디지털 매체예술의 주된 특징이 된 것이다.

디지털 매체예술에서의 상호작용은 단지 수용 과정에서만 논의된 새로운 패러다임은 아니다. 왜냐하면 디지털 매체예술에서 상호작용은 생산자와 수용자 간의 경계를 해체시켰기 때문이다. 경계의 해체에 결정적인 요소로 작용하는 것은 바로 '기술적 장치들technische Instrumente'이다. 이 기술적 장치들을 매개체로 해서 생산자는 수용자에게 작품에 참여할 기회를 제공한다. 수용자는 이 매개체를 작동시키면서, 관조적 해석에서 벗어나 자신의 행위를 통해 적극적으로 작품의 완성 과정에 참여한다. 이는 부정할 수 없는 놀라운 변화이며, 디지털 매체예술이 가지는 장점이다. 그러나 이러한 장점 너머로 또 다른 단점이 등장한 것도 사실이다. 그것은 바로 디지털 매체예술이 지나치게 장치 의존적이 되었다는 점이다. 물론 이는 모든 경험들이 기술적 장치에 의해 매개되고 있다 해도 과언이 아닌, 지금 시대에서 너무나도 당연한 결과일지 모른다. 그러나 디지털 매체예술을 둘러싼 심미적 체험이 단지 기술적 체험으로 끝나서는 안 된다. 아무리 예술과 기술의 구별이 불필요한 융복합 시대라고 할지라도 말이다. 기술적 장치를 중심으로 한 체험과 동시에 우리가 흔히 예술

이라고 할 수 있는 예술적 체험도 가능해야만 하는 것이다. 그렇다면 기술적 장치 지각 시대라고 할 수 있는 지금, 과연 예술, 특히 디지털 매체예술은 어떠해야 하는가? 생산과 수용 과정에서 특히 주목해야 하는 것은 무엇인가?

나는 이 글에서 이런 문제의식을 바탕으로 먼저 기술적 장치의 역할 변화에 주목해서 이를 분석하고자 한다. 기술적 장치가 단지 제작을 위한 도구에 머무르지 않고, 사유를 규정 하는 틀 자체가 되었다는 데 주목하고 있기 때문이다. 그 다음 기술적 장치를 매개로 해서 어떻게 경계들이 해체되는 지를 이야기할 것이다. 그 다음 상호작용성을 중심으로 한 디지털 매체예술의 수용 과정이 갖는 의의와 이것이 가지고 온 예술계의 긍정적 변화에 대해 이야기할 것이다. 그 다음 기술적 장치에 기반한 예술이 유비쿼터스라는 새로운 플랫 폼을 만나 어떤 식으로 수용되는지에 대해 살펴볼 것이다. 마지막으로 디지털 매체예술의 상호작용성이 갖는 긍정적인 변화에도 불구하고 발생되는 문제들을 중심으로 이에 대해 비판적 관점을 제시하고자 한다. 지금이야말로 디지털 매체 예술에 대한 다양한 접근과 비판이 필요한 때다. 이를 통해 디지털 매체예술은 또 다른 도약의 길로 나갈 수 있다고 본다.

2. 기술적 장치의 역할 변화

21세기가 시작된 후 거의 20년 지난 지금, 디지털 매체는 10년 전에는 상상할 수 없을 정도로 발전했다. 데스크톱 중심의 책상 위의 컴퓨터가 디지털 시대를 열었다면, 이제 모든 사람들이 손에 자신의 머리(스마트폰)를 들고 다니는 시대, 즉 포스트 디지털 시대가 열렸기 때문이다.[1] 스마트폰과 영상 콘텐츠를 접할 수 있는 다양한 플랫폼의 등장은 디지털 문화에 혁명적인 변화를 가져왔다. 디지털 매체에 기반을 두고 있는 디지털 매체예술도 다양한 양식으로 진화되고 있다. 넷 아트, 사이버 아트, 모바일 아트 그리고 가상현실virtual reality과 증강현실augmented reality에 기반을 둔 다양한 디지털 매체예술이 등장하고 있다. 이는 마셜 맥루한Mashall McLuhan이 말했던 것처럼, 예술가들은 항상 새로운 기술에 어느 누구보다도 민감하게 작용할 수 있는 남다른 촉수를 가지고 있기 때문에, 진화되는 디지털 매체 변화에 따라서 이에 대한 반응의 결과물인 디지털 매체예술도 함께 진화를 거듭하고 있기 때문이다.

• •

1. 심혜련, 「포스트 디지털 매체 시대의 예술에 관하여」, 『미학예술학연구』 제43집, 한국미학예술학회, 2015, pp. 4-6.

초기 컴퓨터에 기반을 둔 뉴미디어 아트는 뉴미디어 아트로, 또는 디지털아트라는 용어로 정의되지 않았다. 그저 컴퓨터아트라고 불리었을 뿐이다. 컴퓨터 아트의 역사를 보면, 초기에 컴퓨터를 사용해 예술적 이미지들을 만들었던 인물들은 우리가 흔히 생각할 수 있는 예술가들이 아니라 과학기술자들이었다. 즉 컴퓨터가 지금처럼 대중화되기 이전에 컴퓨터에 접근할 수 있으며, 또 이를 사용할 수 있는 과학기술자들이었다. 컴퓨터 아트 발전에 선구자적인 역할을 한 마이클 놀Michael Noll도 과학기술자였다는 사실에서 이를 알 수 있다. 그 이후 과학기술자들과 예술가들은 서로 공생 관계에서 과학기술과 예술을 융합해서 컴퓨터 아트, 더 나아가 디지털 매체예술을 창작하기 시작했다.

이러한 융합을 기본으로 한 창작 과정에서 디지털 매체는 두 가지의 의미에서 사용된다. 하나는 제작을 위한 도구로 사용되었고, 또 다른 하나는 사유를 위한 도구로 사용되었다. 초기 디지털 매체예술은 디지털 매체를 주로 제작을 위한 도구로 사용했지만, 그 후 양상은 달라졌다. 디지털 매체예술에서 매체는 제작을 위한 도구를 뛰어넘어 일종의 사유를 위한 장치 또는 사유 자체를 규정할 수 있는 본질적인 것이 되었다. 더 나아가 우리가 살고 있는 환경조차 이러한 기술적 장치들에 의해 규정되기에 이르렀다. 우리는 현재 일종의

'기술 생태적 환경' 속에서 살게 된 것이다. 기술은 또 다른 자연이 된 것이다. 그렇다고 해서 현재 디지털 매체예술에서 디지털 매체가 제작하기 위한 도구로 사용되지 않는다는 것을 의미하는 것은 결코 아니다. 디지털 매체는 여전히 작품 제작을 위한 도구로 널리 사용되고 있다. 예를 들면 사진이나, 영화 그리고 음악 등등 아날로그 매체를 중심으로 한 영역에서도 적극적으로 디지털 매체를 중요한 도구로 사용하고 있으며, 디지털과 아날로그 매체 간의 경계는 점차 의미가 없어지고 있는 것이다. 즉 영화는 영화이되, 디지털 영화가 되는 것이고, 사진은 사진이되, 디지털 사진이 된 것이다. 여기서 디지털 매체는 여전히 제작을 위한 중요한 도구로 작용한다.

그렇다면 디지털 매체가 사유를 위한 도구가 되었다는 말은 무슨 의미를 지니고 있는가? 이는 디지털 매체가 단지 제작을 위한 도구에 그치는 것이 아니라, 디지털 매체의 매체성 Medialität 자체가 중요하게 되었다는 것을 의미한다. 이러한 과정의 변화는 올리버 그라우Oliver Grau가 말했듯이, 이미 컴퓨터 자체가 무언가를 제작하기 위한 도구Werkzeug에서 사유의 도구Denkzeug로 변환되었다는 것을 의미한다.2 컴퓨터가 사유

• •

2. Oliver Grau, *Virtuelle Kunst in Geschichte und Gegenwart: Visuelle Strategien*, Berlin: Reimer Verlag, 2002, S. 147.

의 도구가 되었다는 말은 매체와 인간 사유의 방식이 긴밀하게 연결될 수밖에 없다는 매체 철학적 논의에서 출발한다. 매체가 사유의 도구, 더 나아가 사유의 내용과 형태를 규정할 수 있다는 논의는 이미 아주 오래된 논의다. 플라톤이 문자라는 매체의 등장에 직면해서 문자 매체가 사유에 미치는 영향을 우려하면서, 구어적인 매체가 사유와 기억의 과정에서 얼마나 중요한지를 강조했던 것도 바로 매체가 단지 제작을 위한 도구가 아니라는 사실을 간파했기 때문이다. 플라톤 이후에도 수없이 많은 언어학자, 철학자 그리고 매체 철학자들이 매체와 사유의 관계를 고찰했다는 것이 이를 입증한다고 볼 수 있다. 언어와 문자로 사유하고, 또 더 나아가 이미지 시대에서는 이미지로 사유한다. 컴퓨터도 언어 또는 문자와 근본저으로 다른 매체가 결코 아니다. 컴퓨터로 주로 글을 쓰는 현대인들은 컴퓨터 없이 사유의 과정을 드러내기가 쉽지 않다. 아니, 어릴 때부터 연필과 종이 대신 컴퓨터와 마우스로 글을 쓰기 시작한 컴퓨터 세대들에게 컴퓨터 없이 글을 쓰거나 사유하는 작업은 쉽지 않을 뿐만 아니라, 아예 불가능할지도 모른다. 컴퓨터 모니터가 켜지는 순간 나의 뇌도 작동하기 시작하고, 컴퓨터 모니터가 꺼지는 순간 나의 뇌도 사유하기를 멈춘다.

예술 창작 과정에서도 이러한 컴퓨터의 기능은 그대로 드러난다. 즉 전통예술의 표현 기법을 확장하고 보충하기 위해서

컴퓨터를 사용하는 것에서 넘어서서 컴퓨터가 없으면 아예 존재 자체가 불가능한 예술들이 등장했으며, 또 컴퓨터의 매체적 기능에 익숙하기 때문에 생각할 수 있는 뉴미디어 아트들이 등장하고 있다. 또 이렇게 등장한 뉴미디어 아트는 무서울 정도로 기존 예술이 가지고 있었던 경계들을 허물고 있다. 그것이 바로 창작자로서의 예술가의 위상과, 하나의 완전한 형태로 주어지는 예술작품의 아우라Aura적 권위 그리고 작품을 거리두기를 통해 지각하거나 관조 또는 해석했던 관객의 작품과의 거리두기가 해체되기 시작한 것이다.[3] 또 다른 합체를 위해 발전적 해체를 시작한 것이다.

3. 기술적 장치의 개입으로 인한 경계 허물기

예술을 창작하는 예술가, 그리고 그들이 만들어낸 예술작품 또 이를 수용하는 관객들이 바로 예술에서 중요한 세 가지 기본 축이다. 따라서 많은 예술 이론들은 주로 이 세 개의 축으로 이루어진 트라이앵글을 중심으로 전개된다. 각자의

••
3. 참조: 심혜련, 『아우라의 진화: 현대 문화 예술에서 아우라의 지형도 그리기』, 이학사, 2017, pp. 85-92.

이론들에서 강조점이 예술가인가, 아니면 예술작품인가 아니면 관객의 수용 과정과 해석 행위인가에 따라 논의가 다르게 전개된다. 여기서 중요한 점은 이 세 가지 축이 서로 예술작품을 중심으로 상호작용하고 있다는 점이다. 흔히들 디지털 매체예술이 갖는 새로움이 무엇인가에 대해 논의할 때, 가장 먼저 이야기되는 것은 '상호작용성'이다. 그렇기 때문에 이 상호작용성에 대한 논의는 비판도 많이 받는다. 비판의 주된 내용은 디지털 매체예술만이 상호작용성을 갖는 새로운 예술 형태가 아니라는 것이다. 즉 예술이 존재하기 시작했을 때부터 예술은 상호작용을 하기 때문이라는 것이다. 예를 들어보자. 어떤 사람이 미술관에 간다. 그 사람은 미술관에서 자신의 맘에 쏙 드는 그림을 발견한다. 그 그림 앞에 선 관객으로서 그 사람은 그 그림과 상호작용하며, 더 나아가 그 그림을 만들었던 작가와도 상호작용한다고 할 수 있다. 그림뿐만 아닐, 문학작품 그리고 음악도 마찬가지다. 예술작품과의 공감 또는 교감이라는 상호작용이 없다면, 사실 예술 수용이라는 것은 불가능한 일이다. 하이데거Heidegger가 예술을 수용하는 방법에 대해 작품 속에 아우성치고 있는 존재의 함성을 듣는 것이라고 하고, 또 그 존재의 함성을 관객이 관조적인 수용 행위에 따라 밖으로 끄집어내는 것이라고 말하는 것이 이러한 맥락에서이다. 그렇다면 디지털 매체예술은 근본적인

새로움을 갖고 있지 못하는 것인가? 즉 기존의 예술 매체가 단지 디지털 매체로 바뀐 것만을 의미하는 것인가?

결코 그렇지 않다. 분명 새로운 것이 있다. 그것은 바로 앞서 이야기했듯이 '상호작용성'이다. 그러나 디지털 매체예술이 가지고 있는 상호작용성은 기존의 예술작품과 예술가 그리고 관객 사이에 존재하는 상호작용성과는 근본적으로 다르다. 전통적인 예술작품의 상호작용은 분명 일방향적이다. 즉 예술가는 물질적으로 완성된 작품을 관객 앞에 내놓는다. 물론 예술작품이 열린 체계로 작용해서 관객의 경험을 통한 교감 과정에서 상호작용하기는 하지만, 이 상호작용은 작품 자체에 근본적인 변화를 가져오는 것은 아니다. 다만 다의적인 경험과 해석의 과정을 통해 해석되고 수용되는 것이다. 예술 감상에서의 상호작용인 것이다. 물론 이러한 해석의 다양성을 열어준다는 것도 예술 수용의 역사에서 보면 매우 진보적인 것이다. 내가 이런 의도로 작품을 만들었으니, 관객은 오해하지 말고 내가 의도하는 바를 받아들이라는 예술가의 강압적 태도에서 벗어나는 것이기 때문이다. 그렇다하더라도 이런 상호작용적 수용 행위는 예술가의 권위, 더 나아가 예술의 권위를 해체시키지 못한다. 오히려 다양한 해석과 수용 행위에 의해서 작품의 권위는 더욱 공고히 될 뿐이다. 그러나 디지털 매체예술은 이와 다르다. 근본적인 다름은 바로 예술

가, 예술작품 그리고 관객 간에 존재하는 교감으로서의 상호
작용이 아니라, 현실적으로 존재하는 그들 간의 경계를 허무
는 데 있다.[4]

　디지털 매체예술은 많은 협업의 과정을 통해 탄생한다.
즉 과학기술자와 예술가 그리고 디자이너 등의 경계를 허물
고, 이들을 융합으로 이끈다. 이렇게 탄생에서부터 융합에
기초한 뉴미디어 아트는 탄생 이후에도 또 다른 경계 허물기를
전제로 한다. 디지털 매체예술을 창작하는 예술가 집단은
단지 해석에서만 열려져 있는 열린 예술작품offenes Kunstwerk이
아니라, 체계적으로 열려 있는 '열린 체계로서의 예술작품
Kunstwerk als das offene System'을 만들어낸다. 이 열린 체계로서의
예술작품은 일찍이 리하르트 바그너Richard Wagner가 오페라를
중심으로 구상했던 '총체 예술작품Gesamtkunstwerk'과 유사한
것이다. 그러나 디지털 매체를 기본으로 한 이 '디지털 총체
예술작품digitale Gesamtkunstwerk'은 디지트라는 정보 형식으로
이루어져 있기 때문에, 결코 완성된 예술 형식이 아니라, 과정

• •
4.　　나는 이미 다른 글에서 디지털 매체를 새로운 예술이라 규정하고,
　　　이 새로운 예술을 새로운 패러다임, 즉 상호작용성을 중심으로
　　　논의해야 한다고 주장한 바 있다. 이와 관련된 자세한 내용은 다음의
　　　글을 참조하길 바람: 심혜련, 『사이버스페이스 시대의 미학: 새로운
　　　아름다움이 세상을 지배한다』, 살림, 2006, pp. 119-150.

으로서의 예술 형식을 보여준다. 이 새로운 형식의 예술작품은 정보량의 증가와 감소에 의해 얼마든지 예술작품이 변형될 수 있는 가능성을 내재적으로 가지고 있다. 체계적으로 열려 있다는 말이 의미하는 바가 바로 그것이다. 즉 다양한 실현 가능성을 관객들에게 주며, 각각의 관객들은 이 실현 가능성을 가지고 자신만의 예술작품을 만들어낼 수 있다. 관객이 자신의 행위를 통해 작품에 직접 개입하고, 이 작품에로의 개입을 통해 궁극적으로 예술가와 상호작용하기에 이르는 것이다. 여기서 관객의 행위를 단지 보조적인 행위로 이해해서는 안 된다. 보조적인 행위는 결코 본질적인 행위가 될 수 없다. 있으면 좋고, 또 없으면 약간 불편한 그런 행위가 아니라, 작품 구현에 반드시 있어야 하는 필요충분조건으로서의 관객의 행위가 있어야 하는 것이다.

디지털 매체는 앞에서 이야기한 것처럼 과학기술과 예술 그리고 인문학의 경계를 해체시키면서 이들을 융합하는 것뿐만 아니라, 예술에서 기본이 되는 예술가, 예술작품 그리고 관객 간의 경계를 허문다. 경계를 허무는 데, 결정적인 요소로 작용하는 것은 작품을 물질적으로 완성된 형태로 제시하지 않는 데 있다. 다의적 해석을 위한 열린 예술작품으로 작품을 창작하는 것이 아니라, 관객의 참여로 인해 다양하게 완성될 수 있는 물리적으로 열린 예술작품의 형태로 작품을 제시하는

것이다. 물론 이러한 형태의 열린 예술작품이라는 개념은 디지털 매체예술로 인해 새롭게 등장한 개념은 아니다. 디지털 매체예술 이전의 매체예술 그리고 행위예술 등은 작품에 관객의 참여를 전제로 한 작품들이었다. 예를 들면 존 케이지 John Cage의 작품 <4분 33초>(1953)가 바로 그렇다. 케이지의 이 작품은 음악 영역에서 음악이 아니라, 소리와 소음에게 권리를 부여한 작품이자 동시에 관객들을 역할을 관조적으로 듣는 자에서 소리를 만드는 자 또는 상호작용적 행위를 하는 행위자로 다시 태어나게 한 계기가 된 작품이다. 그런데 이러한 예술작품과 예술 행위에서 발생하는 상호작용성도 디지털 매체예술에서의 상호작용성과는 다르다. 즉 전통예술의 상호작용이 관객의 경험을 중심으로 작품과의 교감을 통해 이루어지며, 케이지의 작품과 같은 전위예술의 상호작용은 이를 넘어서는 것이기는 하지만, 특정한 장소성에 한정되어 있다. 즉 지금의 디지털 매체예술처럼 '탈장소화'된 수용방식을 가질 수 없었던 것이다. 디지털 매체예술은 캔버스를 모니터로 확장했을 뿐만 아니라, 여기서 더 나아가 정보적인 공간인 사이버스페이스로까지 확장하기에 이르렀다. 그것도 전 지구적인 차원에서 말이다. 물론 아직도 전시라는 형태로 미술관에 있는 디지털 매체예술은 장소성을 벗어날 수는 없다. 그러나 전시의 형태를 띠고 있는 디지털 매체예술이 비록 장소성을

벗어날 수는 없지만, 이곳저곳이 연결되어서 하나의 장소성이
아니라, 복수적인 의미에서의 장소성에 기반을 두고 있다는
것을 기억해야 한다.

4. 기술 장치적 현전에 기반을 둔 예술

 디지털 매체예술의 상호작용이 갖는 또 다른 특징은 '여기'
와 '지금'을 넘어서 '거기'와 '지금'으로 되었다는 것이다.
다시 말해서, 디지털 매체예술의 상호작용은 특정한 장소를
넘어서 탈장소화되었다는 것이다. 전통적인 예술은 원본성을
가지고 있다. 이 원본성을 가진 예술은 단 한 장소에 존재할
수밖에 없다. 즉 복수적인 존재는 불가능하다. 하나의 원본만
이 있을 뿐이고, 그 외에 다른 것들은 아무리 원본과 유사함을
넘어서 똑같다 해도 그저 복제품일 뿐이다. 이러한 원본성을
가진 전통적인 예술은 그곳이 존재하는 또는 전시되는 장소가
가진 의미와 긴밀하게 연결된다. 우리가 자신의 기억에 깊은
각인을 남긴 예술작품을 기억하려고 할 때, '그곳'과 연결되는
것은 자연스러운 현상이다. 그러나 디지털 매체예술은 다양한
방식으로 이러한 장소성을 무화시킨다. 특히 디지털 매체예술
을 세분화시켜 이야기할 때, 넷 아트 또는 웹 아트로 불리는

장르의 예술이 그렇다. 넷 아트는 넷이 연결된 장소 어디서나 볼 수 있고, 참여할 수 있다. 딱히 한 장소에 머물러서 예술작품을 수용할 필요가 없는 것이다. 즉 가상공간이 가지고 있는 여기와 저기의 경계 허물기, 그리고 저기를 지금 여기로 만들기 등이 자유자재로 가능하다. 우리가 노트북과 스마트폰을 가지고 어디서든지 작업을 할 수 있다면, 넷 아트도 마찬가지다. 이러한 탈장소적 특성은 디지털 매체가 근본적으로 가지고 있는 특징인 '원격현전telepresence'에서 기인한다. 원격현전이란, 말 그대로 멀리 떨어져 있으나, 지금 여기에 있는 존재방식을 말한다. 도대체 신이 아닌 이상, 가능하지 않은 존재방식이다. 그렇다. 본래 원격현전은 신의 속성을 설명하는 용어였다. 그러나 지금 우리는 신의 현전 방식보다는 디지털 매체의 특성으로 이 말을 이해하고 있다. 1990년대 초반 팀 버너스-리Tim Berners-Lee가 월드 와이드 웹이라는 소프트웨어를 발명하고 이를 배포한 순간부터 원격현전은 단지 공상과학소설에 나오는 다소 황당한 이야기가 아니라, 실제 현실이 된 것이다.

그렇다면 원격현전을 하나의 상호작용적 계기로 사용하는 디지털 매체예술에서 어떤 변화가 발생할 수 있을까? 그것은 바로 예술작품과 관객 사이에 존재하던 비판적 거리의 해체이다. 전통적인 예술작품, 특히 시각예술은 '눈'으로 '보는' 행위

를 통해 수용된다. 눈은 거리 감각을 기초로 한 지각 작용이다. 무언가를 눈으로 보기 위해서는 눈과 대상 간에 일정 정도 적합한 거리가 반드시 있어야 한다. 대상 간에 거리가 있다는 것은 주체와 객체가 분리되어 있다는 것을 의미한다. 내(주체) 가 무언가(객체)를 본다는 것(거리두기)은 나라는 주체가 대 상이라는 객체와 분리되어 있고, 이들을 객관적으로 관찰한다 는 것은 바로 '비판적 거리두기'를 통해 이루어지는 작업이다. 미술관에 가면 작품과 거리를 두고 작품을 본다. 물론 작품들 앞에 원본성을 보호하기 위해 설치된 금지의 선들 때문이기도 하지만, 작품에 아주 가까이 가서 작품들을 보기는 쉽지 않다. 잘 보이지 않기 때문이다. 그러나 디지털 매체예술은 작품 영역 안으로 들어오기를 요구한다. 들어와서 보는 것이 아니라, 만지고 노는 '유저User'가 되라고 관객들에게 요구한다. 그저 작동하는 관객에서 그치는 것이 아니라, 진정으로 놀이 하는 인간, 즉 호모 루덴스가 될 것을 요구한다. 관객들은 이러한 즉각적인 작품으로의 개입을 통해 그 장소에서 자기만 의 버전의 디지털 매체예술을 만들어내며, 그렇기 때문에 그 순간 관객은 관객이 아니라, 예술가가 될 수 있다.

기본적으로 월드 와이드 웹에 기초한 디지털 매체예술은 이러한 특정 장소도 없애버린다. 한국에 설치된 작품에 오스 트리아 린츠의 아르스 엘렉트로니카를 방문한 관객이 개입해

서 작품이 완성될 수 있다. 이 완성의 순간을 보는 관객들은 독일 칼스루헤에 있는 ZKM에 있을 수도 있는 것이다. 이렇게 여러 장소에 분리된 관객 또는 작가적 관객은 하나의 디지털 환경으로 주어진 예술작품 안으로 들어와 즐겁게 느끼며 논다. 거리두기가 해체되고, 장소는 하나의 공간으로서 몰입 환경이 된다. 이 몰입 환경은 단지 보기만을 통해 체험할 수 있는 것은 아니다. 보기에서 더 나아가 온 몸으로 느끼기의 단계로 전환되어야 하는 것이다. 결국 탈장소화된 온 몸 몰입이라는 새로운 상호작용적 수용 과정이 제시된 것이다. 예술 작품을 수용하는데, 시각을 기반으로 한 해석과 관조가 아니라, 이제 온 몸 지각을 중심으로 한 온 몸 몰입을 통한 놀이와 체험이 중요하게 된 것이다. 이렇게 됨으로써 이제 예술은 비판과 해석의 대상에서 놀이와 체험의 대상으로 전환한다. 예술은 해석하기 위해 머리 아프게 고생해야 하는 것이 아니라, 적극적으로 참여해서 놀고, 체험하면 되는 대상이 된 것이다. 예술작품의 어깨 위에 놓여 있던 무거운 짐이 좀 가벼워졌다. 이러한 상황에 대해 예술가들은 안타까워 할 수도 있다. 이제 아무나 예술한다고 하는 시대가 왔다고 말이다. 더 나아가 '예술의 종말'을 이야기할 수도 있다. 그러나 이 말은 뒤집어 생각해볼 필요가 있다. 본래 예술은 아무나 할 수 있는 것이었다. 아무나 할 수 있는 예술이 필요 이상의 짐을 지고

있었던 것이며, 이제 이 짐에서 벗어날 수 있는 가능성이 주어졌기 때문에, 예술 발전 방향이 무한히 확대되었다고 볼 수 있다는 것이다. 즉 예술의 종말은 다른 의미로 읽으면 '예술의 확장'이기 때문이다.

5. 기술 장치적 상호작용을 넘어선 상호작용의 요청[5]

지금까지 기술적 장치를 매개로 한 디지털 매체예술의 상호작용성이 갖는 특징과 의미에 대해 이야기했다. 분명 디지털 매체예술이 갖는 상호작용성은 이전과 구별되는 특징을 갖는다. 이러한 상호작용성이 가져온 긍정적인 변화는 매우 중요하다. 이는 분명한 사실이다. 그러나 이러한 상호작용성 뒤에서도 어두운 그림자는 존재하기 마련이다. 상호작용성이라는 빛이 기술 장치적 상호작용에서 나온 것처럼, 그림자 또한 이곳에서 나온다. 다시 말해서 디지털 매체예술에서의 상호작용성을 둘러싼 논쟁의 핵심은 무엇보다도 '기술적 장치'에 관한 것이라고 말 할 수 있다. 문제의 출발은 상호작용이

• •

5. 이 절은 다음의 글의 일부를 수정 보완한 것임을 밝힌다: 심혜련,
「감성적 주체로서의 능동적 관찰자」, 『도시인문학』 제9권 1호,
서울시립대학교 도시인문학연구소, 2017, pp. 126-129.

단순한 기술적 장치의 작동으로 끝나는 경우가 많다는 것이다. 기술적 장치가 매개가 되어, 작가와 작품 그리고 관객 간에 발생할 것이라고 생각했던 상호작용성은 어느덧 그 모습을 감추고, 관객은 기술적 장치를 작동하기에 급급하다. 또 때로는 관객은 스스로 기술적 장치를 작동하기를 멈추고, 또 다른 관객이 상호작용하는 모습을 지켜보기만 한다. '관객의 관객'이라는 새로운 현상이 등장한 것이다. 전자의 경우, 관객은 기술적 장치를 통해 작가와 작품 사이에서 능동적으로 상호작용하지 않고, 단지 '수동적인 작동자passive operator'에 머물 수 있다는 것이다. 심하게 말하면, 이미 다 프로그램되어 있는 곳에서 작동하는 자동인형과 같은 역할만 할 때도 있다.[6] 관객의 또 다른 관객으로 머무는 경우는 전통적인 예술의 수용 과정과 다를 바가 없다. 관객은 여전히 상호작용적 행위 보다는 '보기의 영역'에 머물러 있다. 이 보기의 영역에서 자신이 작동하기보다는 타인이 작동하는 것을 그저 지켜볼 뿐이다. 기술적 또는 시공간적 제약 때문에 지금의 미술관에서 이러한 경우는 빈번하게 발생한다. 이 경우 관객은 관객의 행위 또는 작동을 지켜보기 때문에, 수동적 작동자보다 더

• •

6. Söke Dinkla, *Pioniere InteraktiverKunst*, Karlsruhe: Cantz Verlag, 1997, S. 7.

수동적으로 된다. '작동'을 중심으로 보았을 때 그렇다. 따라서 스스로 장치를 작동했기 때문에 상호작용이 일어났고, 또 이 상호작용 때문에, 관객이 보기만 하는 관객보다 더 능동적이었다고 이야기할 수 없는 것이다.

그럼에도 불구하고 장치에 의존하는 상호작용은 점점 더 확대되고 있다. 가상현실을 넘어 증강현실이 이야기되고 있는 지금도 상황은 여전히 장치 중심적이다. 증강현실은 가상현실 체험이 갖는 어려움과 한계를 다양한 측면에서 극복하려고 한 시도다. '저기'에 있는 또 다른 가상현실에서 벗어나, '여기'에 있는 현실을 확장하고 보충해서 또 다른 현실로 만드는 것이 바로 증강현실이다. 가상현실은 몰입을 중심으로 상호작용성을 극대화하려고 했다. 이미지와 거리두기를 통해 이미지를 수용하는 방식에서 벗어나 그 안으로 들어가 스스로 이미지를 생성하는 것이야말로 상호작용성의 완성을 의미하기 때문이다. 마치 잠수부처럼 이미지 공간으로 들어가 이미지 그 자체와 상호작용하는 것이다. 가상현실을 체험하기 위해서는 정말 잠수부처럼 많은 장치들을 착용해야만 했다. 그러므로 무엇보다도 장치의 버거움이 문제가 된 것이다. 무거운 헤드셋을 머리에 쓰거나 또는 데이터 슈트를 입고, 또 미리 준비된 특별한 장소에서만 이러한 상호작용이 가능한 것이다. 증강현실은 여기에서 좀 더 나아가, 현실과 가상의 경계를 무화시킴

으로써 이 둘을 혼융한다. 경계가 허물어진 가상과 현실의 체험은 가상현실을 체험할 때와 같은 장치를 필요로 하지 않는다. 좀 더 편한 인터페이스들이 등장한 것이다.

디지털 매체에서 강조하는 기계와의 상호작용은 무엇보다도 인터페이스를 중심으로 이루어진다. 한마디로 말해서 인터페이스란, 인간과 기계가 만나는 장소이며, 이를 중심으로 인간의 지각작용이 시작된다. 그렇기 때문에 디지털 매체에서 상호작용은 인터페이스 발전과 동일하게 진행되었다. 좀 더 쉬운 상호작용을 위해 인터페이스를 최대한 자연스럽게 하고자 하는 '자연적 인터페이스natural interface'를 추구하거나, 또는 정말 자연스럽게 상호작용하기 위해서는 인터페이스를 지각할 수 없는 "인터페이스 없는interfaceless 인터페이스"를 주장하기도 한다.7 이러한 주장들 모두 '장치의 번거로움과 버거움'을 잘 인식하고 있기 때문에 나온 주장들이다. 이러한 주장들로 인해 사실 컴퓨터 인터페이스는 정말 편해졌다. 그런데 별다른 장치를 통해 가상현실과 증강현실을 체험해야 하는 경우를 생각해보자. 앞서 이야기한 그러한 장치들은 일단 신체를 구속한다. 구속된 신체는 자유롭게 지각하지 못한다.

. .

7. 제이 데비드 볼터, 리차드 그루신, 『재매개: 뉴미디어의 계보학』, 이재현 옮김, 커뮤니케이션북스, 2006, p. 24.

지각에 방해를 받거나 또는 장치를 설계한 자의 의도에 맞는 경험만을 할 수 있다. 이 경우도 역시 관객 또는 체험자는 '수동적 작동자'로 머무를 수 있는 위험이 상당히 많다. 그래서 적잖은 관객들이 직접적 체험을 자발적으로 포기하고, 다른 체험자의 체험을 구경하는 관객에 머무른다.

기술적 장치를 작동하는 것과 작품을 공감하는 것은 다르다. 바로 이 지점에서 디지털 매체를 중심으로 한 상호작용성에 대한 재평가가 요청된다. 이제 이 상호작용이 혹시 또 다른 "기술에 대한 새로운 신화화"는 아닌지 비판적 검토를 해야만 한다.8 디지털 매체예술에서 상호작용이 의미를 갖기 위해서는 "창작자의 디자인과 관객이 상호작용함으로써 이 작품에서 경험이 성립"해야 한다.9 단순히 인터페이스를 사이에 두고 매체와 작동자인 관객의 행위만이 존재한다면, 사실 의미가 없다고까지 말할 수 있다. 이 경우 관객은 철저하게 수동적 작동자에 머무르기 때문이다. 매체와의 단순한 물리적 상호작용은 정신적인 상호작용과는 다른 것이다. 이 둘이 동일하다고 생각하는 것은 오해다.10 수동적이 아닌 '능동적

• •

8. Söke Dinkla, *Ibid.*, S. 7.
9. 제이 데비드 볼터, 다이안 그로맬라, 『진동─오실레이션: 디지털 아트, 인터랙션 디자인 이야기』, 이재준 옮김, 미술문화, 2008, p. 26.

작동자active operator'가 되기 위해서는 작품에서의 경험과 이로 인한 공감이 성립해야 한다. 더 나아가 이러한 경험과 공감을 타인과 교감하면 더욱 좋을 것이다. 이와 더불어 관객의 관객에 대한 재평가와 이들이 감성적 주체인 능동적 관찰자가 될 수 있는 기회를 주어야 한다.

그렇다면 왜 많은 관객이 수동적 작동자에 머무를 수밖에 없는 디지털 매체예술에서 그토록 상호작용성이 강조된 것일까? 그 이유는 다음과 같다. 닫힌 예술작품에서 열린 예술작품으로의 전환이 가시화되었을 뿐만 아니라, 그것이 만들어놓은 프로그램을 그저 작동만하는 수동적 작동자에 머물지언정, 관객은 자신의 행위로 인해 작품이 변형되거나 완성되는 경험을 직접 체험했기 때문이다. 절대 만지지 말고, 보기만 해야 되는 '예술작품'들에 개입해서 함께 '생산'했다는 점이 무엇보다도 중요했던 것이다. 이는 매우 중요한 변화다. 관찰자의 역할에서 벗어나, 새로운 경험을 할 수 있다는 것은 예술에 대한 태도를 근본적으로 변화시킬 수 있다. 따라서 이러한 새로운 경험은 매우 중요하다.11 디지털 매체예술의 상호작용

• •

10. 레프 마노비치, 『뉴미디어의 언어』, 서정신 옮김, 생각의나무, 2004, p. 104.
11. Dieter Daniels, "Strategien der Interaktivität", *Medien Kunst Interaction*, Rudolf Frieling, Dieter Daniels(Hrsg.), Karlsruhe: Spinger Wien New

성을 둘러싼 문제를 재 고찰하고자 하더라도 이러한 중요성마저 일방적으로 폐기할 수는 없다. 그뿐만 아니라, 상호작용성을 둘러싼 논쟁은 상호작용성 그 자체에 대한 관심을 불러일으켰다는 점에서 의미가 있다. 비로소 수용자 중심의 상호작용성이 본격적으로 논의되기 시작한 것이다. 이와 더불어 다양한 측면에서 상호작용성을 이야기함으로써, 예술 주위를 감싸고 있던 자율성이라는 단단한 껍질에 충격을 가할 수 있게 되었다고 볼 수 있다.

6. 나가며

다시 융합으로 돌아가 보자. 융합의 시대에 가장 상징적인 인물로 이야기되고 있는 레오나르도 다 빈치가 바로 그러한 예다. 그런데 문제는 바로 여기서 발생한다. 과학기술이 지금처럼 발전하지 않았던 시절, 또 인문학이 지금처럼 세분화되지 않았던 시절 그리고 예술이 지금처럼 다양한 다층적 함의를 지니고 있지 않았던 시절에는 레오나르도 다 빈치 같은 융합형 천재는 가능했다. 그런데 융합을 이야기하면서, 이와 같은

• •

York, 2000, S. 158.

팔방미인과 같은 천재가 롤 모델로 떠오르는 데는 문제가 있다. 인문학적 교양과 뛰어난 창의력과 상상력 그리고 과학 기술에 대한 해박한 지식까지 갖춘 인간이 되기 위해서는 얼마나 노력을 해야 하며, 또 노력을 한다 하더라도 극소수만이 이런 천재가 될 수 있다. 그럼에도 불구하고 융합이 대세는 대세다. 그러나 이러한 시대에서는 한 명의 천재로서의 거인을 요구하는 것은 결코 아니다. 오히려 일곱 난장이들이 합체해서 만들어진 디지털 시대의 거인을 요구하고 있는 것이다. 어릴 때 보았던 로봇 애니메이션에 등장하는 로봇 중에서 강력한 힘을 가진 로봇들은 유독 합체 로봇이 많았다. 각각이 활동하다가 위급한 상황이 오면 이들은 서로 합체해서 거대한 로봇이 되어 적들을 무찌르곤 했다. 위급한 상황에 이들이 합체하는 순간이 되면, 무척 신나했던 기억이 뚜렷하다. 디지털 매체 시대에 뉴미디어 아트도 일종의 이러한 합체된 로봇이다. 즉 각각의 분야에서 활동하는 일곱 난장이들이 모여 만든 로봇 거인인 것이다. 이들은 서로 협력했을 때야만 가능하다.

디지털 매체예술은 태생적으로 바로 이러한 협력을 전제로 한 것이다. 이제 누구나 예술가가 될 수 있는 시대가 열린 것이다. 이를 굳이 전통적인 의미에서의 예술 개념에 맞추어 부정할 필요는 없다. 오랜 학습과 훈련을 해야만 만들 수 있는 전통적인 의미의 예술이 부정되고 몰락한 것으로 이해할

필요가 없는 것이다. 이런 예술도 있고, 저런 예술도 있기 때문이다. 오히려 누구나 맘만 먹으면 예술가가 될 수 있고, 또 이러한 상황 속에서 예술이 다양한 기능을 한다고 보면 된다. 비판적 역할을 수행하는 기능, 지적인 역할을 수행하는 기능을 가진 예술뿐만 아니라, 놀이적 기능으로서의 예술적 기능도 오래전부터 분명 존재했다. 이러한 다양한 기능들 중 각각의 시대에서 어떤 기능들이 강조되었는가에 따라 예술의 기능과 역할이 달라진 것뿐이다. 따라서 예술이 가지고 있었던 놀이적 기능의 예술이 디지털 매체에 의해서 본격적으로 활성화되는 것으로 보면 된다. 이때 결정적 역할을 하고 있는 것이 바로 디지털 매체라는 수레다. 디지털 매체예술에서 중요한 것은 이 수레에 어떤 방식으로 올라타며, 또 올라타서 무엇을 만들어낼 수 있는지가 중요하다. 그리고 만들어낸 그 무엇은 다양한 기능을 수행할 수 있어야 할 것이다. 새로운 시대에서의 새로운 예술이라고 해서 굳이 이전의 예술이 가지고 있던 오래된 가치와 기능을 다 버릴 필요는 없는 것이다. 이와 더불어 다원화된 시대에 다원화된 예술에 대한 인정이 필요한 것이다.

기계미학의 새로운 정의: 센서들의 세계

이영준

기계미학의 역사에서 1934년은 매우 중요한 해이다. 뉴욕
현대미술관의 초대 관장 앨프레드 바 주니어는 그 해에 뉴욕
현대미술관에서 <기계예술Machine Art>이란 전시를 꾸민다.
뉴욕 현대미술관이 문을 연 것이 1929년이었으니, 이 전시는
미술관의 초기 정착 단계에서 매우 중요한 위치를 차지하는
것이다. 이때의 큐레이터는 젊은 필립 존슨으로, 그는 20대의
나이에 뉴욕 현대미술관의 초대 건축부서장을 지내게 된다.
나중에 이 부서는 건축 및 산업예술부로 확대된다. 결국 <기계
예술> 전시는 앨프레드 바 주니어가 산업의 미를 현대미술에
서 중요한 자리에 놓으려는 일관된 시도의 시작이었던 것이

다. 이 전시에는 타자기, 볼 베어링, 선박용 프로펠러, 토스터, 금전등록기, 프라이팬, 현미경, 나침의, 과학 실험용 초자 등 산업의 아름다움을 표상한다고 생각되는 것은 무엇이든지 모아서 보여줬다. 이 도록에 실린 서문에서 앨프레드 바 주니어는 "추상적이고 기하적인 아름다움, 동적인 리듬, 물질과 표면의 아름다움, 시각적 복잡성과 기능"을 기계예술의 핵심적인 요소로 꼽았다.[1] 이때의 기계미학이란 기계의 외관이 가지는 매력에 집중된 것이었고, 그것은 주로 산업디자인에서 다루는 스타일의 영역에 해당하는 것이었다.

1936년에 앨프레드 바 주니어는 <큐비즘과 추상예술Cubism and Abstract Art>이란 전시를 꾸몄는데 이 전시의 도록에서 1895년에서 1936년까지의 현대미술의 흐름을 도표로 만들었다. 이 도표의 한가운데 있는 것은 '기계미학machine esthetic'이었다. 이 도표는 기계미학으로부터 미래파, 다다이즘, 구축주의, 더 스타일, 바우하우스와 현대건축 등 현대예술의 중요한 사조들이 흘러나오는 것으로 묘사하고 있다. 기계미학은 현대적인 감각과 예술이 솟아나오는 샘이었던 것이다. 1934년의 전시에서 기계미가 어떤 것인지 보여줬다면 1936년의 전시에서는 기계미가 어떻게 현대예술로 나타났는지 보여준 셈이다.

• •

1. Alfred Barr Jr., *Machine Art*, exhibition catalogue, MOMA, 1934.

현대미술에 대한 도표에서 기계미학이 한가운데 차지하고 있는 것은 어찌 보면 당연한 것이, '현대적인 것', '현대성', '현대주의'란 결국 기계가 가져다준 새롭고 놀라운 감각에 대한 반응이기 때문이다. 기계의 규칙성과 정밀성, 추상성이 없었더라면 몬드리안이나 말레비치의 극단적인 추상성은 나올 수 없었을 테니 말이다.

1934년의 <기계예술> 전시에 화답이라도 하듯이 1935년 르 코르뷔지에는 <항공기Aircraft>라는 책을 낸다.2 이 책에서 건축가는 항공기의 건축적 구조에 자신이 얼마나 매료됐는지 솔직히 밝히고 있다. 사실 항공기도 건축물과 상당히 흡사한 구조를 가지고 있다. 토대와 기둥은 없지만 벽면과 격벽이 동체를 이루고 있고 건축에서 말하는 외팔보cantilever는 항공기 날개에 실현되어 있다. 굳이 건축과의 연관성이 아니더라도, 르 코르뷔지에는 항공기의 각 부분이 가지는 기계적인 아름다움에 대해 어린애처럼 찬미하고 있다. 프로펠러, 스피너, 엔진 실린더, 격벽, 주 날개와 동체의 접합 부분, 꼬리 날개 등 항공기의 각 부분의 공기역학적이고 구조역학적인 생김새는 건축가에게는 신묘하기만 할 뿐이었다. 땅 위에 고정돼 있는 건축물과 달리 항공기는 고속으로 하늘을 날면서

2.　Le Corbusier, *Aircraft*, Universe Pub, 1935.

온갖 구조적인 스트레스를 견뎌야 하기 때문에 튼튼하면서도 가벼워야 한다는 조건들 때문에 독특한 형태를 띠게 된다. 선박의 형태에 매료되어 선박을 닮은 교회를 설계한 르 코르뷔지에로서는 항공기의 형태도 무척이나 매력적인 존재로 다가왔음이 틀림없다. 특히 양력을 발생하는 날개의 단면이라든가 추진력을 내는 프로펠러의 미묘한 곡선이 르 코르뷔지에를 크게 매료시켰다. 이는 지금 생각해도 당연한 것이, 날개나 프로펠러의 형상과 곡선은 공기가 가지는 온갖 저항력과 파괴력을 견디면서도 공기를 이용하여 비행기를 뜨게 만들어야 하고 앞으로 나아가게 해야 하니 아무런 장식도 없이 오로지 순수하게 공학적인 원리에 의해서만 만들어진 것이고, 자연의 객관성에서 오는 아름다움은 장식을 위해 만들어진 사물의 아름다움과는 차원이 다른 것이다.

한편 같은 해에 같은 출판사Universe Pub에서는 디자이너 레이먼드 로위Raymond Loewy가 『기관차Locomotive』라는 책을 내는데, 순수한 예찬자의 입장에서 항공기를 찬미하는 책을 쓴 르 코르뷔지에와 달리 로위는 자신이 기관차 디자인 전문가임을 밝혔다. 표지의 Locomotive란 글씨도 기관차의 바퀴 모양으로 디자인할 정도로 기관차에 대한 애정이 각별했던 로위는 세계 각국의 기관차 사진들을 싣고 이들의 디자인에 대해 품평하고 있다. 기관차에 대해 단순히 오타쿠 이상의 전문적

인 식견을 가지고 있었던 로위는 기관차의 디자인을 단순히 외적인 스타일로만 본 것이 아니라 공기역학적 관점에서 세세하게 평가하고 있다. 예를 들어 네덜란드의 기관차 De1에 대해 극찬하면서 "이 기관차에 대해서는 세 가지 찬사를 보내고 싶다. 필자의 의견으로는 이것은 이제까지 만들어진 모든 디젤 전기기관차 중 가장 멋진 것이다. 앞부분과 옆 유리창의 처리는 가장 매력적이고 효율적이다. 도색도 괜찮다. 훌륭한 취향과 절제가 낳을 수 있는 최고의 사례이다."라고 쓰고 있다.[3] 이 책의 핵심은 로위 자신이 디자인한 기관차 Pennsylvania Railroad S1이었다. 유선형의 화신인 로위답게 증기기관차라고는 믿을 수 없을 만큼 제트비행기처럼 늘씬하게 디자인된 이 기관차는 공기역학을 염두에 두고 100회 이상의 풍동실험을 하여 완성했다. 로위는 연돌에서 나오는 연기도 효율적으로 뒤로 빠지게 하여 풍동실험의 결과를 실제로 입증했다고 쓰고 있다.

그렇다고 1935년에 마냥 기계의 세계에 대한 예찬만 있었던 것은 아니다. 1936년 찰리 채플린은 영화 <모던 타임즈>를 만든다. 이 영화에서 채플린 자신은 공장 노동자로 나오는데,

• •

3. Raymond Loewy, *Locomotive*, Universe Pub, 1935. 원래 책에 페이지 표시 안 됨.

공장 생산라인의 속도가 너무 빨라 거기에 맞추려다 정신이 돌아버리는 희비극의 주인공이 된다. 이 영화에서 현대적인 생산기계는 인간의 리듬을 압살해버리는 비정한 존재로 나타난다. 일에 지친 채플린에게 음식 먹여주는 기계를 팔러온 세일즈맨은 좋은 기계가 있다고 꾀어 기계를 시연하기 위한 모델로 쓴다. 그런데 기계가 탈이 나서 음식은 못 먹여주고 옥수수 알갱이는 사방으로 튀고 기계는 채플린의 얼굴을 마구 훑어 채플린은 광폭한 기계의 희생자가 되고 만다. 비정한 기계에 더해서 미친 기계마저 채플린을 괴롭힌다. 그러나 이 영화에서 정말로 비정한 것은 생산기계가 아니다. 그것은 노동자를 화장실까지 따라다니며 감시하는 폐쇄회로 시스템이다. 일에 지쳐 화장실에서 한숨 돌리고 있는 채플린에게 벽에 있는 평면 사각형 모니터 속의 사장은 농땡이 그만 피고 얼른 작업장으로 돌아가라고 무섭게 꾸짖는다. 사장실에도 평면 사각형의 모니터가 있어서 노동자들의 일거수일투족을 감시하고 있다. 찰리 채플린에게 현대의 기계는 비인간적인 시스템으로 묘사되고 있다. 그러나 자세히 들여다보면 이 영화는 생산기계의 비인간성을 고발하는 것이 아니다.

오히려 이 영화의 핵심은 제어시스템의 실패이다. 생산라인의 속도는 작업자가 맞춰서 일할 수 있도록 조절돼야 하는데 너무 빠른 것은 제어에 실패한 것이다. 음식 먹여주는 기계도

제어에 실패하여 멋대로 작동한다. 사실 공장설비 전체가 제어가 잘 된다면 노동자가 미쳐버릴 일도, 사장이 폐쇄회로 모니터로 노동자를 일일이 감시할 필요도 없다. 생산의 각 부분이 어떻게 작동하는지 데이터만 확인하고 가끔 이상이 발견되면 조치하면 되기 때문이다. 결국 <모던 타임즈>는 현대 기계의 제어의 문제를 다룬 것이다. 그렇다면 제어란 무엇인가? 더 정확히 말하면 제어공학control engineering이라고 할 수 있는데, 가장 기본적인 개념의 제어는 기계들을 원하는 방향으로 작동하게 만드는 지식과 기술이다. 아주 단순한 사례로는 스위치를 이용해서 불을 켜고 끄는 것이 제어의 가장 기본이다. 기계가 복잡해져서 자동차나 철도, 항공기가 되면 제어는 아주 복잡해긴다. 사실 기계는 내부분 정밀성이나 규모, 힘에서 인간을 훨씬 넘어서 있는데, 그런 엄청난 존재인 기계를 인간의 마음대로 다룰 수 있게 해주는 것이 제어공학이다. 예를 들어 대형 굴삭기는 힘과 스케일에서 완전히 인간을 넘어서버렸지만 인간이 마음대로 조종할 수 있기 때문에 기능하는 것이며 그런 조종 가능성이 기계 자체의 존재 의의이기도 하다. 대형 굴삭기가 <모던 타임즈>에 나오는 음식 먹여주는 기계처럼 멋대로 작동하면 인간은 도심에 나타난 멧돼지를 사살하듯이 파괴해버릴 것이다. 그래서 제어란 인간의 능력 이상의 정밀성이나 힘을 필요로 하는 작업을

기계가 할 수 있도록 해주는 핵심적인 역할을 하는 공학이다. 현대의 공장은 복잡한 시스템이기 때문에 고도의 제어공학이 필요하다. <모던 타임즈>의 공장은 제어가 실패한 현장이었던 것이다. <모던 타임즈>의 공장이 제대로 돌아가려면 미분방정식을 통해 기계의 동작을 모델링해야하고 전자공학, 전기공학, 동역학, 열역학, 재료역학 등의 온갖 분야들이 잘 결합하여 작동해야 하는데 그게 안 됐던 것이다. 앨프레드 바 주니어와 르 코르뷔지에와 레이먼드 로위를 매료시킨 기계들의 심장에는 전부 제어공학이 들어 있었는데 기계의 외양이 가진 미학적 요소를 찬미했던 이들은 제어공학이 얼마나 중요한지 알지 못했던 것이다.

복잡한 기계는 어느 정도는 생명체를 닮았는데, 동력원을 대주는 부분(연료 탱크와 펌프=입), 동력원을 소비하여 에너지로 바꿔주는 부분(연소기 즉 엔진=근육), 에너지를 일로 바꾸는 부분(액추에이터=근육과 인대), 이 모든 것들을 받쳐주는 지지체(프레임=뼈대)로 돼 있고, 궁극적으로는 이 모든 것들을 통제하여 마음먹은 대로 작동하게 해주는 부분(제어부=뇌)으로 돼 있다. 여기에 감각기관에 상응하는 센서를 넣을 수 있다. 결국 이 복잡한 생명체를 닮은 기계가 작동하여 사람이 원하는 바를 할 수 있게 해주는 것이 제어공학이다. 제어공학은 소프트웨어거나 명령체계이기 때문에 눈에 보이

지 않으며 추상적이다. 1930년대에 기계미학의 찬미자들은 눈에 안 보이는 부분까지 포괄하는 복잡한 시스템으로서의 기계를 찬미한 것이 아니라 그 외양의 아름다움을 찬미했던 것이다. 그런 한계에 갇혔기 때문인지, 기계미학은 거기까지였다. 기계미학은 20세기 초에 잠깐 풍미하다가 사라진 걸까? 그때보다 지금이 훨씬 기계들이 발달하고 많아지고 보편화됐는데 왜 기계미학이란 말은 요즘의 기계에 대해서는 쓰이지 않는 걸까?[4] 그 이유는 네 가지로 정리해볼 수 있을 것 같다. 첫째로 정보화가 있다. 지금 대부분의 기계들은 디지털 정보에 의해 제어되고 있다. 현재 디지털기술과 결합해 있지 않은 기계는 떡 방앗간에서 피댓줄 돌려 고추 빻는 기계 정도이다. 우리의 삶을 점유하고 있는 통신기기와 자동차, 철도와 생산 기계들은 모두 디지털 정보의 제어를 받는다. 그런데 그런 점은 눈에 띄지 않는다. 디지털 기계의 핵심은 소프트웨어와 알고리즘인데 그것은 기계의 외관에 나타나지 않으니 20세기 초 기계의 외관에 매혹 당했던 시선에는 기계미는 나타나지 않는다.

두 번째 이유는 통합화integration다. 요즘의 기계들은 단독으

• •

4. 움베르토 에코는 저서 『미의 역사』에서 15장을 기계미에 할애하고 있으나 그가 얘기하는 기계미도 20세기 초의 논의와 크게 다르지 않다. 움베르토 에코, 『미의 역사』, 열린책들, 2005.

로 존재하는 것이 드물다. 컴퓨터는 육중한 데스크톱으로만 존재하는 것이 아니라 전기밥솥에도 들어 있고 전화기에도 들어 있고 자동차의 엔진룸에도 들어 있다. 전기모터는 아주 작고 소리가 없기 때문에 들어 있는지 조차 모르는 사이에 작동한다. 예를 들어 핸드폰의 진동을 만들어내는 것은 직경 3mm 밖에 안 되는 아주 작은 모터의 축에 달린 편심추이다. 모터의 축이 돌면 편심추는 진동을 만들어낸다. 이런 작동은 눈에 보이지 않으며, 설사 이것을 보겠다고 핸드폰을 뜯었다가는 보증수리가 안 되니 함부로 뜯을 수도 없다. 기계가 작아지고 시스템에 통합되니 존재감이 사라지는 것이다. 만일 민감한 사람이라면 핸드폰의 진동을 통해 전달되는 미세한 움직임에 대한 기계미학을 만들어낼 수 있겠으나 그런 사람은 없는 것 같다. 진동 모드의 목적이 소리 없이 전화 왔음을 알리는 것이니 존재감이 없을 수밖에 없다.

21세기에 기계미학이 회자되지 않는 세 번째 이유는 기계의 보편화와 생활화이다. 자동차건 항공기건 컴퓨터건 기계들이 대량 보급되면서 더 이상 그것들의 스펙터클이 사람들 눈을 끌지 않게 됐다. 1969년 보잉747 점보 제트여객기가 세상에 처음 나왔을 때 떠들썩했었다. 길이가 70미터에 최대이륙중량 400톤이나 나가는 비행기가 나왔으니 (1968년에 나온 C5 갤럭시 수송기가 점보기보다 살짝 더 크긴 하나 군용기이기 때문에

주목을 덜 끌었던 것 같다) 놀랄 일이었다. 전 세계의 공항들이 점보기에 맞춰 계류장에서부터 활주로에 이르는 모든 규격을 바꿔야할 정도였다. 지금은 머리 위로 점보기가 지나가도 아무도 안 쳐다본다. 필자가 보기에 점보기는 이제껏 나온 모든 항공기 중 가장 아름다운 것이라 생각되지만 비행기를 타러 공항에 가서도 점보기를 감상하는 사람은 극소수의 항공기 마니아를 제외하고는 거의 없다. 점보기는 어느 틈에 외국 가려면 반드시 타야 하는 생필품이 돼버렸기 때문이다. (보잉 777, 에어버스 A380 같은 다른 기종들도 마찬가지다.)

마지막은 가장 중요한 이유다. 20세기 초만 하더라도 새로 출현한 기계들이 많아서 사람들은 그 의미를 잘 알지 못한 채 예찬하기 바빴다. 그러나 그로부터 100여년이 지난 지금 사람들은 기계가 불러일으키는 문제에 대해 잘 알고 있고 그에 대해 민감하다. 기계와 얽힌 비극적인 사고들도 많았기 때문에 기계를 경계하는 생각들도 많이 나와 있다. 그러므로 기계는 찬미의 대상이 아니라 우려와 고민의 대상이 됐다.

이런 이유들로 해서 기계미학은 21세기의 기계에는 더 이상 적용돼지 않는 듯이 보인다. 하지만 요즘의 기계들이 어떻게 작동하는지 살펴보고 미학이란 말의 뜻을 다시 정의하면 기계미학은 전혀 다른 각도로 되돌아온다. 우선 검토해야 할 것은 미학이라는 말을 아무렇게나 써도 되는가 하는 것이다. 미학

Ästhetik을 '감성적 인식의 학문'으로서 처음으로 철학 체계의 일부로 넣은 것은 바움가르텐Alexander Gottlieb Baumgarten이었다. 그가 감성적 인식에 주목했던 이유는 기존의 철학에서는 별 가치가 없다고 여기던 감성에도 법칙성이 있다고 생각하게 됐기 때문이다. 그는 미를 느끼는 능력에도 나름의 법칙이 있기 때문에 그런 인식능력을 의사이성analogi rationis이라고 불렀다. 그에게 감수성은 대상에 있는 쾌와 불쾌를 판단하는 능력이다. 미가 중요한 이유는 쾌와 불쾌를 가려내어 완전한 상태에 이를 수 있는 길을 보여주기 때문이다. 그 이후 칸트와 헤겔을 거쳐 20세기 들어 아도르노와, 최근에는 랑시에르에 이르기까지 수많은 미학자들의 논의가 있었지만 250여 년간 미학의 공통된 전제는 그 주체가 인간이라는 점이었다. 20세기 초의 기계미학에서도 주체는 인간이었다. 인간이 보기에 아름답고 훌륭한 기계들에 대한 찬미가 기계미학의 요체였다.

21세기 들어서도 여전히 기계미학의 주체는 인간일까? 21세기 들어 기계미학이 더 이상 회자되지 않는다는 사실은 기계를 바라보는 주체의 위상도 바뀌었음을 의미한다. 기계가 어떻기에 주체의 문제마저도 제기하는 걸까? 여기서 20세기 초의 기계와 21세기 초의 기계를 비교해보자. 사실 무척이나 변화의 속도가 빠른 근대–탈근대의 시대에 100년의 시간차를 놓고 기계를 비교한다는 것은 어쩌면 난센스일지도 모른다.

하지만 기계미학이 있던 시대와 사라진 시대를 비교하려면 기계 자체를 비교하는 것은 피할 수 없는 일이다. 우선 20세기 초의 기계에는 휴먼 인터페이스의 개념이 없었다. 그것들은 사용하기 불편할 뿐 아니라 어떤 경우는 인간에게 적대적이라고 할 정도로 인간과 대립하고 있었다. 20세기 초의 자동차에는 열쇠만 돌리면 시동을 걸어주는 시동 모터가 없어서 사람이 손으로 크랭크를 돌려서 시동을 걸어야만 했다. 유리창에 떨어진 빗방울을 닦아주는 와이퍼도 없었고 뒤를 보게 해줄 거울도 없었다. 안전벨트는 1950년대에나 나왔고 한국에서는 1990년대가 돼서야 의무화됐다. 당시의 자동차에는 휴먼 인터페이스라는 개념이 없었다. 즉 자동차는 인간을 위해 인간에 대해 있는 기계가 아니라 혼자 길 위를 굴러다니는데 인간이 잠깐 타는 형태였다. 자동차만이 아니라, 20세기 초의 기계 치고 인간에 맞게, 효율적으로 디자인 된 것은 없었다. 초창기의 여객기는 승객들은 실내에 앉았지만 조종사는 외부에 노출된 채 조종하며 억센 찬바람을 맞으며 비행해야 했다. 즉 인간에 대한 배려가 없었던 것이다. 그런 기계를 조작하는 인간은 고달플 뿐 아니라 사고의 위험도 높았다. 그 결과 20세기 초의 기계들은 수많은 희생자들을 만들어냈다. 그래서 기계를 인간에 맞추어 인간화하기 위해 기계와 인간의 관계를 연구하는 인간공학human factors and ergonomics이 나오게 된다.

그런 패러다임에 따라 인간의 인지능력에 맞는 기계가 나온 것은 2차 세계대전 이후다. 1947년 피츠와 존스Fitts and Jones가 비행기 조정석의 계기판 디자인을 바꾸고 스위치와 다이얼의 위치를 바꾼 결과 사고를 줄일 수 있게 된 것이 그 중요한 사례다.[5] 오늘날은 자동차에서부터 컴퓨터, 주방용품, 공작기계 등 넓은 범위의 기계들에서 사용자 인터페이스라는 개념을 통해 인간을 배려하는 기계들이 보편화돼 있다.

그런 전환의 중심에는 센서가 있다. 오늘날은 센서의 시대다. 우리가 일상적으로 사용하는 소비품들에서부터 철도, 항공, 선박, 공장설비 등 육중하고 규모가 큰 기계들에도 수많은 센서들이 사용되고 있다. 수많은 센서들을 통해 기계는 독자적인 지각의 체계를 갖춘 실체가 돼가고 있다. 인간이 가진 5감(속도감과 시간감을 더해서 7감이라고 말하는 경우도 있다)보다 훨씬 예민하고 감지의 범위가 넓고 종류도 다양한 센서들이 온갖 기계에 다 쓰이고 있다. 스마트폰에는 20여 가지가 넘는 센서들이 온갖 앱의 기능에 대응하여 이 세계에 대해 민감한 촉수를 뻗고 있으며 자율주행 차의 핵심도 라이다와 카메라 등 센서이다. 그리고 센서는 적외선, 가속도, 지자기,

• •

5. John M. Flach, "Fitts and Jones, Analysis of Pilot Error: 40 Years Later," conference proceeding presented at the Fifth International Symposium on Aviation Psychology, Columbus, OH, April, pp. 17–20, 1989.

기압, 동작 등 인간이 지각하지 못하는 것들까지 감지한다는 점에서 인간의 지각 범위를 훨씬 뛰어넘는 곳에서 작동하고 있다. 센서는 곳곳에서 인간이 상상하지 못하는 범위에서 작동하고 있다. 센서라는 말의 어원이 감각임을 생각한다면 이제 기계의 감각은 인간이 상상할 수 없을 정도로 예민하고 다양해졌다. 따라서 기계미학을 오로지 인간이 주체가 되어 대상인 기계를 바라보는 관점에서 서술하는 것은 더 이상 타당하지 않다. 센서의 개념을 통하여 기계미학의 개념은 코페르니쿠스적 전환을 맞이하게 됐다. 그것은 미학의 주체를 뿌리에서부터 다시 접근할 것을 요구하고 있다. 물론 거기에는 풀어야 할 많은 철학적인 문제들이 있다. 즉 센서가 예민해졌다고 해서 인간의 감각을 능가한다고 할 수 있는가? 인간의 감각은 단순히 데이터를 받아들이기만 하는 것이 아니라 감성과 연결돼 있고, 감성은 상상력과 창의력과 연결돼 있는데 아무리 센서가 발달한다고 해서 기계가 인간만큼, 혹은 그 이상으로 상상력과 창의력을 가지고 있다고 말할 수 있는가? 하는 문제가 그것이다.

도대체 오늘날의 센서들이 어떻게 발달했기에 기계미학의 코페르니쿠스적 전환이란 말을 쓰는 걸까? 오늘날 센서의 특징을 네 가지로 요약해보고자 한다. 그것은 완전히 새로운 측정 방법radically new method of sensing, 센싱 영역의 확장expansion

of sensible field, 집적화integration, 지능화intelligent로 요약해볼 수 있다. 우선 완전히 새로운 측정방법이란 과거의 센서에 비교해서 얘기해야 한다. 가장 초기의 센서의 형태로 거버너govern-nor를 들 수 있다.6 거버너란 어떤 기계의 속도를 제어해주는 장치를 말하는데, 17세기에 처음 나타난 거버너는 두 개의 쇠공이 돌아가는 원심식이었다. 기계의 축이 돌아가면 쇠공도 같이 돌고 회전속도가 올라갈수록 원심력에 의해 쇠공은 더 바깥으로 벌어진다. 쇠공에는 지지하는 팔이 붙어 있어서 쇠공이 바깥으로 벌어지면 팔도 벌어지고 팔에 붙어 있는 크랭크가 증기기관에서 오는 증기력을 차단한다. 만일 회전력이 제어되지 않고 무한정 빠르게 회전하도록 내버려두면 기계가 망가질 수 있으므로 거버너를 두어 회전속도를 제한하는 것이다. 이런 센서는 속도와 쇠공의 관계에서 오는 힘을 이용하여 회전력을 제한하는 것이다. 20세기 초 항공의 초기 역사에서 쓰인 속도계도 구조와 원리가 매우 단순했는데, 항공기의 속도가 올라가면 바람의 힘으로 뒤로 밀쳐지게 돼 있는 작은 사각형의 판이 달려 있고 이 판은 바람에 의해 뒤로 밀리면 그에 연결된 팔이 지렛대의 원리로 시속 10km, 20km, 30km…… 하는 식으로 속도를 가리키는 것이었다. 아직 센서

● ●

6. 한국에서는 일본의 영향으로 '가바나'라고 부른다.

라는 이름조차 붙어 있지 않았던 이런 초기의 센서의 장점은 구조가 단순하므로 만들고 사용하기 쉽다는 장점이 있지만 정밀한 값은 측정할 수 없다는 단점도 있다. 그리고 무엇보다도, 무거운 쇠공이나 바람을 받아 뒤로 젖혀지는 판에 의해 작동하는 속도계는 모두 부하를 받아 움직이는 부분을 가지고 있다. 그것은 이런 센서 자체가 고장 나기 쉽다는 것을 뜻한다. 거버너에 달린 쇠공은 회전하면서 축에 마모를 일으키기 때문에 고장의 원인이 될 수 있다. 그러나 그것이 문제되지 않는 이유는 17, 18세기의 증기기관이 그렇게 고속 회전을 하지 않았기 때문이다.7 초기 항공기용 속도계에는 스프링이 달려 있는데, 스프링의 탄성이란 금속이 노후하여 열화되는 것이며, 이에 따라 측정되는 속도도 변하게 된다. 그러나 이 경우도 큰 문제가 되지 않는 것이, 그 속도계에 표시된 최고 속도는 시속 120km였기 때문에 오늘날 항공기가 겪게 되는 공기역학

· ·

7. 필자가 미국 델라웨어주 윌밍턴에 있는 기술박물관에서 본 19세기의 증기기관은 아주 느린 속도로 회전하여, 거버너가 적당한 수준에서 회전속도를 제어할 수 있는 수준이었으며, 그렇게 큰 마모나 고장을 일으킬 것 같이 보이지 않았다. 그런 적당한 수준의 속도와 회전수는 기계에 대한 요구가 크지 않았기 때문에 가능한 것이었고, 20세기가 되면 더 이상 그런 느릿느릿한 기계는 현실의 요구에 부응할 수 없게 된다. 따라서 그런 형태의 거버너도 더 이상 쓰이지 않게 된다.

적 문제가 생길 만한 속도는 아니었다.[8] 이런 초기 센서의 문제는 움직이는 부분이 많다는 것이다. 움직이는 부분이 많으면 마모나 진동을 일으켜 고장 날 수 있으며 측정값에도 영향을 준다. 오늘날 기계들은 움직이는 부분을 줄이는 쪽으로 진화하고 있다.[9] 움직이는 부분이 없이 항공기의 속도를 측정하는 장치를 피토관pitot tube이라고 한다. 이는 두 개의 관으로 들어오는 공기의 속도를 재서 전 압력total pressure과 정압력static pressure의 차이를 내어 속도를 계산하게 해준다. 항공기 기수 부분에 뾰족하게 나온 작은 관들이 그것이다. 지금도 항공기에는 속도 측정용으로 피토관이 널리 사용되고 있지만 움직이는 공기의 압력을 측정한다는 특성 때문에 가끔 문제가 생기기도 한다.[10] 그래서 요즘의 항공기들은 인공위성

• •

8. 항공기의 전체나 일부가 음속을 돌파하면 충격파가 발생하여 항공기를 파괴할 수도 있고 항공기에 탄 사람에게도 많은 문제를 일으킬 수 있다. 그러나 시속 120km란 속도는 음속에 훨씬 못 미치기 때문에 전혀 걱정할 필요가 없는 속도이다.

9. 컴퓨터의 하드 디스크는 원래 회전하는 자기 디스크에 있는 데이터를 헤드가 살짝 띄워진 상태에서 읽어 들이는 형태로 돼 있는데, 고속 회전하는 디스크는 언제나 고장의 원인을 품고 있다. 그래서 요즘 사용되고 있는 USB 메모리나 SSD(solid state disk) 등의 저장장치는 움직이는 부분이 없이 오로지 전자회로로만 돼 있다.

10. 조근해 공군참모총장이 탑승한 UH-60 헬리콥터가 갑자기 추락하는 사고가 있었는데 이것도 피토관 이상 때문이었다. UH-60은

에서 GPS 신호를 받아 속도를 측정하는 데 사용한다.

센서에서 결국 중요한 것은 움직이거나 마모되는 부분 없이 물리적 자극을 측정하는 것이다. 압력센서의 경우 보편적으로 사용되는 형태는 금속 막을 이용해서 압력을 재는 스트레인 게이지이다. 그 원리는 어떤 유체가 금속 막에 압력을 가하면 금속 막은 눌려서 변형되고 그에 따라 전기저항이 변하게 되는데, 이 저항 값을 측정하여 압력을 재는 것이다. 스트레인 게이지에서는 금속 막이 피로해지면 측정값에 변화를 줄 수 있다. 그래서 대안으로 채용하는 방법은 광섬유를 이용하는 것이다. 광섬유를 감싸고 있는 판에 압력이 가해지면 광섬유가 눌려서 이를 통해 전달되는 빛의 스펙트럼에 변화가 생긴다. 간섭계로 ㄱ 스펙트럼을 읽어서 분석하면 어느 정도의 압력이 가해졌는지 계산할 수 있다. 이 경우 기계적으로 움직이는 부분이 없기 때문에 아주 정교한 압력을 잴 수 있다. 항공기나 미사일 등의 항법장치로 많이 쓰이는 자이로스코프의 경우도 기계식 자이로FRIG: Floated Rate Integrating Gyro가 보편

• •

> 피토관을 이용하여 속도 값을 측정하여 수평꼬리날개의 각도를 자동으로 조절하는데 피토관에 벌레가 들어가서 막는 바람에 비행 중임에도 피토관은 속도가 0이라고 잘못된 신호를 보내서 순항 비행 중임에도 수평꼬리날개가 갑자기 호버링 모드로 움직여 조종사가 대처하지 못하고 추락했다. MBC뉴스 1994년 3월 3일.

적인 것이었다. 이는 짐발에 의해 지지되어 x, y, z축으로 회전하는 공의 축이 항상 일정하다는 원리를 응용한 것인데, 이런 자이로스코프가 작동하려면 항상 공을 일정한 회전수로 고속 회전시켜줘야 한다. 이는 가속도에 비례하여 오차가 커지는 단점을 가지고 있으며, 고속 회전체를 갖는 복잡한 기계적 구조와 무게, 부피가 커서 제작비용이 많이 들고 신뢰도가 떨어지는 문제점들을 갖고 있다. 그래서 대안으로 나온 것은 사냑효과sagnac effect를 이용하는 광섬유 자이로스코프이다. 그 원리가 되는 사냑효과란 "닫힌 원환 상의 계에 시계방향 CW과 반시계방향CCW으로 일정한 반경을 가진 닫힌 경로를 따라 빛이 서로 반대방향으로 진행할 때, 광원이 회전각속도 Ω로 회전한다고 가정을 하면, 회전 반대방향으로 지나가는 빛은 회전 방향으로 진행하는 빛보다 더 빨리 광원 위치에 도달한다는 것이다. 이때 두 빛 사이에 발생한 시간차 또는 위상차에 의해 빛 간에 생긴 간섭무늬의 이동이 생기는데, 이것을 사냑효과라 하며, 그 크기는 회전각속도에 비례한다."[11] 간섭계interperometer를 이용하여 양쪽의 빛의 위상 즉 파형을 분석하면 회전각속도, 즉 축이 얼마나 빨리 회전하는

· ·

11. 문홍기, 오문수, "자이로의 군사분야 응용 및 발전 전망", 『물리학과 첨단기술』, 2006년 1/2월, p. 21.

지 알 수 있다. 그 데이터를 해석하면 현재 자이로스코프가 어떤 방향으로 어떤 속도로 움직이고 있는지 정확히 측정할 수 있는 것이다. 사냑효과를 이용한 자이로스코프는 기계적으로 움직이는 부분이 없어서 회전이나 마모에 의한 오차가 적고 소형 경량으로 만들 수 있을 뿐 아니라 내구성이 좋다. 이런 새로운 측정 방법의 사례는 너무 많아서 다 열거하기 힘들 정도다.

센서의 최근 경향에서 중요한 다음 특성은 센싱 영역의 확장이다. 기존의 센서가 측정할 수 있는 영역들은 압력, 온도, 습도, 가속도, 전자기장 등 물리적 현상에 국한하는 것들이었다. 그런데 최근 일본에서는 미각이나 후각같이 인간의 고유한 영역마저도 감지히여 측정할 수 있는 센서가 개발돼 있다. 산화물반도체 후각 센서, 도전성 폴리머를 이용한 후각 센서, 생태 모니터링을 이용한 후각 센서가 그것이다. 이들 센서들은 후각이란 것이 대상 물질의 분자가 휘발하여 후각세포에 닿아서 이루어진 감각이라는 데 착안하여 특정한 냄새를 내는 화학물질을 탐지한다. 맛의 경우 단맛은 당, 짠맛은 염화 이온, 신맛은 수소 이온, 감칠맛은 아미노산 등 때문에 느껴지는데, 이런 물질들을 검출하면 미각의 정도를 측정할 수 있다. 그 결과로 "물맛 센서, 수질 센서, 쓴맛 센서, 양조 모니터링 센서, 쌀맛 평가용 센서, 우유맛 평가용 센서, 과즙의 열화

측정, 집적화 SVP 미각 센서, 센서 퓨전을 통한 와인 향 센서"
등 실로 다양한 후각 및 미각 센서들이 개발돼 있다.[12] 전자혀
electronic tongue라고 불리는 맛센서 중 유명한 것이 일본의
인센트사Insent cop., Ltd.가 개발한 TS5000Z이다. 이 센서는 인간
의 혀와 같은 메커니즘을 가지고 여러 가지 식품과 의약품
등의 맛을 측정하여 수치화할 수 있다고. 이 기계는 독특한
'뒷맛'을 측정하여 '깊은 맛', '깨끗한 맛' 등 인간 고유의
감각의 영역을 측정할 수 있다고 한다. 이 센서는 맛에 대해
고감도를 보여주는데, 사람은 20% 이상의 농도차가 있어야
맛을 식별할 수 있으나 이 기계는 1~2%의 농도차로 맛을
식별할 수 있다. 그리고 측정한 결과 값을 그래프로 표시하여
맛을 시각화한다는 새로운 영역에도 도전하고 있다.

센서가 사람의 영역을 넘보게 된 세 번째 이유는 집적화in-
tegration다. 이는 센서가 별도의 소자로 돼 있어서 회로에 조립
하는 식이 아니라 애초에 회로를 설계할 때부터 센서를 같이
설계하여 회로의 일부로 제작하는 것을 뜻한다. 마이크로칩
수준에서부터 센싱하는 부분과 그 데이터를 계산하여 해석하
는 부분이 합쳐져 있으면 센서는 훨씬 정밀하고 다양한 기능을

• •

12. 도코 기요시, 미야기 고이치로 지음,『프로가 가르쳐 주는-센서란
 무엇인가』, 성안당, 2012.

할 수 있다. 이때 센서는 처음부터 회로의 유기적인 일부를 이루게 되며, 알고리즘을 공유하게 되어 훨씬 정밀한 기능을 할 수 있다. 빛 센서의 경우 1950년부터 빛을 감지하는 포토다이오드와 포토트랜지스터의 형태가 개발되어 널리 쓰였으나 크기와 비용, 전체 성능에 대한 문제 때문에 채택에 다소 제한이 있었다.[13] 35mm×21mm 크기의 집적화된 원격 기상탐지 시스템의 경우 습도센서, 압력센서, 유량센서를 회로 속에 가지고 있다. 이렇게 작은 회로 안에 여러 센서를 넣을 수 있는 이유는 센서들을 소형화했기 때문인데, 이는 MEMS[micro electro mechanical systems]를 통해 가능한 것이다.[14] MEMS는 1미

• •

13 www.cpnc.co.kr.
14. MEMS 기술은 우리가 흔히 접할 수 있는 정보기기 관련 시스템의 센서나 프린터 헤드와 같은 중요한 부분에 이용되고 있으며, 생명공학, 미세 유체 및 화학분석, 운송 및 항공, 광학, 그리고 로봇 등과 같은 산업 분야에서 구조, 부품 및 시스템 제조를 위한 핵심 기술로 활용되고 있다. 일반적으로 MEMS는 마이크로($1\mu m=10^{-6}m$) 단위의 작은 부품과 시스템으로 설계, 제작 및 응용되는데, 최소 수mm($1mm=10^{-3}m$) 이상의 기존 기계 부품이나 시스템보다는 작고, 나노($1nm=10^{-9}m$) 영역의 분자 소자나 탄소 나노 튜브보다는 큰 영역에 속하고 있으며, 이보다 더 작은 영역은 NEMS(Nano Electro Mechanical Systems)로 분류하고 있다. 사진석판술(photolithography), CMOS, 그리고 기타 가공기술로 저렴하게 대량 생산할 수 있는 단일 칩 형태의 MEMS는 애플리케이션에 따라 액추에이터/센서 및 스마트 구조의 노드, IC와 안테나, 프로세서와 메모리, 상호접속 망(통신 버스),

크론 즉 1백만분의 1미터 단위로 기계부품을 가공할 수 있는 기술로서, 극도로 작은 기계를 초정밀하게 가공하여 센서와 액추에이터를 만들 수 있다. 이 기술을 사용하면 기계부품이 극도로 소형화되는 것은 물론 회로의 일부로 집적화할 수 있고 저전력으로 작동시킬 수 있다. MEMS의 부품들은 일반적인 기계를 만들듯이 공작기계로 가공해서 만드는 것이 아니라 반도체 집적회로를 만들듯이 사진석판술photolithography을 이용하여 회로기판에 에칭하여 황화수소 등의 액체로 녹여내고 남은 부분만이 기계의 형태를 이루게 된다. 스마트폰에는 가속도센서, 자이로센서, 근접센서, 빛센서, 모션센서, 온도, 습도센서, 지자기센서, 지문인식센서 등 20여 가지의 센서가 들어 있는데, 센서의 집적화가 이루어지지 않았다면 불가능한 일이다.

마지막으로 센서의 지능화가 있다. 지능화된 센서는 학습능력을 통해 작동 방식을 스스로 변형하여 최적의 데이터 수집을 가능케 한다. 이 경우 지능이란 '선험적 지식, 즉 겪기 전에 미리 알 수 있는 지식과 경험으로부터 얻은 것을 학습하는 능력의 결합'을[15] 의미한다. 지능형 센서는 기존의 센서에

• •
　　IO(input-output) 시스템 등을 통합할 수 있다.
　　www.itfind.or.kr/WZIN/jugidong/1092/109203.htm.
15.　Department of Electrical Engineering, Pakistan Institute of Engineering

비해 월등한 능력을 가지고 있는데, 기존의 기계식 센서는 부품의 열화劣化 등으로 인하여 측정치에 오차를 가져온다. 그리고 측정해야 하는 외부 상황이 바뀌어도 이에 대해 능동적으로 대처할 수 없다. 또한 기존의 센서는 데이터를 처리하는 시스템과 가까운 곳에 위치해 있어야 한다. 반면, 지능형 센서는 사물인터넷을 기반으로 하여 먼 곳으로 데이터를 보낼 수 있으며, 복합적인 환경을 센싱할 수 있다. 지능형 센서는 스스로 측정치를 보정하고 오차를 진단할 수 있다. 이때 센서는 '출력 값이 적정한가?' '근접한 센서에서 산출된 결과와 합치하는가?' '산출치의 변화율은 적당한가?' 등의 문제에 대해 스스로 처리하며 답을 구할 수 있다.

이렇게 정리한 센서들의 영역은 인간의 감각이 다가가지 못하는 초감각의 수준에 있다. 센서가 날로 지능화하다보면 과연 감성의 영역마저 넘볼 수 있을까? 감각과 감성은 다르다. 감성이란 감각적 판단을 토대로 상상력과 창의력을 발휘하여 감각이 받아들인 데이터를 풍부하고 주관적으로 해석하는 능력이다. 이제 센서가 인간의 오감을 다 담당하게 됨에 따라, 감성적 인식 능력을 가지는 데 한 발 다가서게 됐다. 그리하여

• •

and Applied Sciences.
www.pieas.edu.pk.

기계미학이라는 말은 그 의미가 바뀐다. 20세기 초의 기계미학이 인간이 기계를 보고 찬미하는 일방적인 것이었다면, 21세기의 기계미학은 기계가 감지해내는 온갖 데이터들이 엮어내는, 인간의 능력과 영역을 초월해 있는 세계의 문제가된다. 그 세계에서는 더 이상 주체와 객체의 분리, 나아가 주체가 우월한 존재라서 객체를 대상이나 도구로 다루는 것은 불가능하다. 브루노 라투어가 행위자연결망이론에서 주장했듯이, 인간 외의 수많은 무생물들도 행위자, 즉 뭔가 노릇을 하는 존재들인데, 센서의 발달로 말미암아 기계는 인간보다 훨씬 정교하고 풍부한 존재가 됐다. 근대의 기계가 처음 나왔을 때부터 기계는 인간과 뒤섞여서 협력하는 존재였다. 다만 인간이 그런 기계와 인간의 수평적인 존재양식을 인정하기를 거부했을 뿐이다. 만일 센서가 지금보다 더 발달하여 완벽한 인공지능을 장착하게 되어 인간과 같은 판단을 하게 된다면 기계미학의 주체는 센서 쪽으로 완전히 기울어질지도 모른다. 인간 고유의 영역이라고 자부하던 감성을 기계가 장착하지 말란 법이 없기 때문이다. 이미 인간은 온갖 센서들에 의해 감지당하는 존재가 된 지 오래다. 그런 사실을 인정하고 싶지 않아서 기계가 아무리 잘나봐야 한갓 대상에 불과하다고 자위했을 뿐이다. 센서의 발달로 기계미학의 주체가 기계 쪽으로 넘어오면 인간은 어디서 주체성을 찾을 것인가? 기계의 관점

에서 보면 인간은 온갖 오류의 원천일 뿐이다. 자율주행자동차의 사례에서 보듯, 기계가 운전하는 차는 인간이 운전하는 차보다 훨씬 안전하다. 온갖 센서가 장착된 예민한 기계가 언젠가 미학의 주체가 된다고 해서 전혀 이상할 것이 없다. 인간만이 그 점을 인정하려 하지 않을 뿐이다.

상상계와 인공지능예술의 관계에 관한 소고^{小考}

최소영

일상 속으로 들어온 미래기술, 인공지능

인공지능은 더 이상 미래의 기술이 아니다. 2016년에 있었던 이세돌과 알파고의 바둑 대결은 이미 우리 일상 속으로 성큼 들어선 이 새로운 기술에 대해 모든 사람이 주목하도록 하는 하나의 '해프닝'이었다. 단지 인간의 특정 신체적 능력, 혹은 계산능력 등을 증폭시켰던 기존의 기술과 달리, 인공지능은 복잡한 사고 과정 속에서 문제를 파악하고 적절한 정보 선택을 통해 이를 해결해나가는 체계를 갖춘, 인간의 총체적 인식능력을 모델로 한다. 인공지능에 대한 의미 있는 개념을

처음 제시한 이로 앨런 튜링을 들 수 있다. 그는 논문 "Com puting Machinary and Intelligence"(1950)에서, 기계가 생각할 수 있는가를 물을 것이 아니라 기계가 특정 지능검사를 통과할 수 있는가를 물어야한다고 주장한다. 기계가 5분간 조사자(사람)와 비대면상의 메시지로 대화를 나누는 상황 속에서, 조사자는 자신의 대화 상대가 인간인지 프로그램인지 추측해야 한다. 그 결과, 조사자가 사람이라고 오인한 경우가 30%가 넘는다면 그 프로그램은 검사를 통과한 것으로 간주한다. 즉 그 기계는 사유하는 것으로 인정해야한다는 것이다. 그가 제안한 개념이 불러일으킨 효과는 매우 컸다.[1] 인간처럼 사유하는 기계, 인간을 능가하는 기계, 그리고 인간을 지배하는 기계에 대한 사람들의 관심은 대단했다. 스탠리 큐브릭 감독의 영화 <2001 스페이스 오딧세이>(1968)에 등장하는 슈퍼컴퓨터 '할9000'은 대중문화가 그리는 인공지능의 범례가 되었

●●

1. 튜링은, 2000년에는 검사를 통과하는 프로그램이 가능할 것이라 추측했지만 이는 약간 빗나갔다. 2014년 영국 리딩대학이 주최한 튜링 테스트 2014에서 Eugene 프로그램이 심사위원의 3분의 1을 속여 튜링 테스트를 통과했다. (스튜어트 러셀, 피터 노빅, 『인공지능 ─ 현대적 접근방식』, 류광 옮김, 제이펍, 2016, p. 647.) 그러나 이 테스트를 통과한 프로그램이 나왔다고 해서 바로 기계도 사유할 수 있다는 결론으로 가기는 힘들다. 이를 일반화시키는 것은 또 다른 차원의 문제이기 때문이다.

고 <터미네이터> 시리즈와 <매트릭스> 시리즈와 같은 인기 콘텐츠들로 계보가 이어졌다. 인간의 지능을 넘어섬은 물론 전지전능한 존재처럼 그려지는 이들 대중문화 속의 인공지능은 대중들의 테크노필리아와 테크노포비아를 모두 건드리며 큰 인기를 얻어왔다. 그런데 이들 영화가 제작되던 시대만 해도 미래 기술로 여겨지던 인공지능이 지금은 우리 일상 속에서 쉽게 만날 수 있는 상황이 되었다. 2018년 현재 국내에는 약 300만 대의 인공지능 스피커가 보급되었다. 그리고 미래학자인 레이 커즈와일은 2020년대 말이면 컴퓨터가 인간의 지능에 이르는 '특이점'에 도달할 것이라 주장하기도 한다.[2] 이는, 어빙 존 굿이 이미 1960년대에 주장한, 인간의 개입 없이 보다 진화된 설계가 가능한 지능형 기계로 인해 일어날 '지능 폭발'과, 버너 빈지가 1980년대에 논하고 있는 '기술의 특이점'과 같은 맥락이다.[3] 이 특이점에 도달하면 "문명의 지능 대부분은 비생물학적 형태가 될 테고, 이번 세기 말쯤에는 비생물학적 지능이 인간 지능보다 수조 배의 수조 배만큼 강력해질 것이다."[4]

· ·

2. 레이 커즈와일, 『기술이 인간을 초월하는 순간 ― 특이점이 온다』, 김명남·장시형 옮김, 김영사, 2007, p. 47.

3. 스튜어트 러셀, 피터 노빅, 『인공지능 ― 현대적 접근방식』, p. 667.

4. 레이 커즈와일, 『기술이 인간을 초월하는 순간 ― 특이점이 온다』,

이런 상황에서 인간의 거의 유일한 고유 영역으로 여겨지는 것이 바로 '예술'이다. 기계가 과연 인간에게서도 가장 복잡한 사고능력과 직관력, 그리고 창작력을 요구하는 예술작품을 만들 수 있을까 하는 질문이 제기되었다. 그리고 이에 답이라도 하듯, 2016년 구글은 이미지를 만드는 인공지능 '딥드림'을 선보였고 그해 딥드림이 제작한 그림 전시회를 열기도 했다. 마이크로소프트와 델프트 공과대학은 협업 프로젝트로 '더 넥스트 렘브란트'를 진행했으며 마찬가지로 2016년 공개된 소니사의 '플로 머신즈'는 비틀즈 스타일, 재즈 스타일 등 다양한 종류의 음악을 '창작'한다. 그리고 이 프로그램들이 등장하기 훨씬 전에 컴퓨터 아티스트 헤럴드 코언이 1973년에 처음 개발한 로봇화가 '아론'이 있다. 아론은 여러 시스템을 거쳐 현재는 사람 도움 없이도 물감을 혼합해 그림을 그리고 붓을 세척하고 색과 형체를 캔버스에 그려 넣는다.

그렇다면 이들 프로젝트를 통해 구현된 결과물들은 예술작품인가? 인공지능은 예술 창작을 할 수 있는가? 딥드림이 제작한 작품 전시회에서는 꽤 여러 '작품'이 판매되기도 했다. 그러나 그 '작품'을 구입한 사람들은 과연 그것을 전통적 의미에서의 예술작품으로 여긴 것일까, 혹은 어떤 역사적

• •

　　p. 53.

가치를 지닌 '증거품'을 수집한 것일까. 또한 이렇게 작성된 작품의 저작권은 누구에게 있는가. 만일 인공지능 프로그램이 매우 발달해서 예술적 결과물을 만들 뿐 아니라 그 스스로 자신의 작품 중에 어떤 것이 우월하고 그렇지 않은지를 판단할 수 있다면 그야말로 주체적 작가로서의 자격을 갖추었다고 할 수 있지 않겠는가. 그럴 경우 저작권은 프로그램 개발자에게 있는가, 프로그램에 있는가. 이는 인공지능 기술 자체가 인간의 인식능력을 모방하는 기술이기 때문에 야기되는 문제일 것이다. 이 질문은 결국 인공지능은 인간처럼 사유하는 주체일 수 있는가, 없는가라는 문제로 이어질 것이기 때문이다.

그런데 이렇게 새로운 기술의 등장으로 인해 예술과 관련해 문제가 발생하는 경우를 우리는 이미 여러 번 경험한 바 있다. 멀게는 사진이 그랬고, 가장 가깝게는 디지털기술을 생각해볼 수 있다. 인공지능 역시 디지털기술의 한 영역이기는 하나, 일반적인 디지털기술의 경우를 먼저 생각해보자. 디지털기술 자체는 애초에 이미지 제작과는 무관한, 전쟁기술의 일환으로 개발된 계산장치에서 비롯되었다. 그러나 2차 세계대전 이후 벨연구소 등을 중심으로 컴퓨터를 이용한 시각 이미지나 음악적 표현 등이 가능한가에 대한 실험이 이루어졌고 마이클 놀과 같은 프로그래머들이 디지털 이미지를 제작하기 시작했

다. 그의 작품 <가우스 2차 방정식>(1963)은 회화라고 부르기에도 애매한, 매우 단순한 이미지에 그치고 있지만 이후 컴퓨터를 활용한 예술적 성취는 현대미술의 중요한 영역을 이루고 있다. 현재 디지털아트가 매우 다양하고 수준 높을 뿐 아니라 기존의 예술적 방식이 할 수 없었던 새로운 문제의식과 예술적 구현 양상을 보여주고 있다는 것을 부정할 사람은 없을 것이다. 또한 디지털아트는 예술 창작에서 알고리즘과 공식 명령의 중요성이 부각되고 있음을 보여준다는 점에서 인공지능 기술의 특징을 어느 정도 선취하고 있다고도 말할 수 있다.[5] 디지털아트와 같은 성취를 인공지능 역시 예술의 영역에서 이룰 수 있을까에 대해서는 지금 답을 내리기는 어렵겠으나 이미 인공지능 기술이 예술의 창작 영역에 깊숙이 들어온 것은 사실이다.

따라서 이 글에서는 인공지능과 예술의 문제를 좀 다른 관점에서 접근해보고자 한다. 먼저 인공지능의 예술적 시도를 '계산적 창의성' 영역에서의 연구 성과로 보고 그 특징을 알아볼 것이다. 그리고 예술 창작의 근원이라 할 인간의 상상력의 측면에서 볼 때 인공지능의 시도가 예술적 가능성과

· ·

5. 크리스티안 폴, 『예술 창작의 새로운 가능성, 디지털 아트』, 조충연 옮김, 시공사, 2007, p. 14 참조.

타당성을 갖고 있는지 살펴볼 것이다. 마지막으로 인류의 '상상계'적 관점에서 인공지능의 예술적 시도는 어떤 의미를 갖고 있는지 알아볼 것이다. 그리고 이 글은 결국 인공지능에 대한 것이라기보다 이 새로운 기술과의 관계 속에서 인간의 '상상계'를 어떻게 이해할 것인가에 대한 것임을 밝힌다.

계산적 창의성과 예술 창작

예술작품 제작을 목표로 하는 인공지능 프로그램은 '계산적 창의성Computational Creativity' 분야의 연구 성과물로 볼 수 있다. 이 분야 연구의 목적은 인간의 수준으로 예술 작업을 할 수 있는 프로그램을 개발하거나 인간 창작과정의 알고리즘화, 그리고 인공지능 개발을 통해 인간의 창의성을 보다 향상시키는 것 등이다.[6]

인공지능 기술은 인간의 인식과 사유 과정을 모방하는 방법을 통해 지능적인 실체를 구축하려는 컴퓨터공학의 한 분야이자 산물이다. 따라서 만일 인간의 예술적 행위가 지능적 행위

- -
6.　이수진, 「인공지능 시대의 예술과 창의성」, 『프랑스학연구』 86, 2018, p. 320.

일 수 있다면 이 역시 모방이 가능하다는 것은 이론적으로 타당하다. 컴퓨터 공학자들은 상황, 맥락, 지각과 해석 등에서 완전히 고립된 상태에서 가치를 얻는 창의성이란 없다고 주장한다.[7] 다시 말해 "근본적으로 창의성은 사회적으로 구축된다. 계산적 창의성은 인간이 없이 폐쇄된 우주에서는 아무 의미도 없다."[8] 그리고 이들은 '컴퓨터는 창의적일 수 있는가'라는 질문에 대해 표현적 창의성, 퍼포먼스적 창의성, 그리고 과학적 창의성 등의 분야로 구분해 그 각각의 가능성들을 실험한다. 그중 시각예술이나 소설 등은 표현적 창의성 영역에 들어가며 위에 언급한 프로그램들은 이 분야의 연구 성과에 들어갈 수 있을 것이다. 그들에게 예술은 계산 가능한 것으로 상정된다. 천지창조와 같은 신적 영역의 '창조'와 달리 인간은 '창의력'을 갖고 있으며 이 능력은 마법이 아니라 세련된 논리라는 것이다.[9] 또한 우리는 생명과 물질을 대립적인 것으로 생각하곤 하지만 인간을 포함한 모든 생명체가 DNA라는 물질에 기반한다는 것 역시 알고 있다. 즉 DNA가 갖고 있는

• •

7. 이수진, p. 320.

8. Varshney et al., *A big data approach to computational creativity*, IEEE International Conference on Cognitive Informatics and Cognitive Computing, New York, July 2013, p. 2.

9. 이재박, 『다빈치가 된 알고리즘』, MID, 2018, p. 195.

개별적 정보들이 개체로 발현되는 것이다. 이렇게 물질과 생명과 문화를 정보라는 단일 관점으로 볼 때 인간의 '창의력'은 결국 정보의 재조합으로 볼 수 있고, 따라서 뛰어난 창의력이란 많은 정보를 정확히 처리할 수 있을 때 가능하다고 말할 수 있다.[10] 그리고 이를 인간보다 훨씬 빠르게 처리할 수 있는 것이 인공지능이다.

1950년대에 처음 본격적인 연구가 시작되었던 인공지능 분야는 꽤 긴 시간 소위 '인공지능의 겨울'이라 불리는 시기를 보냈다. 그러다 다시 이 기술에 대해 사람들의 관심이 모이게 된 것은 머신 러닝 기법의 등장 때문이었다. 머신 러닝 기법은 뉴런과 시냅스로 구성된 인간 신경계와 신경 활동을 본뜬 인공·신경 회로망을 기반으로 구축한 기계학습 기술로 인간의 두뇌가 수많은 데이터 속에서 패턴을 발견한 뒤 사물을 구분하는 정보처리 방식을 모방해 컴퓨터가 사물을 분별하도록 기계를 학습하여 데이터를 분석하고 알고리즘을 형성하는 기법이다.[11] 앞에 언급했던 딥드림, 더 넥스트 렘브란트 외에도 알렉세이 모이신코프가 개발한 '프리즈마'와 '피카조', 캠브리지 컨설턴트가 공개한 '빈센트', 그리고 플로우 머신 역시 인공신

• •

10. 이재박, p. 103 참조.
11. 조서현, 이필하, 「딥 러닝을 활용한 인공지능의 예술표현 사례 연구」, 『조형디자인연구』, 2019, p. 198.

경망, 빅데이터, 딥러닝 기술을 통해 구현되고 있다. 마젠타 프로젝트는 순환신경망을 적용하고 있다. 따라서 이들은 인간이 사물을 인지하는 과정이나 학습 과정의 모방을 통해 주어진 데이터를 분석하여 패턴을 찾아내고 이를 새로운 이미지나 음악 만들기에 적용하고 있는 것이다.

그러나 아무리 큰 발전을 이루었다 해도 인공지능이 결국 정보의 형식을 처리할 뿐이라면, 즉 거기서 스스로 의미를 읽어 내거나 생성하는 것이 아니라면 이들의 결과물은 전통적 의미에서의 '예술작품'이 될 수는 없을 것이다. 프로그램 개발자들 역시 이런 한계를 알고 있다. "평가와 선택 능력의 부족은 수많은 기존의 계산적 창의성 시스템에 대한 주된 비판이었다."[12] 코언의 '아론'은 어린이의 학습패턴을 적용하여 다른 프로그램들에 비해 자유로운 느낌의 이미지를 만들며 대략 하룻밤에 150개의 작품을 생성한다. 하지만 코언은 그 전부를 보고 그중 다섯 개 정도만을 인쇄하기로 결정한다. 또한 그 작품들 모두 코언이 코딩한 기능만을 시행한다는 점에서 분명한 한계점을 지닌다. 코언 역시 "아론은 '이것이 좋은 그림이다'라고 설명할 수 있는 자신만의 기준점을 갖지 못한다. ……

∙ ∙
12. Varshney et al., *A big data approach to computational creativity*, p. 3.

진정으로 창의적이라고 여겨지려면, 프로그램은 그 자신의
선택 기준을 발전시켜야 한다."라고 말하기도 했다. 흥미로운
것은 코언 스스로는 이런 일은 절대 일어나지 않을 것이라고
생각했다는 점이다.[13]

그리고 그러한 한계를 극복하기 위해 제시되는 발전된 프로
그램들은 인간의 창의성을, 예를 들어 1) 문제 찾기, 2) 지식
획득하기, 3) 연관된 정보 모으기, 4) 배양하기, 5) 아이디어
생성하기, 6) 아이디어 결합하기, 7) 베스트 아이디어 선택하
기, 8) 아이디어 표현하기 등으로 구분한 후 이를 단계별로
모방하는 아키텍처 시스템을 구축하고자 한다. 여기서 중요한
것은 프로그램이 아이디어를 생성할 뿐 아니라 그중에 베스트
아이디어를 스스로 신댁해서 표현한다는 것이다.

결국 우리가 인공지능 프로그램의 결과물이 예술이냐 아니
냐를 결정하기 위해서는 튜링식의 해결 방법을 찾을 수밖에
없을지도 모른다. 즉 "만일 그것이 인간에 의해 생산된 것과
구별될 수 없거나 인간에 의해 생산된 것과 같은 미적 가치를
가진 인공물을 제작한다면 그 시스템은 창의적이다."[14]라고
인정하는 것이다.

• •

13. Varshney et al., *A big data approach to computational creativity*, p.
 3.
14. *Ibid.*, p. 3.

그런데 만일 위의 단계를 충실히 실행해 인간의 생산물인지 아닌지 구별할 수 없을 정도의 수준과 새로움을 갖춘 결과물이 나와서 그 프로그램이 창의적임을 인정한다면, 그 프로그램은 어떤 방식으로든 '상상력'을 발휘했다고 말할 수 있지 않을까. 본 연구자는 만일 그런 결과가 가능하다면 이는 프로그램이 '상상력'을 발휘했다기보다는 프로그램이 인간의 '상상계'와 상호작용했다고 표현하고 싶다. 그것은 인간의 창작의 근원인 상상력, 그리고 상상계가 인류의 문화예술적 데이터베이스이며 모든 인간 예술가는 그 데이터베이스에 접속한 창작의 행위자들로 간주할 수 있다고 보기 때문이다. 그렇다면 이제 상상력과 상상계를 어떻게 이해할 것인지 알아보자.

인식능력으로서의 '상상력'의 위상과 역할

상상력은 이미 헬레니즘 시대부터, 보다 오래된 개념인 '미메시스'를 밀어내고 예술 창작의 근원으로 여겨져 왔다. 상상력imagination은 '창의력creativity'과 다르다.15 창의력은 상

• •
15. 상상력과 창의력의 차이에 대해 이 글에서 본격적 분석은 하지 않기로 한다. 다만 플라톤과 아리스토텔레스 시대부터 상상력은 '심상(이미지)을 발생시키는 능력'으로 받아들여졌고 20세기 철학

상력과 관련된 제작 능력이라고 할 수 있을 것이다. 그런데 상상력은 인간의 모든 인식능력 중 가장 논리적 접근이 어려운 영역이다. 임마누엘 칸트는 인간의 여러 인식능력의 메커니즘 을 분석하고 그 특징을 연구하였으며 이를 세 권의 '비판서'로 정리하였다. 그리고 그의 『순수이성비판』, 『실천이성비판』, 『판단력비판』 모두에서 상상력은 중요한 역할을 하고 있다. 칸트는 지성과 이성, 판단력에 못지않게 중요한 인식능력으로 '상상력'을 상정하고 있는 것이다. 그러나 칸트에게 '상상력비 판' 자체는 불가능하다.[16] '비판'이란 그 인식력의 구조와 작동

· ·

자들의 상상력 이론을 그들의 '이미지론'으로 부른다는 점을 보면 상상은 이미지와 불가분의 관계에 있음을 알 수 있다. 반면 창의력은 제작하고 만드는 과성이 수반되는 행위로 보아야 하므로 상상과는 차이가 있다고 하겠다.

16. 칸트의 비판철학에서 상상력의 선험적 원리에 대한 분석은 없다. 그리고 이것은 상상력의 성격에 비추어보면 당연한 일일 수도 있다. 그는 직관을 종합하는 상상력의 활동은 "영혼의 맹목적인, 그럼에도 불가결한 한 기능"(KrV A78/B103)이라 규정함으로써 스스로 입법하는 능력이 아님을 말한다. 따라서 칸트 인식론에서 상상력은 지성 법칙에 따라 종합을 수행하는 능력으로 서술되는 것이다. 또한 『판단력비판』에서도, 상상력이 "우리가 전혀 파악할 수 없는 방식으로"(KU 233) 표상을 재생하거나 생산한다고 서술하 며, "상상력이 자유롭고 저절로 합법칙적이라는 것은, 다시 말해 상상력이 자율성을 지니고 있다는 것은 모순"(KU 241)이라고 주장 한다. 이 모든 논거는 상상력이 독자적 원리를 가질 가능성에 대한 부정이다. 그런데 이런 원리의 부재 때문에 상상력은 다른 능력들과

메커니즘을 분석하여 그 원리와 적용 영역을 규정하는 과정인
데 상상력은 본질적으로 그런 접근이 불가능하다고 보기 때문
이다. 인식작용에서 중요한 역할을 하지만 체계적 분석은
쉽지 않은, 혹은 불가능한 것이 바로 상상력이다.

서구 철학의 전통 속에서 상상력은 흥미로우면서도 당혹스
러운 대상이었다. 이성적 인간을 이상으로 여겼던 플라톤은
『국가』(510a)에서 인간의 인식력에 등급을 매기며 상상력을
최하위에 놓았다. 아리스토텔레스는 『영혼에 관하여』에서,
"상상이란 감각과도 다르고 추론적 사고와도 다르다"(427b
15-18)고 말하며 상상력의 독자적 기능에 대해 언급하고 있
다. 특히 상상력 없이는 사고가 불가능하다는 주장을 하고
있어 상상력의 독창적 지위와 위상을 중시하는 것 같지만,
사실 그는 인간의 사유가 보여주는 오류의 근원으로 상상력을
상정한다. 이처럼 상상력에 대해 부정적 견해가 많이 보이는
이유는 상상력, 그리고 이미지心象가 이성적 존재로서의 인간
정립을 방해한다고 생각했기 때문일 것이다. 또한 칸트의

달리 활동범위에 규제를 받지 않는다. 상상력은 감성과 같이 직관하
는 능력이며, 지성개념들과 객관적 합치를 이루어 가능한 경험
내에 머무를 수도 있고, 이성개념들의 현시를 위해 경험의 한계
너머를 표상할 수도 있으며, 지성이나 이성과의 결합 없이 홀로
공상이나 환상을 야기하여 경험의 경계를 넘을 수도 있다.

말대로 체계적인 접근과 분석이 어렵기 때문이기도 할 것이다. 그러나 바로 그런 점 때문에 현재, 상상력과 여기서 비롯되는 창작력, 그리고 예술의 영역이 인간의 가장 고유한 특징이 될 수 있다고 하겠다. 컴퓨터는 인간의 추론능력과 과정을 자동화한 장치다. 따라서 컴퓨터가 등장한 이후 계산하고 논리적으로 추론하는 것을 인간만의 특징으로 볼 수는 없게 되었고 플라톤에게서는 부정적 요소로 평가되던 감성적인 면이나 상상력 등이 인간성17 최후의 보루가 된 것이다.

그리고 인간은 수많은 기술 매체들을 통해 자기 자신에 대해 인식할 수 있게 된다. 키틀러는 19세기 생리학과 정신물리학의 발전 위에서 등장하는 각종 기술 매체들이 인간의 지가 능력을 훨씬 뛰어넘음으로써 역으로 인간에 대해 보여주

* *

17. 물론 인간만의 고유한 경계라는 것이 과연 가능한가 하는 문제 자체에 대해 회의적인 관점도 있다. 브루노 라투르는 인간을 수많은 비인간들과의 네트워크를 이루는 존재로 본다. 기계와 같은 비인간들도 인간처럼 행위능력을 갖고 있기 때문에 인간과 비인간을 동등하게 다루어야 한다는 것이다(브루노 라투르 외, 『인간, 사물, 동맹』, 홍성욱 엮음, 이음, 2018, p. 8). 키틀러 역시, '인간'은 기술과 제도, 기관들의 네트워크인 기록시스템 속에서 새롭게 구축되는 것이지 어떤 불변적 가치로 정의 내릴 수 있는 존재로 보지 않는다. 그러나 이들의 문제제기가 실재로서의 '인간'을 부정하는 것이라 볼 수는 없다. 다만 그 개념규정에 대한 비판을 하는 것으로 보아야 할 것이다.

는 척도가 된다고 주장한다. 우리는 달리는 말의 자세를 육안으로는 정확히 보지 못하지만 머이브리지가 촬영한 사진을 통해 그것을 보게 되었고, 이러한 사진 연구 및 시지각에 관한 생리학적 실험을 통해 우리가 1초당 24컷 이상의 이미지의 끊어짐을 구분하지 못하는 한계를 갖고 있음을 알게 되었다. 우리는 사진을 통해 우리가 보지 못하는 것을 보게 되었을 뿐 아니라 우리 자신에 대해서도 훨씬 잘 알게 되었다.

그런데 인공지능이 빅데이터를 활용하는 소프트웨어로서 인간의 사유방식을 시뮬레이션하고 있다는 점에서, 이는 다른 어떤 인간의 인식능력보다도 상상력과 유사하게 작동한다고 볼 수 있지 않을까. 더 넥스트 렘브란트 프로그램의 경우 딥러닝 알고리즘을 통해 렘브란트의 화풍을 500시간 정도 분석한 후 렘브란트 풍의 새로운 작품을 만들고 있다. 이는 인간 예술가가 앞 세대의 걸작들을 모방하는 훈련을 한 후 자신의 작품을 만드는 과정의 일부를 모방한 것이라 하겠다. 즉 인간 예술가 역시 일종의 빅데이터를 활용하는 학습 과정을 거쳤다고 볼 수 있을 것이기 때문이다. 그렇다면 인간의 인식능력을 모방하려는 인공지능은 예술 창작의 근원인 상상력도 모방할 수 있지 않을까. 과연 상상력은 프로그래밍이 가능할까. 그러나 이 질문을 해결하기는 역시 쉽지 않을 것이다. 결국 인공지능이 사유를 하는가의 문제와 마찬가지로 약인공

지능이든 강인공지능이든 우리는 그것을 결코 직접 확인할 수는 없을 것이기 때문이다. 따라서 문제의 맥락을 좀 바꿔 보고자 한다. 즉 상상력에도 논리가 있으며 체계화가 가능한가를 생각해보려고 한다. 칸트는 '상상력비판'의 불가능함을 말하고 있지만, 20세기 이후 소위 상상력 철학의 계보를 잇고 있는 주요 사상가들은 상상력에 대한 '체계적 접근'을 시도하기 때문이다.

상상력과 상상계 연구의 역사

상상력의 철학자들은 상상력이, 논리적이고 추상적으로 사고하는 지성 능력과 달리 신체와의 관계에 입각해 구체적이고 구상적으로 사고하는 능력으로 본다. 그리고 그런 사유의 산물, 혹은 그러한 의식 자체는 바로 심상, 즉 이미지이다. 따라서 상상력은 '이미지를 형성하는 힘', 즉 현존하지 않는 것을 표상할 수 있는 능력인 것이다. 그리고 상상력에 대한 논의는 이미지론이며 이미지들의 체계를 또한 상상계라 부를 수 있다.

이런 관점에서 사르트르는 이미지란 표상이나 회화와 같은 물질적인 것이 아니라 상상하는 의식 자체라 말한다.[18] 그는

또한 이미지를 초상화, 캐리커처, 화염 속 얼굴, 인간 형태의 바위, 반수면 이미지, 심적 이미지 등으로 분류하는데 여기서 그 분류가 타당한가 아닌가 보다 중요한 것은 그가 이미지, 즉 상상적 의식을 체계화하려고 시도했다는 점이다.

한편 정신분석가 융은 인간의 전체 정신을 크게 '의식'과 '개인무의식', 그리고 '집단무의식'이라는 세 층위로 나누었다. 이후 '집단무의식'의 내용을 "본능"과 "원형"으로 나누고 원형의 내용을 표상에 해당하는 것으로 정의했으며 "원형"은 다시 "신화소"로 정의된다. 그는 전혀 문화적 전파가 불가능한 종족들도 같은 '신화소'를 갖되 표상이 그 자체로 유전되는 것이 아니라 그런 표상적 성향의 가능성이 유전됨을 주장한다.[19] 따라서 그에게 원형이란, 집단무의식의 기본적 원형으로서 인간에 내재한 근원적 심상이며, 우리는 이를 동화, 신화, 전설, 민담 등에서 마주친다. 그리고 융은 전형적인 몇몇 신화적 인물 유형에 '모성 원형', '어린이 원형', '노현자', '아니마', '아니무스', '그림자' 등의 이름을 붙여 체계화하고 있다. 이러한 융의 작업은 사르트르와 마찬가지로 상상계를 체계화하고자 한 것이었고 이는 바슐라르에게 영향을 미친다.

• •

18. 사르트르, 『상상력』, 지영래 옮김, 에크리, 2008, p. 228 참조.

19. 이유경, 『원형과 신화』, 분석심리학연구소, 2008, p. 88 참조.

융의 원형개념을 계승하며 상상력의 창조성과 자율성을 연구하는 바슐라르는, 본래 과학철학자로서 오류 없는 객관적 인식을 가로막는 것이 이미지와 상상력이라 보고 오류의 원천인 이미지를 체계적으로 분류하겠다는 계획을 갖고 상상력 연구를 시작했다. 그러나 이미지 없는 순수 사고의 가능성을 타진하던 그는 오히려 이성을 기반으로 하는 서구 문명의 객관적 과학의 세계보다 이미지와 상상력을 기반으로 하는 주관적 상상력의 세계가 우위에 있음을 발견하게 된다. 또한 상상력이 무한히 자유롭게 작동하는 것은 아니며, "일견 잡다해 보이는 이미지들이 운집하는 몇 개의 중심 영역이 있다는 것을 발견한다."20 일종의 불변소들이 있음을 발견한 것이다. 그리하여 그는 상상력에도 "일정한 논리가 있고 분류화가 가능하다는 생각"21을 하게 되며, 상상적인 것은 인간 기술의 변동 속에서도, 인간에게 그 확실한 영속성을 형성해주는 커다란 몇몇 테마와 이미지를 구축한다고 주장한다. 즉 상상계는 기술 변화 속에서도 불변하는 어떤 인간적인 것을 이미지를 통해 보여준다고 할 수 있다. 따라서 이미지는 시대와 문화를 초월한 보편성을 갖게 되며 바로 이런 점에서 인간의

• •

20. 유평근, 진형준, 『이미지』, 살림, 2003, p. 185.
21. 같은 책, 같은 곳.

상상력은 무한대의 자유로움이나 종잡을 수 없는 카오스가 아니라 기본형을 중심으로 분류가 가능한 인식능력이라 할 수 있다.

그리고 질베르 뒤랑은 융의 원형개념과 바슐라르의 물질적 상상력 및 역동적 상상력 개념을 비판적으로 계승하며 인류학적 기준과 심리학적 기준을 종합하여 인간의 상상계, 즉 이미지의 지형도를 체계적으로 수립하고자 하였다.[22] 또한 바슐라르에게는 여전히 배타적인 것으로 남아 있는 과학과 시적 몽상의 관계는, 뒤랑에게서 인간의 정신적 삶의 유일한 토대로서의 상상계로 전환된다. 뒤랑 역시 상상력과 이미지에 체계를 부여하고자 했고 이를 통해 상상력은 오히려 인간 이성의 토대이자 인간의 궁극적 토대이기도 함을 실증적으로 확인하고자 하였다. 그가 작업한 이미지의 체계화 역시 앞에 언급한 사상가들과 마찬가지로 인간의 상상력이 카오스의 영역이 아니라는 점을 보여준다고 할 수 있다. 또한 그는 상상력이 어떤 '힘'의 영역으로서 역동성과 지향성을 갖는다는 점을 발견하게 되는데 아마도 인간이 오랫동안 상상력을 체계화가 불가능한 것으로 여겼던 이유는 바로 그 때문이었을 것이다. 그러나 상상력이 역동성과 지향성을 갖고 꿈틀거리는

• •
22. 같은 책, p. 190 참조.

어떤 '힘'이기 때문에 오히려 경험적 분석도 가능하며 역사적인 변천사를 따질 수도 있다고 볼 수 있다.

다시 인공지능과 예술의 문제로 돌아와 보자. 벤야민은 사진의 등장이 가져온 문제, 즉 '사진은 예술이 될 수 있는가'라는 문제에 대한 논쟁을 언급하며, 왜 사람들은 사진이 예술이냐 아니냐만을 물을 뿐 그것이 예술개념 자체를 바꾸고 있다는 생각을 하지 못했을까 하는 질문을 던진다. 즉 사진은 기존의 예술개념으로는 설명할 수 없는 새로운 이미지 현상이자 그로 인해 전통적인 예술의 개념에도 일대 변혁이 일어나게 된 하나의 중요한 전환점으로 보아야 한다는 것이다. 벤야민은 회화와 너무도 닮아 보이는, 하지만 인간의 손이 개입하지 않았다는 점 때문에 두무지 '예술'로 보이지는 않는 사진 이미지에 대해 새로운 관점에서 접근함으로써 사진의 등장이 가져온 복합적인 변화에 대해 인식하는 계기를 마련하고 있다. 인공지능시대 예술의 문제 역시 마찬가지일 것이다. 만일 상상력과 이미지의 세계가 체계화가 가능하다면 이는 실증적 분석이 가능하다는 것이며, 예술이 정보처리와 관련이 있다면 그 예술의 근원이라 할 우리의 상상력에 대해 이해하는 것을 도와주는 기술이 드디어 등장했다고 볼 수 있지 않을까. 우리는 상상력에 대해 '기발함', 혹은 '완전한 새로운 생각' 등을 연상하곤 하지만 조금만 생각해보면 그렇지 않다는 것을 알

수 있다. 많은 사람들에게 공감을 얻고 사랑을 받는 위대한 예술작품들은 오히려 보편적 가치를 담고 있는 경우가 많다. 또한 바슐라르의 애드거 앨런 포 연구에서 볼 수 있듯 한 작가의 작품세계를 들여다보면 어떤 공통적인 요소가 그의 여러 작품들을 관통하는 것을 흔히 볼 수 있다.[23] 그리고 예술 작품이 작가만의 산물이 아니라는 점도 중요하다. 예술작품은 그것을 보거나 듣거나 읽는 누군가가 있을 때 의미가 있다. 그리고 그 감상자에게도 상상력이 필요하다. 작가와 감상자의 상상력이 어떤 공감을 일으킬 때 그 작품은 제대로 수용되고 평가될 수 있을 것이다. 인공지능이 예술 창작에 관여하는 시대에도 결국 그 작품을 수용하는 것은 인간이다. 따라서, 사진과 영화가 예술의 개념만이 아니라 인간에 대한 이해마저 도 변화시켰듯이 인공지능 기술이 우리의 상상계에 대한 논리 적 이해의 실마리를 제공하고 기존과는 다른 새로운 예술적 시도를 통해 우리의 상상력을 또 다른 방식으로 구현한다면, 그리고 그 역동적 힘을 자극해 새로운 지향성이 가능해진다면 이 기술 역시 사진, 영화와 같은 인간에 대한 새로운 척도가 될 수 있지 않겠는가. 그리고 이것은 결국 이 시대에 우리

• •

23. G. 바슐라르, 『물과 꿈 — 물질적 상상력에 관한 시론』, 이가림 옮김, 문예출판사, 1998, 제2장 참조.

자신을 이해하는 문제에 대한 또 하나의 답을 줄 수 있을 것이다. 이제 이 문제를 뒤랑의 상상계와 연결하여 분석해보고자 한다.

뒤랑의 상상계와 인공지능예술

뒤랑은 『상상계의 인류학적 구조들』을 저술한 동기로 당시의 모든 환원주의, 즉 이성의 일신교에 기대고 있는 합리주의, 실증주의적이고 유물론적인 역사주의, 인간의 모든 욕망을 하나의 리비도로 환원하는 프로이트류의 범성주의, 후기 소쉬르적 형식적 구조주의 등에 대한 인식본적 저항이자 대안을 추구하기 위해 인간에게서의 '최소한의 합의'를 밝혀내고자 했음을 든다. 그리고 이를 모든 인류의 종 내부의 교환과 소통을 가능하게 하는 것, 즉 '원형' 혹은 '인간의 상상하는 본성, 형상화하는 본성' 속에서 살필 수 있을 것이라 가정한다. 뒤랑은 이를 위해 상상계의 인류학적 구조를 밝히고자 하는데 문학, 철학뿐 아니라 심리학, 인류학, 반사학, 생리학, 언어학, 신화학 등 다양한 영역을 종합함으로써 상상력을 보다 '보편적인 인류학적 차원'으로 다루고 있다. 또한 뒤랑은 음소 개념을 차용한 '신화소' 개념을 만드는데, 그가 말하는 신화는

민족지학자들이 말하는 '재현된 의식행위의 이면'에 그치는 것이 아니라 '일정한 구도의 충동에 따라 하나의 이야기로 구성되어가는 상징-원형-구도들의 역동적 체계'가 된다. 그는 바슐라르의 상상력에 대한 시적 몽상들을 보다 체계적인 학문의 형태로 구성했으며 인류학적 차원으로서의 '집단무의식'인 상상계를 그리고 있다.

또한 뒤랑에게 상상계를 이루는 이미지는 기호가 아닌 상징이다. 즉 이미지의 본질을 이루는 상징 속에는 역동적 상상력을 바탕으로 하는 기표와 기의 사이의 동질성이 있어서 이미지는 자의적인 기호와는 다른 것이 된다. 흥미로운 것은 이 이미지들이 가장 혼란스러운 경우라도 하나의 논리를 따라간다는 점이다. 이런 관점 하에서 그는 인간의 상상계를 크게 두 체제로 구분하고 있는데 '낮의 체제'와 '밤의 체제'가 그것이다. 인간의 상상계가 형성된 것은 인간이 시간과 죽음에 대한 두려움을 아는 존재이기 때문이었다. 인간은 시간의 흐름과 그 끝에 필연적으로 닥쳐올 죽음을 미리 알고 예비하는 존재다. 따라서 인간은 시간, 그리고 자연에 대해 양면의 대비책을 준비한다. 하나는 '낮의 체제'로 거기에 맞서는 것이고 또 하나는 '밤의 체제'로 그것을 포용하고 융합하는 것이다.

이렇게 뒤랑은 인간의 상상계가 우리의 근원적 심리구조로, 중층적인 상징물들로 채워져 있음을 보여준다. 그리고 그

상징의 대상들은 여러 지배소들이 겹쳐지는 일종의 그물망을 형성한다. 그 구조는 인류학적인 관점에서 접근했을 때 드러나며 역사적으로 구축되고 교육을 통해 계승되며 우리의 문화와 예술을 관통한다. 따라서 상상계란 인간의 근본적 토대이지만 고착적이고 불변적인 것은 아니다. 오히려 상상계는 오랜 시간 쌓여온 인간의 무수한 경험과 지식으로 형성된 일종의 문화적 DNA로서, 융이 말하는 집단무의식의 원형처럼 우리 개개인에게 새겨져 있는 인식의 비밀스러운 층위로 보는 것이 옳을 것이다. 다시 말해 상상계는 인류의 무의식 속 빅데이터다.

뒤랑의 상상계를 채우는 각각의 상징들은 자의적인 기호이거나 텅 빈 기표가 아니라 서마다 중층적 의미를 갖고 있다. 또 흥미로운 것은 동일한 사물이 정반대의 상징적 의미를 갖고 있다는 점이다. 예를 들어 낮의 체제의 '시간의 얼굴들'에는 밤의 형태를 한 상징들이 등장하는데 이때 '밤'은 부정적 의미다. 밤은 검은색이며 어두움이고 근원적 두려움의 상징이며 죄악, 번민, 심판 등을 상징한다. 해질 무렵의 시각은 불길한 시간이자 두려움이고 혼돈이자 지옥의 어두움이다.[24] 그러나

· ·
24. 질베르 뒤랑, 『상상계의 인류학적 구조들』, 진형준 옮김, 문학동네, 2007, pp. 126-128.

이미지의 밤의 체제에서 이는 긍정적 가치를 부여받는다. 특히 괴테, 횔덜린, 티크와 같은 낭만주의 시인들에게 밤은 '신비스럽고', '행복했던 기억의 내밀한 근원'이며 휴식과 평온의 모성성과 같은 것이 된다. 죽음 역시 마찬가지다. 낮의 체제에서 죽음이 파멸과 고통을 의미한다면 밤의 체제의 죽음은 평온한 휴식처가 된다. 즉 우리의 상상계는 이처럼 모순적 상징물들로 가득 차 있다. 아니 우리의 상상력 자체가 가치 전도적이고 모순적이라는 특징을 갖고 있다고 볼 수 있으며 이것은 인간 존재의 특징에 다름 아니다. 우리는 스스로 모순적 존재이며 세계와의 관계 역시 그렇다.

그렇다면 이제 인공지능의 예술적 시도에 대해 다시 한 번 생각해보자.

먼저, 인공지능의 예술적 시도와 성과를 지금까지의 상황에 비추어 두 가지로 구분할 수 있을 것이다. 첫째, 예술작품을 만드는 알고리즘의 인공지능. 그리고 둘째, 인간 예술가의 보조 혹은 조력자가 되는 인공지능이 그것이다. 첫 번째 영역은 앞서 언급했던 여러 사례들과 더불어, 레이 커즈와일이 주도하는 구글의 구텐베르크 프로젝트 등을 생각할 수 있다. 그는 자연어를 처리하는 인공지능에게 셰익스피어와 마크 트웨인의 텍스트 학습을 시킨 후 새로운 문학작품을 개발하려고 한다. 인공지능이 쓴 시나리오로 만든 영화도 있다. 프로그

램 '벤자민'의 시나리오를 토대로 오스카 샤프 감독이 만든 영화 <선 스프링>은 Sci-Fi 런던 영화제의 경쟁부문 톱10에 오르기도 했다. '마젠타 프로그램' 역시 인간이 입력한 기존의 음악을 넘어서서 오리지널 음악을 작곡하는 프로그램이다. 아직은 인간의 작품들을 단지 흉내 내는 수준이지만 이 프로그램의 목적은 인간의 감정을 감지해 즉석에서 그에 맞는 맞춤형 음악을 만들고자 하는 것이다. 앞으로 인공지능 소프트웨어가 더 발전한다면 우리는 새로운 이미지, 새로운 리듬, 새로운 문학작품을 볼 뿐 아니라 오직 나 한 사람만을 위한 작품이라는 새로운 존재 방식을 지닌 예술적 대상들을 갖게 될지도 모른다. 물론 우리에게 그것이 예술적인 것으로 수용될 것인가의 문제가 해결되어야 하겠지만 만일 그 결과물들이 일상생활 속에서 감상의 대상으로 수용된다면 예술은 다시 한 번 새롭게 정의되어야 할 뿐 아니라 우리의 상상계 역시 새로운 시대를 맞이하게 될 것이다.

두 번째 영역에서는, 작가가 단조로운 데이터 처리 작업이나 분류 작업은 인공지능에게 미루고, 대신 이런 기술적 가능성을 예술적으로 활용할 수 있는 새로운 기법을 찾는 것에서 창의성의 새 유형이 등장할 수 있을 것이다. 이런 시도는 이미 개념미술가들에게서 찾아볼 수 있었다. 솔 르윗이나 모홀리-나기 등의 '지시에 의한 간접적 창작'의 유형이 그것

이다.

독일 작가 마리오 클링게만의 작품 <언캐니 미러>(2018)를 보자. 이는 인간의 생김새를 학습한 후 인공지능이 거울이 돼 관람객을 비추는 작품이다.25 이제 수많은 얼굴 이미지를 작가가 분류할 필요가 없는 것이다. 인공지능이 그렇게 인식한 얼굴을 학습한 후 만들어낸 얼굴 스케치는 디테일이 더해져 스크린에 출력된다. <언캐니 미러>의 인공지능 신경망은 서양 여성의 사진으로 학습을 시작했지만 점차 다양한 인종과 연령대의 관객들의 얼굴을 학습하며 나중에는 완전히 다른 얼굴을 출력하게 된다. 즉 시간이 지날수록 더 많은 데이터가 축적되며 계속 새로운 얼굴 이미지를 출력할 수 있게 된 것이다.

클링게만의 또 다른 작품인 <행인의 기억 1>은 17세기에서 19세기까지 제작된 서구 유럽의 수많은 초상화들을 데이터화하여 이를 인공지능에 학습시킨 후 끊임없이 실시간으로 변화하는 이미지의 흐름을 표현한 것이다. 기존의 초상화가 한 인간 존재의 어느 한순간을 영원히 박제시켜 놓은 듯한 느낌을 준다면, 그리하여 관객에게 그 초상화 속 인물과 마치 대화라도 나누는 듯한 느낌을 준다면, 이 작품은 말 그대로 매일

. .
25. 최선주, 『특이점의 예술』, 스리체어스, 2019, p. 85.

매 순간 내 곁을 스쳐 지나가는 수많은 익명의 타인들의 얼굴의 흐름을 경험하게 한다. 비슷한 듯 다르며 다른 듯 비슷한 그 타인들의 얼굴은 끊임없이 변하며 동시에 한결같다. 이 작품은 2019년 소더비 경매에서 6천만 원에 판매가 되기도 했다.

디지털아트에서도 많이 나타났던, 관객과의 상호작용에 토대를 둔 작품도 있다. 디지털아트의 예를 먼저 보자면, 칼 심스의 <갈라파고스>(1991)는, 관객이 자신이 선호하는 스크린 속 크리처를 선택함으로써 크리처의 진화가 일어나도록 프로그램된 작품이다. 따라서 이 작품은 관객과의 상호작용을 통해 다윈이 제시했던 자연 선택과 도태라는 진화의 원리를 구현하도록 되어 있다. 조머러와 미노뇨의 작품들 역시 마찬가지다. <Interactive Plant Growing>(1992)은 관객들의 선택에 의해 저마다 다른 종류의 식물이 성장하는 모습이 스크린에 구현됨으로써 제한된 선택지 안에서의 우연한 선택이라는 알고리즘의 발현을 가능케 함으로써 소위 '통제된 임의성'을 구현한다. 그리고 이러한 작가들의 시도는 인공지능 기술을 만나 관객과의 상호작용의 영역이 거의 무한히 넓어지는 변화를 갖게 된다. 그 예로, 노진아 작가의 <진화하는 신 가이아>(2017)를 들 수 있다. 이 작품은 관객들이 인공지능과 대화할 수 있는 장을 열어준다. 수많은 전선들에 연결된 채 마치

부서진 대지의 여신처럼 누워 있는 기이한 형상의 인공지능 '가이아'는 관람객들과 대화를 나눈다. 그리고 대화를 통해 점점 더 많은 데이터가 구축되므로 시간이 갈수록 더 인간처럼 말을 하게 된다. 흥미로운 것은 많은 관람객들이 '가이아'에게 "너는 누구니?" "너는 인간이 되고 싶니?" 등 존재론적이고 추상적인 질문을 던진다는 것이다. 그런데 가이아는 그에 대해 기대 이상의 심오하고 설득력 있는 대답을 한다. 마치 타자와의 관계 속에서만 자신을 인식할 수 있는 우리처럼, 인공지능 '가이아'는 인간과의 관계 속에서 자신의 정체성을 수립해 나가는 듯하다. 이처럼 작가들은 학습능력을 지닌 인공지능 기술의 특징을 이용하여, 기존의 디지털아트가 시도하던 관객과의 상호작용이 훨씬 폭넓고 무한에 가까운 방향으로 전개 가능하도록 하고 있으며 관객들은 이를 통해 여태껏 경험하지 못했던 새로운 예술적 체험을 할 수 있게 된다.

이를 뒤랑의 개념과 연관지어 생각해보자면, 먼저 인간의 인식 과정을 객관화하려는 인공지능 기술 자체는 일종의 낮의 체제적 산물이라 할 수 있을 것이다. 그것은 이성적 기술 진보의 첨단으로서 그 발전을 추동하던 힘은 결국 자연에 맞서는 존재로서의 인간의 특성에서 비롯된다. 그러나 위에 언급한 작품들 중 '가이아'를 생각해보자면 이는 밤의 체제의 특성을 보인다고 할 수 있다. 그것은 생경하고 낯선 기계장치

에 신화적 존재인 여신 가이아의 이미지를 덧씌울 뿐 아니라 관람객과의 대화를 가능하게 함으로써 타자와 나의 공존, 동등한 지위에서의 교류를 경험하게끔 한다. 복잡한 전선과 설비가 그대로 드러난 채 기괴한 모습을 하고 있는 그 존재는 인간의 목소리로 우리와 대화함으로써 시간이 지날수록 그 낯설음을 누그러뜨린다. 그런 의미에서 본래 신화 속 가이아가 자연 그 자체, 그리고 원초적 모성성을 의미하는 상징이라는 점이 인공지능 기술과의 만남 속에서 회귀한다고 말할 수 있다.

그러나 이런 개별적 작품의 특성 분석보다 좀 더 거시적 관점에서 볼 때, 인공지능의 예술적 시도와 상상계의 관계는 새로운 의미를 드러낸다고 하겠다.

'밤의 체제'로의 전환, 새로운 상상의 시대

앞에서 보았듯 '낮의 체제'란 이원론적이고 이성 중심적이며 대조, 대립적인 세계관이다. 이는 초월성을 절대적 가치로 상정하는 플라톤주의적 태도이며, 따라서 근대의 이성 중심적, 주체 중심적 사유는 '낮의 체제'의 전형적 형태라 할 수 있다. 그러나 낮의 체제처럼 하나의 절대가치를 추구하는

태도는 인간을 지치게 하거나 미쳐버리게 할 수 있다. 대립적 긴장이나 지속적인 자기 감시적 태도의 결과로 인간은 고단하고 쇠약한 상태에 이르게 될 것이며 무기를 발치에 둔 끊임없는 감시 상태에 놓인 것 같은 이 상징 재현은 인간을 정신이상으로 몰고 갈 수도 있다.[26] 반면 밤의 체제는 '시간의 얼굴'이 보여주는 치명적이며 무시무시한 공포가 에로틱한 쾌락으로 점차 완화됨을 의미한다. 따라서 포스트–근대는 바로 이런 상상계의 가치전도로 해석할 수 있다. 즉 근대의 이성중심적 사유는 '밤의 체제'적 특징을 보이는 포스트–근대로 전복된다. 그 특징은 다양하다. 먼저 우리가 정신이 아닌 '몸'을 고려하는 것도 이 체제 변화의 징후로 볼 수 있다. 이는 계몽주의에 맞서는 낭만주의적 사유에서 찾을 수 있으며, 데카르트주의의 이원론적인 사유를 비판하고 극복하고자 하는 여러 현대적 사유들, 특히 베르그송과 메를로–퐁티의 감각과 몸에 관한 담론들, 무의식적이고 심층적인 사유의 층위를 탐색하려는 정신분석학적 담론들, 그리고 구텐베르크 갤럭시의 균열 속에서 신화적 사고방식의 귀환을 목도하는 맥루한과 같은 매체이론가들을 생각할 수 있다. 그리고 이 글에서 언급했던 상상력의 철학자들 역시 빠질 수 없을 것이다. 융이 연금술적

••
26. 질베르 뒤랑, 『상상계의 인류학적 구조들』, p. 283.

사유 속에서 대립을 극복하는 용해와 재탄생의 가치를 설파하며, 이성 중심의 기독교적 사유 체계의 지배하에 마치 지하수처럼 인간의 심층을 흐르고 있는 고대적이고 신비주의적인 사유의 중요성을 강조하는 것도 이와 같은 맥락에서 놓고 볼 수 있을 것이다.

이성적이고 기술 진보적 사유의 정점이라 할 디지털기술을 생각해보자. 디지털기술이 등장하며 인간의 감성과 상상력은 위축되고 쇠퇴했는가. 우리는 그렇지 않다는 것을 여러 층위에서 확인할 수 있다.

벤야민이 말한 대로 사진과 영화는 복제 가능한 기술들로서 '이미지 시대'의 서막을 알렸다. 그리고 디지털기술이 등장하며 이런 變化는 극에 달한 것처럼 보인다. 심지어 텍스트, 이미지, 소리, 영상 등 다양한 표면효과로 구분되던 모든 정보는 '디지트'라는 단일 형식의 정보로 통일되며 그 경계가 사라졌다. 이렇게 매체 간 문턱이 사라지면서 정보의 표준화와 규격화는 급속도로 전개되었고 우리는 바로 그 시대에 살고 있다. 인터넷World Wide Web 등장 이후 세계는 말 그대로 하나의 커뮤니티가 되었다. 우리는 정보 생산과 유통 방식, 그리고 정보 자체의 형식이 완전히 통일된 하나의 세계 속에 살고 있다고 볼 수 있다. 그러나 잠시 생각해보자. 우리는 지금 만인의 만인과의 소통의 시대에 살고 있는가. 오히려

정반대의 현상이 나타나고 있음을 생각할 수 있지 않은가. 사진술 덕분에 사람들은 저마다 가족 앨범을 갖게 되었다. 매우 사소해 보이는 이 변화는, 하나의 거대한 커뮤니티를 향해 선형적 진보가 진행되는 것 같은 이 세계에, 수많은 작은 커뮤니티들이 나타나는 어떤 균열이 시작되고 있음을 보여준다.

이와 연관된 사유를, 질베르 뒤랑의 제자이자 일상생활의 중요성을 강조하는 사회학자 미셸 마페졸리의 '부족주의' 개념을 통해 심화할 수 있다. 이는 디지털 혁명과 세계의 재부족화가 상호연관성을 갖고 있다는 주장이다. 생각해보면 맥루한의 '지구촌' 역시 재부족화된 세계이며, 맥루한은 그 부족민들이 다시 신화적이고 이미지적인 사유방식을 견지한다고 하지 않았던가. 마페졸리는 디지털, 인터넷, 그리고 인공지능과 같은 고도로 발전된 기술들을 통해 인간은 다시 부족의 시대, 신화의 시대로 들어간다고 주장한다. 그리고 이 "새로운 부족주의의 특징은 유동성, 일회적 모임, 분산이다."[27] 그것은 중앙집권이 아닌 로컬리즘을, 단일성이 아닌 다원주의와 이질성을, 일신교가 아닌 다신교를, 추상 대신 구체적인 것을,

• •
27. 미셸 마페졸리, 『부족의 시대 — 포스트모던 사회에서 개인주의의 쇠퇴』, 박정호, 신지은 옮김, 문학동네, 2017, p. 149.

중대한 사건 중심의 역사 대신 매일의 작은 역사를 중시하는 시대이며 "서구를 특징지었던 실체론적 도식, 즉 존재, 신, 국가, 제도들, 개인과 같은 모든 분석의 토대였던 실체들의 도식에 대한 전쟁 선포다."28 또한 상징화의 과정에서 탈각했던 실재의 귀환이자 낮의 체제에서 밤의 체제로의 일대 전환이다. 여기에는 온갖 불협화음과 잡다한 소음이 말 그대로 부글거린다. 김병옥은 탈근대의 시대에 개인은 더 이상 동일성의 논리가 아닌 역설의 논리에 따르는데 이를 추동하는 것이 바로 디지털기술이라 주장한다. "디지털은 역설의 논리를 가속시키고 기존의 관계 양식을 뒤집고 포스트모던 시대를 구체화하며 새로운 가치들을 부상시키고 있다."29 이러한 사유를 구현한 디지털아트로 트로이카의 <클라우드>(2014)를 들 수 있다. 이 작품은 기술이 우리의 과거와 맺고 있는 관계를 반추한다. 우리는 이제 잃어버린 추억의 한 조각을 마들렌 과자와 홍차의 향이 아니라 더 이상 사용되지 않는 과거의 기술을 통해 떠올리고 있지는 않은가. 드라마 <응답하라 시리즈> 속에서 그 시대를 보여주는 많은 소품들 중 지금은 사용되지 않는 미디어들, 즉 삐삐라든가 공중전화, 카세트테이프

..

28. 미셸 마페졸리, p. 25.
29. 김병옥, 「디지털 미디어와 신화적 상상력 ― 탈근대 상상계에 관한 한 연구」, 『프랑스문화예술연구』제 46집, 2013, p. 248-249.

등이 큰 효과를 냈던 것도 이런 상황의 반증일 것이다.

그리고 인공지능은 마페졸리가 말하는 '부족주의'의 특성을 심화시킬 수 있다. 앞으로의 상황을 상상해보자. 우리는 인공지능을 통해 스스로 화가가 되고 음악가가 되고 소설가가 되어 자신만의 작품을 쉽고도 왕성하게 만들어낼 수 있을지도 모른다. 블로그와 SNS에는 인공지능 앱을 이용해 우리가 직접 만든 수많은 작품들이 소개되고 거기에 공감하는 사람들로 작은 부족적 체험을 하게 될지도 모른다.

앞서 말했듯 상상계는 인류의 빅데이터다. 알파고가 지금껏 보지 못한 바둑의 수를 보여주며 우리를 놀라게 했듯, 인간이 인간적 한계로 인해 한 번에 처리할 수 없었던 정보량을 인공지능이 처리할 수 있다면 우리는 지금껏 보지 못했던 새로운 예술적 경험을 할 수 있게 될지 모른다. 그러나 그 역시 결국 인간의 상상력의 산물이다. 알파고의 새로운 수가 어쨌든 바둑판 위의 한 수였듯 말이다. 그것은 완전히 새로운 창조가 아니라 새로운 정보 조합이다. 따라서 인공지능예술이 가져오는 진정한 의미는 더 많은 사람들이 스스로 작품을 만들고 향유하는 세상을 만들 수 있다는 점에서 찾을 수 있을 것이라 본다. 그것은 상상계의 밤의 체제로의 변화, 더 많은 부족들의 출현을 가속화할 것이다. 가족 앨범의 등장으로 왕실과 귀족이 아닌 평범한 사람들의 가족사가 기록되었듯,

유튜브 채널과 소셜 미디어의 등장으로 매스미디어의 크고 일방적인 목소리가 아닌 수없이 다양한 작은 채널들의 작은 목소리가 사이버스페이스를 채우고 있듯, 인공지능 프로그램을 이용한 아마추어 작가들의 새로운 음악과 이미지, 텍스트가 우리의 일상을 채울지도 모른다. 누구나 쉽게 자신이 원하는 스타일로 작곡을 해 감상하거나 선호하는 분위기의 회화적 이미지를 만들어 인스타그램에 올리는 세상이 올지도 모른다. 그리고 더 기발한 인공지능 프로그램을 개발하는 것 못지않게 인공지능을 활용하는 기발한 방법을 찾아내는 것이 중요한 창조적 기법이 되는 시대가 올 수도 있다. 즉 상상계에 대한 새로운 접근과 이해, 아니 상상계의 새로운 발현과 변화가 가능해질 것이다. 상상력의 철학사들이 보여주듯 그것은 카오스의 영역이 아니라 방대한 양의 정보로 구축된 역동적인 체계이기 때문이다. 그리고 우리는 인공지능의 예술적 시도를 통해 이를 실증적으로 확인하고, 나아가 예술의 본질에 대해, 그리고 우리 자신에 대해 더 잘 알게 될 것이다. 그뿐만 아니라 예술이란, 미래를 전망하는 과학과 달리 과거에 대한 성찰이 동반되어야 하는 행위라 할 때 인공지능 기술을 통한 예술적 시도는 인간이 타자, 즉 비인간과 소통하던 시대의 경험을 소환하는 계기가 될 수 있을 것이다. 기계장치 '가이아'에게 "너는 누구냐?", "너는 인간이 되고 싶니?"라는 질문을 계속하

는 사람들은 인간이 홀로 인간인 것이 아니라 셀 수 없이 많은 사물들, 혹은 브루노 라투르의 말대로 비인간과의 네트워크를 지속적으로 이루는 존재임을 상기하게 될 것이기 때문이다.

그리고 '가이아'와 대화하는 우리는 디지털기술로 인해, 그리고 인공지능 기술로 인해 여전히 몽상과 꿈을 꾸는 존재로 머물 것이다. 왜냐하면 이 기술들 역시 우리의 상상력의 산물이기 때문이다.

■**유현주** 2009년에 홍익대학교 미학과 대학원에서 철학박사 학위를 받았다. 현재 한남대에서 강의를 하고 있으며, '생태미학예술연구소' 대표이다. 지은 책으로『대중문화와 미술: 수백 개의 마릴린 먼로와 수천 개의 모나리자』,『지속가능한 도시를 위한 열린 대화: 도시와 나 그리고 우리를 위한 예술지침서』(공저),『폭력 이미지 재난』(공저),『열린 미학의 지평』(공저) 등이 있다.

■**김재인** 서울대학교 미학과를 졸업하고 동 대학원 철학과에서 박사학위를 받았다. 현재 경희대 비교문화연구소 학술연구교수이다. 지은 책으로『생각의 싸움: 인류의 진보를 이끈 15가지 철학의 멋진 장면들』,『인공지능의 시대, 인간을 다시 묻다』,『혁명의 거리에서 들뢰즈를 읽자』,『삼성이 아니라 국가가 뚫렸다』등이 있으며, 옮긴 책으로『안티 오이디푸스』,『천 개의 고원』,『베르그손주의』,『들뢰즈 커넥션』,『현대 사상가들과의 대화』,『크산티페의 대화』,『프뤼네의 향연』등이 있다.

■**김윤철** 작가, 전자 음악 작곡가. 현재 서울에 거주하며 활동하고 있다. 최근작은 유체역학의 예술적 잠재성과 메타 물질(포토닉 크리스탈), 전자 유체 역학의 맥락에 집중되어 있으며, 작품은 ZKM(독일), Ars Electronica(오스트리아), 국제 뉴미디어아트 트리엔날레(중국), VIDA 15.0(스페인), Ernst Schering Foundation(독일),Transmediale(독일), New York Digital Salon(미국), Electrohype(스웨덴), Medialab Madrid(스페인) 등 국제적으로 선보였다.

■**정문열** 컴퓨터 과학을 전공했으며 현재 서강대학교 아트 & 테크놀로지 학과 교수이다. 지난 20년간 서강미디어랩(Sogang MediaLab, medialab.sogang.ac.kr)을 이끌어 오면서, 과학기술 연구개발을 하는 동시에 과학과 기술 속에 숨어 있는 신비로움을 발견하고 이를 표현하고자 했다. 특히 사람들이 산업사회, 정보사회로 이전하면서 잃어버렸던 자연과의 교감을 회복하고 경험하려는 작업을 하고 있다.

■**유원준** 홍익대학교 예술학과 대학원에서 박사학위를 받았다. 현재 영남대학교 미술학부 교수이다. 미디어문화예술채널 앨리스온(AliceOn)의 설립자이자 복합문화공간 더 미디엄(THE MEDIUM)을 운영하였다. 지은 책으로『뉴미디어아트와 게임예술』, 『위대한 게임』(공저), 『게임과 문화연구』(공저) 등이 있다.

■**백용성** 철학자, 평론가. 경희대학교 후마니타스 칼리지 객원교수, 대안공간 커뮤니티 스페이스 리트머스 디렉터를 역임했다. 국립아시아문화전당 아시아네트워크 전시 <아시아 쿨라 쿨라—링>의 전시감독을 맡았으며, 지은 책으로『동서양의 문명과 과학적 사유』(공저) 등이 있다.

■**심혜련** 독일 베를린 훔볼트 대학에서 박사학위 받았다. 현재 전북대학교 과학학과 교수이다. 지은 책으로『아우라의 진화: 현대 문화 예술에서 아우라의 지형도 그리기』, 『20세기의 매체철학: 아날로그에서 디지털로』, 『사이버스페이스 시대의 미학』 등이 있다.

■**이영준** 기계비평가, 항해자. 기계를 잘 관찰하여 크고 작은 메커니즘을 내러티브로 꾸미고 그것이 가진 의미를 설명하는 일을 하고 있다. 지은 책으로『페가서스 10000마일』, 『기계비평』, 『펄클링엔: 산업의 자연사』, 『우주감각』, 『초조한 도시』 등과 전시기획으로 <우주생활>, <전기우주> 등이 있다.

■**최소영** 중앙대 신문방송학과를 졸업, 홍익대 미학과에서 석사와 박사학위를 받았다. 현재 홍익대, 부산대, 강릉원주대 등에서 강의를 하고 있다. 주요 논문으로「독일낭만주의 소설과 오이디푸스 콤플렉스」, 「키틀러 디지털 매체론에서의 시지각과 이미지 연구」, 「디지털 시대의 '세계상', 컴퓨터 그래픽 연구」, 「문화기술론적 관점에서의 인간과 예술의 이해」 등이 있다.

ⓒ 도서출판 b, 2019

인공지능시대의 예술

초판 1쇄 발행 2019년 12월 24일
　　　2쇄 발행 2023년 07월 24일

엮은이 유현주
펴낸이 조기조
펴낸곳 도서출판 b
등 록 2003년 2월 24일 제2006-000054호
주 소 08772 서울특별시 관악구 난곡로 288 남진빌딩 302호
전 화 02-6293-7070(대) | 팩시밀리 02-6293-8080
누리집 b-book.co.kr | 이메일 bbooks@naver.com
후 원 대전문화재단

ISBN 979-11-89898-17-5 03600
값 15,000원

• 이 사업은 ✸대전광역시, 대전문화재단✿에서 사업비 일부를 지원받았습니다.
• 이 책 내용의 일부 또는 전부를 재사용하려면 도서출판 b와 저자의 동의를 얻어야합니다.
• 잘못된 책은 구입하신 곳에서 교환해드립니다.